中国电视剧
蓝皮书
2020

范志忠 陈旭光 主编

BLUE BOOK
OF CHINA TV SERIES
2020

图书在版编目(CIP)数据

中国电视剧蓝皮书.2020 / 范志忠，陈旭光主编.—北京：北京大学出版社，2020.12
（培文·电影）
ISBN 978-7-301-31831-7

Ⅰ.①中⋯ Ⅱ.①范⋯ ②陈⋯ Ⅲ.①电视剧评论–中国–2020 Ⅳ.①J905.2

中国版本图书馆CIP数据核字(2020)第218115号

书　　　名	中国电视剧蓝皮书2020 ZHONGGUO DIANSHIJU LANPISHU 2020
著作责任者	范志忠　陈旭光　主编
责任编辑	李冶威
标准书号	ISBN 978-7-301-31831-7
出版发行	北京大学出版社
地　　　址	北京市海淀区成府路205号　100871
网　　　址	http://www.pup.cn　新浪微博：@北京大学出版社　@培文图书
电子信箱	pkupw@qq.com
电　　　话	邮购部010-62752015　发行部010-62750672　编辑部010-62750112
印　刷　者	天津联城印刷有限公司
经　销　者	新华书店
	787毫米×1092毫米　16开本　25.5印张　460千字 2020年12月第1版　2020年12月第1次印刷
定　　　价	78.00元

未经许可，不得以任何方式复制或抄袭本书之部分或全部内容。
版权所有，侵权必究
举报电话：010-62752024　电子信箱：fd@pup.pku.edu.cn
图书如有印装质量问题，请与出版部联系，电话：010-62756370

本书为国家社科基金艺术学项目《中国电视剧创作现状与传播方式研究》（16BC041）阶段性成果。

主编：
范志忠、陈旭光

评委（按姓氏汉语拼音字母为序）：
曹峻冰、陈奇佳、陈犀禾、陈晓云、陈旭光、陈阳、戴锦华、戴清、丁亚平、范志忠、高小立、胡智锋、皇甫宜川、黄丹、贾磊磊、李道新、李跃森、厉震林、刘藩、刘汉文、刘军、陆绍阳、聂伟、彭涛、彭万荣、彭文祥、饶曙光、沈义贞、石川、司若、谭政、王纯、王丹、王海洲、王一川、吴冠平、项仲平、姚争、易凯、尹鸿、俞剑红、虞吉、张阿利、张德祥、张国涛、张卫、张颐武、赵卫防、周安华、周斌、周黎明、周星、左衡

协助统筹、统稿：
林玮、于汐

撰稿（按姓氏汉语拼音字母为序）：
陈日红、郭登攀、蒋蝉羽、毛伟杰、仇璜、石蓓、汤雨晴、徐怡、许涵之、于汐、于欣平、周江伟

目 录

主编前言001

导论　中国电视剧创作与传播新态势003

2019 年中国影响力电视剧分析案例一：《都挺好》015

基于女性主义视角下的家庭伦理剧重塑
　　——《都挺好》分析017

　　附录："原生家庭之痛"，希望引导观众释怀、放下
　　　　——《文化十分》记者专访《都挺好》导演简川訸045

2019 年中国影响力电视剧分析案例二：《长安十二时辰》053

高概念网剧的制作与营销
　　——《长安十二时辰》分析055

　　附录："国产美剧"听起来很欣慰，但也是一种遗憾
　　　　——专访《长安十二时辰》导演曹盾086

2019 年中国影响力电视剧分析案例三：《在远方》091

现实题材行业剧的类型化探索
　　——《在远方》分析093

　　附录：万般巧不如一个真！申捷一语道破《在远方》创作心经
　　　　——创作访谈摘录127

2019年中国影响力电视剧分析案例四:《小欢喜》......133
对中国式亲子教育的聚焦与反思
——《小欢喜》分析......135
附录:普通人的生活逻辑是最难呈现的
——专访《小欢喜》总制片徐晓鸥......166

2019年中国影响力电视剧分析案例五:《庆余年》......171
男频IP小说改编的成功与启示
——《庆余年》分析......173
附录:《庆余年》喜剧背后是悲凉
——《新京报》专访《庆余年》编剧王倦......208

2019年中国影响力电视剧分析案例六:《外交风云》......213
鸿篇巨制勾勒时代波澜
——《外交风云》分析......215
附录:《外交风云》总制片人高军访谈......236

2019年中国影响力电视剧分析案例七:《破冰行动》......241
新主流影视剧的艺术性与市场性
——《破冰行动》分析......243
附录:《破冰行动》导演傅东育访谈......286

2019 年中国影响力电视剧分析案例八:《陈情令》289

圈层文化的破壁与创新

　　——《陈情令》分析291

　　附录:《陈情令》制片人杨夏专访321

2019 年中国影响力电视剧分析案例九:《老酒馆》325

年代故事的当代表述

　　——《老酒馆》分析327

　　附录:戏剧性是年代剧能够吸引观众的法宝

　　　　——专访《老酒馆》导演刘江359

2019 年中国影响力电视剧分析案例十:《奔腾年代》363

时代的讴歌和历史的反思

　　——《奔腾年代》分析365

Contents

Preface of the Chief Editor 001

Introduction:
Chinese TV Series in the Pains of Transformation: Exploration and Deepening of Types 003

Case Study One of 2019 China Influence TV Series Analysis: *All Is Well* 015
Reshaping Family Ethics TV Series Based on Feminism
—Analysis on *All Is Well* 017
Appendix: "The pain of the family of origin", hoping to guide the audience to let go
—An Interview with Jian Chuanhe the Director of *All Is Well* by *Culture Spotlight* 045

Case Study Two of 2019 China Influence TV Series Analysis:
The Longest Day in Chang'an 053
Production and Marketing of High Concept Net Series
—Analysis on *The Longest Day in Chang'an* 055
Appendix: "Domestic American Opera" sounds comforting but also a pity
—An Interview with Cao Dun the Director of *The Longest Day in Chang'an* 086

Case Study Three of 2019 China Influence TV Series Analysis: *On the Road* 091
Exploration on the Typology of Realistic Industry TV Series
—Analysis on *On the Road* 093
Appendix: Reality is better than skills! Shen Jie hit the mark to tell the creation Kernel
—Excepts from the Creation Interview 127

Case Study Four of 2019 China Influence TV Series Analysis: *A Little Reunion* 133
Focus and Reflection on Chinese Parent-Child Education
—Analysis on *A Little Reunion* 135
Appendix: The Logic of Ordinary People's Lives Is the Most Difficult to Present
—An Interview with Xu Xiao'ou the General Producer of *A Little Reunion* 166

Case Study Five of 2019 China Influence TV Series Analysis: *Joy of Life* 171
Success and Revelation of Male IP Novel Adaptation
—Analysis on *Joy of Life* 173
Appendix: Behind the comedy *Joy of Life* is the sadness
—An Interview with Wang Juan the Scriptwriter of *Joy of Life* by *Beijing News* 208

Case Study Six of 2019 China Influence TV Series Analysis: *Diplomatic Situation* 213
The Masterpiece Draws the Times Waves
—Analysis on *Diplomatic Situation* 215
Appendix: An Interview with Gao Jun the General Producer of *Diplomatic Situation* 236

Case Study Seven of 2019 China Influence TV Series Analysis: *The Thunder* 241
Artistry and Market Features of New Mainstream Film and TV Series
—Analysis on *The Thunder* 243
Appendix: An Interview with Fu Dongyu the Director of *The Thunder* 286

Case Study Eight of 2019 China Influence TV Series Analysis: *The Untamed* 289
Breakthrough and Innovation of Circle Culture
—Analysis on *The Untamed* 291
Appendix: An Interview with Yang Xia the Producer of *The Untamed* 321

Case Study Nine of 2019 China Influence TV Series Analysis: *The Legendary Tavern* 325
Contemporary Expression of the Age Stories
—Analysis on *The Legendary Tavern* 327
Appendix: Theatricality is the magic weapon of the age series that attracts audiences
—An Interview with Liu Jiang the Director of *The Legendary Tavern* 359

Case Study Ten of 2019 China Influence TV Series Analysis: *The Galloped Era* 363
Ode to the Times and Reflection on History
—Analysis on *The Galloped Era* 365

主编前言

2019年的中国影视产业，风云变幻，起伏不定，不断"遇冷"，但总体而言，依然在蹒跚、起落、蜿蜒的"新常态"中倔强前行。

由北京大学影视戏剧研究中心与浙江大学国际影视发展研究院联合发起的"中国影视年度蓝皮书"（《中国电影蓝皮书》《中国电视剧蓝皮书》）项目，也进入了第三届！

一如既往，我们以"影响力""创意力""工业美学""可持续发展"等为关键词，回顾和总结中国电影、电视剧（包括网大、网剧）的创作与产业状况，选出年度影响力十强。

此次影响力十强的评选在作品把控、投票人数、民意调查、数据整合、涉及题材范围等诸多方面均更上一层楼，更具代表性和影响力。2020年评选的一个重要变革是增设了网络普选环节，即先与影视网络平台飞幕APP联手，在飞幕主页上大张旗鼓地进行广泛的网络推介、评选，票数完全公开，然后才是以北京大学与浙江大学为代表的大学生投票评选和专家学者组成的评审委员会成员票决，最终产生"中国影视影响力排行榜"。参加终评的50余位影视界专家学者星光熠熠，组成了颇具学术研究和评论话语影响力的强大评审阵容。

显然，从"十大影响力电影"与"十大影响力电视剧"的评选结果看，参评者体现出来的影响力标准既不同于票房、收视率的商业指标，也不同于纯艺术标准。可以说，中国影视影响力排行榜兼顾了艺术与商业（票房）、工业与美学，综合了作品的影响力、创意力、制作的工业化程度、制片及运营的效率和实现，深入分析、探讨可持续发展

的标杆性价值，并体现了影视作品的类别、题材、类型的多样性和代表性，以及产业结构或工业美学的分层化和多样性等。

继而蓝皮书对"双十强"进行了"案例化"的深度剖析、学理研判和全面总结。与现有的一些年度报告重视全局分析、数据梳理与艺术分析相较，《中国电影蓝皮书》与《中国电视剧蓝皮书》侧重于以个案切入来分析年度影视业的现象，案例分析以点带面、以典型见一般，深入剖析年度中国影视业的发展成就、问题症结与未来趋向，力图为中国影视产业的可持续、良性发展提供类似于"哈佛案例"式的蓝本。每个案例都结合具体文本进行深入分析，内容涵盖创意、剧作、叙事、类型、文化、营销、产业等，并且依托对中国影视格局的了然认知，胸怀整个影视产业链，进行"全案整合评估"，总结并归纳其核心创意点、"制胜之道"（或"败北之因"），研判其可持续发展性。

这不仅具有较高的学术价值，还具有对当下影视艺术生产与产业实操的借鉴指导意义。

榜单评选、案例分析不是回顾的终点，而是展望未来的开始。我们力图以此见证并助推中国影视创作的"质量提升"和影视产业的"升级换代"。

《中国电影蓝皮书 2020》及《中国电视剧蓝皮书 2020》继续由北京大学出版社出版，该项目活动则将每年持续进行。

我们相信，"中国影视年度蓝皮书"丛书与中国影视行业的发展共同成长，它将见证中国影视的进程，为建设中国影视的新时代贡献智慧与力量。

<div style="text-align:right">
北京大学影视戏剧研究中心

浙江大学国际影视发展研究院

2020 年 6 月
</div>

导论

中国电视剧创作与传播新态势

作为国内最具传播力和影响力的大众文化，中国电视剧如何从产业化以来的数量增长转型为新时代的高质量提升，业已成为人们关注的重大问题。2019年，中国电视剧的创作和传播都出现了新的探索和发展态势。浙江大学国际影视发展研究院联合北京大学影视戏剧研究中心主编的《中国电视剧蓝皮书2020》，通过网上近10万人次的投票，以及学界、业界50位顶尖专家学者的最后票决，共推选出2019年度中国电视剧十大影响力作品，它们是：《都挺好》《长安十二时辰》《在远方》《小欢喜》《庆余年》《外交风云》《破冰行动》《陈情令》《老酒馆》《奔腾年代》。

这些入围的电视剧，既有献礼新中国成立70周年的重大革命历史题材电视剧，如《外交风云》，也有反映新中国成立以来行业巨变的现实主义题材剧作，如《在远方》《奔腾年代》；此外，如都市题材剧《都挺好》《小欢喜》、网剧《长安十二时辰》《庆余年》《陈情令》、年代剧《老酒馆》、涉案剧《破冰行动》等，均以其丰富的故事内涵和高质量的制作完成度，在2019年激发了公众的强烈关注和收视狂潮。与此同时，在新媒体技术日趋成熟的背景下，对诸如先台后网、台网联动、先网后台等多种播出模式的探索，为中国电视剧的传播拓展了新的空间。

根据国家广电总局颁布的信息，2019年全年全国生产完成并获得《国产电视剧发行许可证》的剧目共计254部10 646集，较2018年的323部13 726集分别下降了约21.36%和22.44%。2019年的254部剧目中，现实题材剧依旧唱主角，共计177部7 004集，分别约占总部数、总集数的69.69%、65.79%；历史题材剧共计73部

3 475集，分别约占总部数、总集数的28.74%、32.64%；重大题材剧目共计4部167集，分别约占总部数、总集数的1.57%、1.57%。[1]

为了更清晰地发现国产电视剧的调整态势，我们不妨从近三年的备案公示中寻找端倪。从近三年备案公示的电视剧数量来看，2018年较2017年的变化不大，2019年较之前出现了明显的下降趋势。2019年的备案部数较2018年下降22.2%，集数下降24.8%。近三年备案的电视剧平均每部集数分别为：2017年39.8集/部，2018年39.3集/部，2019年38.0集/部，出现了一定程度的下降。与此同时，相对于2018年，2019年生产完成并获得发行许可证的电视剧数量同样呈现出下滑态势：总部数下降21.7%，总集数下降22.6%。近三年获准发行的电视剧平均每部集数分别为：2017年42.9集/部，2018年42.5集/部，2019年41.9集/部，平均每年缩短0.5集/部。

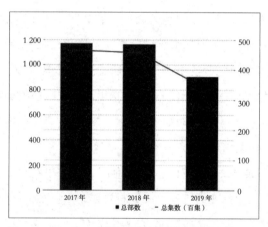

图0-1　2017—2019年通过备案公示的电视剧总量（部）

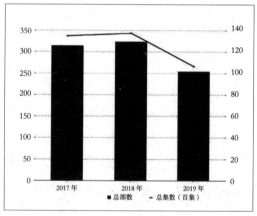

图0-2　2017—2019年获得发行许可的电视剧总量（部）

很显然，2019年电视剧供给侧改革仍然在进一步深化。2018年纳税风波和收视率造假使国内的影视行业发生巨大震荡，资本热钱也因此迅速撤退。据统计，2019年以来，影视公司关停的达1 884家。[2]资本市场中，电影第一股华谊兄弟营业利润

[1] 杨莲洁：《广电总局公布2019年电视剧产量，现实题材依然占主角》，《新京报》2020年2月6日。
[2] 刘汉文、陆佳佳：《2019年中国电影产业发展分析报告》，《当代电影》2020年第1期。

为 −375 797.29 万元，比上年同期下降 337.09%[1]；电视剧第一股华策影视首次出现年度亏损，预计 2019 年亏损约 12.95 亿元[2]。产业调整带来的冲击与阵痛，体现在电视剧的生产与创作中，即 2019 年电视剧产量与 2018 年相比，下降幅度近三成，打破了近年来相对平稳的发展态势，下降幅度之大可谓罕见。

但耐人寻味的是，在新媒体的冲击下，近年来卫视平台收益也日渐下滑，2019 年第一季度，"新剧仅占所播剧目的二成左右，和一季度拍摄制作的电视剧数量相比，更是仅占 13.8%"[3]。据统计，2019 年黄金档电视剧有实力维持高比例首轮播出率的仅有北京卫视、东方卫视、江苏卫视、湖南卫视、浙江卫视、山东卫视 6 家，大多数省级卫视业已无力支撑购剧成本，只能采购播出二轮、三轮甚至多轮的剧作，全国影视剧产能处于严重过剩状态。在这样的背景下，如果说 2019 年中国电视剧产量下滑，只是行业冲击后带来的被动调整，那么 2019 年中国电视剧追求高质量的作品创作，则是行业在产业调整中的主动自救与突围。

一、献礼剧题材的新突破

在新中国成立 70 周年之际，国家广播电视总局隆重推出"我爱你中国——优秀电视剧百日展播活动"。在诸多主旋律题材电视剧中，以"致敬时代，献礼祖国"为创作初衷的《外交风云》跨越 20 多年的历史时空，全景式展现毛泽东访苏、朝鲜战争中美博弈、日内瓦会议、万隆会议、金门炮战、周恩来访问非洲、中法建交打开西大门、恢复联合国席位、中美建交、中日邦交正常化等一系列波澜壮阔的外交史实，在国产电视剧中第一次全方位展示了新中国的外交历程，堪称重大革命历史题材剧的新突破。

长期以来，重大革命历史题材的电视剧，以题材重大、文献丰富、审查严格而成为主旋律题材影视剧创作的攻坚之作，而外交题材无疑又是重大革命历史题材中难度

[1] 华谊兄弟传媒股份有限公司 2019 年度业绩快报。
[2] 浙江华策影视股份有限公司 2019 年度业绩预告。
[3] 袁海群：《最是一年春好处》，《电视指南》2019 年第 5 期。

最大的领域。因此，华策影视制作的《外交风云》，作为第一部正面叙述新中国外交历史的电视剧，在叙述上紧紧围绕著名历史人物、典型历史事件、激烈的戏剧性冲突三个主要的叙事元素，以一种史诗般的结构，塑造新中国领袖治国平天下的家国情怀，展示了新中国冲破重重阻挠，昂首走向世界的峥嵘岁月。剧作以浓墨重彩的镜头语言叙述了毛泽东、周恩来、邓小平、陈毅等国家领导人为新中国建设和外交事业指点江山，挥斥方遒。剧作在讴歌新中国第一代外交家在世界舞台上披荆斩棘、叱咤风云的同时，也注意描写他们脱下军装成为外交家这一人生职业重大转变中的调整与磨合。例如：在戎马生涯中已习惯了睡硬板床，因此一时无法适应出差睡宾馆的席梦思软床；拿惯了筷子，在西餐培训时用不好刀叉；与年轻女外交官学跳交谊舞，结果却导致家属不理解而大闹舞场；等等。电视剧《外交风云》在叙述宏大历史的同时，也注意挖掘富有生活质感的细节，在写实与揭秘之间，既弘扬了主流历史的革命精神和激情燃烧的斗志，又平添了趣味性，洋溢着一种闪烁人性光辉的乐观主义精神。

1949年至1959年，国民党高级战犯在北京功德林战犯管理所接受中国共产党的改造，其中包括杜聿明、王耀武、曾扩情、黄维等人。显然，这一题材政治敏感度高，创作难度大，电视剧《特赦1959》却迎难而上，在中国电视剧史上第一次聚焦"特赦"主题。该剧作叙述了新中国成立初期国家领导人以卓越的政治智慧对"高级战犯"予以思想改造和"特赦"的开创性决策，细致地展现了战犯在改造和反改造过程中艰难的心路历程。他们尽管身为战犯，但发现共产党领导人并没有抹杀国共合作期间他们在抗日战场上的业绩，抵触的心态由此开始消解。抗美援朝战争期间，战犯们对志愿军出兵朝鲜由唱衰、旁观转而支持的立场转变，很好地体现了战犯们心理改变的复杂历程。1949年至1959年新中国成立十年间的伟大建设成就，终于感化了战犯，并于1959年国庆前夕获得特赦。因此，《特赦1959》层层深入地展示了国民党高级将领如何从战犯转变为"人"的历程，具有强烈的艺术感染力。有评论指出："《特赦1959》在献礼新中国成立70周年的同时，完成了一次重大革命历史题材电视剧的求新与突破，为同类题材树立了标杆。"[1]

作为央视的2019年年末收官大戏，电视剧《绝境铸剑》以古田会议召开为背景，

[1] 吕漪萌：《电视剧〈特赦1959〉：重大革命历史题材电视剧的求新与突破》，《文艺报》2019年8月30日。

讲述了土地革命时期一支初建的革命力量,在不断的军事斗争、思想斗争中逐渐成熟,发展成为红色铁军的历史故事,艺术地展现了"思想建党,政治建军"这一伟大思想在建设人民军队中的强大战斗力。众所周知,1927年秋收起义后,刚成立的红军部队正面临严峻的灾难:军中许多刚刚放下锄头的农民,一听到枪响就慌了神;师长余洒度军阀习气严重;团长邱国轩叛变;成批的官兵四散而逃。在这种艰难处境中,如何把枪杆子牢牢抓在党的手中?如何凝聚革命队伍的战斗力?这是90年前以毛泽东同志为代表的第一代党的领导集体,在土地革命斗争中对这一攸关革命生死存亡的重大问题的深刻思考,"思想建党,政治建军"则成为对这一问题的创造性解答。该剧导演黄文利曾谈道:"这部作品更注重的是对古田会议决议思想性的呈现。"剧作着重以戏剧化的手段,深刻地阐释了古田会议思想决策的历史意义。

播出平台方面,央视显然占据独特的权威地位,央视也因此成为近年来主旋律电视剧播出的集中平台。业界研究发现,"从观众构成上看,'一黄'(央视一套黄金时间)出现男性向苗头","从年龄构成上看,总台电视剧'老龄化收视'特征相比其他一线卫视更加突出"。[1] 2019年的《启航》《共产党人刘少奇》《永远的战友》等主旋律献礼剧纷纷登上央视平台,并获得良好收视,显现了央视平台收视群体相对稳定的态势。与此同时,央视努力通过"目标观众阶层耕耘"来拓展其受众群,如《姥姥的饺子馆》《绽放吧百合》《刘家媳妇》等女性题材,明显适合女性观众观看;涉案剧《破冰行动》则体现了央视力图吸引年轻观众的用心与意图。

二、现实主义叙事新拓展

2019年,现实主义作品精彩纷呈。黄金档累计收视率是不同平台的黄金档(包括首播和轮播)收视率之和,反映了一部电视剧在当年黄金档的累计曝光度。就黄金档而言,多部电视剧在不同频道的收视率之和都超过了3.0(见图0-3),电视剧的类型也具有多样性,其中现实主义题材的作品可谓独领风骚。

[1] 肖文俊:《2019年上半年电视剧传播发展态势分析》,《电视研究》2019年第11期。

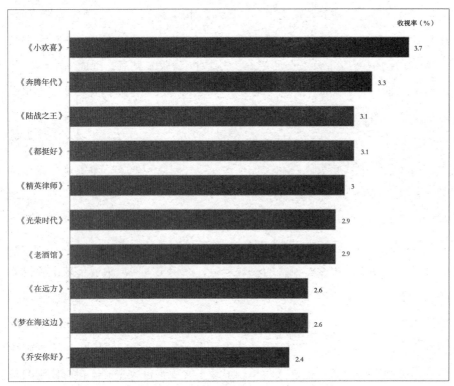

图 0-3 2019 年 CSM55/59 城收视率之和排名前十的电视剧
数据来源：CSM55/59 城收视。

热播剧《都挺好》，聚焦于原生家庭给个体生命带来的相互折磨和心理创伤这一题材。在物资匮乏的年代，母亲赵美兰作为家庭主妇，自己因重男轻女思想而被迫成为婚姻的受害者，但耐人寻味的是，她又成为这个家庭的"暴君"，在三个子女的养育中极度重男轻女，把自己遭遇的痛苦传给下一代，在不惜一切代价成全长子和次子的同时，极度苛待、排斥女儿苏明玉。剧作最令人寻味之处是赵美兰去世之后阴魂不散，她制造的矛盾极度扭曲了这个家庭的亲情关系，并因为她的死而愈演愈烈。应该说，《都挺好》在相当程度上撕毁了家庭温情脉脉的面纱，其犀利和冷峻的镜头语言，在中国电视剧叙事中极为罕见，这也是该剧在 2019 年成为热议话题的一个重要原因。《都挺好》在前半部分通过苏明玉的坎坷经历揭示了原生家庭的矛盾与痛苦，后半部分则着重通过苏明玉与家人的和解，展示了血浓于水的亲情自我救赎的力量和

价值。在这个意义上,"都挺好"就不再只是乌托邦的承诺,而成为人们对家庭生活的美好向往与追求。

马云在为《无处不在:快递改变中国》这本书作序时曾经指出:"快递企业也是从零开始,短短几年内已经有7家上市公司,这是一个奇迹。奇迹的背后是数百万名风里来雨里去的快递员的付出,是所有物流从业者的共同努力。正是这一群普通人,撑起了全世界最庞大、最复杂的物流系统,撑起了中国商业发展的基础设施。"电视剧《在远方》以敏锐的艺术触觉,在国产电视剧中第一次将镜头聚焦于创造中国互联网经济奇迹的快递行业。"剧作在叙述大时代背景下的小人物创业史的同时,将人物故事与时代洪流融合兼顾,把个人的创业传奇,升华为时代的精神象征。"[1]该剧作并非孤立地叙述"非典"、"北京奥运会"和"汶川地震"等历史事件,而是巧妙地将铭刻这个时代记忆的历史事件与个人的命运相结合。如在"非典"时期,走家串户的快递业面临严峻考验,但是主人公姚远不但没有退却,反而咬牙给员工加工资,闯出了一片新天地。

当然,《在远方》的时代精神,更重要的在于编导淋漓尽致地展现了快递这一物流经济模式给人们的生活状态和精神层面带来的冲击和改变。姚远经营的快递业从不规范的草根团队发展到与国际电商相爱相杀的大公司,折射出的恰恰就是这个时代的创业传奇。

电视剧《小欢喜》沿用了《小别离》的主创班底,借应试教育来探讨都市家庭的亲子关系和社会关系。因此,从《小别离》到《小欢喜》,其矛盾冲突的戏剧内核没有改变,改变的只是剧中孩子们的年龄,由一群中考生变为了高考生,剧作的矛盾也因此更为尖锐。在这个意义上,《小欢喜》可以说是《小别离》的2.0版。一般认为,由于传统文化、就业竞争和独生子女政策等因素的影响,当前国内的中考、高考应试教育,通过高强度、高竞争、高控制的题海训练,以及追求升学率的高压管理,迫使每一个人都在这种应试机器中超负荷地高速运转。因此,《小欢喜》等电视剧之所以在国内引发话题争议,不仅在于该剧描摹出一幅高考语境下中国式家庭的"浮世绘",更重要的是,它深刻激发了改革开放以后参加高考的第一代,在"第一次做父母"之后,在"高考"这一历史与现实的场域中,如何与孩子共同成长。

[1] 范志忠、严勤:《与时代同步的追梦人》,《中国电视》2020年第1期。

电视剧《奔腾年代》或许是2019年度被低估的一部作品。该剧作以新中国电力机车的研发创新为题材，应该说是一部标准的行业剧，但叙事别开生面。在男女主人公年轻技术员常汉卿和战斗英雄金灿烂的人物关系设计上，明显借鉴了"欢喜冤家"式的叙事套路，两人由于出身、文化乃至性格上都存在巨大的差异，这种差异使得剧作从开始起就充满了喜剧性的碰撞，但随着剧情的深入，金灿烂开始被常汉卿对科学技术的执着、严谨和他的爱国奉献精神打动，而常汉卿也日益被金灿烂的热情、善良、淳朴吸引，两个原本不可能相互理解的年轻人，却因为新中国电力机车的研发创新而相识相爱。耐人寻味的是，剧中留苏归国的机关干部冯仕高，因痴恋金灿烂不得而以各种"帽子"打压常汉卿，并不顾科学精神盲目追求高速度而酿成大祸，甚至最终丧失了生育能力。可以这么说，《奔腾年代》或许在艺术上仍有可商榷之处，但剧作在讴歌时代进步的同时不失对历史的反思力量，其达到的历史广度和思想深度，在2019年国产电视剧中较为罕见。

在播出平台方面，中国电视剧竞争最为激烈的莫过于省级卫视。据统计，2019年CSM59城收视率排名前十的电视剧《谍战深海之惊蛰》（1.49）、《空降利刃》（1.41）、《激荡》（1.40）、《少年派》（1.40）、《老酒馆》（1.39）、《光荣时代》（1.37）、《芝麻胡同》（1.34）、《外交风云》（1.32）、《在远方》（1.31）、《小欢喜》（1.29），全部都是在省级卫视播出的（见表0-1）。诸多卫视在成本与收视率的博弈与平衡中合纵连横，争奇斗艳。如2019年一季度，北京卫视、上海东方卫视两大卫视一南一北合作默契，相继推出了

表0-1 2019年部分省级卫视的电视剧合播配置情况

电视剧合播配置	电视剧
浙江卫视+东方卫视	《奔腾年代》《带着爸爸去留学》《陆战之王》《亲爱的，热爱的》《我的真朋友》《小欢喜》《在远方》
浙江卫视+江苏卫视	《国宝奇旅》《梦在海这边》《乔安你好》《天衣无缝》《一场遇见爱情的旅行》《推手》
北京卫视+东方卫视	《幕后之王》《精英律师》《青春斗》《芝麻胡同》
北京卫视+广东卫视	《外交风云》《老酒馆》
安徽卫视+深圳卫视	《飞行少年》《浅情人不知》
北京卫视+江苏卫视	《光荣时代》
山东卫视+宁夏卫视	《温暖的村庄》

《大江大河》《幕后之王》《芝麻胡同》《青春斗》四部电视剧。江苏卫视、浙江卫视两家顺势而为，抱团取暖，先后播出了《都挺好》《天衣无缝》《国宝奇旅》。此外，如湖南卫视则坚守100%独播剧以及播出时间错位编排的竞争策略，观众人群稳定。

显然，卫视播出平台的不同定位，在很大程度上推动了中国电视剧创作生态的多样性与丰富性，推动了中国电视剧生产走向繁荣。

三、网剧制作的新格局

根据中国互联网络信息中心发布的《第44次中国互联网络发展状况统计报告》，截止到2019年6月，中国网民规模达到8.54亿人，互联网普及率达61.2%。在新媒体语境下，影像、屏幕、观众三者间的关系被彻底改写，电视剧的观看方式迎来重大变化。传统的电视剧观看主要是客厅电视，一家人在一个特定时段共同感受相似的体验。互联网时代的网剧却是在个人电脑乃至手机上观看。与客厅的电视机"大屏"相比，电脑或手机的屏幕显然属于"小屏"。这种小屏之所以能够流行，恰恰在于它具有电视大屏没有的私密性。如果说电视大屏是一家人观看，那么电脑、手机的小屏则往往只是个人观看。因此，屏幕的"小微化"意味着观众审美趣味的分众化和多样化，从而为网剧的亚文化表达提供了丰富的空间。

2019年网剧的生产与制作，首屈一指的无疑是投资高达6亿元的大制作《长安十二时辰》。该剧在制作上充分运用互联网思维，"对相关大数据进行分析"，进而对于预设观众采取有预谋的"定向爆破"。[1]

据历史文献记载，唐代长安城实行宵禁，唯有上元节全城解禁联欢。《长安十二时辰》以此为逻辑起点，借鉴美剧《24小时》的叙事模式，剧中主人公张小敬必须在12个时辰之内缉拿恐怖分子，才有可能解救长安城的黎民百姓。该剧作反复出现的类似日晷装置的镜头，强调由于时间流逝而日益扑朔迷离的案情和焦灼的人物情绪。

[1] 龚金平：《〈长安十二时辰〉：大数据时代的定制艺术》，《当代电视》2019年第12期。

与此同时,镜头追随张小敬办案历程,深入长安城的各个角落,以冷暖色调来分隔现实和回忆的时空,构建出立体的大唐气象,既让观众目睹了大唐盛世的繁华与喧闹,也让观众窥探到盛世背后的暗流涌动、阴暗绝望。

从玄幻小说衍生而来的玄幻剧已成为中国网络剧的新类型。当前流行的玄幻剧,其时空观、种族观和生死观所架构的世界观,明显继承了以《山海经》为代表的中国传统文化资源;同时又结合青年人的生活经验和情感结构加以改造和创新,古老东方神秘文化与现代审美的想象相结合,因此具有了独特的叙事魅力。2019年热播的《陈情令》,改编自墨香铜臭的小说《魔道祖师》。作为一个"耽美"小说的热门IP,《魔道祖师》自2016年8月完结以来基本占据各大排行榜前十的位置,其微博话题阅读量在《陈情令》未开播前就早已超过了45亿次,讨论量也早已超过456万次。《陈情令》的改编精准定位了目标受众的心理需求,不仅保留了原著中的众多名场面,而且还借助剪辑手法给予受众一定的想象空间。电视剧本身融合了重生、修仙、武侠、鬼怪等多种猎奇元素,但也注入了丰富的现实寓意。由于原著具有明显的"耽美"情结,《陈情令》在尊重原著的基础上,采取了"双男主"剧的叙事模式,一方面保留了原著若有若无的暧昧之感,满足"她经济"下女性观众消费男色的窥视欲望;另一方面刻意将双男情感升华为兄弟之情,体现出网剧对主流文化的妥协与认同。应该承认,《陈情令》的改编契合了网剧分众化、多元化的审美体验,结果不仅在国内引发收视狂潮,而且远销泰国、韩国、新加坡、日本等,并被Netflix收购了海外发行权。

张颐武认为:"原来不为主流社会所理解的青少年的'亚文化'已存在多年,在网络上早已成为一个重要类型——穿越小说。"[1]《庆余年》正是这样一部改编自网络同名穿越小说的网剧,当然鉴于政府主管部门三令五申,对穿越剧采取严格限制的措施,因此,该剧作将小说原有的穿越题材改写成文学专业学生的小说创作,以此保留了小说原著的穿越审美意味。剧作主人公范闲之所以充满戏剧的张力,一方面由于他作为私生子,为解开身世之谜身不由己地卷入了皇家的权力斗争,具有鲜明的悬疑风格;另一方面则由于他带着现代人的思维方式和知识储备,意外地闯入古代江湖而"玩转"历史。该剧作在历史与现实的映照中消解了历史的神圣感和距离感,糅进了喜剧

[1] 张黎姣:《穿越时代 雍正"很忙"——2012年将现穿越剧高峰》,《中国青年报》2011年3月11日。

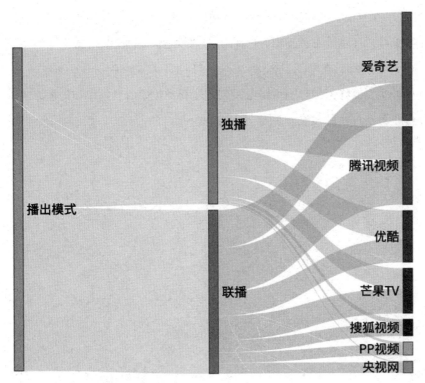

图 0-4 电视剧在视频网站上的播出模式

的元素,极大地满足了观众"白日梦"的欲望释放。

在网剧中,仅在一个平台播出与在几个平台共同播出的电视剧所占份额基本相当。就平台独播剧而言,爱奇艺独播比例最高(65.3%),腾讯视频、优酷和芒果TV的独播占比也比较高(腾讯视频42.7%、优酷54.2%、芒果TV 45.1%)。爱奇艺、优酷、腾讯视频三大视频平台间存在较强的合播关系,其中,爱奇艺和腾讯视频共同播出网剧的数量最多。芒果TV与三大平台中的腾讯视频的合播最多,与其他平台的合作相对较少。与此同时,搜狐视频、PP视频等视频网站上也有个别的网剧作品与其他平台合播。

值得注意的是,由于近年网剧的崛起,台网关系一定程度上被重构,传统的先台后网播出模式,逐渐让步于台网同播,甚至先网后台。例如:《亲爱的,热爱的》,

2019年7月9日在东方卫视、浙江卫视首播,并在爱奇艺、腾讯视频同步播出;《破冰行动》,2019年5月7日在爱奇艺播出,5月10日在央视八套播出;《庆余年》,首播于腾讯视频、爱奇艺,然后在浙江卫视播出。可以预见,随着5G时代的来临,台网互动和媒体秩序变更,都将深刻影响中国电视剧的题材类型、内容创作和传播方式,中国电视剧的创作正处于一个深度变革的临界点。

2019年
中国影响力电视剧分析　案例一

《都挺好》
All Is Well

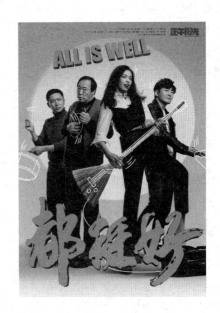

一、基本信息

类型：都市、家庭、情感

集数：46集

首播时间：2019年3月1日

首播平台：浙江卫视、江苏卫视、腾讯视频、爱奇艺、优酷

收视情况：在浙江卫视播出期间获得CSM59城收视七连冠，收官之夜收视率高达2.27；CSM55城的平均收视率高达1.19，单集收视率2.51。创下省级卫视上半年电视剧剧集收视率的最高纪录

二、主创与宣发信息

出品公司：东阳正午阳光影视有限公司

编剧：王三毛、磊子

原著：阿耐

导演：简川訸

制片人：侯鸿亮

主演：姚晨、倪大红、郭京飞、杨祐宁、李念、高鑫、高露、陈瑾、张晨光、王东、彭昱畅

摄影指导：张博一、史成业

摄影：邵海涛、熊文龙、王卫平、黄小明、马艳敏、孙培豪、魏宁

剪辑：侯晓凌

美术：杨然、刘艺、申鹏举

灯光：孙少华

配音导演：邱邱

总发行人：李化冰

发行：任广雄、赵一飞

三、获奖信息

1. 第25届上海电视节白玉兰奖
 最佳男主角倪大红
 最佳男配角郭京飞

2. 入围第25届上海电视节白玉兰奖（提名）
 中国最佳电视剧
 最佳导演简川訸
 最佳编剧（改编）王三毛、磊子
 最佳女主角姚晨
 最佳男配角高鑫
 最佳女配角李念

3. "2019国剧盛典"年度实力演员
 姚晨

4. 韩国釜山电影节亚洲内容奖最佳女演员
 姚晨

基于女性主义视角下的家庭伦理剧重塑

——《都挺好》分析

《都挺好》由东阳正午阳光影视公司（简称正午阳光）团队制作，是继《我的前半生》和《欢乐颂》后又一部口碑、热度双丰收的爆款电视剧。《都挺好》贴近生活，聚焦当今社会现实中的热点话题，刻画出一幅中国原生家庭的真实画卷。故事讲述了苏家因苏母的离世而瞬间分崩离析，矛盾滋生，到最后家庭关系又逐步和解的整个过程。该剧作从苏家女儿苏明玉的女性视角出发，记录了一位成功的职场女性，从一个不健康的原生家庭中长大，并尝试脱离禁锢自己的家庭环境，不断突破自我，在有所成就后转向自我救赎，接纳原生家庭，尝试着与自己的过去和解的心路历程。

《都挺好》的剧情与其名称形成了强烈的反差。作为一部家庭伦理剧，该剧打破了传统家庭伦理剧对和谐家庭的刻画，为观众呈现了一个传统中国家庭所暴露出的伦理困境。该剧更像是家庭生活矛盾的缩影，赤裸裸地展现出当下社会家庭所暴露出的种种问题，直面原生家庭重男轻女的心理创伤，同时聚焦当下养老、啃老等社会热点话题，使观众在观看电视剧的同时能够面对现实生活。这也是《都挺好》从年头红到年尾的重要原因之一。

《都挺好》塑造了一个与传统父亲截然不同的"问题父亲"苏大强。苏大强这一典型的人物形象塑造对荧屏上流行的"慈父"形象形成一种极大的颠覆。他作为弱化的父亲角色代表，虽然没有完全颠覆父权主义制度，但为观众呈现出传统父权主义的坍塌，同时也标志着中国家庭伦理剧中的男性在与现代生活的对抗中释放出与传统男性截然不同的气质。

《都挺好》这部剧在延续"大女主"类型剧特点的同时，也塑造了更多有血有肉

的人物形象，凸显了影视剧中女性主义意识的崛起。在大女主色彩电视剧遍地开花的时代，如何突破固有的人物塑造模式是正午阳光在该剧中所努力探索的。苏明玉作为剧中的女主角，她的人物形象既有独当一面的女强人性格，也有原生家庭带来的软肋。正如戴清所说："明玉这个形象与正午阳光以《欢乐颂》所开启的塑造都市独立女性形象的艺术追求是一脉相承的，显示出创作团队对近年来荧屏上比较偏颇的大女主形象进行纠偏、提供正向形象的积极努力。从这方面来说，作品的艺术初衷与已达到的审美效果是需要充分肯定的。"[1]

此外，《都挺好》在社会上引起强烈的关注并收获口碑、热度的双丰收，离不开制作团队对该剧的市场营销做出的创新努力。该剧采用台网联动的播出方式，在浙江卫视和江苏卫视进行有效的灵动排播，加上三大网络平台的助推，大大增加了观众的覆盖面。同时，若有若无的广告内容化，让该剧的营销在没有影响观众观看体验的同时发挥了最佳作用。

《都挺好》中的苏家表面上看似一地鸡毛，但在点点滴滴的细节中融入了无法摆脱的血浓于水的亲情。从家庭伦理的撕裂到最后的大团圆的伦理弥合，展示出情感的裂痕最终还是会被强大的血缘亲情填补和完善，向大众揭示出每一个人都渴望着温暖的亲情，而这血浓于水的亲情也会给予每一个人成长中所需要的顽强力量，与命运相抗争。

一、文化价值观与效果传播

（一）对父权主义制度的质疑与消解

在人类的发展历史长河中，父亲一直被认作神圣的权力代表。在西方文化中，父亲的地位与上帝等同。罗伯特·费尔莫（Robert Filmer）在《父权制》一书中指出："父亲的权威来自上帝，父亲是家庭的头领，他的妻子、孩子和奴仆必须屈从于他是上帝的意愿。"[2] 虽说中西方传统文化存在于不同的历史背景下，但中国传统社会同样深受

[1] 戴清：《揭示生活"隐秘的真实"——电视剧〈都挺好〉的创作成绩及其不足分析》，《艺术评论》2019年第5期。

[2] Robert Filmer, *Patriarcha and Other Writings*, ed. Johann P. Sommerville, Beijing: China University of Political Science and Law Press, 2003.

父权主义文化影响。正如韩非子所言："臣事君，子事父，妻事夫。三者顺则天下治，三者逆则天下乱，此天下之常道也。"这是中国传统社会中父权主义制度的最初体现。父权主义制度给予父亲的传奇色彩，让父亲成为一种文化象征，并成为以家庭为核心的中国文化中无法避免也不可缺失的重要内容。《都挺好》这部典型的家庭伦理剧精准地把握了当今社会的热点话题，通过展现一个普通的中国式家庭故事，描绘出中国传统家庭的基本面貌，高度概括了当下国人对于传统家庭观念的集中体现。与传统影视剧不同，该剧通过塑造一个尴尬的父亲形象，折射出父权主义制度的消解。

1. 尴尬的父亲形象

纵观全剧，父亲苏大强展现出的种种鲜明特征都纷纷体现了其父权权威的丧失。首先，不难看出，在家庭关系中，苏母赵美兰占据了强势而有力的主导地位，而作为父亲的苏大强处处受妻子的压制，在家庭中完全丧失了话语权。他在家庭中完全依赖苏母，一切都要看苏母的眼色行事，完全无法独立地承担起一家之主的责任。苏大强在家庭中地位的降级标志着其父权权威的丧失。其次，作为父亲，苏大强面对教育孩子的问题时往往选择逃避。面对苏母的强势，他无力拯救孩子，也无力维持对家中三个子女的公平对待。苏明玉在受到来自哥哥和母亲不公平的对待时，试图从父亲苏大强那里获得帮助，最终换来的却是父亲转身离开的冷漠。苏大强无底线地听任与放纵苏母对苏明玉的排斥，最终导致苏明玉离家出走，家庭不再成为苏明玉的避难所。成年后，苏明玉被哥哥苏明成打得骨裂入院，苏大强选择坐视不管，因为他知道他惹不起苏明玉，也管不了苏明成，无法调和他们兄妹之间的关系。苏大强这种能力的欠缺，同样也是其父权形象失能的表现。妻子过世后，苏大强为自保而不得不在几个子女之间搬弄是非，无止境地勒索子女。葬礼刚结束，苏大强就立即丢掉了之前悲伤的样子，一改往日在家中唯唯诺诺的形象，转而开始依仗父亲的身份在家中引起各种轩然大波。他不管是把苏明成家折腾得鸡飞狗跳，或不考虑苏明哲的现实情况，不停地催促着要去美国享福，还是要与新认识不久的保姆蔡根花再婚，其行为已经近于失德。照顾父亲确实是苏家子女应尽的职责，但苏大强以父亲为名义所提出的要求早已超出道德上子女能够负担的范围。于是这时苏大强所拥有的父权不仅不再是权威，反而彻底坍塌而陷入了让人爱恨两难的尴尬境地。

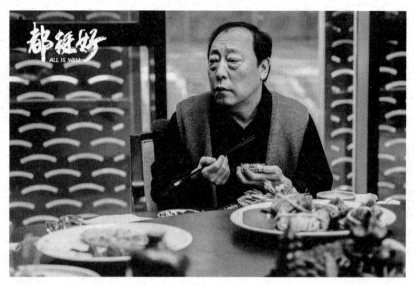

图1-1 倪大红饰演的苏大强

2. 父亲形象的演变

伴随着中国社会文化的变迁,人们的日常生活方式、主流价值观等都受到了不同程度的影响。我们不难发现在家庭伦理剧中扮演重要角色的"父亲"形象同样发生了很大程度的演变。早期的影视作品塑造了许多具备典型慈父特征的人物,譬如20世纪90年代初出品的《渴望》中的王子涛、《金婚》中的佟志和《幸福妈妈》中的姚浩谦。《渴望》中的王子涛虽然不是剧中的主角,但出身于富贵人家的他有着很高的文化素养,温文尔雅的形象深入人心;而《金婚》中的佟志作为爱情的典范,不仅在事业上有追求,同时热爱家庭,忠于爱情,抵御住了女同事的诱惑,最终维护了自己的家庭;《幸福妈妈》中的商人姚浩谦,在外有成功的事业,回到家对妻儿都十分上心,演员李天柱将一个慈祥亲切的慈父形象表现得惟妙惟肖,引起很多观众的共鸣,纷纷想起自己的父亲。而《都挺好》中苏大强的形象颠覆了传统家庭伦理中慈父的形象。纵观近些年的影视作品,不乏类似苏大强这样的父亲形象,如《我的亲爹和后爸》中的亲爹和《金太郎的幸福生活》中的金大柱。但这些角色在剧目中都占有较小的篇幅,苏大强这样颠覆传统慈父形象的父亲角色以主角的形式呈现算得上是一次里程碑式的创新。剧中

图 1-2　苏大强因食物中毒入院

苏大强几乎是所有矛盾的制造者。苏大强每次给远在美国的大儿子苏明哲打电话汇报时，总会选择他受到的委屈向儿子诉说，从来不提他在二儿子苏明成家是如何"大闹天宫"的，让不在国内的苏明哲误认为苏明成和苏明玉照顾老人不周，使"你太让我失望了"成为苏明哲给苏明成和苏明玉通电话时的口头禅。苏大强明知道自己肠胃不好，还依旧偷吃鸭脖，导致胃肠炎入院，更让苏明哲觉得苏明成和苏明玉无法照顾好父亲，以致自己在失业的情况下依旧帮父亲办理了去美国的签证。这是苏大强自编自导自演的苦情戏，为的就是自己能够早一点去美国享福。

3. 父性的退化与空缺

20世纪30年代以来，伴随着"五四"新文化思潮，中国兴起了文化作品的整体艺术性变革，中国影视作品中的父亲形象及其文化含义也发生了重大转折。[1] 影视作品中的父亲一改往日权威的形象，从父权文化的神坛上走下来，慢慢出现了"父性退化或缺失"的现象。"父性的退化和父职的空缺在家庭伦理剧中有两种表现形式：一

[1] 参见李道新《中国早期电影里的父亲形象及其文化含义》，《电影艺术》2002年第6期。

种是以子女反叛的形式出现,即父亲没有办法对女儿表现自己的权威;另一种形式是以强势而有力的母亲形象剥夺父亲的家长权力。"[1]第二种的父亲在家中怕老婆,对老婆唯命是从,处处看老婆的眼色行事,在家庭中丧失了话语权。例如:《篱笆 女人和狗》中的银锁处处忍受巧姑的刁难;《老大的幸福》中生性懦弱的傅吉兆频频与妻子争吵,家庭关系面临破碎;《老有所依》中无能的江援朝也是如此。这些都是典型的父性退化的代表。而本剧中苏大强亦是这样,他在苏母面前完全丧失了话语权,对苏母言听计从,甚至要下跪博得原谅。苏母在家中拥有绝对的主导权,苏父唯苏母马首是瞻,父性早已被精神阉割了。[2]而苏母的突然去世,则是苏大强本性反弹的引子。本属于苏大强的父权权威重新被他强行唤醒。他不停地提出无理的要求来吸引儿女们的注意力,从而获得往日丢失的关注:苏明玉被苏明成打伤住院,苏大强一心只想着让苏明哲购买大房子,根本没有关心苏明玉;苏大强为儿子求情被苏明玉揭发后,用"你越来越像你妈妈了"来刺激苏明玉,这完全可以被认作精神上的报复行为;不顾老友的劝阻,将所有存款都投入不靠谱的理财产品,苏大强清楚地知道背后还有两个儿子可以依靠,所以完全没有考虑投资的风险;购买房子后,明知道保姆蔡根花只图他的钱,他也要吵着闹着和保姆结婚;等等。苏大强的无理取闹虽说是父权权威赋予他"报复"的资本,但也凸显出现代家庭伦理中父亲的焦虑。

正如鲁格·肇嘉(Luigi Zoja)在《父性》中所说:"总体来说,父亲主体的消失遵循的是这样一条线路:从美国到欧洲,到第三世界;从大城市到小城市,然后到农村;最后,从上层社会到下层社会。"[3]父亲在传统中国家庭和社会中的地位与鲁格·肇嘉所处年代的地位变化巨大。父权制的逐渐解体使得父亲这一身份的建构在现代社会越来越缺少支撑基础[4],父权正在慢慢消失。在当今社会,男性在与生活对抗的同时释放出反传统的男性气质,女性承担了原本社会默认由男性承担的家庭责任,因而权力结构的天平开始向女性倾斜,女性形象也由此表现得更为强势、更具话语权,父权的

[1] 吕鹏:《父亲、丈夫、儿子与情人:家庭伦理电视剧中的男性角色》,《重庆邮电大学学报(社会科学版)》2011年第1期。

[2] 同上。

[3] [意]鲁格·肇嘉:《父性》,张敏、王锦霞、米卫文译,北京:世界图书出版公司2015年版,第152页。

[4] 吕鹏:《父亲、丈夫、儿子与情人:家庭伦理电视剧中的男性角色》,《重庆邮电大学学报(社会科学版)》2011年第1期。

式微与女性地位的提升互为因果、相辅相成，而这无一不是由家庭中男性角色定位变更而产生的连锁反应。[1] 对于传统父亲形象的冲击体现出传统与现代的对立，是对传统父权的反叛。而《都挺好》对苏大强这一形象的塑造也标志着如今我们依旧处在传统与现代的对立中。父亲形象在经过了"造神"与"祛魅"[2] 运动后，留给这代人的是对父权主义制度消解的记忆。

（二）女性主义的"逃脱"与"落网"

近些年来，多部以女性叙事为主要视角的电视剧出现在大众视野里，同时剧中塑造了众多典型的新时代女性形象。例如，《我的前半生》中的唐晶、《欢乐颂》中的安迪、《北京女子图鉴》中的陈可依，以及《都挺好》中的苏明玉，等等。这类女性角色的内在特点具有共同之处，她们在生活中都很坚强，在职场上自信满满，有着令人羡慕的事业和成就。传统的女性主义主要追求的是男性与女性的两性平等，强调两性在能力和智力上没有差别。西蒙娜·德·波伏娃（Simone de Beauvoi）在其著作《第二性》中表明，女性主义提倡的并不是通过打压男性来获得平等、自由或权力，而是通过女性自身，从"本我"上提高认知，继而寻找所向往的平等。但在女性主义理论中也存在着这样的声音：在男权统治的社会中，女性始终无法打破社会对她们的压迫和禁锢，无法脱离以男性为中心的核心圈。《都挺好》通过对几个女性角色的刻画，展现了女性是如何"逃脱"但又不得不"落网"的过程。

首先，《都挺好》以苏明玉为关键人物，通过其成长历程推进故事情节。在重男轻女的家庭环境中成长起来的苏明玉，终于在成年后选择离开这个让她受尽委屈的家。苏明玉的离家出走，苏大强父亲形象的坍塌固然是重要因素，但根本原因还是要追溯到苏母身上。作为女性，苏母同样是重男轻女家庭的产物。为了城市户口，苏母被迫与苏大强结合；在她决定逃离这个禁锢她的家庭时，由于弟弟也需要城市户口，加之苏明玉的出生，让她无法逃脱，只能选择留下。苏母无法抹掉藏在她血液里的重男轻女的基因，偏袒儿子苏明成，对苏明玉则冷眼相对。作为三个孩子的母亲，苏母没有

[1] 崔国琪：《父权的式微与放逐——论是枝裕和家庭母题电影中的父亲形象》，《电影文学》2019年第6期。
[2] 谢明宏：《国产剧"父母形象"的流变，实为"父母权利"的重构？》，https://new.qq.com/omn/20190320/20190320A0NP6R.html。

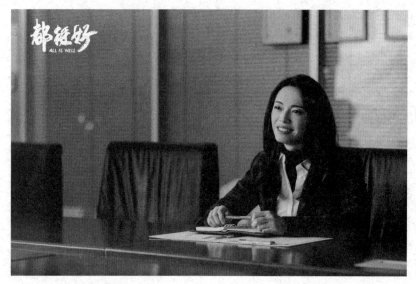

图1-3 姚晨饰演的苏明玉

做到一碗水端平,老大苏明哲要去美国读书,苏母就把苏明玉的房子卖掉给苏明哲交学费和生活费;苏明哲要结婚买婚房,她就又卖掉一间房去付首付。而苏明玉想买一本练习册的愿望,苏母都没有满足。对于两个儿子提出的要求,苏母砸锅卖铁都要事事满足,而对于苏明玉简简单单的小要求,苏母都很少理会。苏母重男轻女的思想最终导致了苏明玉的离家出走。

随着"五四"新文化运动的反封建浪潮的兴起和中国妇女解放运动的蓬勃发展,从这一时期起文学作品中逐渐涌现出一批又一批的新时代女性形象,其中女性的"离家出走"一直是女性文学创作的重要主题。这一批"出走"的女性走出家庭,走进社会,最终走进自己。胡适曾表示,新女性的出走,从传统和过去中走出来的同时是带着"救自己"的责任意识的。该剧塑造的苏明玉亦是如此。离开家后的苏明玉与苏家断了一切联系,所有的生活开支都通过勤工俭学获得。苏明玉在上大学时期就初入社会,尝试不同的工作,见过形形色色的人,也感受到社会的冷暖。但她始终保持着最真诚的内心,坚强隐忍,努力踏实。偶然的机会让苏明玉遇到生命中的贵人蒙总,蒙总将苏明玉培养成一个非常优秀的销售经理。女性意识在苏明玉的身上其实早已被唤醒。她

图1-4 苏明玉的恋人石天冬

勇于反抗不待见自己的母亲和欺负自己的哥哥，甚至对在职场上给她下绊子的董事会成员，她都勇敢地面对，积极地反抗。《都挺好》显然为苏明玉的"离家出走"涂上了瑰丽的色彩，苏明玉没有因为被家庭抛弃而就此放弃自己，碌碌无为，而是更加努力，追求自己内心向往的精神世界。苏明玉"离家出走"后的强大，令该剧压抑的基调开始变得明亮起来。

令剧作基调明亮的另一个人物是苏明玉的恋人石天冬，这是一个在女性主义视角中堪称完美的恋人。石天冬不仅家财万贯，而且喜欢下厨，小心翼翼地"伺候"着困倦的苏明玉。对于苏明玉来说，石天冬就是她的避风港，他可以带苏明玉逃离苏家，能够为她治愈伤痛，随时为她提供温暖和帮助。应该说《都挺好》中，苏明玉和石天冬的情感线是全剧最温情、最温暖的线索，寄托了女主人公对爱情的浪漫想象。

但是正如女性主义观点所指出的，在以父权为主导的社会中，女性始终无法建立起单独的体系，打破不了父权制的枷锁，所有的"逃脱"都会以"落网"收尾，具体表现在苏大强和两个儿子始终成为苏母死后折磨苏明玉的新的紧箍咒。苏明成自从再次见到苏明玉就一直恶言相向，常常用最难听的话形容苏明玉，但每当遇到困难时总

会想到苏明玉。后来苏明成甚至因为工作的关系，将苏明玉打得骨裂入院，拳拳击中要害。苏明成的家暴行为从小时候一直延续到长大，给苏明玉留下了严重的心理阴影，导致此事过后苏明玉经常从被哥哥暴打的噩梦中惊醒。由于在苏家苏明玉经济上收入最高，并且她有着很高的社会地位，苏大强在遇到问题时第一个依靠的还是苏明玉。尽管没有直接找苏明玉帮忙的勇气，苏大强总是会变着法地间接寻求苏明玉的帮助。自苏母去世后，苏明玉总是能接到苏明哲的越洋电话，电话内容绝大部分是关于让苏明玉多多照顾父亲，或是苏大强在苏明成家又受到了哪些委屈，等等。苏明玉不能坐视不管，只好放下手中的工作帮忙解决问题。而当苏大强不满时，明知道苏明玉最不想提起苏母，他却用"你越来越像你妈了"来形容苏明玉。这样的刺激让苏明玉在精神上担负了更多的压力。不难看出，苏母去世后，原本早已和苏家脱离了联系的苏明玉，在父亲苏大强和两个哥哥从精神上强加给她的压力制约下，一步步重新陷入苏家的泥潭。苏家三位男性给苏明玉的精神压力就像是一个紧箍咒，将逃离的苏明玉重新捆绑进来，使其无法摆脱，也无力挣扎。

"落网"的另一层意义在于，虽然亲生父亲苏大强的父权形象坍塌了，但是蒙总俨然是苏明玉新的精神之父。苏明玉在校期间一个偶然的机会碰见了蒙总，自此之后蒙总便成了苏明玉的人生导师、职业的引路人。蒙总不仅带苏明玉进入真正的职场，也将她培养成优秀的职场精英，甚至在苏明玉绝望得想结束自己的生命时，是蒙总拉了她一把，给了苏明玉再生的希望。苏明玉在蒙总身上找到了在自己父亲身上得不到的温暖，苏明玉遇到蒙总，就像是千里马遇到伯乐，所以她对蒙总始终是忠心耿耿。在公司遇到危机时，苏明玉竭力保护公司利益，不管外人如何，苏明玉以不背叛师傅为唯一的底线。蒙总对于苏明玉来说，不仅是师傅也是恩人，他们之间的关系已不再是单纯的公司上下级的关系，更像是父女。剧中另一个与苏明玉有关联的男性便是恋人石天冬。苏明玉总是在最难过的时候去找石天冬，只有石天冬才能让她放下心中的所有顾虑，轻松下来。石天冬在苏明玉的潜意识中成了她的避难所，成了她在纷纷扰扰的世界中唯一的依靠。不管是对精神之父蒙总的忠心，还是对恋人石天冬的依赖，都让苏明玉重新落入男权的逻辑中。

剧作中其他女性，如大嫂吴非和二嫂朱丽，也在印证着这一逻辑。吴非是除苏母外唯一具有母亲身份的女性角色。剧中吴非与苏明哲共同生活在美国，并育有一个女

图 1-5　苏明玉与蒙总

儿。首先,吴非是以家庭妇女的身份进入观众视线的。苏明哲在美国名校毕业,拥有一份体面的工作,吴非则承担起做家务、照顾孩子和苏明哲的日常起居的责任。其次,吴非并非传统意义上的家庭主妇,她同时拥有一份像样的工作。当苏明哲由于公司裁员丢掉了工作,且不肯放下身段做基础工作赋闲在家的时候,家里的所有经济来源都依靠吴非。在苏明哲回国期间,吴非不仅要照顾女儿小咪,同时还要正常上班赚钱养家,那段时间她可谓是又当爹又当妈。在中国传统文化大背景下成长起来的吴非,一个人漂泊在异国他乡,苏明哲和他们的小家庭成了吴非最依赖的港湾。在面对苏明哲因碍于面子做出超出自己能力范围的承诺时,吴非总是强调"小家"。吴非在努力冲破父权主义制度对女性强加的精神枷锁的同时,依旧无法逃脱中国传统文化对其道德伦理上的要求。

出身于中产阶级原生家庭的朱丽,从小一直被父母宠爱,不用为生活的压力而烦心。苏明成和朱丽的小家庭是典型的现代式家庭。夫妻双方都有工作,朱丽在公共空间中作为一名会计师,有着体面的收入,为这个家庭提供了相应的经济来源。在苏大强进入朱丽与苏明成的小家庭之后,朱丽顺其自然地承担起照顾老人的责任,下班回

图1-6 高露饰演的吴非（右）

家之后做饭，做家务。这些原本不属于朱丽的职责，在苏大强进入他们原有的家庭秩序之后，传统家庭赋予妻子的一系列角色承担重新得以回归。作为一个从小生活在幸福家庭中的女孩，对自己的家庭也是有着美好的幻想和憧憬的。尽管后来和苏明成因吵架离婚，但还是可以看出朱丽的不舍以及对回归原来的生活秩序的渴望。面对家庭内部冲突时，朱丽采取的一系列解决方法依旧无法逃脱传统思想的禁锢。

从以上的论述中，剧中主要的三位女性角色展现了不同的社会阶层、不同的成长生活环境和不同文化程度下的新女性形象。但尝试突破传统父权制的她们，都因为种种原因被迫回到传统与现代的交叉点。除《都挺好》外，其他女性影视作品中也出现过类似的女性形象。例如：《欢乐颂2》中的安迪，一个十足的女强人，一个可以独自操盘上亿股票的财务精英，但触到内心深处的软肋时，她依旧需要小包总或奇点温柔的帮助和关怀；《我的前半生》中的唐晶，虽然已是职场精英，但是反观她的晋升之路，都与贺涵的指引和栽培息息相关。即使是典型的新时代女性形象，她们的身后依旧有一个甚至是多个成功男性的支持和指引，始终脱离不了需要依附于男性的核心圈。这都反映出现实生活中，社会与家庭空间中的现代女性仍然挣扎在传统秩序与现

代新秩序的冲突中。正如范志忠在《寻找被逐者的精神家园——试论新时期中国女性电影的文化意蕴》一文中表达的那样:"新女性主义作品中都不同程度地暴露了父权文化的阴暗面、丑陋面,而探索着被逐女性回归人间家园的可能。但是,当他们试图透过女性命运而赋予现实社会以新的秩序意义时,自觉不自觉中又为父权话语语法所操纵。女性,永远只是这套语法体系的意义的承当者,而非制造者。"[1]这些女性形象依旧无法越过传统社会对女性的影响,她们往往都需要借助成功男性来满足她们在生活中或在社会空间中努力打拼的需求,或是依旧依赖属于她们的家庭,到头来始终无法建立起独属于女性的核心体系。

(三)对原生家庭问题的聚焦与反思

同样,在由正午阳光团队制作的电视剧《欢乐颂》中,成长在重男轻女家庭中的樊胜美被她的原生家庭处处压榨,这样的遭遇引发了观众对原生家庭的热烈讨论。《都挺好》延续了这一热点话题,对原生家庭的问题进行了更为深入的探讨。该剧通过对苏家不同人物的刻画,揭开了原生家庭的伤疤,展现了原生家庭给一个人的成长与发展带来的影响。

所谓原生家庭,特指家庭中的儿女并未组成新的家庭,是最初状态下的家庭,家庭成员一般包括父母以及儿女。"原生家庭"这一概念可以追溯到早期的精神分析学派。弗洛伊德认为,成年人许多问题的产生大多可以追踪到这个人童年的早期,童年的经历往往可以影响一个人的一生。2007年心理学家武志红也在《为何家会伤人》一书中指出,童年时孩子与父母的关系模式会影响这个孩子成年后与别人相处的方式。这个时候,原生家庭已不单单是一个人身体的成长空间,也是一个人个体情感学习的最初场所。

《都挺好》揭开了原生家庭的伪善,尖锐地将原生家庭中的矛盾与冲突不加掩饰地暴露出来。苏明玉与苏母的母女关系在母亲过分重男轻女的思想下被撕裂了。作为家中最小的孩子,苏明玉完全没有获得来自家庭的宠爱。因为苏明玉的出生,苏母无法与老相好私奔,苏明玉从小就生活在苏母的横眉冷对之下。苏明玉与苏明成的兄妹关系在苏明成的一意孤行中也被撕裂了。从小备受宠爱的苏明成一直有苏母撑腰,加

[1] 范志忠:《寻找被逐者的精神家园——试论新时期中国女性电影的文化意蕴》,《当代电影》1994年第6期。

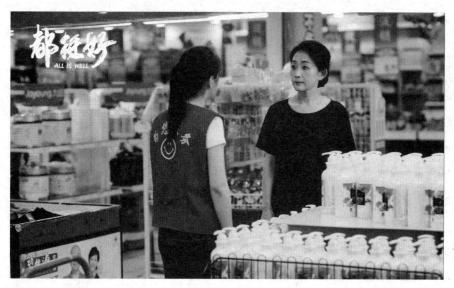

图1-7 儿时苏明玉（左）与苏母

上苏母对待妹妹的态度一直冷漠，苏明成也理所当然地用同样的方式对待妹妹，甚至将欺负妹妹当成家常便饭。苏母去世后，没有了母亲的撑腰，苏明成仍始终没有一丝丝收敛，仍对苏明玉恶言相向，甚至大打出手。苏明成种种恶劣的行为让苏明玉饱受精神上的折磨。剧中几对夫妻之间的关系也不同程度地存在着裂隙。苏大强和苏母的结合从一开始就不是因为爱情，而是苏母看好了苏大强家的城市户口。没有爱情的夫妻关系非常脆弱，苏大强甚至在苏母选择与老相好私奔时依旧忍气吞声。在家中丧失话语权的苏大强，对苏母言听计从，逆来顺受。常年的压抑促使他在苏母离世后将本性变态式发泄出来，做出了一系列夸张且无理取闹的举动。作为老大，苏明哲过于爱面子，虚荣心让他做出了许多超过自身能力所能承担的决定，激发了他与妻子吴非之间的冲突。二儿子苏明成由于无法控制好自己的情绪，加上有暴力倾向，甚至在与妻子朱丽发生争吵时动了手。事后他依旧不知悔改，执意要用所有的积蓄投资，朱丽觉得他无药可救，最终选择了离婚。苏家家庭关系的失衡无不展现出人物角色在性格上的明显缺陷，而这一切都源于苏母畸形的为人与教育方式，同时也凸显出原生家庭给孩子性格的养成带来的深刻影响。

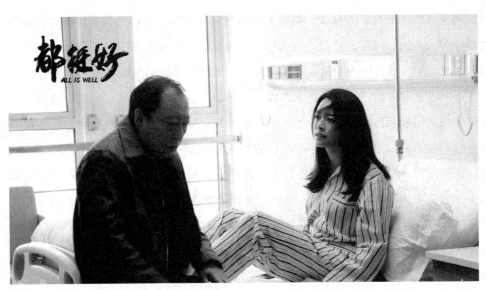

图1-8 苏大强"看望"被苏明成打得骨裂入院的苏明玉

作为有三个孩子的非独生子女家庭，不仅孩子与父母如何相处是日常生活中的核心议题，兄妹之间的相处也是重要的组成部分。而家庭关系的破裂，加上苏母严重的偏袒，让苏明玉深受来自原生家庭的创伤，这也成了她心中最难逾越的鸿沟。离家后的苏明玉在贵人蒙总的帮助下，事业上取得了傲人的成就，但事业上的成功始终无法弥补苏明玉家庭温暖的缺失。苏母的突然离世成了苏明玉与苏家再次联系的契机，从那以后不管是父亲苏大强还是两个哥哥需要帮助的时候，苏明玉总能挺身而出，或默默地背地里尽自己所能帮助苏家化解困难。在剧情的后半部分，不管是苏家人团结一致将无理取闹的舅舅一家逐出家门，还是苏明成为苏明玉出头，或是丢失了大多数记忆的苏大强依旧没有忘记那本没有兑现的练习册，这些都让苏明玉放下了积攒在心中多年的怨气，那座横亘在苏明玉心中的堡垒最终彻底瓦解了。剧情的最后，苏明玉辞去工作，将父亲接到家中，全身心地陪伴父亲走过生命中最后的时光。最后的大团圆情节预示着苏家关系的和解，也意味着苏明玉与自己的过去告别。最初发誓一辈子不与苏家产生任何瓜葛的苏明玉，最后还是选择放下与原谅，回归苏家。从最初的关系破裂到最后的伦理弥合，让充满矛盾与冲突的剧情不再那么令人绝望。苏明玉从离开

家庭到重新一步步地与家人和解,实现了拯救与自我拯救,通过自我救赎的方式挽救了之前破碎的亲情。同时,让"不怎么好"的《都挺好》被重新赋予了积极的人生价值判断,展现了自我救赎的意义,以及人们对和谐家庭关系的美好憧憬和追求。

近年来以家庭为核心的电视剧大多以家庭矛盾为主要叙事主题,剧情中弥漫着家庭复杂关系之间相互内斗的硝烟,这类由家庭剧衍生出的电视剧被戏称为"家斗剧"。这类电视剧将家庭描绘成一个斗争场所,内部处处充满婆媳关系、亲家关系的矛盾或纠葛。例如:《婆婆来了》中的婆婆,不仅盘算着如何获得儿子和儿媳的财产,还擅自做主带领一家人投奔北京的儿子;《当婆婆遇上妈》中一边是一心想拆散儿子和儿媳的婆婆,另一边是保护女儿的丈母娘,双方僵持不下,引发了亲家之间的家庭战争。而在《都挺好》这部家庭剧中,我们很难发现任何关于婆媳之间、亲家之间、丈母娘与女婿之间矛盾的阐述,而更多的是对原生家庭内部矛盾的刻画。正如前文所阐述的那样,《都挺好》避开了家庭剧的主流创作思路,不管是父亲形象的崩塌、女性主义的"逃脱"与"落网",还是对原生家庭问题的深度挖掘,都为该剧增添了一般家庭伦理剧不具备的思想深度。

二、美学与艺术价值

(一)视听符号的地域化表达

受结构主义的影响,"符号"这一概念在20世纪初由瑞士语言学家索绪尔提出,为电影符号学的产生与发展奠定了基础。法国学者麦茨将结构主义语言学应用于电影研究中,并指出电影即为表意系统,是表达工具,而非通信工具。同时,艾柯指出,基于皮尔斯的符号定义,电影中独立的影像可被看作符号。[1] 从此电影被看作一个单独由画面和声音组成的独立体系,其中电影表现元素被看成符码的最初雏形。画面与声音即为视听符号,视听艺术符号的结构与人类的情感结构有着密不可分的共同点。而地域符号作为当地风土人情的载体,当与视听符号相结合时,这种艺术符号的地域

[1] [英]阿雷恩·鲍尔德温:《文化研究导论》,陶东风等译,北京:高等教育出版社2004年版,第35页。

性不仅可以表达出情感，也为当地的人文情怀、民俗风情的输出搭建了桥梁。地域符号是地域文化的外在表现形式，它承载了当地的"文化特征、地理环境"等，代表了当地的日常生活状态、历史文化。[1] 作为拥有五千年历史的文明古国，我国各地都因不同的历史背景、地理位置等因素形成了各自的地域符号体系。受西方影视行业的影响，中国影视虽在初期受到一定的启发，但在20世纪80年代中期，整个产业被西方话语主导。如果想让中国影视从被主导的局势中跳出来，并与其他国家的影视文化剥离开来，唯有将中国独有的民族文化因素融入影视作品中，才能构建起具有中国民族特色的影视文化，形成独有的影视风格。[2] 戏曲作为中国特有的艺术形式，在早期电影改革的浪潮中有所表现，标志着早期导演对影视作品融入文化符号进行了尝试性的探索。在《都挺好》中，导演采用了苏州评弹的元素，并融合了苏州多处地域景色和特征。视听符号作为影视作品中的表意元素，不仅能传达场景的深层含义，同时也能引起观众的情感共鸣。回溯中国影视历史的脉络，不乏大量的具有中国特色视听符号的影视作品。例如，电影《白鹿原》中出现了陕西面与戏剧，张艺谋执导的电影《大红灯笼高高挂》中嵌入了大量的京剧，贾樟柯执导的电影《天注定》中也融入了晋剧，而《都挺好》则运用了苏州评弹。张艺谋的电影是融入戏曲元素的代表，除《大红灯笼高高挂》外，《活着》是另一部张艺谋执导的融入戏曲元素的作品。作为一部由小说改编的电影，原著中其实并没有皮影戏的元素，皮影戏的加入完全是承担电影中视听符号的角色。不管是京剧元素，还是皮影戏的穿针引线，都使得张艺谋执导的作品被贴上了中国特色的标签，与西方的影视作品有着鲜明的区别。

除此之外，在《都挺好》中多次出现了苏州当地独具韵味的美景。片头中的插画描绘的是苏州市井繁忙的景象，剧情中平江路、同德里、山塘街、金鸡湖、东方之门、国金中心等，很多当地标志性建筑纷纷亮相。观众的思考与情绪的变化离不开感官刺激，这些视听符号在传播当地地域文化的同时也传达并引导了观众的情感。《都挺好》通过苏州评弹、地标性建筑等地域符号，配合相对应的视听元素，带动了观众观看电视剧时的情绪，潜移默化地引起观众的思考，并激发情感共鸣。中华文化的传承与影

[1] 丁俊珺：《动画电影〈白蛇：缘起〉中地域符号的内化情绪与当代性》，《视听》2019年第12期。
[2] 武翠娟：《传统与现代的对接：论1980年代以来影视作品中的戏曲元素》，《戏剧艺术》2016年第6期。

视文化相连接，使不同阶层的群体在观看电视剧时感受到苏州的文化底蕴，也让剧中情节和现实生活达到更深入的互动。

（二）背景音乐的渲染功能

不管是剧集前的片头曲，还是几场重要戏份的插曲，《都挺好》中多次出现了具有苏州当地特色的苏州评弹。评弹的出现随着剧情的发展，交代了事件发生的背景，烘托出当时的事件气氛，同时反映了剧中人物的心理活动。苏州评弹发源并流传于该剧拍摄地苏州，主要的伴奏乐器为小三弦和琵琶。"弦琶琮铮拨心弦"形容的便是唯美的苏州评弹。

剧中不同的场景选用了不同的评弹片段。评弹所表达的故事与剧中情节和人物心境相互映衬，十分契合。在苏明玉与洪老板会面的场景中，背景音乐采用了评弹《三国演义·单刀赴会》片段："关公善用拖刀计，老将追，急急奔。不料马失前蹄他翻下身……"让观众感受到职场中复杂且残酷的生存环境，同时也可以凸显苏明玉女强人的人物形象。

当苏明玉与石天冬产生隐隐约约的情愫时，背景音乐响起了与爱情有关的评弹选段《白蛇传之赏中秋》："七里山塘景物新，秋高气爽净无尘。今日里是欣逢佳节同游赏，半日偷闲酒一樽。"该选段描绘了白娘子和许仙在中秋夜游西湖赏月的恩爱场景。电影《非诚勿扰》中也曾选用了这一段，不过，当该选段出现在《都挺好》这部剧中时有了不同的作用。白娘子和许仙后来受到法海的阻挠，导致夫妻二人反目成仇，最后情断雷峰塔。白娘子和许仙在中秋时未曾料到他们的未来会如此惨烈，这与选段中表达的美好爱情产生了鲜明的对比。在接下来的剧情中，苏明玉和石天冬由于家庭观念的不同产生了感情裂痕。《白蛇传》选段的出现引发了观众对两人关系的思考，也为接下来的剧情埋好伏笔。

到了苏大强与蔡根花不靠谱的爱情戏时，背景音乐采用了《长生殿·宫怨》："西宫夜静百花香，欲卷珠帘春恨长……"将被蔡根花拒绝后苏大强的痛苦表现得淋漓尽致。不难发现，剧中出现苏州评弹时都会搭配相应的词句字幕，即使由于方言的原因观众听不懂，也可以通过字幕获取信息，让评弹的加入不那么突兀，更好地融入剧情中。戏剧与影视剧的融合不再是电影独有的方式，评弹的使用赋予了《都挺好》更多

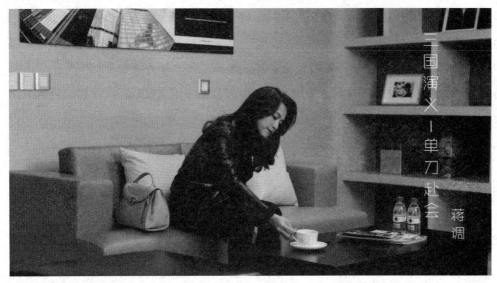

图1-9　苏明玉见洪总时搭配苏州评弹《三国演义·单刀赴会》

的艺术韵味。电视剧虽然偏向于注重叙事,但随着大众对影视剧的要求逐步提高,艺术美学和符号意象的表达也是未来电视剧进步和发展的趋势。

(三)情绪脉络的镜头表达

《都挺好》之所以能够备受大众瞩目,最主要的原因是它通过一个个微小的社会现象,穿透表面直击本质,聚焦大众痛点,获得大众的情感共振。值得一提的是,剧中人物情感的表达方式,正如余舒萍和刘思彤所说:"没有过度的煽情,而是通过人物与情节将人物情绪包装起来,使之自然而然地融入叙事。"[1]不难发现,演员并没有过分夸张的演技,但可以通过微小的细节观察到人物的情感变化。例如,患有阿尔兹海默症的苏大强很多事情都忘了,但是会偷偷跑出去买练习册,嘴里还一直念叨着苏明玉的名字,看见撕碎的习题册,苏大强表现得十分委屈,像极了犯错的孩子。这一幕引起了很多观众的共鸣,很多人为此落泪。一个简单的故事情节却充分地体现出苏

[1]　余舒萍、刘思彤:《从〈都挺好〉看家庭题材电视剧的价值诠释》,《当代电视》2019年第5期。

大强内心深处始终没有忘记那些年对苏明玉的亏欠，也始终想方设法地去弥补苏明玉。结合结局处苏母含情脉脉地看着婴幼时期的苏明玉的镜头，不禁让人回想起家庭最温情的时刻。《都挺好》用最朴实的表现手法，对多元化的社会话题进行阐释，将人物情感表达得淋漓尽致，增强观众的代入感，引发社会对于家庭的深刻反思，唤起大众内心对家庭的诉求和最基本的情感表达。

三、产业与市场运作

《都挺好》作为2019年度头部电视剧之一，在播出期间，多次登上省级卫视黄金档收视率榜首。就数据观察，在播出初期，《都挺好》的收视表现并不十分突出，随着故事情节的发展，收视率稳步增长，最终在大结局时完成大幅度逆袭，创收视率新高。除剧目本身内容符合大众胃口、贴近现实生活外，该剧在市场营销方面也是下足了功夫，尝试多元化创新，扭转了收视率的乾坤。

（一）台网联动的排播方式

随着互联网时代的发展，单凭深入人心的电视剧内容，已不足以让电视剧在收视率和影响力上脱颖而出。在媒介融合的大背景下，传统媒介与新媒体结合为电视剧的营销创造了更多的可能性。其中，台网联动作为现今较为普遍的电视剧运营模式同样为《都挺好》的营销推波助澜。"台网联动，是一种基于网络和电视的集播出、宣传、互动、效果反馈于一身的现代跨媒体合作方式。"[1] 作为媒介融合最典型且主流的运营方式，台网联动为消沉的传统媒体带来了新的契机。台网联动，简单地说，就是将电视上的服务相对应地重新呈现在网络上，一个电视项目便有了电视版与网络版。在为网络平台和广告商带来可观收入的同时，也为电视项目本身争取到更高的收视率。《都挺好》在省级卫视——浙江卫视和江苏卫视——首播，并在腾讯视频、爱奇艺和优酷进行同步播出。在实现台网联动的同时，实现灵动排播也是扩大收视面的重中之重。

[1] 陶芊：《台网联动的分析与思考》，《青年记者》2012年第8期。

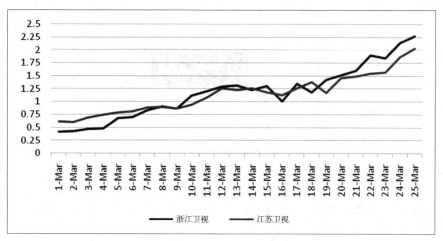

图 1-10 《都挺好》浙江卫视和江苏卫视播出 CSM55 城收视率
数据来源：维基百科。

浙江卫视在黄金时段播出时，准确拿捏播出时间，使播出进度得到很好的保证。《都挺好》不仅在黄金时段播出，白天时段也有相应的排片。这样不仅可以满足黄金时段的用户，也可以让白天时段的观众注意到这部剧，从而让白天时段的受众积累反哺到黄金时段中去，形成不同档期的观众互补。黄金时段与白天时段的相互推动是这部剧电视收视率提高的最佳助推剂。但是电视的受众群体通常年龄偏大，相较于电视，网络视频平台的用户相对年轻。腾讯视频、爱奇艺和优酷同时播出的多平台推出模式，使《都挺好》的受众群体基本可以实现全面覆盖。同时，网络平台信息具有"易储存性、易检索性和易复制性"[1]的特点，可以将电视剧进行多层次传播，使信息价值达到最大化。《都挺好》于 2019 年 3 月首播，正处于传统元宵节后。浙江卫视在元宵节期间推出了以"愿 2019 我们都挺好"为主题的街访视频，帮助该剧进行前期宣传预热。元宵节期间的电视收视率由于节日合家欢气氛的烘托会比平日高出很多，关注度更大，受众对《都挺好》的期待也会因此增加。《都挺好》播出期间，为满足广大观众更为丰富多元的收视需求，浙江卫视精心制作了大量关于该剧的精彩回顾以及"抢先看"。[2]

[1] 吴风：《网络传播学：一种形而上的透视》，北京：中国广播电视出版社 2004 年版，第 231 页。
[2] 涂婧：《〈都挺好〉的排播和宣推》，《当代电视》2019 年第 5 期。

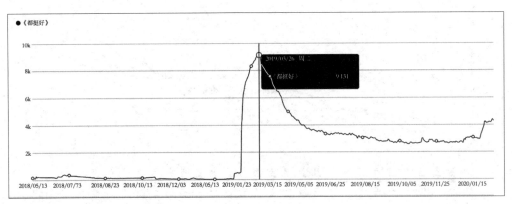

图1-11 爱奇艺《都挺好》内容热度（2020年3月26日）
数据来源：爱奇艺网站。

同时，各大视频平台也推出会员抢先看的运营模式。在增加关注度的同时，视频播出平台也获取了更多的潜在利益，实现了双赢。从平台反馈的数据看，腾讯视频总播放量达到69.9亿次，爱奇艺最高热度在2019年3月26日，日播放量达到9131次，网络播放的整体表现在2019年头部电视剧中比较突出。

（二）多元运作的市场营销

1. 跟随剧情脚步，推动网络话题走向

在电视剧播出的同时，与观众的互动也尤为重要。作为一部现象级家庭伦理剧，《都挺好》的内容、题材皆贴近现实生活，反映当下热门的社会问题，揭露社会痛点。这类题材的电视剧总能随着剧情发展的脉络提出相关的热点话题，引发观众讨论，为观剧体验增加了参与度与浸入感。观众在参与相关热点话题讨论的时候，电视剧本身与现实生活的鸿沟被增加的代入感填平，观众与角色的距离被相应地拉近，身份逐步被取代。《都挺好》在播出期间，官方宣传主要围绕"家"这一中心话题展开。以苏大强、苏明玉为主要话题人物，随着剧集的播出，浙江广播电视集团的涂婧指出："各类宣推先以'原生家庭'切中情感主要矛盾，紧接着又对重男轻女、赡养问题、老人攀比、两代人同住等子话题有序铺陈。"[1] 同时在各大网络平台、微信公众号和微博上开

[1] 涂婧：《〈都挺好〉的排播和宣推》，《当代电视》2019年第5期。

展宣推工作，有效跟进剧情，引发大众的思考，观众的情感共鸣油然而生。微博作为一个基于用户兴趣和使用习惯的公开社交平台，观众在讨论相关话题的同时也成了话题衍生的生产者和传播者，可以持续地为电视剧带来更多的传播途径。播出期间，与《都挺好》相关的话题累计132次登上热搜榜，同时微博讨论室中涌现出很多讨论度较高的实时话题。譬如，"电视剧都挺好"阅读量达到40亿次，"郭京飞演技"热搜指数达到1 337 212，"都挺好原生家庭"热搜指数414 570；紧随其后，大结局当天"都挺好大结局"登上热搜榜且热度不减，关于《都挺好》大结局的话题讨论达到了5亿次的阅读量。不难发现，社交平台的讨论话题与官方宣推的主题基本保持一致，这反映出官方有效地牵动了观众的观剧情感线，整体社会反响在宣发掌握中平稳发展。微信公众号文章《〈都挺好〉爆红背后，原生家庭最好的解药原来是……》《姚晨：其实我不好》《愿伤痛不再相传——〈都挺好〉不只是一本关于原生家庭的"绿皮书"》等均有超过10万次的阅读量。与话题营销相同步，《都挺好》还通过研发系列人物表情包、让主演下场"自黑"等方式与观众网友互动，放大剧集本身的话题重量级，达到剧集与主创的好评共振。社交媒体平台上实时或非实时的解读文章可以有效地帮助观众梳理剧情，甚至部分网友打趣说，可以在微博上追完整部剧。

2. 明星自带流量，粉丝效应加大

粉丝作为与明星相辅相成的群体，是营销过程中不可分割的一部分。《都挺好》的主演都是拥有一定粉丝基础的明星演员，借助他们本身的光环，演员的影响力可以给电视剧带来一定的热度与曝光度。例如，郭京飞的演技多次登上微博热搜榜，加上剧中其扮演的角色常常成为讨论的焦点，这些让郭京飞备受关注。郭京飞在微博上发起对剧中角色苏明成的吐槽活动，其演员好友蒋欣、张歆艺等也参与了该话题的讨论与互动。明星下场"自黑"的方式使明星与粉丝、明星与其扮演的角色之间的距离在互动中逐渐被打消，同时极大地发挥了粉丝效应，观众为了自己喜爱的演员对电视剧更加期待。《都挺好》的主演姚晨也曾在2018年的星空演讲中透露出作为曾经的热度女王到了中年所遇到的职场困境："彷徨、沮丧、无力、失败与困惑"，"明明到了一个演员最成熟的状态，但市场上适合我这个年龄段演员的戏却越来越少"。同时，海清也在参加电影节颁奖典礼时提到中年女演员没戏接这一话题，这让演员年龄、演技与好作品成为大众关注的焦点。《都挺好》是姚晨的复出作品，浙江卫视作为首播平台，

为了在播出初期引导观众,以"好演员""好演技"为主题推出了姚晨扮演过的角色混剪视频和关于姚晨演技的文章。这些宣传让主角姚晨这一话题在网络平台上提前发酵,并通过姚晨的粉丝团体推动话题的整体走向。

3. 主流媒体报道加持,融媒体联动

《都挺好》的播出不仅在网络上备受关注,主流媒体也争相报道,参与话题讨论,发文讨论,等等。播出期间,《都挺好》获《人民日报》《光明日报》《文汇报》《中国青年报》等主流媒体官方账号发文评析,知乎、抖音等社交媒体平台也有大V账号发布相关剧情回顾,或者通过短视频的方式对该剧进行解析。在豆瓣、猫眼、腾讯、爱奇艺等相关影视剧平台上,《都挺好》的口碑、热度指数、想看指数均位居榜首,关注度居高不下。这种主流媒体报道与社交媒体宣传相互推动的方式,扩大了该剧的受众面,同时主流媒体的加持挖掘了更多的潜在受众群体。

(三)叙事圆融的广告融入

各大网络平台对《都挺好》的后期解读文章,大多围绕着电视剧的内容、角色甚至是演员的穿搭等展开;与其他商业剧不同,讨论营销的文章屈指可数。这并不是说该剧在营销方面处于弱势,而是回归剧本内容本身的良好信号。电视剧创作的本质是讲好故事,而非做好营销。当一部电视剧的播出成了广告营销的范本时,在某种程度上或许表明它是与创作初心背道而驰的。同样是正午阳光出品的电视剧《欢乐颂》,在播出时被网友吐槽是"广告中穿插电视剧"。有关这部剧的解读文章大多是关于剧中出现的产品、演员的穿搭、演员使用的护肤品等。这种"野蛮"的广告植入在当时为《欢乐颂》带来的并非有效的营销效果,相反,更多的是负面评价。经过了两年的沉淀与改革,正午阳光在广告营销方面做出了较大的改变。将广告内容化是正午阳光在营销方面成功转型的有效办法。所谓原生广告,特指"形式上融入媒体环境,内容上提供用户价值,促成产品与用户之间的关联与共鸣"[1]的广告形式。原生广告内容化作新兴的营销手段,从大众的角度出发,根据大众心理特征走向,将广告内容与推广内容融为一体,使广告产品的出现不再突兀,更容易被观众接受。电视剧中的广告内容化则是让广告产品融入剧情中,让观众认为在这个画面里,在这个剧情中,该物

[1] 徐存存:《广告内容化现象初探》,《新闻前哨》2018年第11期。

品的出现合情合理。例如，在《都挺好》中，苏大强去购买彩票，多次出现"中国福利彩票"的镜头，而这个彩票站的出现符合现实生活情境，大众也不觉得突兀，因此"中国福利彩票"的广告植入可以被视为成功有效的。广告内容化并没有模糊广告与内容之间的边界，而是使广告与内容信息浑然一体，相互推动。观众接受此类信息所产生的思考与情感共鸣会比单纯的广告信息或者内容信息多得多。中国传媒大学广告学院院长丁俊杰也曾指出，广告内容化是广告营销的高级手法，"当把广告植入内容时，受众在内容上受到了教育，受到了启发，感受到了娱乐，同时还接受了广告，这是一件很好的事情"[1]。

四、意义启示与价值定位

（一）父亲形象的意义

《都挺好》塑造了一个在家中处于弱势且集坏毛病于一身的父亲形象。苏大强这一典型的父亲形象一度颠覆了近些年来影视作品中流行的"慈父"形象。《都挺好》这部剧中的女性角色在男性角色失语的情况下，不管是矮化父亲形象，还是建构女性角色，都体现出女性对传统父权主义秩序的挣扎，也表现出当今社会对父权主义制度的质疑与消解。

根据剧情，我们可以看出苏大强是一个无能、自私、懦弱且没有担当的父亲，他甚至可以被称作苏家的逃兵。将苏家的混乱和悲剧归结于苏大强的性格缺失和不负责任的行为也不足为过。这种"丧父"式家庭在当今社会中出现的频率越来越高，随着时代的发展、社会的变化，更多的父亲出于各种原因，并没有参与到孩子的成长教育当中。这种父爱的缺失会导致孩子在成长过程中形成与在正常家庭成长的孩子不同的心理状态，这种心理状态往往是略显病态的，而不健康的心理状态会给孩子的未来发展带来深远的影响。在家庭中，父亲具有至关重要的作用，而正处于成长阶段的孩子，他们对于社会的认知往往是通过父亲的举动折射出来的。因此，父亲的言行举止很大

[1] 章淑贞、蒲玉玺：《中国广告进入新时代——专访中国传媒大学广告学院院长丁俊杰》，《新闻与写作》2018年第11期。

程度上影响着孩子的未来，甚至是一生的发展。在强调父亲对孩子教育的重要性的同时，我们也呼吁现实生活中的父亲从父权中剥离开来，让父爱取代父权，逐步回归家庭。

苏大强从最开始的无理取闹，到剧终收获温暖结局，《都挺好》实现了对父权主义制度的质疑与瓦解，同时也呼吁现代人对于有缺陷的父亲的接纳。

（二）女性主义的意义

《都挺好》为我们塑造了几个典型的新女性形象。她们在自己的生活空间内不断地打破传统制度对女性的制约，突破男权体制给女性带来的枷锁。就像波伏娃在《第二性》中对女性主义所阐释的那样："为了取得最高一级的胜利，男女超越他们的自然差异。"[1]女性应该从自我中寻求平等和自由，打消社会对女性的偏见，应该从平等中寻找差异，最后达到一个"超我"的境界。《都挺好》实现了女性主义意识的崛起，也标志着女性主义对男权主义制度的初步突围。虽然最终没有完全脱离以男性为中心的核心圈，但剧中女性在弱势的男性形象的对比和附庸下得到解放，最终完成了对女性主义的建构。

但不得不说，影视剧对于女性主义突围的表达仍然存在着现实与理想的"乌托邦"，而没有结合如今这个时代女性所处的地位以及她们面对挑战的实际情况进行更深入的挖掘。在近些年的影视作品中，女性主义意识的逐渐崛起慢慢地形成了一种趋势，越来越多的作品塑造了众多典型的新时代女性的形象，尝试着让女性角色突破男权主义社会的牢笼，逐渐脱离传统女性的刻板印象，让剧作更多地站在女性的视角上，关注现实生活中与女性相关的故事、情感以及价值观的表达。同时电视剧作为文化传播的载体，也为女性向整个社会发声，呼吁社会及家庭能够尊重女性，迈上两性关系平等、和谐发展的新台阶。

（三）自我救赎的意义

《都挺好》的最大价值在于它是中国家庭伦理剧中少有的直面讨论原生家庭的电视剧，撕开了传统家庭的伪善，将家庭中的矛盾不加掩饰地展现出来。随着《都挺好》的热播，对原生与再生家庭问题的讨论又重新进入大众的视线中。该剧演绎了苏明玉

[1] ［法］西蒙娜·德·波伏娃：《第二性》第一卷，上海：上海译文出版社 2011 年版，第 598 页。

从不被原生家庭善待,到最后自我救赎、自我修复的成长过程。原生家庭没有给苏明玉带来任何温暖,留下的只有身心伤痛。原生家庭问题一直是苏明玉心中的伤疤,也同样是原生家庭让苏明玉从小就裹上了坚硬的盔甲,将自己保护在属于自己的小世界中。家家有本难念的经。原生家庭是我们无法选择的,但它又在潜移默化中影响和改变我们的一生。与原生家庭相比,拥有更强大力量的则是血浓于水的亲情。不管是和哥哥们一起对抗舅舅一家,还是最后陪父亲苏大强一起度过晚年,都能体现出苏明玉在努力地重塑自我,并不断地尝试着自我救赎。

苏明玉的转变和成长历程向观众展现了一个道理,原生家庭问题最有效的解决方式不是逃离和回避,而是亲情的回归。该剧体现了血浓于水的亲情和自我救赎的力量,也展现出人们对美好家庭始终充满了想象与渴望。同时,它也给了正迷失在原生家庭问题中的观众一个答案,从选择放下和原谅到实现自我救赎,都是挽救亲情和缓解原生家庭带来的创伤的有效途径。

五、结语

《都挺好》这部家庭伦理剧站在女性的叙事视角上,通过对父权主义制度的质疑和对女性意识的唤起,聚焦社会痛点话题,为影视界树立起现实主义题材的新标杆。《都挺好》之所以赢得了口碑和热度的双丰收,是因为它在多元化社会表达上直面了很多当下的社会热点、原生家庭的困境与挣扎、重男轻女的性别禁锢、老人的赡养问题等。透过现象看本质,创作者通过犀利的笔触,深入挖掘困扰现代人的焦点问题,增强了观众"沉浸式"的观剧体验,并引起观众的情感共鸣。我们可以直观地感受到《都挺好》在尝试突破传统制度的枷锁,向新时代迈进,但也不难体会到传统的家庭理念对于现代人的影响早已深入骨髓。

(于欣平)

专家点评摘录

刘阳：《都挺好》在人物塑造上呈现出立体化和丰富性，在思想和内容上很好地回应了现实社会的热点，剧中的场景和音乐也很好地实现了别具地方特色的美学表达，是一部有质感、有亮点、有现实意义的电视剧作品。

陈旭光：《都挺好》很重要的突破就是试图扎进主要人物的内心世界，演员们生活化、个性化、细节化的表演风格，使得他们的表演富有层次和心理深度。

戴清：《都挺好》有一个重要的审美发现，就是对生活当中的一种"隐秘的真实"进行了生动、有力的揭示，这个"隐秘的真实"在剧中具体表现在对以苏大强为代表的老人的诸多毛病的集中展示上，有意料之外的审美惊奇感，同时又有情理之中的熟悉气息。把"隐秘的真实"一下子凸显到大众面前，是该剧话题能够迅速燃遍网络、纸媒的一个特质。

（国家广播电视总局电视剧司指导、总局发展研究中心在京主办的
电视剧《都挺好》创作研评会，2018年4月12日）

附录:"原生家庭之痛",希望引导观众释怀、放下
——《文化十分》记者专访《都挺好》导演简川訸

"给观众们添堵了!"导演简川訸在接受《文化十分》记者采访时笑着回应道。

热播剧《都挺好》播出后,导演简川訸也像普通观众一样追着看,他很理解观众的感受。尤其是前三分之二的剧情,懦弱狡黠的父亲苏大强花式"折腾""坑娃";"云孝顺"大儿子苏明哲失业,"打肿脸充胖子"出钱给父亲买房,不顾小家惹妻子吴非不满;"巨婴"二儿子苏明成"陪伴式啃老",打人、被骗、离婚、失业;职场女强人苏明玉不情愿地卷入苏家种种风波,与二哥矛盾不断激化,甚至被打得骨裂住院……这一系列的"糟心事"让观众看得义愤填膺,情绪激动。目前,由《都挺好》引发的一系列热点话题仍在持续,导演简川訸也做出了相应的解读。

《都挺好》称得上是 2019 年开年第一部收视口碑双丰收的爆款剧。有网友粗略统计,围绕苏家各位家庭成员、演员的精湛演技、社会性延展的话题共登微博热搜榜 80 余次。而作为一部现实主义家庭剧,它更大的意义在于引发了广泛的社会讨论。虽然剧名叫《都挺好》,但剧情折射出的现实故事却是"一地鸡毛"。

"一部好的文艺作品,始终都会贯穿一个积极向上的精神内核,《都挺好》也不例外,只是它的故事切入方式和角度与以往不同。"导演简川訸透露,后面的剧情会有一个递进、合理的翻转,"会更温暖"。就像原著的另一个名字——《回家》,尽管现代家庭生活中存在重重矛盾,但人人"心向往之",重寻每个人心中温暖的家,仍是剧作最核心的理念。

幸福的家庭都是相似的,不幸的家庭各有各的不幸。简川訸认为:"自古都是'清官难断家务事',没有一个家庭的问题是相同的,也没有统一的处理家庭矛盾的方式。"《都挺好》想带给观众的,与其说是引导,不如说是思考。

一、正视"一地鸡毛"的原生家庭矛盾

《都挺好》讲述了面儿上风光无限、里子却千疮百孔的苏家,因为苏母离世,父

亲苏大强需要儿女赡养，苏家落满灰尘的最后一层遮羞布被彻底揭开，矛盾、创伤展露无遗，一波又一波的家庭危机接连发生。

电视剧由作家阿耐的作品改编而成。提起阿耐，无论是都市生活题材的《欢乐颂》，还是有宏大历史跨度的《大江大河》，其作品始终显现着对社会现实与历史深刻的洞察与思考。扎实的小说为电视剧的改编和创作"打好了底子"。导演简川訸坦言，与电视剧版相比，原作可能"更尖锐，更冰冷，更残酷"。"阿耐在写这部小说的时候，不夹带任何主观情绪，始终很冷静、很客观地看待整个故事的发生、发展。"简川訸如是说。整体而言，电视剧版改动不大，且坚持了原作的"客观立场"。

回溯以往的国产家庭剧，大多都聚焦在婆媳矛盾、婚姻关系、亲子教育等话题上。这些题材虽然也有不少佳作产生，但如今看来，不免有些"老生常谈"；其中对于现实社会问题的剖析，不少也沦为"隔靴搔痒"，难以引起广泛共鸣。

一部引起全民共情的电视剧，一定是切中了时下的社会热点。在越来越强调个性、独立的当代文化氛围中，代际矛盾冲突也越来越突出。

《都挺好》的成功之处就在于它另辟蹊径，将聚焦点转移到"一地鸡毛"的现代家庭生活上，并以苏明玉一个现代独立女性的视角，展示了人物与原生家庭的种种矛盾，以及原生家庭给个人成长带来的创伤。

当剧作一步步撕开中国式家庭"父慈子孝""合家欢"的假面时，"原生家庭之痛""重男轻女""父母养老模式"等一系列在过去影视剧中鲜少涉及甚至遮遮掩掩、不敢直视的社会问题，也得到了酣畅淋漓的展现。在《都挺好》一系列激烈的戏剧冲突中，人情世故、人性善恶均展露无遗。虽然看起来残酷，但这份赤裸的真实也触碰到了太多人的"痛点"。而"真实"也是最打动导演简川訸的一个特点。

简川訸说："我从来没有读到像《都挺好》这样写现代家庭生活写得这么真实的剧本。以前的家庭剧很多都是反着写的，由一个很美好的家庭慢慢发展到不美好，但这部剧是从不美好到美好。"

对于剧本直指的原生家庭话题，简川訸也认为很大胆："像我们，还有周围的朋友、亲戚，好像都没有人愿意跟别人去讨论这个话题，倾诉这些事情。这很大程度上是人们埋藏在心底、不愿意去碰触的东西。"

《都挺好》播出后，有关原生家庭的讨论不绝于耳。《都挺好》编剧王三毛这样回应：

"原生家庭欠你的,你得靠自己找回来。找不回来就是一场灾难,找回来就'都挺好'。"有一句老话:"三岁看大,七岁看老。"导演简川訸很认同:"原生家庭对我们的影响,可能是一生都很难改变的。事实上,在去学校之前,我们的世界观就已经在家庭中形成了。如果家庭生活一直很和睦,那孩子长大后一定也很阳光;相反,如果父母之间,或者父母与孩子之间别别扭扭,那肯定会给孩子留下阴影。这种潜移默化的东西不知道什么时候会爆发,但一定会影响你以后的人生。"比如,由姚晨饰演的女主角苏明玉,从一出场就显现出高冷、强势、执拗的个性特征。在她的身上,我们可以看到原生家庭打下的深刻烙印,甚至连苏大强都忍不住感慨,苏明玉就是第二个赵美兰(苏母)。

因为从小母亲对自己的"嫌弃",苏明玉毅然在18岁那年与苏家断绝经济往来,靠打零工供养自己上大学,最后跟着师父在商场打拼。随着"前史"的一幕幕闪回,观众逐渐理解并同情起这个人物。

导演简川訸解读,因为"家"在苏明玉成长过程中的失责和缺失,一方面让她对家庭生活非常排斥与不信任,另一方面家也无形中成为她内心最憧憬、最向往的地方。剧中有一个细节,苏明玉的房间里摆放着一个小房子的模型,那其实就是她内心真实渴望的外化。

"你可以选择不原谅,但也可以选择放下。"石天冬的这句台词,其实也暗示了苏明玉即便遭遇原生家庭之痛,但终究无法割舍血浓于水的亲情的羁绊,最后渐渐学着与父母和解,与自己和解。原著的结尾,苏明玉陪伴在父亲身边,而她与苏家其他人的关系,作者则隐晦地提到,不再强求,只求淡淡如水地交往。

简川訸说:"阿耐的小说很犀利,但我们在翻译这种犀利、进行二次创作的时候,做了一些调整。"所有的积怨,人都要学会正确面对,不能绕,不能回避,更不能躲避。"最终,我们还是希望引导观众释怀、放下。"

二、反思传统家庭关系中父母的角色地位

除了关注原生家庭对于个人成长的影响,《都挺好》还进一步反思了传统家庭关系中父母的角色。受传统儒家思想的影响,中国传统文化历来讲究"父为子纲,夫为妻纲","君君臣臣,父父子子","父母呼,应勿缓;父母命,行勿懒"。因此,在以往的影视作品中,我们看到了诸多典型的"严父慈母"式的父母形象。导演简川訸

说：“以前我们接受的传统教育就是这样。比如，父母长辈说的话，作为子女很难反驳，只能去听。”

近几年，现代家庭文明中家庭成员平等、协商、对话、交流的方式，开始慢慢取代中国传统宗祠文化中的家长"一言堂"模式。"但是传统的思维惯性、结构惯性仍然存在。作为父亲，是否有权要求儿女全部听自己的？作为家中长子，是否就需要不顾一切地付出……"简川訸觉得，现在是时候思考父辈与儿女之间的关系了。

制片人侯鸿亮也在开播发布会上发表过类似的见解："《都挺好》没有粉饰太平，没有按照过去传统的伦理道德，令父辈的形象高高在上，而是让我们真正看到我们家庭的矛盾，真正看到我们自身的问题。"因此，剧中塑造的苏母、苏父形象，也不再是传统意义上的"慈母""严父"：一个以绝对的权威控制着苏家的大小事宜，对子女们区别对待；另一个则唯唯诺诺，对妻子言听计从，一旦摆脱妻子的淫威，就开始任意妄为、恃宠而骄。

如何面对这样的父母？《都挺好》让人重新思考父母与子女之间的复杂关系，甚至是传统的孝道问题。"父母卸下父母的身份，其实就是个普通人，我们也不是完美的儿女。"借剧中角色石天冬说出来的这句台词，堪称整部戏的点睛之语。在导演简川訸看来，父母与子女的相处应该多"换位思考"——"谁生下来也不是父母。""站在对方的角度想一想，当你改变不了对方的时候，你就尝试改变你自己。"他说。

一度因为"重男轻女"被诟病的苏母，竟然也是受害者。年轻的时候她为了给弟弟在城里落户，不得已嫁给无能的苏大强。苏明玉的出生让她彻底葬送了自己的爱情。因此，她一方面对苏明玉怀恨在心，另一方面也有割舍不下的骨肉亲情。苏明玉离家后，苏母跑到女儿打工的超市示弱，劝她回家。这样一位母亲的形象实在让人五味杂陈。

而对于彻底颠覆传统父亲形象的"作妖"苏大强，简川訸坦言，除了厌恶，也有同情："你们不觉得他很可怜吗？妻子去世后就一直寄人篱下，精神上没有寄托。其实苏大强在父辈那一代人中是有代表性的。他毕竟压抑了这么多年，突然一下释放自己，无所适从，方向不对就跑偏了，导致他出了各种各样的岔子。"导演透露，在后面的剧情中，苏大强的戏份依然很重，人物故事也会更加曲折。他希望这个角色能够带给观众更深层次的思考。

在采访中，简川訸还提到，小说《都挺好》其实早在十年前就已经完成了。作者

阿耐曾向他描述，十年前这部小说连载时，就有无数网友跟帖，讲述自己经历的同样的家庭矛盾；十年后电视剧版播出，有更多的网友"被代入"。"中国家庭面临的问题一直没变。"简川訸感慨道。因此，简川訸也想通过《都挺好》的故事告诉观众，无论我们面对的现实多么残酷，最终还是要选择家庭的和解与个体的成长，"血缘是无论如何割舍不掉的"，"孩子需要成长，父母更需要成长"。

三、人物不再脸谱化，更丰满、更贴合人性

《都挺好》除了探讨深刻的社会议题，让观众感觉真实之外，还塑造了一组鲜活生动的人物群像。群戏也成了一大看点。导演简川訸曾经执导过《欢乐颂》，在确定要塑造"五美"形象的时候，有一部分人不看好，认为五个女孩不好处理，建议去掉两个。但简川訸坚持："我恰恰觉得人物多、事件多，可能展现出的面才更多。如果每一个角色都能够很极致地展现一类人物，那五个人能够涵盖的面就会非常丰富。只有一两个角色，就无法承载这种丰富性。"《都挺好》同样如此。除了苏父、苏母二人，苏家三兄妹、大嫂、二嫂等都是某一类群体的极致代表。

苏家老大苏明哲，稳重，"学霸"，从小就是"别人家的孩子"，具备与生俱来的优越感。学习之外的事情一概不管不顾。他多年生活在美国，对父母缺乏应有的照顾，却动辄指责弟弟妹妹"你们太让我失望了"；虽然作为长子，他一心想扛起苏家的重担，却不具备相应的能力，一味地好面子、逞强，连累妻子、孩子，导致生活水准下降。

苏家老二苏明成是剧中最有争议的人物，"妈宝男"，啃老，甚至有暴力倾向。但在大哥长期居于国外，妹妹与苏家断绝来往的情况下，只有他一直陪伴在父母身边，给予父母关心、照料；家庭的庇佑也让他的性格相对单纯，对待妻子宠爱有加。

而剧中的女性角色，包括苏明玉、大嫂吴非、二嫂朱丽，她们身上散发出的光芒，很大程度上要盖过男性。"苏家男人是运气好，才娶到这样两个媳妇。"导演简川訸笑着说。朱丽虽是富家女，有虚荣心，但有主见，处理事情温和冷静；吴非虽然被认为自私、势利，但她自始至终以家庭为重，尽量不伤苏家一家人的和气；而剧中女主角苏明玉，因为带着原生家庭的创伤，身上具有明显的性格缺陷——冷漠、专断、强硬，可是她工作能力强，为苏家摆平了大大小小的变故，坚强、独立、明事理。对于这样的角色结构设置，简川訸解释，主要是因为女性相较于男性，生性更成熟、更理性。所以，

在家庭矛盾的处理上，有时候发挥的作用也更大。不再将人物形象简单地划分为"好人""坏人"，"正派""反派"，而是用心刻画人物在真实复杂处境下的不同选择，尽可能地贴合人性本能的反应。人物形象因此变得更丰满、更多面、更立体，这让每一位观众都能从苏家一家人身上，或多或少地看到自己或者家人、朋友的影子，"代入感"极强。

"我看《西游记》中的孙悟空，最让我感动的不是他降妖除魔的时候，而是他被严严实实压在山下的时候。"简川訸认为，即便是英雄也应该有弱点。因此，在《都挺好》中，每一个人物角色都不尽善尽美，即便是像石天冬这样的大暖男，也会有自以为是、擅作主张的一面。

简川訸说，为了达到这种效果，剧本在打磨过程中，导演和编剧经常会从自身或者周围亲戚朋友中，去寻找人物参照和生活细节。除了剧本对角色的设定，"每位演员的表演，都让各自的角色在人物塑造上提升了一大截，锦上添花"。

"都挺好选角"一度登上微博热搜，主演姚晨、倪大红、郭京飞、杨祐宁、李念、高鑫、高露等一众实力演员，被网友评为"半集立住形象"。导演回忆，其实在第一次剧本围读的时候，"我心里面就觉得对了，这些演员都对了，他们每个人都在自己的角色里"。

但在最初选角的时候，简川訸却直言有些担忧："这个剧本毕竟跟一般的家庭剧不太一样，我不知道演员愿不愿意演。因为一定会有演员演了之后挨骂，包括苏明玉这个女一号，葬礼上还打电话。"他的担忧一直持续到开播前。播出后，果然有不少观众太"入戏"，因为剧中郭京飞饰演的苏明成打了妹妹苏明玉，网友扬言要"众筹暴打郭京飞"，致使戏外的郭京飞"求生欲满满"。但不可否认的是，他的专业演技也因此获得认可。

开拍前，为了更好地塑造人物，接近真实，导演带着演员去体验生活。"说实话，现在拍现代戏，尤其是职场戏，体验生活的事情已经不多了。"简川訸直言道。比如，姚晨在剧中饰演机床厂搞精工的销售，剧组帮她联系到苏州一家工厂，找了三名女销售来了解她们的日常工作和待人处事的方式。"职场戏不是办公桌上电脑一敲就完事了，如果真的在职场上混，做销售是很心酸的。"简川訸说。老戏骨倪大红在剧中饰演"又作又萌"的苏大强，被赞"连眼袋都装满了演技"，且因为角色太过深入人心，

惹得网友直呼:"倪大红老师得再演多少个角色才能压过苏大强啊。"实力演员演技在线,也确保了整部剧作的高水准。

　　对于影视作品,大多数观众都抱有"造梦"的期待。因此,当《都挺好》赤裸裸地将原生家庭的矛盾与伤害揭露出来时,也有不少观众"不忍看"。很多剧作其实也正是抓住了观众的这种心理,"苦心经营"了不少爽剧、甜剧或者架空现实的玄幻剧。简川訸却说:"爽是爽了,但我们还是要解决问题。"生活中不只有阳春白雪似的和和美美,更有一地鸡毛的琐碎与不堪。《都挺好》真实、犀利,同时也温暖、美好,带给人希望。

<div style="text-align:right">(CCTV《文化十分》)</div>

2019年
中国影响力电视剧分析　案例二

《长安十二时辰》
The Longest Day in Chang'an

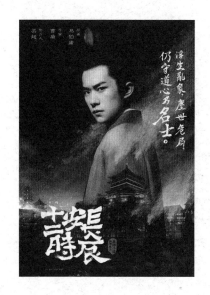

一、基本信息

类型：古装、悬疑

集数：48 集

首播时间：2019 年 6 月 27 日

首播平台：优酷

收视情况：豆瓣评分 8.3 分

二、主创与宣发信息

出品公司：优酷、微影时代、留白影视、娱跃影业、㐮仁传媒、十间传媒

原著：马伯庸

编剧：爪子工作室

导演：曹盾

制片人：梁超

主演：雷佳音、易烊千玺、热依扎、蔡鹭、赵魏

摄影：荆冲

剪辑：刘磊、夏林梅、杨雪、李可可

美术：杨志家、金阳

灯光：孙俊峰

发行公司：东阳留白影视文化有限公司

三、获奖信息

1. 韩国釜山电影节最佳男演员奖
 雷佳音
2. 2019 横店"文荣奖"最佳美术指导
 杨志家、金阳
3. 第三届中国银川互联网电影节最佳网络剧
4. "TV 地标"（2019）中国电视媒体综合实力大型调研年度传播影响力剧集
5. 第十届澳门国际电视节金莲花最佳网络电视剧

高概念网剧的制作与营销

——《长安十二时辰》分析

近年来,网络剧以移动便捷的放映终端、强化黏性的互动设计、灵活多元的点播方式吸引了大量"网生代"观众,成为我国影视产业又一热点板块。2019年,中国网络剧在翔实细化的政策指引下,总产量稳步攀升,商业营利模式多元深化,行业头部平台协同发力、差异竞争,话题佳作频出,营销热点不断,形成了"话题升温、内容升级、市场升值"的新趋势。其中,古装历史题材成为现象级作品云集的行业必争之地,《长安十二时辰》《陈情令》《庆余年》等作品都以过硬的制作实力和跨界的概念营销积聚了大量点击和人气,成为一时之选。尤其是《长安十二时辰》,凭借超高的制作水准将国产古装剧带上了一个全新的高度。该剧改编自马伯庸的同名小说,由曹盾执导,于2019年暑期档在优酷平台独播。不同以往以宫斗为主的古装剧,《长安十二时辰》以悬疑、破案为切入口,讲述了在十二时辰内死囚张小敬与靖安司司丞李必携手救长安于危难的故事。作为2019年国产电视剧制作的标杆级作品,其创作方式对中国影视行业的从业者具有重要的启示意义。

具体来说,在文化内涵与人文价值方面,《长安十二时辰》主打"盛唐文化"标签。创作团队以极其苛刻的标准向观众呈现了最接近真实的大唐长安城盛景。该剧不管是对唐朝诗词、服饰、建筑、礼仪等时代特征的呈现,还是对自由浪漫的盛唐精神的解读和盛唐人物群像的描绘,都体现出创作团队对历史的充分理解与尊重。

在艺术呈现与美学价值方面,该剧在叙事上多线并进,以线性的时间推进为导向,将宏大的叙事内容放置到十二时辰的剧作时间之中。时间与空间的限制让本就紧凑的剧情内容表现出更加强大的戏剧张力。在影像上,创作团队对于"画面影感"的呈现

有着极高的追求。影像画面的美感在于导演对于每一个细节的精心把控。从灯光、构图、色彩、音乐，到大量流畅的长镜头，每一处都有足够的理由让观众沉浸其中。

在产业与传播方面，一方面，该剧在资源配置上做了较为合理的分配，将更多的资金与精力投在内容制作上。尤其是古装剧的创作者应该以更高的标准要求自己，更多地去把握特定历史时代的风貌，还原特殊的历史细节，让剧情人物生长在更加贴近真实的叙事环境之中。另一方面，该剧对地域特征与唐代特色的完美呈现，极大地带动了旅游、美食、古装等相关产业的发展，以及对历史、文化等不同领域的积极探讨。这种以影视产业带动相关产业发展的模式，也是值得我们深入探索的。明晰的时代与地域特征能够在传播中起到极为关键的作用，并且使得《长安十二时辰》呈现的"大唐美学""长安特色"让观众印象深刻。

在创作的意义与价值方面，该剧以精细的影像内容和丰富的文化内涵将盛唐气质传递给当下的观众，对于丰富当下观众的精神文化以及弘扬传统的中华文化都有着非常积极的意义。更重要的是，这种对盛世下普通民众的生存状态与生活理念的思考，对于当下的中国人来说有着十分必要的现实观照作用。这种古今价值观的传递，也有助于我们弘扬更加积极向上的社会主流价值观。

以《长安十二时辰》为例，我们可以窥见中国网络剧制作逐渐向高端化、电影化、工业化靠拢，逐渐形成"高标准、高规格、高投资、大场面、全明星"的高概念制作模式和创作追求。本文以此入手，深入剖析电视剧《长安十二时辰》给行业、社会带来的重大价值与深远影响。

一、文化内涵与人文价值

电视剧属于文化产品，电视剧产业则属于文化产业，文化内涵、文化品格、文化担当、文化作用、文化意义是电视剧的天然属性，是电视剧天生的使命。[1] 电视剧在大众艺术文化与娱乐活动中占据重要的位置，其传递的价值观念与文化内涵都会对当

[1] 张智华、万宁:《注重电视剧文化内涵与人文价值》,《艺术评论》2019 年第 8 期。

下观众产生潜移默化的影响。因此，在电视剧创作中，文化内涵与人文价值的赋予显得十分重要，这也是优质的电视剧作品必须具备的。古装剧这样一种以古代历史环境为背景的电视剧类型，也应该表现出具有特定时代烙印的文化特色与人文关怀。

（一）盛世语境的都市呈现

唐朝是中国古代最为繁盛的一个朝代，它所拥有的政治、文化、经济在中国历史上，甚至在世界历史上都占据极其重要的地位。长安城作为大唐的都城，是当时世界上最大的经济、文化中心之一。《长安十二时辰》呈现的是在唐朝建立后，经过贞观、武周几代的发展，达到唐王朝繁荣顶峰的唐玄宗李隆基在位前期的长安盛景。故事发生在天宝三载，前承"开元盛世"，后距大唐由盛而衰的转折点"安史之乱"还有11年。此时的大唐长安城仍然处于一片让人陶醉的盛世之中，也仍然是世界上最为繁华和高度国际化的都城。杜甫曾在《忆昔二首》中这样描述："忆昔开元全盛日，小邑犹藏万家室。稻米流脂粟米白，公私仓廪俱丰实。"唐朝通过广阔的疆域内便利的陆运与水运交通体系，将整个帝国的资源都集中到都城长安，以及通过畅通的"丝绸之路"连接西域各国，让长安城成为当时世界上重要的国际贸易中心。这种对于盛世景象的描绘，在剧中占据了重要的位置，也给当下的观众留下了足够震撼的记忆。

长安之盛首先体现在其规模之大，商贾之盛。唐长安城的规划布局以隋大兴城为基础，整座城市在一个崭新的基地上，按照完整的平面设计和缜密的规划制度建造。长安城的规模空前，总面积达84平方公里，是当时世界上规模最为宏伟的都城。长安城的建筑主要分为三部分：宫城、皇城和外郭城。宫城是皇室家族居住和处理朝政之处，皇城是中央机关所在地，外郭城分布着居民住宅、商业区和寺塔等。[1]

剧中的叙事空间多处于外郭城部分。长安外郭城中有一百零八坊，每个坊都有独立的围墙，围墙四面有门，日出时开启，日落时关闭。剧中长安城整体的建制规格在靖安司的沙盘模型中有所呈现。剧中也有大量的镜头画面呈现出了长安城街市的恢宏。例如，剧中呈现的上元节前百姓赛艺的场景，可谓恢宏壮观。当盛唐歌唱红人许鹤子的巨大花车出现在街头时，长安城里的男男女女犹如潮水般涌向花车，他们每个人都

[1] 余紫君：《古代都城的规划艺术——以唐长安城为例》，《艺术与设计（理论）》2018年第2期。

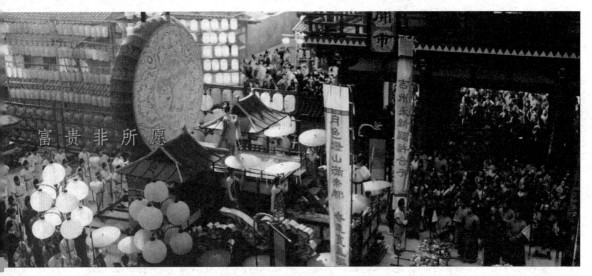

图 2-1　百姓花车斗艳

仰望着,高呼着。许鹤子也在众舞女的半掩下缓缓出场。她唱的是大唐第一诗人李白的《短行歌》。歌声入耳,如痴如醉。

长安之盛也体现在它的包容与开放上。盛唐时期长安城拥有超过百万的人口,它是一个让不同民族、不同国家、不同阶层的人可以共同生活的城市。如剧中张小敬与姚汝能查《长安舆图》来到的怀远坊,就是专门供胡人居住的地方,坊名取"怀柔远夷"之意。来自异国的怀远坊众被允许信仰不同的宗教,他们进行各种宗教活动。另外,剧中张小敬为了追查右刹贵人,来到长安西北义宁坊的景寺(唐朝人称景教的教堂为景寺)。唐朝初年,景教传入中国,皇帝允许其教徒在长安建一座"波斯寺"。剧中呈现的景寺,灯火明亮,香火旺盛,可见它在长安城中广受欢迎。

(二)盛世背后的危机显现

《长安十二时辰》不仅给我们展示了大唐的盛景,也在错综复杂的线索中预示了帝国繁盛背后的巨大危机。剧中的"天保三年"正是历史上的唐玄宗"天宝三载",其距离"安史之乱"还有11年,但是危机的预兆已经在偌大的长安城中逐渐显现。

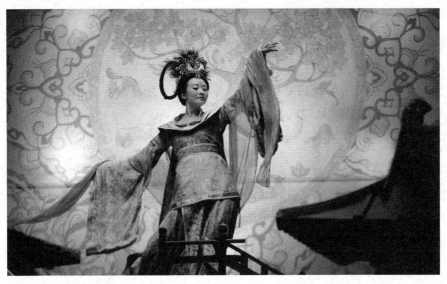

图 2-2　许鹤子表演歌舞

全剧塑造了荣耀即将逝去的大唐王朝下的人物群像，上有年老体衰却不想让位的圣人、志大却柔弱的太子、野心勃勃的右相，以及忙着站队的朝廷大小官员，下至为了不负阿兄心愿一心建功的崔器、为了实现人生理想甘愿默默付出的徐宾、努力生存的底层歌妓丁瞳儿。他们每一个人都是长安城的主角，都以长安城为荣耀，却都无法挽回长安城背后埋藏的重重危机。

　　首要的危机是皇帝的懒政，导致官场派系林立，奸臣当道。剧中的庙堂之争便是太子党与右相党两大集团之争。圣人利用右相林九郎的势力压制太子的势力，甚至有意引退，将政务交由右相处理。林九郎也因此有机会培养自己的势力，逐步打击太子集团的势力。官场的黑暗也让真正有作为却不愿依附权贵的人才无法正常晋升。而巧言令色、投机钻营的人，却可以在官场中大行其道。剧中导演塑造了元载这样一个圆滑的官场角色。剧中的元载是大理寺评事，从八品的小官，但是他善于洞察人心、攀附权贵。这样一位野心勃勃的八品官一直在探听八方消息，等待机会的降临。他把自己每月的月供都给了右相府的丫鬟，以探听右相的各种消息。他关注朝中的动向，推断党争的走向，借机参与其中，从而一跃而上。元载首先抓住了右相给的机会，获得

右相的信任，同时又努力赢取王将军女儿王韫秀的好感。他通过设计，让王韫秀认定自己是她的救命恩人。之后他又倾囊而出，卖掉祖传的琴，准备了王韫秀最喜欢的奚车，以及高端的穿戴和熏香，想尽办法投其所好，显示出自己的真情。正是这样一个政治投机分子，却能够在长安的官场上游刃有余，扶摇而上，可见当时官场晋升之弊。

第二个危机是来自制度的弊端。到了唐玄宗中期，唐初建立的一些制度已经出现弊端。例如，剧中有所涉及的是土地上实行的"均田制"、税收制度上实行的"租庸调制"，以及新生的"募兵制"。均田制促进了大唐的繁荣与发展，但到了唐朝中期也暴露出诸多弊端。唐初实施均田制时正值战乱之后，人口锐减，荒闲土地较多，故有条件实行计口授田的均田制。但是，随着唐代政治的稳定、经济的发展、社会的安定、人口的迅速增加，荒闲土地逐渐减少，无法再按照均田法令中的要求来计口授田。[1]因此，租庸调制也无法实行，国家的税收难以保证。剧中通过"新政""新税法"隐约预示了太子与徐宾的关系。太子在灵武推行新政和新税法，效果甚好，百姓安居乐业，而徐宾想做的正是将这种新法在全国推行。另外，剧中张小敬经历中多处提及的"大唐第一批募兵"，也预示了唐朝募兵制度的开启。唐玄宗时期，府兵制崩溃。为了增强军事力量，唐朝实行募兵制。募兵制就是国家以雇佣形式招募兵员补充军队的制度。应募者视当兵为职业，长期地在军队中服役。士兵不必再自备资粮，而是由国家供给。募兵制已不再和均田制挂钩。[2]募兵制相比唐王朝原有的府兵制，极大地提高了军队的战斗力，为抵御帝国四方外敌入侵做出了重要贡献，但是也为唐王朝中后期的危机埋下了种子。

第三个危机是唐帝国的对外扩张显露出颓势。唐帝国的强大首先表现在军事上。唐朝建立后，分别对突厥、高句丽、吐蕃等众多国家与部落进行战争，奠定了唐帝国广阔的版图，也打通了与西域各国的通商之路。但是到了唐朝中期，这样强势的扩张策略逐渐难以维持。在剧中反复呈现的一段第八团烽燧堡战役的记忆，预示着唐王朝对于广大西域控制能力的下降，各方势力已逐渐凸显。烽燧堡战役发生在旧历二十三

[1] 唐任伍：《论唐代的均田思想及均田制的瓦解》，《史学月刊》1995年第2期。
[2] 刘少通：《均田制、府兵制、募兵制、租庸调制、两税法之间的内在联系》，《资治文摘（管理版）》2009年第6期。

年（735），张小敬所在的第三十三折冲府第八团隶属于安西都护府。第八团在烽燧堡奋勇对抗来袭的突厥军队，却始终没有等到援军的到来，最终第八团将士为国尽忠，只有九人从这场战役中活了下来。可见西域部族暗流涌动，对大唐的威势形成了一定的挑战。直到"安史之乱"，唐玄宗从安西都护府和北庭都护府抽调精锐部队回中原平定叛乱。吐蕃乘机夺走河西走廊，切断了唐王朝与西域的联系。唐王朝的势力范围大幅缩小。

导演将唐帝国背后的重重危机潜藏于错综复杂的剧情线索之中，整个长安之乱的幕后主使徐宾正是因为对这种危机的超前洞察，悲愤于奸相当道，国运衰亡，回天无力，才铤而走险踏上了一条不归路。关键角色的行为驱动力，剧情的逻辑性、丰富性和悲剧性，均来自真实历史背后所沉积的尖锐的社会矛盾，使故事的因果链条具备了打通虚构叙事与非虚构历史屏障的穿透力，使"影像大唐"承继了"真实大唐"的部分精魂，呈现出丰盈的文化底蕴。

（三）盛世文化的镜像书写

唐朝是中华文明五千年历史上最为灿烂的一个时代，是经济、政治、文化都达到空前繁荣的时期。强盛的帝国、交融的文明、璀璨的文化，大唐给后世留下了太多宝贵的遗产，也给我们带来了足够丰富的想象空间。影视剧作为现代的一种能够还原过去时间与空间的艺术形式，也必然会试图去将大唐的风采尽可能地再现给当下观众。过去涉及唐朝的电视剧并不少见，如《贞观之歌》《大唐荣耀》等。但是过去大量的历史剧都是仅仅以某个历史时代作为故事背景，并不注重对真实历史细节的考究。甚至大量的历史剧为了避开复杂的史学逻辑，而特意去架空历史时代。这种严重脱离历史实际的影视作品被大量传播，实际上会在一定程度上误导现代观众对历史真实空间的构想。

而《长安十二时辰》格外注重对历史细节的把控，通过充分的史料考察与精良的影像制作给观众展示了一个更接近真实的大唐。除了历史在叙事中的无缝融合，典型的文化符号和历史人物的假借和嵌入也是该剧情节设计的独到之处。导演曹盾说："《长安十二时辰》的主角是'长安'，我必须解决'长安到底是什么'的问题。一切准备都是为了真实，而真实是为故事服务的。我要让观众相信这些人真的在这里生活

过，每个人都把自己的梦想和希望寄托在这个地方。"[1]可见，曹盾对于大唐长安城是有着厚重想象的，也对这段历史有着十足的尊重。导演有意将大唐文化融入剧情的方方面面。诗歌、建筑、礼仪、服饰、妆容、台词等每一个细节，导演都力图还原最原汁原味的大唐风貌。

1. 诗歌的融入与诗人形象的塑造

诗词是中华五千年历史文化中最为耀眼的瑰宝之一。唐朝作为中国古代诗歌造诣的巅峰时期，在300多年的历史中涌现出诸多脍炙人口的传世名篇。《长安十二时辰》不仅呈现了美妙的诗歌音乐和多元的诗人形象，更是将诗歌背后的意象有机地糅合到剧情之中，使叙事充满文学的华彩。

首先是导演对于唐代诗人形象的塑造。唐朝是一个浪漫的时代，也造就了无数有着浪漫情怀的杰出诗人。影片中便有焦遂、何监、程参等数位诗人形象出现。他们生活于这个时代，也是这个时代的最佳代言人。例如，第一集中出现的诗人焦遂，虽然只是短暂的出现，却足以让我们窥见大唐盛世之下那些风采卓然的诗人形象。

剧中靖安司的执政、李必的老师何监的原型人物是唐代著名诗人贺知章。历史上贺知章是一位清新潇洒的浪漫派诗人，与李白、张旭等人为友，被誉为"饮中八仙"之一。剧中何监曾借贺知章名诗《咏柳》来讲解朝中波澜诡谲、步步惊心的局势。"碧玉妆成一树高，万条垂下绿丝绦。不知细叶谁裁出，二月春风似剪刀。"诗句四两拨千斤地道出了政治倾轧的激烈和荒谬。作为当朝太子的老师、靖安司的执政，何监心向正统，老谋持重，是李必等年轻力量的坚强后盾，也是维护长安安全的重要幕后人物。《长安十二时辰》不仅刻画了86岁老臣在危急时刻力挽狂澜的果决和智慧，也描绘了帝国落日余晖下诗人的寂寥与落寞，同时还还原了其"饮仙人"的豪放与不羁。何执政甫一出场便是骑着一头毛驴徐徐进入靖安司大殿，神情已然半醉，口中念念有词，随之情态自然地倒在沙盘之上。威严肃穆的靖安司众人与洒脱无拘束的最高长官形成鲜明对比，在构成戏剧性反差的同时也隐喻了人物胸中难解的块垒和天然的本性。

剧中另一个重要诗人是程参，其原型是唐代著名的边塞诗人岑参。历史上的岑参多次从军边塞，对边塞风光、军旅生活都有着丰富的感受与体验。

[1] 申兑兑:《曹盾:"国产美剧"听起来很欣慰，但也是一种遗憾》，《影视独舌》2019年7月9日。

图 2-3　韩童生饰演的何执政

而剧中的程参则是一个捉狼卫事件的独特旁观者。导演有意安排这样一位人物，一来可以致敬真实的历史人物，让观众由此去了解这样一位历史上对唐诗创作具有重要作用的人；二来也可以通过这样一个"搞笑式"的人物，让观众在跟随剧情紧张推进的同时，有一个放松的机会。

其次是导演对于诗歌的纯熟运用。剧中的诗歌不仅仅是因为导演想要展示诗歌文化，更是将其成功地融入了剧情之中，成为故事的一部分。《长安十二时辰》不仅仅将传统的唐代音乐运用到剧集中，更是将配乐融入剧情的发展与主题的呈现之中。剧中有诸多的插曲让我们印象深刻，如《忆秦娥·箫声咽》《短歌行》《长相思》《侠客行》等。剧集开始的《清平乐》悠扬婉转，配合画面中缓缓的长镜头，让观众很快沉浸在大唐那个自由而又繁华的时代。剧中两位女性都唱过的《短歌行》则有着巨大的反差寓意。民间"歌星"许鹤子唱出的是太平盛世下百姓的安居乐业，而歌妓丁瞳儿唱出的则是草根庶民的凄惨与悲凉。同一首歌，两相对比却产生了完全不同的感觉，其寓意也与剧中"蚍蜉"与"鲲鹏"的对比有着异曲同工之妙。

2. 精致的唐代服装与妆容

《长安十二时辰》的导演曹盾说："既然想符合对大唐的理解，你就会发现别人做的东西很难和你的东西融合，所以逼到最后，我们只能对照资料自己做。"在国产影视剧中，《长安十二时辰》对于历史细节的还原是空前严谨的。创作团队对于大唐历史与人文风俗的考察是极其细致的。不管是各色人物的服装，还是人与人之间的称谓与礼仪，以及官职、军职，都是力争原汁原味的大唐风貌。在该剧开拍前，道具、美术、服装团队筹备了近一年的时间，进行了大量的与盛唐相关的史料整理。剧中无论是主角还是配角，甚至是普通群众演员，他们的服装和道具，几乎都是重新制作的，以确保最大限度地还原历史。

在造型方面，《长安十二时辰》也堪称最能体现盛唐风貌的诚意之作。主创团队在剧中的唐服设计与妆容呈现上参考了大量唐代壁画、陶俑等现有资料，从而较为合理地还原出唐代人的生活样貌。曹盾认为："复原一个时代必须将每个细节研究透。比如服装，就像我们这个时代的穿着一样，唐朝老一辈的人的衣着也不会像年轻人那么时髦。所以要把服装的演变了解一遍，有流行也有怀旧，才会鲜活真实。"[1]

从考古出土的文物看，中国古代服饰在周代就已经奠定了基本的形制。在漫长的生产力进步与社会变革中，服装的织绣工艺、服饰材料都日益精细，品种也日渐繁多，并且随着时代的发展不断演化。早期的服饰以交领右衽、上衣下衫为主要特征。到了魏晋南北朝时期，中原汉族与北方少数民族迎来了空前的大融合。传统的汉族服饰也加入了游牧民族胡服的一些特征。例如，圆领袍衫正是在这个过程中引领了服饰文化的潮流。圆领袍衫在唐代已经成为比较具有代表性的外衣，其特征是圆领、窄袖、右衽，领口和前襟各有一枚扣袢系合，长度一般到小腿至脚面之间。有里子的夹衣为袍，冬可絮棉，衫为单衣，不分士庶、男女、老幼以及地域，皆喜欢着圆领袍衫。《长安十二时辰》创作团队在遵照历史真实的前提下，对其进行复原，并兼顾影视视效有所创新。据《长安十二时辰》服装饰品顾问宋韬介绍，为了还原盛唐的风貌，创作从历史的蛛丝马迹入手，参考唐代的壁画和敦煌的绢画，从人物的服饰、造型、妆容，到军人的盔甲和器具，再到日常小吃和节日习俗，最后到建筑和街市的场景，一步步

[1] 申兑兑：《曹盾："国产美剧"听起来很欣慰，但也是一种遗憾》，《影视独舌》2019年7月9日。

落实。他表示:"在不到一年的考察时间中,我们的观念从单纯的创作延展到在这一过程中被唐代的审美情趣和艺术风格深深折服,也唤起了自己对中华文化的觉醒和自信。"[1]

在剧中军队的铠甲造型上,美术团队同样进行了大量的复原与设计工作。本剧的背景是大唐天宝三载,正处于大唐帝国的全盛时期。唐帝国的强大国力最为直接的体现便是军事力量的强大,这是唐帝国对外扩张与威慑的中坚力量。因此,作为一部呈现唐代反恐故事的电视剧,大唐军队的风貌是剧中必然要呈现的部分。剧中所呈现的唐军有多个军种,分别隶属于不同的指挥机构,也有各自独特的作战范围。创作团队为了更好地区分这些军队,也特意设置了不同样式的甲胄。靖安司内的旅贲军,实则是由东宫太子节制的部队,在剧中由靖安司调配,协助靖安司执行长安城的城防守备任务;在其铠甲与戎服的设置上,更加注重实战,采用的是蓝底黑甲。右骁卫则负责宫城南面的守御工作,所属部队的职责和地位与旅贲军相似;剧中右骁卫穿着的铠甲是唐代的两裆甲。长安城中的两支军队——龙武军和神武军——都是由大唐皇帝直接统领的;作为皇帝的禁卫军,其主要负责宫城的安危,地位也自然比旅贲军和右骁卫更高,因此,在铠甲的设置上,美术团队更多地参考了昭陵唐墓壁画中的唐军甲胄仪卫;龙武军采用银甲金边,神武军采用金甲。这类铠甲不仅仅是作为一种防卫的工具,也代表了皇室与帝王的威严,因此在设计上会更加美观与华丽。

唐代女妆和现在的妆容有很大的区别。盛唐时期是中国女性妆容史上最浓妆艳抹的时期,而这种强烈的色彩冲击主要是通过当时的女士面部妆容表现出来的。当时的常见妆容包括酒晕妆、桃花妆、飞霞妆和泪妆等,白皙的粉底、浓烈的胭脂辅以形式丰富的眉形,打造出千人千面的唐代仕女形象。[2] 胡服男女通用,剧中女子的胡服色彩多偏稳重的灰调子,少部分根据角色的身份、性格,如王韫秀,色彩会稍靓丽些。襦裙作为唐代女性的主流服饰,在剧中的色彩相对胡服要更加鲜艳浓郁,反映了盛唐的生机蓬勃;面料上精心绘制的千变万化的纹样,则反映了当时的社会发展稳定和生活富足。

[1]《展盛唐气概 显文化自信——众专家点赞〈长安十二时辰〉》,凤凰网(http://ent.ifeng.com/c/70LscxeHu80)。

[2]《筑影专访:〈长安十二时辰〉美术指导带你梦回唐朝(下)》,电影建筑师(https://107cine.com/stream/112955)。

图 2-4 狼卫服饰展示

3. 台词的文言色彩与历史真实

导演对于剧中的台词也有严格的要求。为了增添作品的历史感,剧中人物的台词也多以半文半白为主。导演曹盾表示,《长安十二时辰》以唐朝为历史背景,就应当有历史的语言风格,而且剧中的古文台词,大多在普通观众能够理解的范畴之中。这种苛刻的台词要求在古装剧中是极为少见的。大量的古装剧为了能够贴近现代观众的生活,不仅台词通俗易懂,甚至还会在其中加入大量现代的词语。《长安十二时辰》反其道而行之,在台词上也尽力还原唐朝人的说话风格。

李必在向张小敬介绍自己时说道:"吾六世高门望族,七岁与张九龄称友,九岁与太子交,何监是吾师,王宗汜将军是吾友,亦随叶法善师修道法近十年,圣人常召我共辩道法真意。"通过这种简洁的半文半白的台词,演员能够更加有力度地表现出少年李必的心气与自信,同时也能够更好地配合全局紧凑的剧情节奏。另外,导演也有意在台词中保留了大量古代的词语,这些词语大多含义丰富,需要普通观众进行深入的解读,如大量时间上的名词子时、夜半、丑时等。还有一些特殊含义的词语,如张小敬在第一次被李必问话时所说的"十恶之九",即"不义"。《齐律》十二篇曰:"列

重罪十条：一曰反逆，二曰大逆，三曰叛，四曰降，五曰恶逆，六曰不道，七曰不敬，八曰不孝，九曰不义，十曰内乱。其犯此十者，不在八议论赎之限。"

剧中对某些重要文化元素的挖掘和使用来自创作团队严密的历史考据，颠覆了传统古装剧的一贯模式，拓宽了观众的欣赏认知边界，形成内容制作严谨化、专业化、区别化的全新趋向。在人物间的称谓上，导演也做了深入的考究，做到了真正接近唐代的状态。例如，剧中人物对于皇帝的称谓多为"圣人"，而不是常见的"皇上""陛下"等称呼。"圣人"的称呼最早见于《易经》，是君王的意思，在唐朝被专门用来称呼皇帝。如唐太宗李世民就被西域各国尊称为"圣人可汗"。唐代的皇帝因多信奉道教，喜欢按照道教的说法自称为"圣人"。道教中分为真人、至人、圣人、贤人四个修炼层次。圣人在道教里通过修真可以达到几百岁的寿命，相当于人类里的仙人。因此，"圣人"的称谓在唐朝皇帝中是最为普遍的。剧中用此称谓，可谓是更加贴近真实。还有"阿爷""阿翁"等亲属称谓，皆是唐代的特色。唐人用"阿爷"称呼"父亲"，用"阿翁"称呼"爷爷"。而对于官员的称谓，多以"姓+官职"称呼，如剧中的人物称谓李司丞、崔旅帅、张都尉、何监等。真实历史中的称谓亦是如此，例如，剧中人物程参的原型岑参，就因曾任嘉州刺史，故被称为"岑嘉州"。《长安十二时辰》的创作团队正是通过这种对历史的敬畏之心和对细节的精益求精，才会给我们带来如此贴近唐代生活的影视剧作。

4. 唐代建筑的复原与设计

在唐代建筑的呈现上，创作团队也做了极其细致的准备工作。《长安十二时辰》由杨志家和金阳担任美术指导，并将大量经费用于美术置景之中。在建筑上，搭建了占地70亩的实景，包括坊门外的坊道4条，坊门3个，坊内3条主街，13条街巷。置景建造的数量与精度都令人叹为观止，让剧中长安城的盛况得以完美展现。对于建筑风格，主创团队查阅了梁思成的《中国建筑史》，杨鸿勋的《宫殿考古通论》《古建筑考古学论文集》等书籍，也参考了敦煌壁画和云冈石窟，以及现存的唐、宋、辽建筑风格。影片中建筑的颜色也参考了多种不同的唐代遗存建筑，进行多重朱色的测试，最终选定了片中的颜色。

对于关键场景的概念设定是主创团队最为重视的，例如，剧中西市场景、跋车游街日景和夜景、太上玄元灯夜景、凤架场景概念设定、靖安司场景概念设定、夜宴场

图2-5 剧中唐代建筑的美术草图

景概念设定等。主创团队在充分考察历史史料的基础上，发挥极致的想象，用厚重和油画般的色彩再现了大唐的恢宏气象。

长安城沙盘作为靖安司中一件极其关键的道具，贯穿着前期的剧情发展，是长安城的象征。其主要用于靖安司对长安城城防的掌控，以及对排兵布阵、敌我势力变化的推演。沙盘模型由时光守拾模型制作工作室制作，在模型建筑样式、长安城一百零八坊的构建等方面都做了极其细致的研究。长安城作为当时国际化的大都市，既保留了封建王朝制度下都城建筑的严谨，又能体现出大唐的开放与包容。总之，它能给唐人一种强大的自信心。

（四）自信包容的时代精神

唐朝的自信来自唐帝国国力的强盛，这种国力的强盛不仅仅体现在军事上，更体现在经济和文化上。中国数千年的古老文化在唐朝呈现出前所未有的辉煌。西域疆土的平定，让"丝绸之路"变得畅通。西域各国与唐朝频繁的贸易，让长安城成为当时举世瞩目的国际大都市。唐朝经历了前期几代人的发展，到了唐玄宗时期更是达到了盛世的顶峰。

林庚先生曾说："当唐代上升到它的高潮，一切就都表现为开展的、解放的，唐人的生活实是以少年人的心情作为它的骨干。"[1] 强大的唐王朝治下也孕育着与盛世相契合的时代精神。一方面，唐朝前期不断地扩张疆域使其奠定了强大帝国的基础，也使整个国家孕育着积极进取和勇于开拓的精神；另一方面，唐文化中还包含着"兼收并蓄""有容乃大"的独特气质。这种包容的精神造就了大唐多元且辉煌的文化繁荣盛景。

《长安十二时辰》给我们呈现的长安人物群像中，每个人的性格中都渗透着这种气质。小女孩的一句"上元安康"，城门官的一句"汝等无论来自何方何国，只需一次勘验入市"，焦遂给陌生人递过去的一杯美酒，无不体现了这种气质。那是一个多么繁盛的时代，多么繁华的都市，每一个人都为此而骄傲。

二、影像呈现与美学价值

（一）古装涉案类型的叙事突破

1. 双男主设置

主人公是影视作品中集中刻画的人物形象，是作品的中心和矛盾冲突的主体，也是情节展开的依据。主人公人物的设定对于全剧会起到极其关键的作用，而双男主则是指在剧情中设定两位男主人公形象。双男主在流行的小说与影视剧中早已不是鲜有的设定，在过去的 2018 年中也出现了大量拥有双男主的电视剧。

尤其是在悬疑剧中，双男主的设定无疑可以更好地符合戏剧性的需求。在《长安十二时辰》的双男主设定中，李必与张小敬正好在性格上形成鲜明的对照。李必家世显赫，饱读诗书，是太子伴读，又与朝中重臣交好，处事懂得冷静与克制。李必说过："上天生我在这钟鸣鼎食之家，就是让我福佑大唐百姓，我要做宰相。"初出茅庐的李必有一腔热血与远大抱负，他想保护太子，也想保护长安百姓。而张小敬行伍出身，旧历十三年从军，是大唐第一批募兵。曾当过十年的陇右兵，在烽燧堡战役中幸存，

[1] 林庚：《中国文学简史》，北京：北京大学出版社 1995 年版，第 204 页。

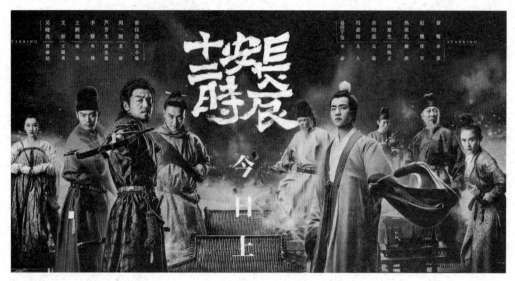

图 2-6　剧中主要演员的定装照

又回到长安当了九年的"不良帅",被称为"五尊阎罗"。张小敬看似凶狠,心中却也和李必一样装着长安百姓,他只是一直在用自己的方式去完成作为"不良帅"的使命。两位男主人公性格迥异,看似难以相融,却又相辅相成。一文一武,一动一静,两人携手对抗狼卫的入侵。李必与张小敬之间的情感随着剧情的发展而不断增进,两人的关系也从相互不理解到成为最为信任的伙伴。

导演曹盾说:"千玺身上有种文人风骨。"观众对于青年演员易烊千玺可能还停留在少年明星的刻板印象中,但是看到剧中李必气定神闲地出场时,却无不惊叹这位少年的成长。易烊千玺很好地将自身气质与剧中角色融合在一起。李必作为少年天才、谋略担当,一面是专心修道、稳重冷静,一面却是迫切渴望施展才华。易烊千玺将少年李必的这种平静与急迫表现得淋漓尽致。

雷佳音的演技一直都受到广泛的认可,在该剧中的表现更是有很大的突破。张小敬这一角色无疑是极其复杂的。他为国立功,敢爱敢恨,但最终落得个死囚的下场。他是长安城的守护者,捕捉狼卫,层层深入,却发现对手是自己曾经的生死战友,而背后的主使也是自己"神交"的好友。张小敬有"痞"气,似凶神恶煞,黑白两道通

吃，办事可以不择手段，却也是剧中最为果决且顾全大局的人。雷佳音在剧中极具感染力的表现，让观众能够更加快速地进入紧张的剧情节奏当中，与剧中人物"同呼吸，共命运"。

2.时空限制下的叙事模式

涉案剧将案件谜题侦破设定为最终目标。主人公需要在扑朔迷离的案情中将一系列错综复杂的线索厘清，将悬在观众心中的谜团解开。而剧情的戏剧性与复杂性则来自对主人公困难的设置。时限危机始终是涉案剧绕不开的话题。剧情一开始就给主人公一定的时间限制，并且在发展过程中时刻显示时限的逼近，更加突出了涉案剧的紧迫感。一维性的时间是最为清晰明了的，《长安十二时辰》以天宝三载上元节前十二时辰为限，让身陷囹圄的死囚张小敬携手少年天才靖安司司丞李必，侦破狼卫入城进行恐怖袭击的故事。为庆祝上元节，大唐长安城解除宵禁，大放华灯，无论来自何方何国，都只需一次勘验入市，此后十二时辰内皆可于坊间自由来往。高度自由开放的长安城，人流涌动的万国盛会，都让时限危机的解决更加艰难。《长安十二时辰》原著共有24章，大约每两章讲述一个时辰，剧情内容紧凑。

剧中也始终强调时间的概念，强化时间的急迫。导演还在每集的开头有意设置一个代表中国古代计时的日晷，以准确地提醒观众时间。在剧情的发展过程中，也设计了多个更小的更为急迫的时间元素。例如，李必为了救太子，必须在圣人丑正颁布让右相林九郎代政的诏令前挽回大局，而留给他的时间仅有八个时辰；各方势力想要接管靖安司，为了帮助张小敬争取时间，何监在众人面前争取了一个时辰。剧情时刻都在加强这种时间的压迫感。在靖安司内还特意设置了进行准确报时的庞博士。几近苛刻的仪式化播报方式，始终提醒着剧情的发展节奏。迫近的时间给予主人公紧迫感与爆发力，也将观众带入捕捉狼卫的紧张剧情之中。

但由于剧情本身主题宏大，线索错综复杂，导演在展现狼卫破坏长安城的同时，还展开了林相府、元载与王韫秀、闻染等众多人物副线。《长安十二时辰》有时为了延宕叙事，无法保证主线时刻以雷霆万钧之势向前发展，因此必须用副线的日常性甚至是抒情性场景来中和节奏，这在剧作中形成了极不和谐的两种情绪氛围。[1] 这种在

[1] 龚金平：《〈长安十二时辰〉：大数据时代的定制艺术》，《当代电视》2019年第12期。

有限时间和紧张的情节中展开大量副线并对小人物进行细致描摹与刻画的方式，本身就存在着一定的矛盾性。尤其在一个已经设定好的时间绷紧的情节之后，突然进入为细致刻画人物而展开的缓慢情节，无疑让观众的紧绷状态快速消解。

在呈现的空间上，导演以长安一百零八坊为限，以靖安司为起点，加上西市、花萼楼、望楼、地下城等具象空间，将强盛的帝国与其背后隐藏的巨大危机完整地呈现出来。长安是大唐这个鼎盛王朝的都城，象征着帝国的辉煌与荣耀。大唐子民对于强大国家的幻想皆源于此。靖安司作为长安城保卫体系的重要力量，必然需要全力去维护与挽救。在画面的呈现上，导演使用了大量的运动长镜头与全景镜头。例如，在张小敬阻止狼卫伏火雷的追赶情节中，就有大量长安街头百姓、车马、街道的镜头。导演在长安城景观的呈现上可以说是不遗余力的。

3. 多线并进与时空交互

在线性推进的十二时辰内，整部剧以张小敬与李必破狼卫伏火雷案为线索，层层突破，引人入胜。作为整部剧的主要叙事内容，这一层次的现实时空采用的是多线并进的叙事方式。这种多线并进的叙事方式可以将错综复杂的线索在网状结构的情节中铺开，并且将观众吸引到线索忽明忽暗的悬念当中。龙波与狼卫一方制造恐怖袭击；靖安司李必一方推演指挥，协同张小敬破案；右相府林九郎一方获取情报，制造麻烦：三方势力明争暗斗，三条线索共同推进。该剧在具体情节中也采用了一些多线叙事的手段。例如，张小敬获得狼卫线索后前往狼卫集居地，在与狼卫斗智斗勇之际，另一侧的叙事线则是崔器带着旅贲军在长安街道中被百姓斗艺的花车围困，许鹤子婉转柔美的歌声让人沉醉。一个是长安百姓歌舞升平，一个是狼卫入城危在旦夕，两个空间的对比让观众形成巨大的心理落差。同样有如此对比效果的还有：在张小敬潜入灯楼发现巨大的阴谋并想要阻止时，对面的花萼楼里却仍然是太子与右相的权谋之争，无人意识到灭顶之灾即将降临。这种巨大的反差效应无不让观众屏息凝神，沉浸于其中，与剧中人物共命运。

在时空处理上，剧情在现实时空中推进的同时，也插入了崔六郎带狼卫入城的时空、旧历二十三年烽燧堡战役的时空、闻无忌在世时的时空等。这些过去的时空主要通过现实时空中人物的回忆而代入。例如，随着案件的推进，张小敬的多次回忆让原本人物、情节关系复杂的烽燧堡战役的线索变得更加清晰，从而实现了过去时空中发

生的事件与现实时空中正在发生的事件的相互照应。

（二）饱满立体的小人物形象

长安不仅仅是帝王将相的长安，也是无数小人物的长安。他们背后可能没有过硬的背景，没有超人的智力，但是他们也希望能够于此立足，共享荣耀。平民化的视角更加真实地反映出唐代人的生活细节，让千年后的观众也可以感同身受。不论贫穷富贵、身份等级，没有人可以做一个超凡脱俗的仙子。"十二时辰"的存在，仿佛是见证他们命运的倒计时，他们都在盛世里发愤图强过日子，又在危机四伏里艰难求生。[1] 崔器、焦邃、曹破延、小乙、丁瞳儿、葛老、鱼肠、闻染，《长安十二时辰》里面的每一个小人物都是传神的，他们都是大唐长安城的主角。

1. 崔器：平凡人物的英雄弧光

在崔器身上有着小人物的一切特质，他是底层小人物努力向上爬的真实写照。崔器和阿兄崔六郎都是脱籍的农户，兄弟二人相依为命。阿兄私贩过金银器、绸缎，还卖过人，卖过马，替人雇凶杀人，只为了替崔器买陇右的军籍，自己却因此伤了身体，多年来每餐只能食羹汤。在军营里，崔器骁勇善战，屡立战功，终于可以让崔家摆脱世代为农的命运。崔六郎也很欣慰，更加努力地帮助弟弟调入都城长安。出身底层的崔器，没有过人的资质，却一直想建功立业。他敢打敢拼，努力上进，甚至有些急功近利，不近人情。他会努力抓住每一次向上爬的机会，以摆脱原有底层的身世，不负死去的阿兄，成为真正让人崇敬的长安人。

虽已成为长安旅贲军的旅帅，崔器还是很怕被别人瞧不起，所以总是扛着两把锤子作为武器。他嘴上一道疤，说话会咬着后槽牙，故作张狂，看上去凶神恶煞的样子。他志向远大，却又摆脱不了小人物身上天生的缺点。他行事鲁莽，作为旅贲军将领，不愿听从死囚张小敬的调遣，从一开始便对张小敬有些敌意。他动摇张小敬的意志，告诉他即使成功也难逃一死。崔器妒忌张小敬得到重用，自己却只能替人卖命。他在办案中不断怂恿李必抓捕张小敬，还在张小敬追查伏火雷的下落时，故意拖延张小敬的行动，带着旅贲军绕远路。崔器贪功好利，他在明知狼卫曹破延和麻格尔逃走后，

[1] 申兑兑：《曹盾："国产美剧"听起来很欣慰，但也是一种遗憾》，《影视独舌》2019年7月9日。

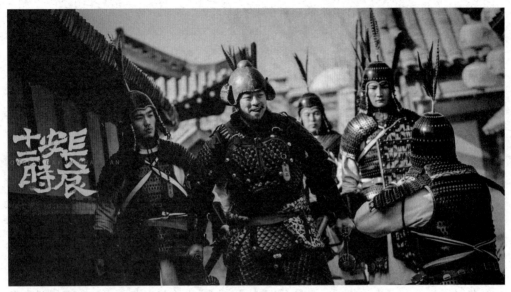

图 2-7　剧中的旅贲军形象

为了不受责罚，获得功劳，依然向靖安司谎报狼卫被全歼的消息。张小敬懂得崔器，他挺身而出，把过错揽到自己身上，并且告诉崔器："今日之后，你对大唐有用。"崔器太需要这样的认可了，他也因此与原本的竞争对手张小敬成为搭档。

资质平庸的崔器太想要功名了，但能力又配不上野心，因此他眼里只会有短期的利益。在靖安司陷入困境、前途未卜时，面对右骁卫的橄榄枝，崔器选择放弃靖安司，受命于右骁卫。他不能错，因为他太想实现阿兄的夙愿，太想得到升迁、受人尊重了。他的短处并不是源于无知，而是作为一个从社会底层一步步爬上来的军官，他害怕失去军籍，害怕回到从前的日子。这不仅仅是崔器一人的写照，也是长安城中无数小人物共同要面对的问题。

一方面，崔器想要升迁，想要出人头地，甚至可以不顾他人死活；另一方面，他又无法摆脱道义与善良，他知道自己是一个兵，是守护长安城的兵，因此他的命运注定是悲剧性的。在右相下令调走靖安司的守军之后，崔器真正意识到靖安司危机四伏。他宁可违背军令，放弃军籍，也要留下来守卫靖安司。但他不会想到，自己最终会战死在一个人的守卫战中。这一次崔器不再是为了功名，而是在努力守护自己心中的道

义，他以一己之力保护了靖安司一众官员的安全。被嘲笑的小人物却做了其他人都不敢做的事，在生与死之间，崔器选择牺牲自己保全更多的人。崔器在那一刻是充满归属感的。"长安崔器"真正成了一个可以自信地喊出来的称谓。

2. 徐宾：寒门天才的愤懑与反抗

徐宾是靖安司的一个小小的八品官，自认身怀大才，却始终得不到重用。他天资过人、抱负远大，是小人物中最为出类拔萃的。徐宾是有气节的，不为功名利禄，一心想着大唐的未来，是一个有大理想的小人物。徐宾在靖安司表现最为出色的便是"大案牍术"，他通过多年来训练的记忆术，对各类卷宗过目不忘。他用类似于"大数据"的方式，将大唐各部门的卷宗记录下来，一一汇集，形成一张纵横交错的巨大的数据网络。徐宾成为能够调取这一巨大数据网络信息的中枢人物，因此得到李必的重用，成为靖安司的主要人物。

徐宾之才不仅仅在于他天资过人，更在于他为国为民的远大抱负。底层出身的文人徐宾深知寒门难出贵子，原因在于读书成本过高。中唐时期的纸还是以藤纸为主，造价极高，普通百姓用不起纸，阻碍了知识的传播，也阻碍了底层人通过仕途跨越阶

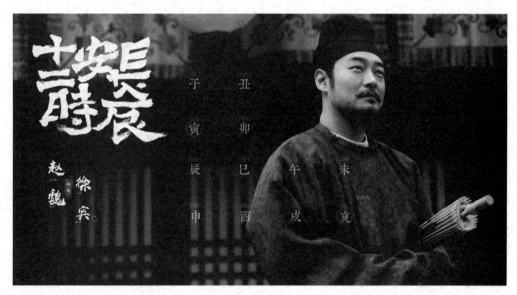

图 2-8　赵魏饰演的徐宾

层的道路。徐宾也深知底层农民的苦难。他倾尽自己的家产，省吃俭用多年，都是为了制造竹质的廉价纸。右相林九郎崇尚法治，实则是借法治之名剥削百姓，导致地税连增，物价飞涨。徐宾想要建立新地税法，从根本上改变大唐的制度。小小的人物却有着伟大的梦想，更可贵的是他愿意年复一年地朝着认定的方向努力。

可是平民出身的徐宾没有家庭背景，也不愿意依附权贵。他在大唐的制度体系下只能做一个区区八品的小官。直到最后，徐宾这样一个潜藏的大反派依然让我们无法憎恨。因为他和千千万万的唐人一样，都希望大唐能够持续繁荣，越来越好。

3. 丁瞳儿：底层歌妓直面黑暗

原著中丁瞳儿是一个完全不起眼的小人物，几乎被一笔带过。剧中的丁瞳儿虽然涉及的剧情也不多，但给观众留下了足够深刻的印象。张小敬根据龙波住处遗落的"恩客牌"找到熟人李香香，李香香告诉他这是出自一个地位很低甚至没有留下姓名的姑娘的。张小敬只好求助长安地下城的老大葛老，葛老通过恩客牌查出其主人是青云阁的姑娘丁瞳儿。此时，丁瞳儿因为和秦郎密谋私奔，正被葛老关在地牢里。她17岁时被从小定亲的男人带到长安，卖入青楼为妓，是一位长期生存在社会阴暗夹缝中的

图2-9　王思思饰演的丁瞳儿

可怜女子。她渴望挣脱压迫，获得自由。

原本无望的她，随着张小敬的到来，看到了一丝生的希望。她善于审时度势，抓住机会。秦郎面对爱情和生命的抉择时，选择了独自拥抱地牢外的阳光。她的爱情被残酷的现实打破，痴情的丁瞳儿开始了巨大的转变。她不再想去突破既有的束缚，而是选择在规则中让自己获得更多的机会。她向葛老示好，用自己手中的情报和葛老达成交换条件，并且她要成为葛老身边最有价值的姑娘，她告诉葛老："捧红我会对你很有用。"

正是这样一个无法摆脱命运的底层女子，在幻想破灭后，依然努力抓住机会为自己争取更好的生存条件。导演在较短的时间内将一个原本不重要的人物，塑造成一个有血有肉、个性鲜明的女子形象，可见导演对于剧中每一个人物的高度关注。

（三）高标准制作的影像画面

近年来随着网络剧投资主体多元化，强大的成本支撑使制作规模进一步提升，电影影像风格对网剧制作美学的辐射与渗透已成为业界的重要趋势。《长安十二时辰》无论是在造型表达上还是在视觉呈现上都向品质化、风格化、概念化靠拢，与旧时网剧广告式的"轻、平、亮"审美形成巨大反差。投资接近6亿元的《长安十二时辰》，将其中70%的资金用于制作，让充足的资金保障创作团队对内容本身的专注。

在画面的拍摄与制作方面，导演也竭力让每一个画面都更加精细，更加具有电影质感。摄影师出身的曹盾导演对于影像画面有着更加极致的追求。在拍摄画幅的选择上，《长安十二时辰》采用了更加接近于电影的2.3∶1的画幅。这种画幅能够在视觉上更好地展现出长安城的气质。在景别上，该剧也运用了大量极致的镜头。例如，通过大全景更多地展现皇宫、街道、楼宇，通过特写让观众的目光能够放到更小的细节上。对称构图、井字构图、三分线构图等多种构图法则的广泛运用，也使得每一个画面都具有较高的美学意义。

该剧在光线和色彩的处理上不同于以往偏向写实的电视剧风格，它采用了更加戏剧化的效果。该剧灯光设计贴近电影化，大量的投射光束、不同的传统灯饰、拟真化的灯烛照影，使众多室内照明效果既贴合实际又充满艺术美感。如重要场景靖安司的内景光，大量采用屋顶斜上方投射而下的顶光，形成一条条颇具特色的强光光带，角

色行走其中，光影斑驳，构成靖安司独特的肃穆安静的空间气氛。而在幽暗的地下城中，阳光对于书生来说代表着希望，同时这束刺眼的光线又将其中一切的人性暴露无遗。导演也让光线成为剧情中不可或缺的部分。

在色彩的运用上，全剧的色彩搭配相较传统的古装剧，也有着更强的电影质感。色彩的运用极为丰富，整体上多青绿色和橙黄色，环境与服装中都大量运用了典雅的中国传统配色。例如，"少年天才"李必的青色道袍，青色象征着亲切、优雅、古朴和庄重。李必作为贵族子弟，博学多才，少年英雄坐镇靖安司，上有大唐的皇帝、太子，下有长安百姓，都需要他去保护。这一身着装也象征着他必须要有坚定的信念和冷静独立的思考能力。又如，民间"歌星"许鹤子在长安街头的表演场景，颜色的运用华丽而又不显庸俗，丰富的配色不仅能够展现出活动的盛大，也能体现出大唐对于普通民众的高度尊重。

蒙太奇是影视艺术最重要的创作特征之一，尤其是在悬疑影视剧中，蒙太奇对于激发观众心理、推动情节起伏，起到非常关键的作用。《长安十二时辰》作为一部古装悬疑剧，涉案、破案情节是其重要的剧情推动因素，蒙太奇在创作中也得到了充分的运用。全剧前半部分主要采用的是交叉蒙太奇的形式，一方是狼卫入城，逐渐推进狼卫破坏长安城的谋划，另一方则是张小敬和李必联手的靖安司不断搜集线索，进行推理，想方设法阻止狼卫的破坏行动，保卫长安城的安危。这种交叉蒙太奇的形式让剧情步步推进，充满悬疑与紧张的气氛，让观众完全沉浸在这样一场千年前的保卫行动中。

另外，该剧也运用了较多表现蒙太奇的元素。例如，剧中多次提及的过去时空"旧历二十三年"，便是通过主人公张小敬的回忆或幻觉呈现的。在第37集中，张小敬在经历与鱼肠的一翻打斗后倒地，朦胧中看见昔日战友萧规的身影，从而产生幻觉，呈现出旧历二十三年烽燧堡战斗的场景。这种心理蒙太奇的方式让观众随着主人公的状态进入一个新的时空，给剧情的发展与丰富带来全新的空间。

《长安十二时辰》对于长镜头的偏好是显而易见的。长镜头的拍摄可以给予画面更加完整的空间感，展现出更加连贯的空间关系，给观众带来更多沉浸式的体验。同时长镜头的运用和连续性画面景别的呈现也具有极高的艺术审美价值。全剧的开场便是一个非常具有代表性的长镜头画面。镜头从天空中摇下，从勾勒精致的屋檐到窗间

吟唱的歌女，悠扬的乐曲声中，镜头已移至大街上，各式各样来来往往的人们沉浸在歌声中，只因不小心的起火而被打破。镜头一直推进至楼台上正在念开市公告的小吏处。这样一个一气呵成的长镜头，足以让观众沉醉于其中。长安的繁华与庄严、市井的烟火与人文皆在其中表现得活灵活现。

剧中大量的运动场景也都运用了长镜头拍摄。镜头移动的节奏与人物动作的节奏快速而凌厉，能够让观众有一种酣畅淋漓的代入体验。其典型的长镜头是在崔器带着旅贲军进入狼卫藏身地抓捕曹破延的情节中。随着旅贲军破门而入，镜头从门口的俯瞰转至跟随旅贲军进入仓库。镜头跟随着旅贲军杀狼卫而游走在仓库内的各种空间中，此后镜头还两次穿过带有木格栏的小窗。这样一个节奏紧凑的长镜头不仅让观众快速建立起对其内部空间关系的认知，也带给观众一种身处战斗一线的临场感。

三、产业影响与传播启示

（一）资源的优化配置与国产剧的品质强化

导演曹盾曾在采访中说道："我们跟美剧相比目前肯定是有差距的，他们在生产流程上可能要更加合理化。我们正在向品质剧的方向不断努力着，这是我们的目标。"[1] 电视剧是一种视听艺术，其画面与声音的呈现水平直接影响着观众对于内容的感受。尤其是古装剧，相较其他类型的电视剧，更需要依靠场景、造型、台词等视听元素的历史感，将观众带到剧情中的特殊时代。近年来古装剧的制作资金水涨船高，但是在生产流程中的资源配置依然乱象频出。一方面，演员片酬仍然过高，尤其是流量明星的使用极大地压榨了电视剧本身的制作成本；另一方面，浮躁的创作环境使得创作人员更容易忽视对细节内容的把控与相关资源的投入。尤其是在古装剧创作中，越来越多的古装剧成了披着古装的现代剧。而成功的古装剧无一例外都对视听要素与古典美学的追求极其苛刻。观众对古装剧视听美学的要求也越来越严格。美术的置景、历史细节的把控、镜头画面的影感都是衡量一部古装剧制作水平的重要标准。《长安十二

[1] 申兑兑：《曹盾："国产美剧"听起来很欣慰，但也是一种遗憾》，《影视独舌》2019年7月9日。

时辰》正是这样一部强调高品质影像的作品。不论是服装道具、妆容礼仪,还是画面与音乐,该剧都向高质量的电影质感靠近,无疑成为当下古装剧制作的标杆。

(二)东方传统内核下的美剧模式沿袭

马伯庸原著小说《长安十二时辰》在很大程度上借鉴了美剧《反恐24小时》的故事模式、人物设定、机构设置等要素。导演曹盾也多次在采访中强调向美剧学习,要推动国产剧的品质化。《长安十二时辰》在很多方面与《反恐24小时》有着相似之处。一是主角张小敬身上带有美剧"超级英雄"的特征。在中国古代背景下,张小敬被赋予了贴近现实极限的"超强战斗力"。两部剧中的主角都是孤胆英雄。《反恐24小时》中的杰克·鲍尔为了反恐痛失妻子、同事,亲手杀过哥哥、老师和朋友,24小时内他在家庭、国家、平民之间抉择,最终打败恐怖分子。同样,《长安十二时辰》中的张小敬作为一名死囚,在逆境中一步步捕捉狼卫,杀了自己的部下,连累好友,最终与自己的战友和好友对抗,拯救长安百姓。在机构的设置上两者也颇为相似。《反恐24小时》中设有美国反恐局(CTU),《长安十二时辰》中则设有传递情报与维护治安的靖安司,两者在功能上类似,而不同的是:第一,时间的强调方式,《长安十二时辰》运用了中国古代传统的计时方式,有了更多的东方文化底蕴。第二,内容的呈现方式,《反恐24小时》有更强的纪实感,还运用画中画的方式去展示同一时间发生的多条线索;《长安十二时辰》则是运用蒙太奇的方式进行剪辑处理,穿插同一时间不同场景的故事内容,设置插入大篇幅回忆片段,在一定程度上,这种处理更容易消解观众的注意力和紧张感。第三,主题的表达方式,《长安十二时辰》明显有着更加宏大的意图,导演企图通过十二时辰的断面来描绘一个庞大帝国的盛世与危机。

(三)"十二时辰"的话题营销"破圈"

《长安十二时辰》在开播前并没有太多的宣传与预告,甚至连导演曹盾也是临时才知道剧集在优酷上开播。但是即使缺乏前期预热宣传,《长安十二时辰》的话题仍然在播出的同时快速发酵,成为年中电视剧口碑营销的典型代表。在国内口碑和播出双丰收的同时,该剧也于2019年7月1日起陆续登陆日本、新加坡、马来西亚等多个海外平台,在Viki、亚马逊和YouTube上以"付费内容"的形式上线北美市场。

《长安十二时辰》的营销方式与传播路径也值得我们深入探讨。首先是国内影视剧口碑传播的第一阵地豆瓣。《长安十二时辰》一经播出，就在豆瓣上获得了8.7的高分，成功领跑暑期档网剧评分，被称为"国产剧的制作标杆"。随着剧集的更新，剧情也渐入佳境，高度的悬念与反转持续维系着高口碑。

在豆瓣高分发酵后，《长安十二时辰》快速吸引了大量粉丝，并陆续登上微博、知乎、抖音等多个平台的热搜榜。凭借众多特色标签，《长安十二时辰》也吸引了一大批历史圈、文物圈、汉服圈等各圈层观众的热烈关注。首先是"优质古装剧"的标签。古装剧作为国产电视剧的一大特色，有着广泛的观众基础，但是近年来优质的古装剧却是少之又少。粗制滥造、情节老套、剧情拖沓的国产古装剧，早已让观众审美疲劳。精良的画面、精致的服化道，《长安十二时辰》将国产古装剧重新拉回到一个非常高的水平。其次是"大唐文化"的标签。盛唐作为历史上一个极其辉煌的时期，是无数人向往的。同时长安作为大唐的都城，帝国繁荣的象征，是以唐代为背景的影视作品所无法绕开的。再次是紧凑的剧情。作为一部悬疑破案剧，《长安十二时辰》在有限时空内紧凑的剧情也让悬疑剧迷们大呼过瘾。最后是流量明星。青年流量明星易烊千玺、实力派演员雷佳音领衔主演，让此剧的受众面大增，尤其是受到广大年轻观众的

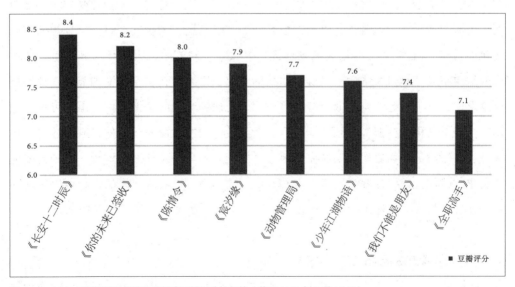

图2-10　2019年暑期档爱优腾网络剧集豆瓣评分排行榜（截至2019年8月31日）

喜爱。

在有了圈层内观众的认可后，《长安十二时辰》开启了独特的十二时辰营销。由"长安十二时辰"起，开启"全国十二时辰"。各个城市的十二时辰内容开始在社交网络发酵。比如，网红城市重庆有"找路十二时辰"，也有"美食十二时辰"。十二时辰的制作方式贴上本地的特色标签，一时间成为各地区人们关注的热点话题。不同行业领域的网友也纷纷推出"网警十二时辰""公路十二时辰"等。大量互联网用户自觉地加入了这样一种以十二时辰为跨度，以城市、行业、职业特色为内容的"十二时辰体"的创作中，使《长安十二时辰》成为一部真正突破圈层限制的剧作。

四、创作价值与现实意义

（一）中华传统文化的现代观照

古装剧需要反映古代人的社会生活，是展示中华传统文化的一个良好载体。《长安十二时辰》的故事设定提炼了盛唐长安城的风貌、多元包容的时代、盛大隆重的节日，给予了传统文化最为广阔的展示空间。导演曹盾希望通过《长安十二时辰》架起沟通古今的桥梁，尽可能地还原大唐的一天，让当下观众通过这部剧感受到千年之前大唐生活的烟火气、人情味，以及充盈其间的文化意蕴，为我们拥有如此灿烂的传统文化而自豪。《长安十二时辰》的创作团队从大量史料着手，大到长安城中每一个坊市的结构布局、建筑风格，小到群众演员的妆容、唐人的礼仪、服饰细节等，都经过反复求证，力争做到有典可依、有据可循，还原唐朝真实的生活风貌。由此可见，该剧对于传统文化的挖掘渗透到剧情内容、人物生活的方方面面。另外，剧中还将古法造纸和打铁花等非物质文化遗产完美地融入剧情内容当中。导演将传承与弘扬传统优秀文化的时代大命题分解到剧情点点滴滴的细节当中，让更多年轻的观众可以跟随剧情的发展，潜移默化地产生对中华古老文明与优秀传统文化的传承与发扬意识。

（二）影像力量带动的产业发展

以往的影视剧虽然都无法离开特定的空间与时间概念，但是大多只是以此作为一

种不可或缺的背景，而不会重点去展示这样的特色标签。《长安十二时辰》则以"长安""盛唐"为其重要标签，对长安地域和唐朝时代特色的塑造也是竭尽全力的。这种对地域文化与历史文化的强调是前所未有的，可以给观众带来更加真实的时空特征和更为深刻的代入感。《长安十二时辰》因地域的独特标签而获得观众的喜爱。西安这样一座有着千年文化底蕴的城市也因《长安十二时辰》的热播而获得了更多的关注。据飞猪数据显示，在该剧播出后，西安旅游周预订量同比增长27%，大量与该剧相关的旅游景点也人气旺盛。平台方优酷还与西安曲江大唐不夜城联合举办嘉年华活动，打通线上线下资源，将"长安十二时辰"这个IP与西安更好地结合起来，释放出更多文化与经济发展的活力。

（三）历史故事传递的现实意义

古装剧是指时代背景设定为古代的电视剧。古装剧在亚洲尤其盛行，我国的古装剧从20世纪80年代开始逐渐兴起，迄今已成为我国数量最多、最受欢迎的电视艺术形态之一。古装剧中既有以基本遵循真实历史事件为题材的，也有根据历史名著改编的，还有大量以古代为背景的戏说剧。在当今的消费观念下，大量不尊重历史、任意篡改历史甚至扭曲正确历史观的古装剧越来越多，导致古装剧产量虽多，但高质量者甚少。作为古装剧应遵从基本的历史史实，这是每一位创作者必须做到的。这种遵从历史并不是说要完全还原历史细节，而是要遵从历史精神，传递特定时代的价值观。同时电视剧作为现代文化艺术的组成部分，必然需要反映现实生活，观照现实生活。

一方面，《长安十二时辰》没有从高高在上的视角来阐述大唐的辉煌与荣耀，而是扎根于土地，从底层小人物的生活视角描绘了一幅大唐盛世的图景。该剧刻画的每一个小人物都是那么真实，观众因他们发笑，也为他们流泪，相距千年的时空，似乎都因在这里融合而感同身受。另一方面，该剧所呈现的那种唐人的自信与包容正是当今社会所欠缺的。从近代以来，随着西方文化在全球大行其道，中国的传统文化正面临着前所未有的挑战。当下的中国正向强国发展，但是还没有唐人那样的自信与积极。辉煌的大唐盛世、开放包容的唐长安城虽已过去千年，但是它们在历史长河中构筑起的民族自信与文化自信，一直影响着一代代中华儿女。

五、结语

曹盾认为,高品质国产剧的未来并不遥远,"据我所知,很多目前正在筹拍的电视剧,在制作品质上都有了更高的要求,整个行业的观念都在发生改变,逐渐变得冷静、合理、专业。百花齐放才是好的行业现象,相信观众很快就可以看到国产剧的整体提升"[1]。《长安十二时辰》既是国产网剧高概念制作的新标杆,也是网剧时代行业制作模式升级换代的一次试水。随着市场监管的逐渐成熟,观众的消费心理趋于理性,网剧营利模式和放映模式的多样化,网剧行业发展初期的泡沫开始退去,在几大头部平台的市场碰撞下,网剧势必进入类型细分、专业深化、制作走高的"内容为王"时代,市场的秩序回归和良性建设终将是中国网剧未来发展的主要方向和目标。

(郭登攀、许涵之)

专家点评摘录

李京盛:作为一个普通观众,这部剧形式独特,内容新奇,情节曲折生动,制作精良细腻,有收看欲望;作为一个评论者,这部剧在历史认知和文化认知方面有积极的思想价值和意义。一方面是居安思危,另一方面是通过对人物的塑造和世态人心的描摹,阐释出了济世情怀。

(《对话专家观众及导演——〈长安十二时辰〉火在哪儿》,
人民网,2019年7月15日)

[1] 申兑兑:《曹盾:"国产美剧"听起来很欣慰,但也是一种遗憾》,《影视独舌》2019年7月9日。

高小立:《长安十二时辰》的横空出世,将中国古装剧引向了更为宏大、真实、厚重的历史文化脉络叙事中,也将这个类型提升到了一个新的高度。

(《展盛唐气概 显文化自信——众专家点赞〈长安十二时辰〉》,凤凰网,2019年7月16日)

汤嫣:盛唐文化之璀璨是每个中国人内心深处的情结与向往,《长安十二时辰》在这繁华之中只取一朝一夕,创新性地用数十集剧情使一天之中"保卫长安"的故事跌宕起伏,随着分秒流逝,戏剧张力自然凸显。同时这部剧把树立文化大国自信、提升中华文化影响力等宏观立意引向深入。电视剧聚焦的是小人物的喜怒哀乐、挫折经历,而正是这一个个塑造饱满的小人物,印证着华夏文明之包容开放,该剧扎根泥土,映射出了人们对家园的热爱与忠诚。

(《对话专家观众及导演——〈长安十二时辰〉火在哪儿》,人民网,2019年7月15日)

曹晓静:我最欣赏的是《长安十二时辰》对传统文化的挖掘和呈现,整部剧以传统节日上元节作为故事背景,在查阅大量史料后为观众"还原大唐的一天",铺开了一幅充盈着人文气息和文化气质的盛景图,观众能够看到那时上至达官显贵下至市井人家的吃穿用度、礼仪规矩、工作娱乐等方方面面,真切地感受到他们的精神面貌。

(《对话专家观众及导演——〈长安十二时辰〉火在哪儿》,人民网,2019年7月15日)

附录:"国产美剧"听起来很欣慰,但也是一种遗憾
——专访《长安十二时辰》导演曹盾

"白日何短短,百年苦易满。苍穹浩茫茫,万劫太极长。"

《长安十二时辰》中,由许鹤子和丁瞳儿分别吟唱过的李白的《短歌行》,道出了"开元盛世"下的两个长安:一个是歌舞升平、热闹繁华的长安,人人期盼它能永远熠熠生辉;一个是危机四伏、藏污纳垢的长安,有人直面黑暗,避免它分崩离析。《长安十二时辰》讲述了身陷囹圄的张小敬临危受命,与少年天才李必联手在上元节当天,十二个时辰内揪出异己、消除隐患、拯救长安的故事。

《长安十二时辰》双线并进,通过对长安百姓生活丝丝入扣的还原,对芸芸众生生动丰满的刻画,展现了一场悬念重重、风起云涌的"限时营救"。久旱逢甘霖的剧迷,折服者众,将其称为"国产美剧"。

面对这种评价,曹盾却表示:"这是观众对我们的认可,我非常欣慰,但同时,这也是一种遗憾,说明我们与美剧是有差距的。我希望国产剧本身能成为品质的代名词。"

那么,曹盾所希望打造的高品质国产剧是什么样子的?《长安十二时辰》为迈向这一目标做了哪些努力?对此,《影视独舌》采访了曹盾导演,听他讲述他眼中的盛世长安,以及提升国产剧品质的方法。

一、掀开历史珠帘,再现一座长安城

盛唐时期的长安城是什么样子的?它是世界历史上规模最大的城市之一,城内百业兴旺,人口最多时超过100万。它极尽繁荣却不虚华明艳,大气庄重又不失温柔典雅。为了打造这样一座城,《长安十二时辰》剧组在象山搭建了70亩的外景,棚内置景也从前期置备到拍摄完成,一直在拆改重建,反反复复。"我们想做一个有烟火气的长安城。"

《长安十二时辰》开篇便以一个一气呵成的长镜头,将上元节繁花似锦的长安城尽收眼底。它并非望而生畏的恢宏皇都,而是具有市井气的百姓长安。除了对坊间街

景、酒肆楼阁的还原，该剧还从服饰、妆容、道具等方面着力，复原大唐风貌。

在曹盾工作室的一面大型壁橱里，整整齐齐地摆放着《长安十二时辰》中的服装面料纹样。从西汉到明朝、从色系到纹理，皆做了精心的设计与研究，所做功课远远超过了剧作所需。

曹盾认为："复原一个时代必须将每个细节研究透。比如服装，就像我们这个时代的穿着一样，唐朝老一辈的人的衣着，也不会像年轻人那么时髦。所以要把服装的演变了解一遍，有流行也有怀旧，才会鲜活真实。"

曹盾表示，剧中的服饰皆为印染或织造，放弃刺绣。"中华文化有太多美的东西，尤其是在唐朝，我希望把它都呈现出来。"

在道具上剧组也一丝不苟。曹盾展示了剧中所用的道具：一个西安法门寺出土的鎏金镂空花鸟球形香薰；景龙观门口天王像的微缩模型，栩栩如生，在模型上做实做旧后，才放大到剧中的三层楼高的体量；士兵身上的甲胄，是中国独有的山纹甲，金属材质，区别于以往剧组常用的工业塑料铠甲……

"不同的材料在阳光下会有不同的质感，假的东西骗不了人。"

这些或许跟剧情无关，但曹盾认为，每位观众都会有不同的爱好。有人喜欢研究服饰，有人喜欢研究礼仪，有人喜欢研究小吃，他们能找到除了看剧之外的乐趣。"我希望观众不要把剧看完一遍就过去了，剧中还有很多细节、伏笔。能让观众觉得有意思是我们努力的方向。"

除此之外，剧组对动作戏也做了大量的设计及分镜工作，长镜头拍摄更是提前排练两三天。同时，对原著中未做说明的望楼系统也进行了二次创作，使其科学可操作。据悉，剧组前期准备工作长达一年零两个月，大量的前期工作使正式拍摄极为高效。

"《长安十二时辰》的主角是'长安'，我必须解决'长安到底是什么'的问题。一切的准备都是为了真实，而真实是为故事服务的。我要让观众相信这些人真的在这里生活过，每个人都把自己的梦想和希望寄托在这个地方。"

那么，在这里生活过的百姓有着怎样的故事？坚守长安城的战士又是怎样的一群人？

二、抛开英雄符号，勾勒众生群像

《长安十二时辰》里有舞文弄墨、文采风流的才子雅士，有抵御外敌、慷慨豪迈

的将领战士，有坑蒙拐骗、游手好闲的刁蛮草民，有命如蝼蚁、卑微过活的平民百姓，有黑白通吃、仗义行事的江湖散客……

不论贫穷富贵、身份等级，没人可以做一个超凡脱俗的仙子。"十二时辰"的存在，仿佛是见证他们下一个命运的倒计时，他们都在盛世里发愤图强过日子，又在危机四伏里艰难求生。因此，《长安十二时辰》刻画出了一个个让人发笑又让人流泪的小人物。

丁瞳儿，她仅是提供线索的一个支线人物，但在三言两句中，讲述了一个艰难抉择的悲情故事。她和恋人被葛老终身囚禁，本欲同生共死，恋人书生却看到了门外的阳光、嗅到了生的希望，弃她而去。她的目光从坚定到黯然，再次投向黑暗的卖命事业。

另外，还有一边嫌弃元载一边任劳任怨的小丫头；看遍繁华盛唐，自信地说出"长安焦遂"的焦遂；私贩绸缎，无恶不作，却又为弟牺牲的崔六郎；为救情郎追奔狼卫马车的民间"最红"歌妓许鹤子……

他们组成了长安百姓的横切面，他们卑微的命运随着时代载沉载浮，记录着长安的繁华，也记录着它的衰败。

"在外征战多年的战士，总想着有一天能回长安。扎根在这里的百姓，对长安的生活有着根深蒂固的热爱。观众相信他们真正地存在过，守护长安、守护家园这件事情才有意义，张小敬与李必身上的担子才能真正被看见。"这是曹盾坚持让每个小人物丰富起来而并非走过场的NPC（非玩家角色，在影视剧中只为服务剧情而存在）的意义。

正如李必所问："鲲鹏大还是虮蜉大？"

千里之堤溃于蚁穴，李必要鲲鹏也要虮蜉，坚决不放弃长安城中的百姓。

主人公张小敬与李必都不是萦绕着主角光环的英雄豪杰。一位是何监学生、太子伴读，但每日与虎谋皮，百般筹谋；一位是成为死囚的"不良帅"，人称"五尊阎罗"。为了守护长安，两人开始并肩作战，也付出了沉重的代价。

为了得到狼卫重要人物的线索，张小敬面临艰难的抉择，是获取机会救长安，还是保暗桩小乙？

这并非一船人和一个人孰轻孰重的问题，性命是无法以人数多少来衡量其价值的。但面对灾难，有人一无所知、沉迷安乐，有人逃避命运、随波逐流，也一定有人承担责任、付出代价。

曹盾解释说："你决定做一件事，真正的困难可能就在于，你必须经历难以抉择

的苦痛。张小敬不是完人,不一定选对,但他必须承受,这样的人物才真实,这样的悲哀才会被铭记。"

"李必虽少年老成,但他仍有年轻人的热血,所以他做事会有冲动,也更有决断力。他不惜赌上自己的性命与仕途,也要坚持任用张小敬,守护长安。"

对于易烊千玺的表现,曹盾毫不犹豫地打了一百分:"年轻演员经验肯定不足,但你要看到他的未来,他是可以成长为'大演员'的。"

张小敬与李必无法对世事冷眼旁观,只能将自己置身危处,暂时不管身后的虎视眈眈。他们的一腔孤勇是如此类似,李必以自己为诱饵对狼卫大喊:"脑袋给你!"张小敬带着伏火雷的马车坠入湖中。

风华绝代的时代,必然造就一群不同寻常的人物,他们的血液与繁华相融,这份繁华却又弃他们而去。大厦倾颓之际,他们都为自己热爱的长安贡献着微薄之力,也付出了惨重的代价。《长安十二时辰》中的人物如同壁画上跳下来的时代剪影,诉说着自己的故事,喷薄着一份豪情。

三、拿出文化自信,向高品质国产剧努力

"我希望国产剧本身能成为品质的代言人。"面对《长安十二时辰》被称"国产美剧",曹盾这样说。

"我们跟美剧相比目前肯定是有差距的,他们在生产流程上可能要更加合理化。我们正在向品质剧的方向不断努力着,这是我们的目标。"

曹盾希望能够尽量呈现中国人自己的东西。

"《长安十二时辰》所呈现的对立局面并非单纯的权术斗争,还有哲学思想的选择,到底怀揣怎样的治世观与价值观。"

李必出身道家,所处靖安司的牌匾刻着"上善若水"四字,而林九郎殿内的牌匾上则写着韩非子的一句"法莫如显";林九郎府内等级森严,人人屏息凝神,不敢僭越,而靖安司则不拘小节,人人可发表意见。李必与林九郎之争,实则是两种治世观念的博弈。

"权力争夺的题材谁都可以拍,而这种哲学思维的碰撞是中国人独有的。"包括剧中人人吟诵的李白的诗句也是如此,那是长安人骨子里的文化自信,是他们习惯的表达方式与文化氛围,唐诗也是中国独有的传统文化。

把国产剧做好,季播剧也是曹盾看好的一个方向。"减小体量,每季拍 12 集,那么就有更多的时间把剧做得更细致一些,很多平台也都在尝试这件事情。"

另外,曹盾认为能够给国产剧带来巨大转变的是 5G 技术。"现在的电视剧由于技术传播的原因,画面会压缩很多。如果这项技术成功了,那么我们看到的视频画质会更加接近原始拍摄画质,播放的形式等方面也应该会有巨大的变革。"

除此之外,正如有着文化自信、开放包容的长安城,曹盾认为这种开放包容的心态,在创作过程中也很重要。

《长安十二时辰》的造型指导是日本的造型师黑泽和子。曹盾看到她的作品后,觉得她在电影服装方面有很先进的经验和技术,于是去日本请她来为《长安十二时辰》做了部分造型设计,希望黑泽和子能把好的东西带给自己的团队。

没想到的是,黑泽和子在参与拍摄《长安十二时辰》后对曹盾表示,自己对唐文化有了更深的认知,也从中了解了日本为何如此崇尚唐文化。

"一个人的知识是有限的,我也在不断学习、改进中。相互学习是一件好事,我非常想跟他们合作,在学习他们好的东西的同时,也可以将我们好的东西传递出去。"

曹盾认为,高品质国产剧的未来并不遥远,"据我所知,很多目前正在筹拍的电视剧,在制作品质上都有了更高的要求,整个行业的观念都在发生改变,逐渐变得冷静、合理、专业。百花齐放才是好的行业现象,相信观众很快就可以看到国产剧的整体提升"。

(《影视独舌》2019 年 7 月 9 日)

2019年
中国影响力电视剧分析 案例三

《在远方》
On the Road

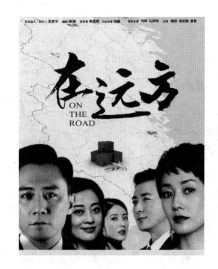

一、基本信息

类型：都市、创业
集数：54 集
首播时间：2019 年 9 月 22 日
首播平台：浙江卫视、东方卫视
网络播放平台：爱奇艺、腾讯视频、优酷
收视情况：浙江卫视、东方卫视 CSM59 城平均收视率分别为 1.31、1.27，黄金时段收视峰值突破 3.20。截至 2020 年 1 月 30 日，腾讯视频累计播放量达 14.18 亿次

二、主创与宣发信息

出品公司：杭州佳平影业有限公司
编剧：申捷
导演：陈昆晖
总制片人：吴家平
监制：葛学斌、王国富、戚哮虎等
制片人：李世玺、曲峥、杨晓军
主演：刘烨、马伊琍、梅婷、保剑锋、曾黎、程煜、郑奇等
摄像指导：白杨
美术指导：田智元
灯光：毛洪勋
发行：李嘉平、黄蕾红、马秀英
发行公司：杭州福瑞影视策划有限公司

三、获奖信息

入围第 26 届上海电视节白玉兰奖（提名）
 最佳中国电视剧
 最佳编剧（原创）申捷
 最佳女主角马伊琍
 最佳女配角梅婷

现实题材行业剧的类型化探索

——《在远方》分析

作为献礼中华人民共和国成立70周年的电视剧作品,《在远方》透过一群以快递业为事业的青年、一家以快递业为使命的企业,将电商、心理学、经济学等多方面的内容融入剧中企业发展与个人成长的过程,艺术地再现了改革开放以来中国快递行业的发展历程。值得注意的是,中国的行业剧其实具有很强的历史纵深感。与西方的行业剧相比,中国的行业剧起步较晚。究其原因,很重要的一点在于诸多行业是在改革开放之后才出现的。因此,对中国来说,"行业剧"这个词本身就具有改革的意味。

2019年9月22日,《在远方》正式登陆浙江卫视、东方卫视。首播当晚,收视捷报不断,实时收视率破1,登顶同时段省级卫视第一。首播结束后,该剧在浙江卫视、东方卫视两台CSM59城平均收视率分别达到1.31、1.27,黄金时段收视峰值突破3.20,成功收获浙江卫视、东方卫视年度收视冠军。

作为一部台网同步播出的电视剧,《在远方》同样引发了大量网络视频用户的关注。根据三大视频门户网站统计,该剧共计30天居优酷剧集热搜榜第一;共计27天居爱奇艺剧集热搜榜第一;共计27天收获腾讯视频电视剧网播量第一,单日最高播放量达5 596.9万次。在艺恩、Vlinkage、骨朵、德塔文等网络数据平台的分析中,《在远方》亦多次占据各类指数榜首。

编剧申捷曾透露,2015年在拍摄电视剧《鸡毛飞上天》时,曾前往浙江桐庐地区取景。在深入了解浙商创业经历的同时,接触到了桐庐地区的快递产业。我们所熟知的申通快递、韵达快递、中通快递、圆通快递等民营快递企业,都诞生在这片被誉为"中国民营快递之乡"的土地上。从"民营快递"这一题材切入,不仅有丰富的材料来源,

更能够记录与反映改革开放后社会经济快速发展的波澜壮阔的历程。

申捷早年创作的《重案六组》一直被视为国产行业剧的代表。《在远方》作为继《鸡毛飞上天》后申捷与出品人吴家平的第二次合作,继续围绕改革开放后大众创业的时代背景,聚焦与大众生活息息相关的快递产业,将熟稔的行业剧创作技巧与浙商创业的现实经历巧妙结合,使行业发展与个人成长的叙事轨迹交织在一起,为改革开放后浙商创业这一现实题材提供了新的类型化探索路径。

一、文化与传播

(一)以行业发展描摹时代精神

《在远方》以快递行业为题材,无疑是意味深长的。

2019年3月4日,习近平总书记在看望参加政协会议的文艺界、社科界委员时指出:"中国特色社会主义进入了新时代。希望大家承担记录新时代、书写新时代、讴歌新时代的使命,勇于回答时代课题,从当代中国的伟大创造中发现创作的主题,捕捉创新的灵感,深刻反映我们这个时代的历史巨变,描绘我们这个时代的精神图谱,为时代画像、为时代立传、为时代明德。"[1]事实上,《在远方》的艺术成就,恰恰在于透过快递行业的发展,描摹出改革开放以来草根创业的时代精神。

众所周知,中国民营快递产业的高速发展,与中国改革开放的历史进程密切相关。随着改革开放政策的实施,大众消费越发活跃,原有的商品流通体系逐渐无法满足市场化发展带来的巨大需求。与此同时,城市化进程为快递产业带来了劳动力资源;基础设施建设拓展了民营快递行业的发展空间。20世纪80年代,中国民营快递行业开始起步且发展迅速,1988年以来,甚至每年以120%至160%的速度递增。转型时期,快递业低成本、低门槛的行业要求,与不断增长的社会需求,为草根创业者提供了良好的机遇。大量农村剩余劳动力、下岗工人、城市待业人员纷纷涌入快递行业。

[1] 习近平:《习近平寄语文艺工作者:为时代画像、立传、明德》,2019年3月,习近平系列重要讲话数据库(http://cpc.people.com.cn/n1/2019/0304/c164113-30957139.html)。

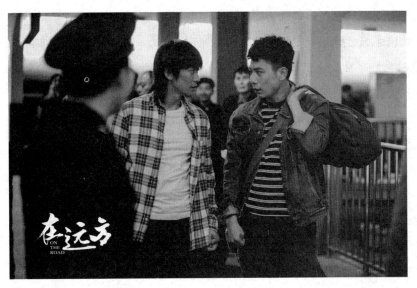

图 3-1　姚远带高畅险过稽查

但快递行业的从业之苦并非常人所能承受。剧中，在民营快递业尚未取得合法性的时期，姚远带领着同乡不仅要在白天顶着烈日送快递，晚上完成分拣，偶尔还得四处躲避城市对流动人口的检查。"如果就是因为能跑，靠着两条腿就能挣钱，靠着吃苦就能挣钱，那多好啊！"抱着这种现实而又简单的愿望，在前期没有强大社会资本介入的前提下，以姚远为代表的草根快递创业者们，仅仅凭借最简单的包裹运输，创造了属于自己的事业。也正是在这种白手起家、不屈不挠的草根创业精神鼓舞下，中国民营快递行业完成了从无到有进而到优的成长历程。截至 2019 年，中国快递业务收入累计完成 7 497.8 亿元，业务收入年均复合增长率是同期国内生产总值增速的 4 倍，快递业务年收入占国内生产总值的比重达到 7.60‰。[1] 可以说，自改革开放中崛起的民营快递产业，已经成为拉动经济增长的重要动力，成为这个时代的重要标志。马云在为《无处不在：快递改变中国》一书作序时坦言："快递企业从零开始，短短几年内已经有七家上市公司，这是一个奇迹。奇迹的背后是数百万名风里来、雨里去的快

[1] 国家邮政局：《2019 年中国快递发展指数报告》，2020 年 3 月 27 日（http://www.spb.gov.cn/xw/dtxx_15079/202003/t20200327_2068989.html）。

递员的付出，是所有物流从业者的共同努力。正是这样一群普通人，撑起了全世界最庞大、最复杂的物流系统，撑起了中国商业发展的基础设施。""物流快递行业实际上打通了整个国家的血脉，让更多的机会变得平等公平。在传统的模式中，经销商的分级、行业的壁垒，客观上限制了很多人的创业梦想。而物流经济和电商模式，将商业模式扁平化，每个人都可以经商，都可以让自己有特长的产品迅速到达有需要的客户手中，每个人都可以在这片广袤的土地上实现自己创业的人生梦想。"[1]

2014年9月10日，李克强总理在达沃斯论坛中提到："要借改革创新的'东风'在960万平方公里大地上掀起'大众创业''草根创业'的新浪潮。'草根创业'将使中国经济持续发展的'发动机'更新换代升级。"事实上，《在远方》对"草根创业"这一时代精神描摹的深刻之处，不仅仅在于其包含着白手起家、艰苦奋斗的时代价值，更在于其对未来经济驱动力转变的清醒认识。

（二）以产业变革书写改革进程

民营快递行业之所以能够打破原来以邮政 EMS 为主的市场格局，"其中一个重要的原因就在于观念的革新"[2]。民营快递与邮政 EMS 相比，邮政 EMS 因"观念差""时间差"和"机遇差"，充分凸显了民营快递灵活快捷、价格低廉的优势。

当然，由于这个行业利润较大，投资成本较低，资金回收较快，从业人员主要是农村剩余劳动力、下岗工人和城镇待业人员，相对于其他行业，操作上技术含量不高，准入门槛较低，但竞争十分激烈，"部分快递公司甚至存在唯'钱'是图、急功近利或经营上的短期行为"[3]。

在这个意义上，民营快递无疑是中国社会转型中涌现出来的极为复杂的现象。民营快递是市场经济时代发展的需要，但是，民营快递又具有与生俱来的"原罪"，良莠不齐，无序竞争，亟待规范。因此，电视剧《在远方》在叙述以主人公姚远为代表的民营快递与路中祥所负责的当地邮政的矛盾冲突时，充分注意到其内在的复杂性，以及这种复杂性所形成的巨大艺术张力。

[1] 中国邮政快递报社：《无处不在——快递改变中国》，北京：中信出版社2019年版，第7页。
[2] 范志忠、严勤：《与时代同步的追梦人——评电视连续剧〈在远方〉》，《中国电视》2020年第1期。
[3] 同上。

一方面，身为邮政负责人的路中祥，出于对岗位的热爱和职责的坚守，面对民营快递私自经营行为，铁面无私，严格执法。他甚至因此被民营快递称为"路阎王"。姚远在寄送快递报关单时邂逅了路中祥的女儿路晓欧，并有意无意利用路晓欧刺探路中祥的稽查行动，因而一次次逃避了邮政对黑快递的稽查。路中祥在识破姚远这一行为后，加剧了对他的猜疑以及对民营快递的不满，于是加大了稽查力度，力图遏制民营快递的商业行为。但是，另一方面，路中祥已经敏感地意识到民营快递的兴起有其社会需要，女儿路晓欧无意中卷入其中，也让路中祥颇有点投鼠忌器的感觉。"为了展示这种貌似简单实则剪不断理还乱的矛盾关系，刻画人物的复杂情感和内心纠葛，《在远方》精心设置了这样一场内外矛盾相互交集的巨大冲突：路晓欧终于意识到，姚远利用自己以逃避邮政的稽查，于是怒斥姚远是骗子，并表示这将是她最后一次与姚远同行。但是，路中祥当天意外地联合公安采取稽查行动，这又让路晓欧不仅陷入了可能被迫面对父亲执法的尴尬场面，而且也因此'欺骗'了姚远而百口莫辩。面对这样的矛盾困境，姚远不得不驱车逃离执法现场，甚至在火车道口即将关闭的千钧一发之际，冒险闯关。然而，当姚远完全因此有充足的时间逃离路中祥等人的追捕时，他却只是让路晓欧尽快离开现场，自己却在原地停车，等待路中祥等人的抓捕。姚远的'逃'与'不逃'，这一貌似'悖论'的行为，体现了姚远和民营快递行业的无奈。其未得到政府部门许可的商业经营尚无法获得合法的身份，在邮政的稽查面前只能是不顾一切地逃跑；但是，姚远在能够'逃跑'之际却又选择了'不逃'，由此说明，他肯定清醒地意识到在被追捕的情况下注定是法网难逃。他之所以'逃'，真正的意图其实是为了避免让执法的路中祥与搭乘非法经营车子的路晓欧父女相见的尴尬场面。"[1] 于是尽管路晓欧骂他是骗子，尽管路晓欧告诉他今晚没有执法行动，结果却遭遇了执法，因此路晓欧也有"骗子"的嫌疑，尽管路晓欧的父亲路中祥此刻正铁面无私地执法，但是，姚远宁愿选择能够因此而维护两人形象的"逃跑"，宁愿让自己因此面对更为严重的惩罚，从而体现了姚远宁愿他人负我而我绝不负他人的坦荡胸襟。

在这个意义上，路中祥所负责的国企邮政和姚远所代表的民企快递，并非只是一种猫捉老鼠的游戏，它们之间的博弈，在特定的时代都有其合理性。《在远方》的深

[1] 范志忠、严勤：《与时代同步的追梦人——评电视连续剧〈在远方〉》，《中国电视》2020年第1期。

图 3-2 姚远被捕，向路中祥表达不满

刻之处在于，剧作中姚远的民企快递与路中祥的国企邮政终于从对峙转为合作，姚远与路中祥的关系也由原先的对立走向相互认可。路中祥对姚远追求自己的女儿路晓欧，由最初的反感乃至冲动之下掌掴，到后来的默许、认同甚至催婚，这既是一种人性的必然，更是一种时代的必然。[1]

（三）以专业理念重塑社会价值

正如上文所述，在当下的日常生活中，大众与快递的接触越发频繁。根据国家邮政局发布的《2019 年中国快递发展指数报告》，2019 年全国快递业务量突破 600 亿件，全国快递企业日均快件处理量达 1.7 亿件，快递企业日均服务 3.5 亿人次，也就是说，每天每四人当中就有一人正在使用快递服务。与快递产业同步发展的，则是快递行业的服务品质。2019 年，快递服务有效申诉率为百万分之零点五，首次降到了千万分

[1] 范志忠、严勤：《与时代同步的追梦人——评电视连续剧〈在远方〉》，《中国电视》2020 年第 1 期。

之级别，改善幅度达75%。[1] 而在不久的将来，更多的快递将会以无人仓储的形式完成取件与配送。从将物品交付给素不相识的陌生人，再到交付给可能的无人设备，快递行业发展的重要社会基础，来源于大众对产业本身的信任。这一切离不开早期民营快递创业者们对"信任"这一专业理念的践行。

安东尼·吉登斯认为："现代性社会的个人信任不是预先给定的，而是全社会个体主动构建的结果。而这种建构本身又意味着一个相互开放自我、接纳他者的开放性过程。"[2] 在现代社会中，尤其是在涉及快递物流的场景下，物品的流通往往超过了个体实际的控制范围，故而信任的基础无法仅仅建立在工具理性和控制上，因此，信任的建立需要某种稳固的具有价值内涵的基础性条件。但是，我们不能回到前现代社会去寻找一种一元的稳固的价值归属，我们重建信任必须寻求新的根基。在中国传统文化中，"信任"承载了宇宙秩序、人伦、个体本性和价值。中国社会中"人无信则不立"的传统观念，更是将诚信上升到个体在社会中存在的合法性高度。在这一点上，《在远方》真实地再现了快递从业者们，通过对其专业理念的坚守，完成了对"信任"这一社会理念的重塑。

作为一个新生事物，早期民营快递业的创业者们为了获取用户的信任，付出了巨大的努力。剧中，刚开始送快递的阿畅在独自运送包裹的过程中，将包裹交给了不相识的另一位"同行"，不料这位"同行"人称"一撮毛"专门干黑快递，待阿畅回过神来货跟人全不见了。心急如焚的姚远在找到阿畅后斥责道："干咱们这行的，命可以不要，但货绝对不能丢！现在信誉全没了！"为了找回丢失的货物，姚远不顾众人的反对，开始寻找"一撮毛"的下落。在路晓欧的帮助下，姚远成功追回丢失的货物，挽回了用户对公司的信任。一次意外的契机，姚远帮助吴纺集团找到了仅有的空运仓位，帮助吴纺集团将货物及时运抵广州。这番经历让姚远意识到，时间同样是用户对快递行业信任的重要基础。创业后，姚远更将信誉视为远方快递公司的立身之本。"非典"期间，同样在广州的多家快递公司受此影响纷纷停止营业，远方快递不少员工也因害怕受到感染而辞职。日渐增多的订单让远方快递仅有的劳动力难以支撑，在众人建议姚远暂时关停之

[1] 国家邮政局：《2019年中国快递发展指数报告》，2020年3月27日（http://www.spb.gov.cn/xw/dtxx_15079/202003/t20200327_2068989.html）。

[2] ［英］安东尼·吉登斯：《现代性的后果》，田禾译，南京：译林出版社2000年版，第106页。

时,姚远依旧选择坚持,因为用户的"信任"绝非一朝一夕可以获取,在大量同行选择退出的时刻,只有坚持才能体现远方快递的价值。一场大雨侵袭,老旧的仓库出现渗漏,为保护即将被雨淋湿的货物,姚远与路晓欧甚至险些被压在垮塌的货架之下。

《在远方》所呈现的民营快递创业者,正是通过自发性的价值选择,建立起一种普遍的信任关系,从而使快递成为社会成员普遍信任的制度性安排与制度性承诺,一种现代性生活方式。

在此基础上,该剧进一步对职业伦理与人性、科学与理性之间的强烈冲突展开探讨。剧中,姚远带着员工自发参与到汶川地震救援当中,在物资紧缺的灾区,面对缺少衣物的灾民与倒塌的仓库里用户暂存的成批衣物,姚远不得不在坚守"信任"与遵从"人性"之间做出抉择。完全中断的通信,使得姚远无法与这批货物的主人及时联系,看着眼前的受灾群众,姚远决心拆包裹、发衣服。众人提出质疑:"这是违法的!""这可是干我们这行的大忌!"姚远指着受灾群众问道:"如果这里面有你的奶奶、你的孩子,拆不拆?""先保伤员、老人孩子,出了问题我负责。"姚远的这一举动,为灾区群众解了燃眉之急,却也为自己、为远方快递埋下了一颗定时炸弹。

该剧的编剧申捷在一次采访中曾谈道:"创作者应该摸索在这些巨变中发生的痛苦、煎熬、彷徨和壮烈以及人的坚守与突围。我认为,不要回避矛盾,在摸索前行中出现短暂的阵痛和错位是正常的,难的是人性在面对这些时,能否闪耀出光芒,能否涅槃重生,这才是我们需要的时代之歌。"[1] 而《在远方》的成功,不仅仅在于对快递行业"信任"这一职业信仰的描述,更在于将其上升至职业信仰与人性之困之间的矛盾,由此形成巨大的艺术张力,深刻触动着观众的价值判断。

二、艺术与美学

(一)心理认知与个体成长

让-保尔·萨特在《什么是文学?》一文中提到:"文学对象是一只奇怪的陀螺,

[1] 许莹:《申捷:回到属于自己巴掌大的台灯底下》,《教育传媒研究》2019年第2期。

它只存在于运动之中。为了使这个辩证关系能够出现，就需要有一个人们称之为阅读的具体行为，而且这个辩证关系延续的时间相应于阅读延续的时间。"[1] 简而言之，阅读与观看是艺术审美接受的必要前提，而艺术作品的观赏性则是形成这一前提的基础。《在远方》透过对人物"灵魂深处"的发掘，展现了个体的成长历程，从而深化了人物的情感，达到以情感人的效果，构成了作品独特的艺术观赏性。

剧中，草根出身的男主人公姚远，与正在攻读名校心理学硕士的女主角路晓欧存在巨大身份差异。但该剧层层递进，细腻地完成了二人从相遇、对抗，到互助、相恋的情感演绎。

姚远出身于乡下，早年间父母为支撑家庭生活而外出打工，不得不将年幼的姚远寄身于二叔家。因思念父母，姚远谎称生病，给父母发了一封电报。念子心切，匆匆赶回的父母在村口意外遭遇车祸身亡。尽管从不曾向他人提及，但童年的这一惨痛经历让姚远一直沉浸在懊恼悔恨之中，时常于梦中惊醒。与姚远相似的是，路晓欧同样有挥之不去的童年阴影。其父路中祥一心忙于工作，路晓欧出生后，母亲一人支撑家庭生活，渐渐患上抑郁症，甚至有过多次轻生的念头。最终，这个家庭不可避免地走向破裂，并在年幼的路晓欧心中埋下了痛苦的种子，以致多年后路晓欧再次见到父母争吵时，脑海中仍能回想起童年所经历的种种。严家炎在其编的《二十世纪中国小说理论资料》（第二卷）中提到一个观点："人物之重要，乃在人内部精神上为人所看不见的地方。"[2]《在远方》正是通过对感受人物、发掘人物"灵魂深处"的追求，完成了对完整个体的观察。而对人物心理背景的描述，不仅强化了人物行为背后的性格逻辑，更体现出创作者对社会转型时期个体心理状况的强烈关注。

弗洛伊德在《精神分析引论》中指出："一种经验如果在一个很短暂的时期内，使心灵受到一种最高度的刺激，以致不能用正常的方法谋求适应，从而使心灵有效能力的分配受到永久的扰乱，我们便称这种经验为创伤，也称之为创伤性神经官能症。"[3] 个体的创伤经历往往会对其生活产生重大影响。电视剧《在远方》对心理问题的关注，一方面体现为对两位主人公童年时期心理创伤经历的表述，另一方面则体现为女主角

[1] ［法］让－保尔·萨特：《什么是文学？》，施康强译，北京：人民文学出版社2018年版，第37页。
[2] 严家炎编：《二十世纪中国小说理论资料》（第二卷），北京：北京大学出版社1997年版，第162页。
[3] ［奥地利］弗洛伊德：《精神分析引论》，高觉敷译，北京：商务印书馆1984年版，第217页。

图 3-3　姚远与路晓欧天台热恋

就读心理学专业这一人物背景的设置。在与母亲的对话中,路晓欧坦白,正是童年时期家庭破裂的痛苦记忆,让她选择了心理学专业。以这样一种方式,路晓欧不仅实现自我救赎,也帮助姚远走出了自己的人生困境。

　　反观近年来国产电视剧创作,对人物精神层面的探究,成为越来越显著的表达。赫伯特·马尔库塞在《单向度的人——发达工业社会意识形态研究》一书中认为,在发达的工业社会,批判意识已消失殆尽,统治已成为全面的。发达工业社会的技术成就,对精神生产和物质生产的有效操纵,已经造成了一种神秘化中心的转移。个人丧失了合理地批判社会现实的能力,个性在社会必需的但令人厌烦的机械化劳动过程中受到压制。[1] 社会成为单向度社会,而人成了单向度的人,由此产生的压抑感,让"心理抑郁症"在个体间越发普遍。近年来不少国产电视剧作品中,人物的心理状态成为人物塑造的重要背景。如都市爱情剧《欢乐颂》中外表冷酷的海归精英安迪,却一直活在可能被遗传了精神疾病的恐惧当中,将自身一切异于常人的行为视作精神疾病的征

[1] 参见〔美〕赫伯特·马尔库塞《单向度的人——发达工业社会意识形态研究》,刘继译,上海:上海译文出版社1989年版,第170页。

兆；再如家庭情感剧《都挺好》中的苏家，四口人都活在被日常无意识压抑而形成的"心理疾病"当中；等等。电视剧作品对人物心理症结的聚焦，为探索国人心理、现实的艺术表达提供了诸多范本，其价值不言而喻。但这些范本也存在诸多不足之处，撇开其对心理医学专业性的表现不谈，这些症结该如何化解？重生后的个体又将发生怎样的变化？显然，这些更深层次的问题在剧中往往并不会触及。

从这一角度看，电视剧《在远方》更进了一步。一方面体现在路晓欧这一人物选择心理学专业的设置，使其能够凭借专业的知识帮助自己及他人完成对自我心理状态的认知与疗愈；另一方面体现在对人物成长的不同阶段"切片式"的呈现，进一步明确了人物经历心理调整后的状态。

恩格斯在《致敏·考茨基》这封信中曾这样论述文艺作品塑造人物典型形象的创作原则："每个人都是典型，但同时又是一定的单个人，正如老黑格尔所说的，是一个'这个'，而且应当是如此。""这个"是指典型人物的个性特点。《在远方》的艺术创作之所以获得成功，其中一个重要原因就在于它生动细腻地展示了姚远和路晓欧"这个"爱情的心路历程。两人的情感不仅在于彼此都曾经历童年创伤而具有一种"同是天涯沦落人"的同病相怜，更重要的是，他们都不甘心沉溺于心理创伤而自怨自艾，都以一种倔强的性格力图超越童年的创伤隐痛而实现人生的自我拯救。在这种性格的烛照下，他们人生的每一个挫折都成为自我蜕变、自我飞跃的新起点。[1]正是在这个意义上，剧作精心设计了姚远和路晓欧跨越时空的"三次分离"，但一次次的别离，不但没有隔断彼此的情感，反而将他们的相互理解和爱恋一次次推向高潮。

从相遇伊始，敏锐的路晓欧便逐渐洞察到姚远内心深处的创伤，在帮助姚远摆脱童年心理困境后，两人青涩的爱情便因路中祥的反对而暂停。阔别三年后，路晓欧循着香港街头一辆印有远方字样的快递车，找到了刚刚落脚深圳的姚远。经历过上一次分别的姚远，深知与路晓欧之间存在的巨大差距，对爱情与事业产生了不自信，因而他不断逃避路晓欧的追问。后来在路晓欧的帮助与鼓励下，姚远重拾信心，完成了远方快递对南方快递的并购。但此时的路晓欧发现，自己已无法厘清与姚远之间爱情夹杂合作的关系，主动选择离开。地震后的意外失联，重新唤起路晓欧对姚远的关心，

[1] 参见范志忠、严勤《与时代同步的追梦人——评电视连续剧〈在远方〉》，《中国电视》2020年第1期。

图 3-4　路晓欧助姚远拿下南方快递

仍是出于对姚远无法割舍的情感，路晓欧再次回到姚远身边。当两人即将步入婚姻殿堂时，姚远对事业与生活的固执让路晓欧再次选择离开。最终，为帮助姚远对抗罗杰雄，路晓欧只身犯险重新站到了姚远身边。"从治愈童年创伤到走进大学蹭课，从民营快递业家族式管理模式到走向现代化的企业管理模式，从国内竞争走向国际竞争，路晓欧的每一次离别，对姚远来说都意味着对自己过去的一次痛苦的断舍离；而每一次重聚，同样都意味着姚远因此走向新的生命历程。在这个意义上，路晓欧对姚远而言，不仅仅是一个恋人，更是他在创业历程中告别过去、走向未来的催化剂。"[1]

确实，《在远方》所叙述的身处底层的姚远的创业故事，也成为改革开放以来千千万万中国创业者的缩影。他们之所以成为时代发展的弄潮儿和追梦人，不仅仅在于他们都具有百折不挠的意志和坚忍不拔的生命个性；更重要的是，在时代社会转型的三千年未有之剧变的格局下，他们敢于面对自己的心理困境，打破自我人生的局限，经历重重蜕变，与时代同步，最终成为这个伟大时代的传奇。

[1] 范志忠、严勤：《与时代同步的追梦人——评电视连续剧〈在远方〉》，《中国电视》2020 年第 1 期。

（二）行业剧的空间拓展与审美重构

虽然没有对行业剧这一类型形成统一的定义，但比较普遍的观点是，行业剧应该以某种职业为全剧核心内容来撰写剧本，并深入该行业完成创作。对行业剧的一种检测标准是，如果把核心人物、核心事件、主要矛盾冲突剥离开行业，全剧就无法成立。这是对行业剧创作的基本规范，也构成了行业剧独特的表现空间与审美结构。电视剧《在远方》将镜头聚焦民营快递行业，这既是对传统行业剧表现空间的拓展，也是对其审美的重构。

相较于其他类型剧，行业剧的起步较晚。尤其在内地，观众与创作者或多或少都曾受到美国、日本、中国香港地区行业剧的影响。例如：美剧《犯罪现场调查》《实习医生格蕾》《急诊室的故事》《广告狂人》等；经典日剧《半泽直树》《白色巨塔》，以及近年来热播的《非自然死亡》《东京大饭店》等；以中国香港TVB为创作主体的《烈火雄心》《妙手仁心》《冲上云霄》等。在这些影视剧作品中，尽管表现题材涉及各个行业，表现手法也有所区别，但不同地区行业剧创作的背景存在相似之处。其一，发达的社会经济环境，为社会分工提供重要条件，给予行业剧丰富的表现题材；其二，社会价值取向编织起对中产生活的"美好向往"，以中产阶级、都市白领等为主的"体面行业"成为主要表现对象；其三，个体对类似的"传奇人生"的惊险体验有强烈的好奇心，以警察、医生等为代表的职业往往会遭遇普通大众无法体验的事件，以这一类行业为题材的行业剧作品，正是将这种"高峰体验"艺术化地呈现给观众。

电视剧《在远方》则在此基础上体现出对行业剧表现空间的拓展。剧中姚远、高畅、李小彪等主要人物所从事的不再是传统行业剧中所瞄准的现代都市写字楼中的白领工作，故事场景也不再是紧张刺激的犯罪现场或手术室。走街串巷送快递，成为荧幕上主人公的日常工作；路边的地下室、堆满货物的小院等，构成了主人公的生存空间。在结构主义的观点中，个体感受与理解世界并非天然形成，而是受社会客观精神力量的影响塑造出来的。正如伯恩斯泰因所说："社会科学和人文学家所说的结构都来自文化的作用。"[1] 这种社会客观精神力量便是社会文化。改革开放后，社会分工的日益复杂，使得职业成为每个个体的身份标签。行业文化、职场文化的普及，为行业

[1] 沃野：《结构主义及其方法论》，《学术研究》1996第12期。

剧的广泛传播提供了重要的基础。

与此同时，网络购物等新型消费形式的迅猛发展，高速公路、铁路、民航等基础设施的建设，充分释放了中国快递产业的巨大潜力。大众与快递从业者的频繁接触，使我们对这一行业有着天然的熟悉感，而快递从业者的工作状态，意味着从业者与社会的广泛接触，日常工作丰富多彩，充满偶然与意外，为作品的戏剧性提供了重要保障。

行业剧的形成正是众多电视剧在编剧和拍摄中不约而同地对主人公所从事的行业的深度展示，对其职业特征进行翔实的描述。观众则通过观剧对某一特定行业加深了了解，对职业精神和社会价值形成情感认同。通常情况下，在行业剧中往往会嵌入爱情、喜剧、悬疑等元素，在增强戏剧性的同时，解剖一个行业不为人知的真实状态、社会价值和职业尊严。这种叙事特点在行业剧中比较普遍，但也存在明显的缺陷。部分行业剧作品本该围绕行业的叙事，往往被置换为围绕职场的叙事。与行业相关的个体职场经历、情感经历成为全剧的核心，行业仅仅成为叙事背景，无法窥其全貌。这尽管不失为一种尝试，但也留下诸多遗憾。比如以翻译为题材的电视剧《亲爱的翻译官》，刨去其略显不足的专业性问题，缺乏宏观视野也是值得惋惜之处。正如鲁迅所说："一切作品，诚然大抵很致力于优美，要舞得'翩跹回翔'，唱得'宛转抑扬'，然而所感觉的范围却颇为狭窄，不免咀嚼着身边的小小的悲欢，而且就看这小悲欢为全世界。"[1]

与之相比，《在远方》将背景置于21世纪初这一特定历史时期，叙事始终耦合于"个人—家庭—社会"的全景式、立体化图景。从邮政打击非法运营的"黑快递"，到"非典"肆虐后迎来个人物流需求的增长，再到发掘农村市场助力家电下乡，等等，全剧叙事始终围绕主人公姚远、远方集团出发，笔墨却伸缩于描写身边琐事和人民生活之间。对行业剧的传统审美而言，是一次重要的革新。

（三）现实题材底层叙事创新

社会学家孙立平认为，20世纪90年代以来，"一个具有相当规模的弱势群体开始在我们社会中形成。这个弱势群体主要由以下几部分人构成：1.贫困的农民；2.进入

[1] 鲁迅：《鲁迅全集》第6卷，北京：人民文学出版社1982年版，第242页。

城市的农民工；3. 城市中以下岗失业者为主体的贫困阶层"[1]。与之相呼应的是，在这一时期，以第六代电影人群体为代表，影像创作逐渐开始关注对底层社会、边缘人物生活状态的描摹。但影像中的底层，或是空洞想象，无法触及现实本身，或是极度真实，承载着过于沉重的话语，自然无法契合电视剧作品既喜闻乐见又寓教于乐的价值诉求。

而同样是聚焦底层人物，《在远方》的独到之处在于在保持对草根阶层小人物命运关注的同时，又摆脱了底层叙事中的阴暗基调与阴暗基质。

《在远方》从21世纪初的民营快递行业切入，剧中以姚远为代表的快递从业者，大都是上海周边农村的剩余劳动力，他们进入城市后成为生活在都市的农民工。人物背景的设置基本符合对底层群体的描述，但仅有人物的底层身份尚不属于底层叙事的范畴。学者程波认为，部分作品在底层叙事时"虽然描写底层，但并不具有'底层视角'，他们实际上并不关心底层生活的现状，而只是想从中提炼出情节上的戏剧性；作家在姿态上是俯视而非平视的"[2]。因此，以"底层视角"真实反映现实中底层民众的生活，关注底层民众的心理变化，发掘他们的人性闪光点，是底层叙事应有的内容。在这一层面上，《在远方》无意于表现标写着"弱势底层"的空洞想象，而注重从现实出发，通过底层视角，将人物的苦难经历升华至精神层面。

剧中有这样一段情节：与姚远同在孤儿院长大的阿畅拉来一笔看似利润丰厚的"生意"，替另一家规模较大的南方快递进行配送。恰好姚远外出，在南方快递大区经理赵得龙的一再催促下，刘爱莲与阿畅只得接下了这笔风险极大的生意。好景不长，赵得龙找远方快递配送的事情败露，携款逃跑，远方快递员工被打，更面临巨额赔偿。一时间，姚远与刘爱莲陷入巨大的压力之中。为避免被起诉罚款，刘爱莲不惜瞒着姚远，当众向南方快递负责人下跪以乞求谅解。

随后，阿畅在清点快递时，发现正在逃债的赵得龙寄给父亲的降压药，本想隔天再去配送，被刘爱莲及时制止。为了不耽误用药，刘爱莲亲自给赵得龙父亲送去，意外发现独居的老人感染"非典"，在家奄奄一息，为救助老人刘爱莲也被传染。面对赵得龙的欺骗与逃避，刘爱莲一边竭尽全力讨要欠款，另一边却对其家人及时伸出援手。

[1] 孙立平：《断裂：20世纪90年代以来的中国社会》，北京：社会科学文献出版社2003年版，第63页。
[2] 程波、廖慧：《"底层叙事"的意识形态与审美》，《文艺理论与批评》2008年第3期。

"勇者愤怒，抽刀向更强者；弱者愤怒，抽刀向更弱者。"[1]如果仅仅站在弱者一方，为生存而放弃伦理、丧失道德，抽刀向更弱者，就表征着底层的沦陷。这种脱离了道德制约的叙事往往具有严重的社会文化后果，为不公正遭遇的反击行为赋予道德的合法性与正当性。最终，这一段剧情的发展，以赵得龙的幡然醒悟及刘爱莲被治愈收尾，在苦难、仇恨之中仍充满着善。一部高质量的影视剧不仅要有人性温度，更重要的要有正确的价值观导向。创作者透过这样一个底层人物，让观众看到的不仅仅是同情，更是批判与启蒙。

恩格斯认为："现实主义的意思是，除细节上的真实外，还要真实地再现典型环境中的典型人物。"[2]市场经济的发展使得大量底层劳动力涌入民营快递行业，快递从业者成为当下底层群体的缩影之一。《在远方》通过对姚远、阿畅、二叔等一批人物的塑造，再现了民营快递行业发展初期的市场环境，以及从业者、创业者的状态。

在《在远方》中，姚远离开上海，来到深圳成立远方快递，事业刚刚起步，却意外遭遇席卷全国的"非典"。疫情之下，商家纷纷停产，物流需求急剧下降；民众网络购物、电话购物尚未形成规模，利润较低。随着广东地区疫情的加剧，许多快递员选择辞职，远方快递人手短缺。烦心不已的姚远给远在上海的二叔拨了一通诉苦电话。心思细腻的二叔听完姚远的诉苦便意识到他的困难，带着自己的两个儿子和一众同乡，赶到广州给姚远帮忙。"你那个电话一撂，我就让他们收拾东西，又去公司结账，结果还是晚来了两天。我们所有的家当可都搬来了！你们可得管吃管住！"二叔用幽默的语言化解了姚远心中的顾虑，并以实际行动帮助姚远解决了眼前人手不足的难题。剧中的这一情节设计，再现了民营快递企业初创阶段依靠同乡抱团取暖的历史事实，更让人看到亲情、乡情在普通大众间的凝聚力。

也正是由于这样强烈的情感联系，以大根、二根为代表的同乡为满足私欲，肆无忌惮地侵吞集团资产，而姚远始终知情，却因顾忌情感而无法查起。即便路晓欧多次提出帮助姚远处理此事，姚远仍选择睁一只眼闭一只眼的态度。最终，矛盾在远方集团的"联改直"风波中彻底爆发。作为一个创业者，姚远成长、创业的每一步几乎都

[1] 鲁迅：《杂感》，《鲁迅全集》第3卷，北京：人民文学出版社2005年版，第52页。
[2] ［德］弗里德里希·恩格斯：《致玛·哈克奈斯》，《马克思恩格斯全集》第37卷，北京：人民出版社1971年版，第41页。

图 3-5　姚远陷入企业发展与亲情之间的矛盾

离不开同乡的帮助，但当企业发展需要步入正轨时，情感反而成为一种羁绊。姚远所处的正是大众常谈的充满"人情世故"的环境，这种环境成为当代创业者所面临的现实环境的一个截面。《在远方》通过对这一层面的剖析，将典型环境的塑造延伸至政策经济环境之外的人际环境中，并由此完成对姚远这一典型人物形象的塑造。

三、产业与营销

（一）"行业＋商战"类型化创作再探索

作为第一部以改革开放后民营快递行业发展为题材的电视剧作品，《在远方》的叙事紧紧围绕该行业展开。剧中情节与桥段的设计，既高度再现了行业内的细节规范，又深刻把握了影响行业的宏观环境。该剧通过描述迅猛发展的快递行业，展现了中国社会 30 年间的巨大变迁，刻画了以姚远为代表的当代创业者在时代浪潮中的初心情怀与奋斗历程；更为国产电视剧的类型化发展在后"IP"、后"流量"时代，提供了在行业剧领域中的新探索。

2019年9月22日,《在远方》在浙江卫视与东方卫视首播,并在腾讯视频、爱奇艺、优酷同步播出。根据CSM59城收视统计,该剧在两大卫视播出期间的合计日均收视率突破2.65,合计单日收视率突破3.00达5日,其中,合计单日收视率最高达到3.20。在播的29天中,累计21次收视进入同时段排名前三,在该剧即将迎来结尾时,更是以连续8个单日同时段收视冠军完美收官(见图3-6、图3-7)。

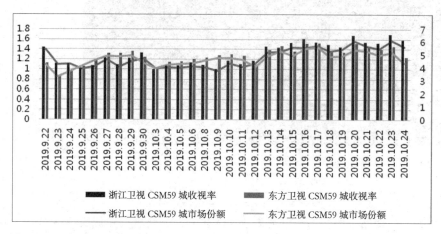

图3-6 《在远方》浙江卫视和东方卫视的CSM59城收视率及市场份额
数据来源:CSM59城收视。

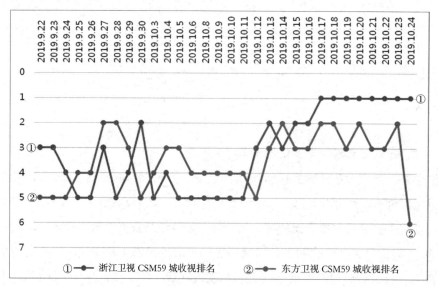

图3-7 《在远方》浙江卫视和东方卫视的CSM59城收视排名
数据来源:CSM59城收视。

该剧的网络点播表现同样不俗。目前爱奇艺、优酷已将点击量转换为热度查询，故无法获取直接的点击数据参考。但仅从腾讯视频累计播放量来看，其累计播放量达14.4亿次。台网同步播出期间，电视剧《在远方》的点播量稳步上升，并于收官前迎来点播高峰，单日最高点播量达6 400万次（见图3-8）。

图3-8 《在远方》腾讯视频累计播放量（单位：千万次）
数据来源：骨朵数据。

低开高走的收视表现，毫无疑问是对该剧品质的力证。与同档期播出的献礼剧《激情的岁月》（2019年9月23日首播）、《外交风云》（2019年9月19日首播）、《激荡》（2019年9月22日首播）相比，《在远方》在台网收视、点播表现上占据明显优势。市场反馈进一步印证了该剧"行业＋商战"模式的良好表现（见图3-9）。

在浙产电视剧创作的题材谱系中，商战题材一直是重要的分支。江浙地区民营经济的活跃氛围，为商战题材电视剧创作提供了必要的灵感。从《胡雪岩》（1996）、《中国往事》（2007），再到近年来被称为"浙商三部曲"的《向东是大海》（2012）、《温州一家人》（2012）、《鸡毛飞上天》（2015），不同历史语境中的浙商创业故事被陆续搬上荧幕。值得注意的是，在此前的浙产商战题材电视剧作品中，商业斗争是故事核心，主人公所从事的行业往往是剧情的背景。而电视剧《在远方》对这一创作特征进

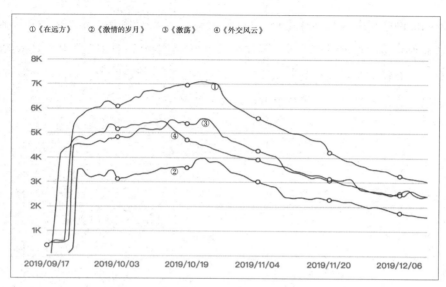

图 3-9 《在远方》《激情的岁月》《激荡》《外交风云》内容热度对比
数据来源：爱奇艺指数。

行了新的调整。

与前作《鸡毛飞上天》相比，编剧申捷在《在远方》中将更多笔墨集中在行业上。从邮政专营到民营快递起步，再到互联网时代的物流产业，电视剧《在远方》顺着时间线索，对快递行业发展进行全景式展现，剧中姚远与刘云天、刘达之间的商战不再是推动剧情的核心动力。从另一角度看，电视剧《在远方》在主人公的创业经历与时代背景之间，增加了行业这层内容，个体创业经历不再与时代背景直接绑定；人物需要完成从个人奋斗到行业发展，再到时代背景的"双重跳跃"，才能实现个体与时代的互动。这为人物形象的塑造提供了更具体的"小切口"，也更凸显出个体在时代洪流面前的渺小。这种"行业＋商战"的叙述，继承了浙剧注重扣人心弦的商战故事的叙事传统，又将"看不见"的商业斗争与个体的行业奋斗经历结合起来，从而增强了故事本身的代入感。

（二）非"流量"班底实力突围

2019 年，中国影视行业中的一个戏剧性事件，发生在西宁 FIRST 青年电影展闭

幕式上。女演员海清作为颁奖嘉宾为年度最佳演员颁奖后，意外地没有按照既定流程下台，而是与姚晨、宋佳、梁静等女演员一同在舞台上为"中年女演员"这一群体发声，令人感慨万千。"我们中的大部分人是被动的。市场、题材常常让我们远离，甚至从创作初始就被隔离在外。"[1] 市场不倾向她们，从创作之初就被"隔离"，最终无戏可拍。海清所描述的困境，如此真实又令人唏嘘。事实上，面临困境的并非只有"中年女演员"。在资本与流量的裹挟下，中国影视市场曾一度被"流量明星＋IP改编"模式席卷，一批批的"小鲜肉""小花旦"成为投资方、粉丝群追捧的对象，部分网友甚至以"剧抛"来形容对演员的关注。当市场进入"高烧"状态，整个行业的心态变得浮躁，动作自然也出现了变形。同样是在2019年，电影《上海堡垒》令人意外地惨淡收场，让不少业内人士惊呼"流量失灵"。尽管紧随其后上映的电影《诛仙1》成功夺下中秋档票房冠军，让我们在惊叹新生代艺人的快速崛起之余，也更清晰地感受到市场对"流量明星"开始"退烧"。可以预见，随着观众逐渐分流，流量带来的空间将大幅缩小。

其实，无论是对观众、粉丝还是对投资方而言，当我们剥离开"流量"这一能指，其所指无一例外都是对演员的期待。观众所期待的是演员能以精湛的演技在荧幕上塑造出令人印象深刻的人物形象；投资方期待的是一部经得起市场检验的作品。要满足这种期待，必然会对演员本身的工作提出要求。在电视剧《在远方》当中，几位主要角色的扮演者，很好地诠释了演员这一职业应当具备的素养。

与海清所描述的从创作之初就被"隔离"的状态不同，在创作之初，电视剧《在远方》对男主演的人选似乎就有明确意向，编剧申捷也曾透露，其实自己写姚远这个人物的时候，就是奔着刘烨去的。"因为刘烨身上有一股劲儿，一股不服输的劲儿，而且他的气质特别有那种浪漫主义和理想主义的东西，朴实之中还透着倔强。"[2] 饶有趣味的是，电视剧《在远方》中的男主演刘烨，1999年凭借出演霍建起导演的电影《那人那山那狗》步入影坛。该影片中，刘烨饰演儿子，在身为邮递员的父亲退休前接过了父亲为乡亲们送信的重担。跟随父亲走过那条邮路后，儿子领悟到了父亲的苦衷，

[1] 芭莎娱乐：《中年女演员，何至于此？》，ZAKER新闻（http://www.myzaker.com/article/5d403cf2b15ec068fd797938）。
[2] 话无缺：《编剧申捷:〈在远方〉可以看到我这两年所有的反思和呐喊》，百家号（https://baijiahao.baidu.com/s?id=1645473287020597127&wfr=spider&for=pc）。

图 3-10　实力派演员刘烨饰演的姚远

也理解了父亲为什么受到乡亲们的尊重。或许正是编剧的这一番巧思，让我们在荧幕上看到演员刘烨在新的时代语境中，再次演绎从事邮政、快递事业的角色。

剧中刘烨、马伊琍、梅婷、保剑锋、曾黎五位演员都是"70后"。对这五位"中年"演员，尤其是对男女主角刘烨和马伊琍而言，如何诠释年龄跨度如此长的角色，如何突破"中年演员危机"，是不得不面对的难题。

该剧播出后，"视后"马伊琍对路晓欧这一角色由青涩少女到职场女强人的演绎，引起了观众的广泛议论。"43岁饰演大学生""装嫩卖萌""油腻的少女感"……一些负面评论开始在网络上流传。对于部分观众而言，似乎只有"国民媳妇"和"国民妈妈"才是中年女演员能够驾驭的角色。"少女戏只管玩命塞糖，大女主戏只要呼风唤雨。这是今天以女性为主要受众的热播剧给市场下的毒。"[1]但年龄不应该成为被市场劝退的理由，女性角色的荧幕呈现也不应被囿于"媳妇""妈妈"这类形象。"女人在这个

[1] 陶凤：《中年女演员求生图鉴》，《北京商报》2019年7月31日。

社会上除了妈妈还应该有很多身份，而且她不仅仅面对子女、家庭，也要面对社会，面对自己的人生、情感。"[1] 在这一点上，马伊琍的阅历与经验为丰富路晓欧这一角色提供了巨大帮助。

对演员马伊琍而言，塑造初入社会的青年女性形象并不费力。1996 年，刚刚出道的马伊琍曾出演电视剧《真空爱情记录》，该剧讲述了 20 世纪 90 年代一群中学毕业生的成长经历；剧中马伊琍饰演的夏文心平凡而努力，并一直默默关注着曾经的班长楚峥岩。此后，马伊琍凭借出演电视剧《奋斗》获得广泛关注。该剧讲述了六名"80后"大学生毕业后的情感生活和奋斗历程，马伊琍饰演的夏琳在剧中有一句令人印象深刻的台词："我只能自己去创造机会，我的机会不在你身上，而在我自己手上。"夏琳从起初为恋人放弃出国机会，到恋人功成名就后"幡然醒悟"决心离开恋人，重拾梦想，看似人物性格令人琢磨不透，实则彰显了青年女性成长中自我意识的觉醒。《真空爱情记录》中故事发生的时间与电视剧《在远方》开篇世纪之交的背景有相似之处，而《奋斗》中夏琳对爱情的真挚、对梦想的热情，也与《在远方》中的路晓欧有着强烈的呼应。

与前两部作品不同的是，在《在远方》中，马伊琍更为深刻地诠释出路晓欧时而柔弱时而高傲的性格。年龄与阅历对于演绎 20 岁出头的青涩女孩而言是一把双刃剑，但心理学研究生的人物背景，让马伊琍的成熟气质恰如其分。剧中，坐在汽车后座的路晓欧听着姚远吹嘘过去的经历，却没有表现出闺蜜霍梅一般的嬉笑怒骂，平静的微笑透露出路晓欧的洞察力，并给人以距离感。而热恋时的路晓欧又用少女心化解了这层冰冷。天台约会时，路晓欧试图夺过姚远手中的口风琴，姚远以"不卫生"拒绝，并微笑着将口风琴轻轻放在鼻尖。心理学出身的路晓欧察觉到姚远的窃喜，深情凝望后转身吻向姚远。整个约会情节层层叠进且自然流畅。

总览全剧，路晓欧这一人物大致有四段呈现：前期的热恋与痛苦分别、重逢后的挣扎犹豫、自我觉醒后的离去、最终的情感回归。在每一段呈现中，马伊琍所饰演的路晓欧都极具个性，很难被他人左右。电视剧《在远方》对细节的处理，让路晓欧的形象更为立体，也让此后离去的决绝、回归的坚定更合乎常理。更为明显的是，借助

[1] 海清：《为"中年女演员"发声不后悔》，《廉政瞭望（上半月）》2019 年第 8 期。

图 3-11 "视后"马伊琍实力演绎突破"中年演员危机"

对人物性格的立体塑造，该剧还通过人物性格之间的碰撞，实现了对人物关系、故事情节的推动。由此，观众与剧中人物建立了更为深刻的情感勾连，唤起更深层的情感共鸣。

（三）深度植入跨界品牌营销

众所周知，从电视全面普及至今，广告一直是电视台将影视作品资源转化为收益的重要手段。以往，电视广告通常在影视作品播出前后以及播放过程中进行插播。为了获得更多收益，部分电视台还出现了电视剧播出期间，广告播出时长几乎与电视剧播出时长对等的情况，极大地影响了观众的观看体验，更破坏了电视节目的播出环境。随着数字电视、IPTV、OTT 等播放形式的革新，电视观众可收看到的影视内容不断丰富，选择空间逐渐扩大，市场对电视广告的播放要求日益严苛。

为优化电视剧播出环境，2011 年 11 月 28 日，国家广电总局下发《〈广播电视广告播出管理办法〉的补充规定》，决定自 2012 年 1 月 1 日起，全国各电视台播出电视剧时，每集电视剧播放中间不得再以任何形式插播广告。在此背景下，国产影视剧中

的植入式广告得到快速发展。如电视剧《丑女无敌》获得联合利华首席赞助后，在剧中深度植入了该品牌。但随着植入式广告越发频繁地出现在电视剧作品中，观众对植入式广告的审美要求也逐渐提高。一些生硬植入的案例不仅未能实现既定的广告目标，反而对作品本身及广告主都造成了不利影响。如电视剧《何以笙箫默》，聚会中频繁出现 RIO 鸡尾酒，甚至女主角赵默笙的工作任务也是拍摄 RIO 鸡尾酒广告。

"植入式广告应当以一种有计划且不唐突的方式插入电影或电视节目中，而这一点能否有效达成取决于广告与所植入的媒介内容之间的融合程度。"在这一点上，《在远方》与知名民营快递企业德邦快递的深度合作、高频互动，为电视剧跨界品牌营销提供了新的良好范本。

一方面，德邦快递的创业历程成为《在远方》创作灵感的重要来源。剧中，姚远所创立的远方快递被刘云天强行收购，经历一段时间的沉寂后，姚远打算再度创业，并重金邀请了某国际咨询公司帮助进行市场分析。随后，姚远的"新远方"根据建议，瞄准了大件快递市场。这一情节设定与德邦快递"专攻大件""大件快递发德邦"的口号高度吻合。"全部送货上门，这快递员能愿意吗？"剧中刘爱莲在听完姚远的规划后提出了疑问。对此，姚远拿出了一套独有的鼓励政策和奖励机制，"让快递员按照公斤数来拿提成，按照业绩量直接发金条"。姚远在剧中这一看似"奇思妙想"的阐述，正是来源于德邦快递的奖励机制。此外，为了更好地了解民营快递企业的创业历程与快递员工真实的工作状态，该剧的主创团队还曾深入德邦快递，了解员工的工作状态，向企业负责人取经。

另一方面，二者的互动合作也为双方营造了良好的舆论环境。在剧中，姚远创办的新远方与德邦快递达成合作，姚远带着新远方的骨干来到德邦快递学习先进的管理经验。在剧外，该剧邀请了四名德邦快递员工参加开播发布会，受邀参加的四名德邦员工向主演送出了印有电视剧《在远方》海报与德邦快递联名的卡车模型。据了解，在该剧播出期间，德邦快递还曾使用了部分印有电视剧海报的快递封，为该剧的播出造势。这不由得让人想起 1933 年米高梅出品的电影《晚宴》与可口可乐进行的合作。在《晚宴》上映时，几千家可口可乐门店都贴上了电影的宣传海报，而海报上的珍·哈露等影星正享受着可口可乐。与此类似，《在远方》与德邦快递的共赢合作，既为电视剧提供了重要的创作素材，也为德邦快递带来了巨大关注。

当然，剧中植入的内容不仅仅涉及与剧情本身强关联的快递，对诸如白酒、汽车等广告商品也有植入，但效果显然不及与德邦快递的深入互动。值得注意的是，仅从植入式广告这种"润物细无声"的营销方式来看，不仅有效规避了相关规定对广告播出的限制，也为广告主以更低的成本换来了更大的广告效益。可以预见，在竞争日益激烈的影视剧产业中，深度植入将成为更多影视剧作品跨界营销的方式，而巧妙的融合方式也将成为影视剧创作的重要环节。

四、意义与价值

（一）商战题材升级与价值回归

根据《第44次中国互联网络发展状况统计报告》，截至2019年6月，中国网络购物用户规模达6.39亿人次。网络购物的迅速崛起，为民营快递提供了全新的赛道。《在远方》"重点叙述的民营快递业和电商物流业的相爱相杀，恰恰也是这个时代因物流经济模式的巨大转型和改变，给人们的日常生活和思想精神带来的巨大冲击"[1]。

网络购物的崛起成为远方快递成长的重要动力，但大数据时代的到来，使得电商与快递之间的关系逐渐由共生走向博弈。通过接触广交会，姚远深刻认识到用户信息、商业信息在新的商业竞争环境中的巨大价值。凭借对市场趋势的判断，在苦心经营多年后，姚远掌握了大批参加广交会的商户信息，并以此为筹码成功获得刘云天的注资，完成了远方快递对南方快递的收购。此后，实质上存在股份交叉、构成利益共同体关系的远方快递与云天商城，却因为数据共享的问题陷入新一轮的竞争。为了掌握更多的用户信息，持有远方快递股份的刘云天甚至不惜将远方快递清除出云天商城的快递服务商名单，并为此扶持吴晓光所创立的晓光快递。双方僵持不下，商业斗争态势甚至一度影响了普通消费者的购物体验，直到路中祥出面撮合，双方才暂时"停火"。显然，《在远方》所呈现的商战题材，其涉及的商业竞争环境已升级至新的互联网语境。

与此同时，新的竞争环境也改变了以往商业力量的固有格局。草根出身的姚远凭

[1] 范志忠、严勤：《与时代同步的追梦人——评电视连续剧〈在远方〉》，《中国电视》2020年第1期。

借坚忍不拔的毅力，在民营快递行业完成了原始资本的积累，更借助过人的判断力与胆识提前把握住市场机遇。尽管出身远不如刘云天，但开放的市场环境与新的竞争条件让草根创业者同样能够在竞争中占据有利格局。

亚当·斯密在《国富论》中指出："不论是谁，如果他要与旁人做买卖，他首先就要这样提议。请给我以我所要的东西吧，同时，你也可以获得你所要的东西。这句话是交易的通义。我们所需要的相互帮忙，大部分是依照这个方法取得的。"[1]亚当·斯密从交换的本质中对商业行为的互利性进行了强调。

作为以商业活动为题材的商战剧，其最核心的元素是"战"，而商战中的"战"往往是指利用商业谋略来获取利益。但在商战剧的发展历程中，不乏一些商战剧为了营造戏剧性冲突与商战奇观，过度地宣扬错误的商业谋略，将一些不正当的竞争手段进行夸大和赞扬，而忽视了商业道德与职业规范。电视剧《在远方》显然无意于表现尔虞我诈、明枪暗箭的商业斗争，更无意于透过奇观化的商业竞争来博取观众眼球，而是力图以一种"互利双赢"的价值取向，呼唤商业互利精神的回归。

"剧中，姚远所掌管的远方快递与刘云天所负责的云天集团，既互为对手又惺惺相惜，两者之间的博弈，固然包含了彼此觊觎、相互并购等商战剧中常见的元素，但是，他们都不屑于那种钩心斗角、尔虞我诈的'阴谋'，而较量的是对未来洞察的眼力、对业界引领的智力、对人才集聚的感召力这一'阳谋'。"[2]当霍梅串通吴晓光企图破坏远方快递行业布局，或通过公关手段散播远方快递负面消息时，同样与姚远保持竞争关系的刘云天，非但没有在姚远陷入困境时"趁火打劫"，反而竭尽全力帮姚远争取最优质的解决方案。作为旁观者，刘云天显然洞察到霍梅与吴晓光背地里给远方快递制造的陷阱。本想借此机会展示自己实力的霍梅，不曾料到刘云天会对这些小伎俩嗤之以鼻。

可以说，《在远方》对商战题材表现的闪光点，"就在于剧作突破了传统商战剧中'游戏'化的冲突模式，以及'慈不掌兵，义不从商'的价值判断，力图演绎出一种彼此共赢、相互成就这一新的商业态势和价值判断"[3]。

[1] ［英］亚当·斯密：《国富论》(上卷)，郭大力、王亚南译，北京：商务印书馆1972年版，第13页。
[2] 范志忠、严勤：《与时代同步的追梦人——评电视连续剧〈在远方〉》，《中国电视》2020年第1期。
[3] 同上。

图 3-12 刘云天与姚远的商业博弈，改写了传统商战"游戏"化的冲突模式

事实上，时代也早已走到一个不重视商业伦理就不能更好地前进的阶段。西方国家自 20 世纪 70 年代以来已开始了走出商业无伦理的"丛林"的努力，发起了一圈又一圈的经济伦理运动，使商业伦理和企业伦理不断进入企业和商业活动的全过程。这不仅有效地缓解了经济生活的紧张或危机，而且还促进了经济和社会生活的可持续发展。近年来，中国也从改革开放的实践中觉察到，不能靠牺牲伦理道德来发展经济，开始认识到社会主义市场经济应该有自己的伦理道德精神，并为此提出了建设与社会主义市场经济相结合、与传统美德相承接、与现代法制精神相适应的社会主义伦理道德体系。就此而言，《在远方》通过对姚远、刘云天这对"亦敌亦友"的商业伙伴间的竞争关系的表现，呼唤商业互利共赢精神的回归，重塑了一种互惠的新型商业关系、社会关系和人际关系。

（二）浙产商业剧的系列延续与品牌塑造

2019 年，国家广播电视总局先后公布了"2018—2022 年百部重点电视剧选题规划（第二批）"和"庆祝新中国成立 70 周年推荐播出参考剧目"。在这两份片单中，

电视剧《在远方》都成功入选。与该剧同期入选这两份片单的，还分别有另外 24 部及 13 部浙产剧，分别占总量的 21.23% 和 15.11%。显然，这说明近年来浙产电视剧作品在题材选择与作品质量上，依旧保持着位居全国产业发展前列的态势，这也与浙江省对影视剧创作的重视与规划密切相关。

2017 年年初，中共浙江省委宣传部把"打造中国影视副中心"写进了全省宣传思想文化工作要点中，成为当前浙江影视产业发展的行动指南。围绕这一指南，浙江省将进一步保持并发展本省影视产业在全国的优势地位。2018 年，全国制作发行电视剧 323 部 1.37 万集，制作发行电视动画片 241 部 8.62 万分钟。[1] 同年，浙江省影视剧类电视节目制作时间 0.39 万小时，比 2017 年（0.36 万小时）增加 0.03 万小时，同比增长约 8.33%；[2] 全年制作发行电视剧 52 部 2 358 集，分别约占全国总部集的 16.09% 和 17.21%。浙江省依旧以庞大的电视剧创作规模占据国内第二的位置。

但在"打造中国影视副中心"这一命题下，产业规模仅是其中一环。如何实现影视创作生产从以数量扩张为主向以质量提高为主转变，如何实现影视市场资源配置由以国内为主向统筹国内国际转变，如何实现影视产业价值链拓展从低端向高端转变，这些同样是构成"打造中国影视副中心"这一命题的重要内容。而进一步打造浙剧品牌，显然是实现"打造中国影视副中心"这一工作不可缺失的重要板块。

"作为市场竞争的产物，文化品牌是经过市场检验并被消费者所信赖的产品，是在市场竞争中体现出的其自身的价值。"[3] 从 1978 年第一部浙产电视剧《约会》登上荧幕，到 1984 年电视剧《女记者的画外音》与 1985 年电视剧《新闻启示录》先后获得电视剧"飞天奖"；从 20 世纪 90 年代《中国神火》聚焦"两弹事业"建设，激发全民热情，到民营影视机构加入后诞生的《潜伏》《永不消失的电波》等一系列脍炙人口的剧作：毋庸置疑，浙剧已经在行业内形成了品牌效应。要延续并进一步发展这一品牌效应，则需要对内发掘继承浙剧创作之特质、特点，对外融入新的内容表达与探索。

对内，不少学者在分析浙剧的创作时，总结出了浙剧具有代表性的几项特征。邵

[1] 浙江省广播电视局：《2018 年全国广播电视行业统计公报》，2019 年 5 月 6 日（http://gdj.zj.gov.cn/art/2019/5/6/art_1228990672_41370300.html）。

[2] 浙江省广播电视局：《2018 年浙江省广播电视行业统计公报》，2019 年 6 月 4 日（http://gdj.zj.gov.cn/art/2019/6/4/art_1228990672_41370394.html）。

[3] 舒咏平、王钧：《文化品牌传播》，北京：北京大学出版社 2010 年版，第 9 页。

清风认为,"对现实生活的快速反应,对本土文化资源的自觉利用,对历史进程的关注和反思,对电视剧平民化和大众化的探索"[1],是浙剧初登荧幕时所呈现的创作特征。事实上,这一特征在40余年的创作历程中得以保持。而得益于浙江沿海经济强省以及经济体制改革"排头兵"的发展历史,商业一直是浙剧创作的重要题材来源:从20世纪90年代的《中国商人》《喂,菲亚特》,到21世纪初的《天下粮仓》《海之门》《十万人家》,再到近年的《向东是大海》《温州一家人》《鸡毛飞上天》。自20世纪90年代初,现代化与经济体制改革的浪潮刚刚掀起时,浙剧创作就体现了对这一题材的高度敏感性。电视剧《在远方》显然延续了浙剧创作中注重商业题材的传统。

与此同时,《在远方》又呈现出与以往商业题材浙剧所不同的创新色彩。其中,最为明显的莫过于该剧通过类型化的叙事,将商业与行业进行拼接,把浙剧演绎商业题材中商人形象、商业行为的强项与具体的民营快递行业挂钩,让观众在观看过程中对"商"的理解脱离了以往浙剧中局限于"生意""贸易"的空泛描述,而有了更为具体的落脚点。

当然,更为重要的是,电视剧《在远方》以行业剧的形式呈现,为浙剧商业题材的创作探索出了一条新的表现途径,让浙剧对商业题材的表现,在"浙商三部曲"完结后,找到了新的突破路径,实现了浙剧对这一题材创作的转型升级。其较高水准的整体表现,亦为浙剧品牌作品阵容增添了新的样本。

(三)献礼美学的创新表达

"2019年是中华人民共和国成立70周年。在政策引领、内容升级的大环境下,讴歌中华民族伟大复兴的新时代成为中国电视剧发展的重要主题和方向,'献礼剧'成为当之无愧的'主角'。献礼,是对时代、对国家、对人民的致敬,是引领国人回顾过去辉煌历程、立足当下幸福生活、展望美好未来的现实感知。"[2] 根据《电视指南》杂志不完全统计,2019年共有包括《在远方》在内的48部电视剧作品,为庆祝中华人民共和国成立70周年献礼。这些电视剧作品涵盖年代、都市、革命/战争、悬疑、

[1] 邵清风:《浙剧崛起——浙江电视剧三十年(1978—2010年)》,北京:中国广播电视出版社2011年版,第11页。

[2] 王涵:《"献礼"不只是标签 更是引导正向价值观的推进器》,《电视指南》2019年第3期。

谍战等多个类型。"献礼剧早就有，但从未像今天这样，围绕改革开放40周年、中华人民共和国成立70周年、全面建成小康社会、建党100周年这'四个主题'形成连续的态势。"[1] 2019年，献礼剧不仅体量有所增长，所涉及的类型、表达方式也更为丰富，创作空间被进一步拓展。

歌颂祖国建设，为中华人民共和国庆生这样的重大历史节点，是中国影视作品创作的重要内容之一。为新中国献礼的影视作品的创作，最早可以追溯至1959年中华人民共和国成立10周年。此后，每逢这样的重大国庆，都会涌现许多优质的主旋律献礼影视作品。

"主旋律文化是一种表达国家正统（或曰主流）意识形态的文化。每一个国家，每一个时代，每一种社会制度，都需要有表达国家根本利益和愿望的主旋律文化。"[2] 在不同的时期，主旋律文化也在发生改变。当前，主旋律电视剧的变化，既包括对创作题材的拓展，如以中国电力机车事业发展为题材的电视剧《奔腾年代》等；也包括对创作类型的丰富，如根据真实事件改编的呈现出"好莱坞大片"质感的缉毒题材电视剧《破冰行动》等。二者的相互作用，使献礼剧更符合当代观众的审美趣味，更为献礼剧的表达找到了新的路径与方式。

而在2019年的众多献礼剧中，电视剧《在远方》通过对时代语境中个体形象和叙事时间线索的创新表达，在发挥其作为献礼剧作品的重要价值的同时，也让"主旋律"实现"软着陆"。

具体来看，一方面，在个体与历史的互动关系中，该剧不仅遵循了"历史的人"这一创作规则，更以"人的历史"完成对个体成长与时代发展的双重叙事。所谓"历史的人"，强调把人物置于政治、社会、经济的总体现实中进行刻画。剧中，姚远出生于20世纪70年代末，经历80年代的成长，在即将进入新千年之际踏上了社会，在全球化与互联网浪潮中创立事业。改革开放这一社会历史变革，在姚远身上留下了深深的烙印。而"人的历史"则体现为姚远这一创业者形象不断突破时代语境，以超拔时代的智慧砥砺前行。如剧中姚远以实际行动帮助推进与快递从业人员相关的流动

[1] 胡占凡：《在2019中国电视剧创作研讨会上的总结讲话》，《当代电视》2020年第2期。
[2] 饶朔光：《论新时期后10年电影思潮的演进》，《当代电影》1999年第6期。

图 3-13　姚远这一创业者形象体现了剧中"人的历史"的创作意图

人员管理制度的优化,拥抱互联网、大数据,让快递行业不囿于为电商"跑腿"的生存境地。以姚远为代表的创业者,推动了时代的进步。

这种双重叙述最终指向的仍然是主旋律价值观,但在剧中主流价值观不再以具体的某一个形象与个体形成直接对话,而是为个体的成长做出恰当的引导,为个体的发展创造必要的空间。以润物细无声的方式,帮助人物实现成长蜕变。这一表现方式显然也更易为广大观众所接受。

另一方面,"除了塑造出改革开放时期具有鲜明时代特色和时代精神的真实的人物形象之外,较长的时间跨度,重要历史节点的集中展示,宏观与微观的紧密融合,都需要有社会普遍认同的情感'黏合剂',这也是献礼剧能否打动人心、引发情感共鸣的关键"[1]。电视剧《在远方》将一系列能引发全民历史记忆的材料作为联结电视剧的故事线索与引导观众的情感线索。剧中,迎接新千年、"非典"、雅典奥运会、经济管理体制改革、汶川地震、北京奥运会、"双十一"购物节等一连串历史节点,将微

[1] 陈友军、侯潇潇:《2018年献礼剧述评》,《当代电影》2019年第3期。

观的个人经历与宏观的时代事件相融合,既展现了快递物流行业 20 年间的巨大发展,又借由一家快递企业的命运带出丰富而深沉的时代信息和现实底蕴。观众并不陌生的快递行业与对时代变革的共同经历,编织起让作品背后主旋律价值观"软着陆"的降落伞。

五、结语

一部优质的电视剧作品的意义,一方面在于满足观众观赏娱乐的需求,并在此过程中,让观众感受时代气息,把握时代脉搏;另一方面则在于为今后的影视剧创作、影视研究提供一个经得起揣摩与反复检验的范本。

2020 年是浙江省影视产业完成把浙江省打造成"全国影视产业副中心"这一任务的收官之年。从这一点看,《在远方》的意义不仅仅体现为一部热播作品,更体现在为浙剧在行业剧方向上的类型化探索提供了重要的创作经验。

(仇璜)

专家点评摘录

优秀的现实主义作品,正需要这样在深入生活的过程中对人物的精神世界进行不断的探寻。为什么叫姚远?申捷给他起这样的名字,就是让他要向远方奔走,要永不停歇。申捷是一个坚守现实主义创作精神和创作道路的才华横溢的好编剧。为什么剧名叫《在远方》?这是一种意境。这部剧是从生活出发,这种直面人生、开拓未来的现实主义精神是不容怀疑的。《在远方》写出了以姚远为代表的一批人,写出了他们对时代的紧跟,对知识的渴望,以及他们的智慧和敏感。我们应该追求作品的精神高度、文化内涵、艺术价值,让目光更广大、更深远。从《鸡毛飞上天》一直到《在远方》,能拿出这样的现实主义力作,我表示一种敬意,而且我深信这就是中国电视剧的主流,同时我也欢迎风格多样的其他形式的作品。

(中央文史研究馆馆员、中国文艺评论家协会主席仲呈祥)

在当代现实生活题材的电视剧中,我们常常能见到至少三种人物类型:现实型、理想型、理想型的现实个人。我认为《在远方》里的主人公延续了第三种类型的风格,既有现实的特点,又有理想的部分,创造出了现实感和戏剧化兼而有之的故事情节。

(北京大学艺术学院教授、博士生导师王一川)

该剧很好地表现了爱国主义精神和儒商精神,这也是该剧的气韵所在。创作者用恢宏的气势展现了激荡在中国广阔大地上的草根的企盼与奋斗,这是飞速发展的中国所独有的生机和活力。这部剧是快递人的心灵史,也是新时代中国梦的真实写照。

(中国传媒大学影视艺术学院教授、博士生导师戴清)

附录：万般巧不如一个真！申捷一语道破《在远方》创作心经
—— 创作访谈摘录

过去几年，在编剧道路上，申捷是走得相当稳健的一位创作者，虽然已经有《鸡毛飞上天》《白鹿原》这些为业界和观众所认可的作品，但他依然尽力推掉外界的各种打扰，拿出更多时间在书桌前耕耘。

"《在远方》是我的一次创作实验。"谈到即将播出的新剧时，申捷有些忐忑，但更多的是兴奋。采访中他语速稍快，时不时旁征博引，思维活跃。和预想中一气呵成的创作方式不同，开拍之后，剧中两个重要角色推翻重写。这事儿需要魄力，但申捷做到了。

2019年9月22日，《在远方》登陆东方卫视和浙江卫视黄金档。日前，《影视独舌》与编剧申捷、制片人吴家平展开对话。

一、"找到快递+电商的切入点，我很兴奋"

时间倒回到2015年。彼时，申捷和吴家平还在拍摄《鸡毛飞上天》，剧情中张译和殷桃饰演的老年角色要重走"鸡毛换糖"路，剧组选择到浙江桐庐地区取景，因为那是当年义乌"敲糖人"真实踏足过的一块土地。

桐庐不仅见证了浙商的崛起，还孕育出"桐庐帮"的传奇。现今我们熟悉的"三通一达"——申通、中通、圆通、韵达，皆起源于此。"中国民营快递之乡"的头衔实至名归。受此启发，编剧申捷和制片人吴家平萌生了创作一部与快递业相关的电视剧的想法。

从1999年到2019年，这是中国飞速发展的20年，变化之大让人眼花缭乱。同时，这也给千千万万个普通人提供了创造奇迹的可能，其中以快递和互联网电商的发展为甚。"今天快要垮了，明天竟能突然间就翻身，再过一年便成为这个行业的领军人物。"这是生活在中国的老百姓正在见证的传奇。

"找到快递和互联网电商这两个平台，我很兴奋。以之为载体，可以辐射到社会

的每一个角落，可以辐射到三百六十行，与我们每个人的生活息息相关。"申捷说。《在远方》便这样落地生根了。

描写个体人物与时代变迁的共振，是申捷所擅长的。但涉及其间的历史坐标，比如"非典"、汶川地震、北京奥运、金融危机等，如何平衡人物个性与时代共性，依旧是不小的考验。

快递和电商相爱相杀，"我云天商城，将正式全面地收购你的远方快递"，预告片中保剑锋铿锵有力的台词，暗示了两个行业互相争抢上下游的激烈竞争。

一个行业的变革，一定来自外部力量。新兴的快递与传统的邮政行业，也从短暂的冲突变为互相扶持。申捷透露，剧中程煜饰演的邮政干部指导姚远的远方快递，反映的便是这段真实历程。

二、《鸡毛上天》后，升级三大看点

《鸡毛飞上天》之后，《在远方》是申捷在创业题材上的二次深耕。这次他升级了三大看点——职业传奇、情感浓度和商战。

职业传奇的升级已无须赘言，现实行业的风起云涌赋予人物创作的真实底色。情感浓度的升级则是另一大看点，与《鸡毛飞上天》中陈江河和骆玉珠中段就在一起的设置不同，申捷透露了这次《在远方》中主角姚远和路晓欧的"三次分离"。从"离开，是为了更好地爱你"，到两个高傲的灵魂彼此碰撞又相互分离，再到最后"我成长了，你却没有成长"，其中涵盖了男女之间分手的大部分原因。"高贵的灵魂，不必靠近，他们相互守望就够了。"谈到这次的主角情感，申捷颇为自信。

再次创作也是为了弥补遗憾。《鸡毛飞上天》后期的商战戏，申捷自己并不满意，所以这次他集中笔墨描写当代资本之战。

在中国电视剧的谱系里，描写古代商战的经典剧目较多，像《乔家大院》《胡雪岩》，都达到了很高的水准，既涉及金融、实业，也涉及官商之间复杂的关系。作品通过商战，可以把政治、经济、民生很好地联系在一起。

但在当代剧中，商战往往退居为一个遥远的背景。一方面，这是因为商战难写，专业性很强，掌握现在的金融和经济知识，对编剧来说很困难；另一方面，这也是因为商战往往和现实矛盾，甚至和国家的大政方针有着千丝万缕的联系，这里面的

分寸不好把握。种种原因导致商战往往成了幌子，剧作大都写成了披着商战外衣谈恋爱。

申捷坦陈，针对《在远方》中人和资本的关系，灌入了自己的诸多思考。"当你凝视深渊时，深渊也在凝视着你。"时代变革之下，人与资本到底是什么关系？是资本为我所用，助力实业梦想的实现，还是个人被资本吞噬，变成唯利是图的赚钱工具？"没有人可以抵挡住资本的诱惑。"这是保剑锋饰演的刘云天从小信奉的真理。与之相对，马伊琍饰演的路晓欧吼出："你告诉我资本算老几？"此间矛盾似乎没有正解。

资本虽然听起来非常高大上，但它的力量已经辐射到每个人生活的方方面面。如果把人和资本的关系写好了，就能把过去20年中国经济生活所发生的变化讲清楚。《在远方》敢于对资本和人的关系做正面强攻，通过戏剧故事来反映时代变迁，让人非常期待。

三、不怕跟组的编剧，把演员写"嗨"了

如果说《鸡毛飞上天》中殷桃和张译配合很默契，那么这一次，演员可以说是演"嗨"了。

在最初的剧本中，梅婷饰演的刘爱莲只有十几集戏。可开拍后，申捷对梅婷说："我要把你写活。"梅婷当下的反应是："天哪，如果让我活过来，我要怎么面对路晓欧，我跟姚远要怎么发展？"申捷又问刘烨："如果我把刘爱莲写活，你敢不敢同时面对这两个女人？""你敢写我就敢演。"这是刘烨的回答。就这样，通过一种特别的方式，刘爱莲复活了。

除了把梅婷饰演的角色写活，曾黎饰演的霍梅这一角色也是开拍之后推翻重写的。申捷见到曾黎本人后才发现，这是一个不喝酒只喝茶、生活极其健康的女孩子。"她非常安静、简单，跟我的设想完全是两个极端。"后来申捷跟曾黎说："我决定为你重新修改人物，一定要按你的本色来演绎。"说到演员之间的互动，就不能不提"非典小院"。申捷看过一篇报道，说"非典"时期，很多的恋情、友情都是从一个宿舍楼的封闭开始的。他是这样写的：马伊琍、梅婷、刘烨和保剑锋饰演的角色矛盾冲突最激烈的时候，突然戒严了，四个人被封闭在一个小院里度过了难忘的几天。用情境去激发人物关系的互动，让"非典"的大环境造就小院的密闭空间。申捷写得过瘾，演

员演得也过瘾。

就这样,小院成了大家着力的焦点。四个人在里边完全演出了"花"。"尤其是刘烨和保剑峰两个人,那时候演疯了,后来所有人都去现场观摩。"

申捷说:"这个过程特别有意思,就像找回上大学时演小品的状态,四个人全是戏剧学院的学生,两个中戏,两个上戏,用的都是斯坦尼的体验派方法,他们赋予了角色生命;反过来,演员的表演还能够激发我的再次创作,这也是作为编剧我坚持跟组拍摄的原因。"

四、万般巧不如一个真

无论是之前《鸡毛飞上天》的创作,还是这次的《在远方》,申捷剧本中超过半数的案例都是从现实中来的。就像这次姚远的远方快递,就是他博采众长的创作。"我把很多公司从创业开始到发展中遇到的各种问题,全糅到主人公姚远身上,包括电商、快递都是好几家。"

为了创作《在远方》,申捷和制片人吴家平足迹遍及上海、桐庐、杭州、广州、深圳等地。上到快递公司的董事长,下到社区的快递小哥,包括分拣中心、营业部等各个部门,都是申捷的采访对象。就连原本不对外开放的深圳顺丰空运中心、德邦"双十一"物流指挥中心,他们也都想办法进去做了实地了解。

五、制片人吴家平:"在这个过程中,申捷扎实了自己的素材"

搜集背景资料信息,学习相关专业知识,是申捷创作的另一法宝。聘请国内外的行业专家做顾问,为了把一个问题弄明白,申捷没少把西半球的专家半夜吵醒;为了写好路晓欧的心理学背景,申捷提早两年自学专业知识,为的就是把职业性挖到底。

从现实生活中不断汲取,而后便进入创作环节。"人物像苍耳,粘在衣服上,然后飘到心里。"申捷说,现实的滋养就像带刺的苍耳,会在不知不觉间内化到创作者的心里,或早或晚、自觉或不自觉地在创作中引发化学反应。有心栽花和无心插柳的创作方法共生,但离不开的都是一个"真"字。

六、吴家平陪着申捷"一起疯"

预告片中,马伊琍对刘烨饰演的角色说:"你疯了。"没错,用这三个字形容吴家平的制片工作恰如其分。《在远方》从筹备到拍摄,制片人吴家平一直陪着申捷"发疯"。

"好好的老板,钱也不挣了,就陪我走南闯北。"申捷笑言。

除了陪着采风,给申捷兜底也是吴家平的日常操作。拍摄过程中,申捷大幅度完善剧本,有100多页新写的戏,统筹"疯"了,吴家平也"疯"了。申捷说某场戏不对,要推翻重拍,吴家平通常是"骂"他两句,然后转身就去和各部门协调沟通。当然,这是两人合作《鸡毛飞上天》时就形成的默契。吴家平相信,麻烦归麻烦,改完会更好。

作为"优秀电视剧百日展播活动"的第二轮剧目之一,《在远方》广受期待。吴家平认为,与同期剧并不存在所谓的竞争关系。"为新中国成立70周年献礼,影视行业准备了很多优秀剧目,希望大家都能播好。"吴家平强调,"敬畏观众,自觉地承担起社会责任,这一点尤其不能忘记。"

(《影视独舌》2019年9月22日)

2019年
中国影响力电视剧分析　案例四

《小欢喜》

A Little Reunion

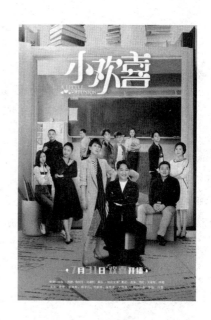

一、基本信息

类型：都市、家庭、教育
集数：49集
首播时间：2019年7月31日
首播卫视：浙江卫视、上海东方卫视
网络播放平台：爱奇艺、腾讯视频
收视情况：CSM52城最高收视率浙江卫视为1.654，上海东方卫视为1.495；截至2019年11月6日，网络播放量为39亿次

剪辑指导：张文
美术指导：王竞
灯光：许万飞
录音指导：白晓光
声音设计：白晓光、杜鹏
音乐编辑：付冬雪
音乐总监：赵兆
造型指导：里翌锴
总发行人：陈菲
发行人：郑怿、陈燕婷、杜沛沛

二、主创与宣发信息

出品公司：柠萌影业、伊犁长江
编剧：黄磊、雷博、郭思含、朱景曦、曾玥
导演：汪俊
制片人：徐晓鸥
主演：黄磊、海清、陶虹、王砚辉、咏梅等
摄影指导：潘星

三、获奖信息

1. 第6届豆瓣电影年度榜单（2019）获得评分最高的华语电视剧集提名
2. 新浪2019影视综盛典年度十大剧集
3. 2019搜狐时尚盛典"年度国剧"
4. 第一届"时代旋律　家国情怀"——融屏传播年度优选·2019"青春力"榜样

对中国式亲子教育的聚焦与反思

——《小欢喜》分析

《小欢喜》于2019年7月31日在浙江卫视和上海东方卫视首播,同时在爱奇艺和腾讯视频线上平台播映。该剧开播一周后登顶两大卫视收视冠军,由该剧引发的话题迅速升温,甚至成为当下社会的热点事件。2019年8月27日,两大卫视播放结束后,该剧CSM52城平均收视率过1,网播量39亿次,豆瓣评分位居2019年国产电视剧第一,高达8.4。《小欢喜》成为新世纪以来第一部同时获得高收视率、高网播量和最高豆瓣评分的国产教育题材电视剧。

该剧的成功首先在于它坚定的现实主义路线引发全民共鸣。现实主义教育题材影视剧难出精品,原因是:其一,现实题材本身具有意识形态色彩,容易触碰到敏感话题;其二,观众易于将剧中场景与日常生活对照,质疑其真实性,导致作品的真实度和可信度难以把握;其三,教育引发的问题始终是中国社会的热点,是全民关注和参与的话题,必须找准当下社会普通大众最为关心的议题,与时俱进。20世纪80年代的电视剧《寻找回来的世界》《师魂》《绿荫》等教育题材电视剧聚焦问题少年和教育体制的弊端,在当时引起较大反响;90年代的电视剧《十六岁花季》首次将叙事主体由学校、教师转向朝气蓬勃的青少年学生群体,在青少年观众中引起轰动;90年代后期至21世纪初,青春校园爱情剧一时风靡,现实主义教育题材电视剧则陷入困境。

随着时代的变迁,以及社会环境、社会结构和教育制度的不断调整,教育所引发的问题也在转变。当下社会最能集中反映普通大众心声的教育议题是什么?这便成了当代教育题材电视剧突围的关键。2015年的电视剧《虎妈猫爸》,以一种极端、全新的叙事视角反映当代教育问题,终于重新引发大众对教育题材电视剧的热议;2016

年的《小别离》，因其较为真实地再现了当下中国家庭的教育焦虑，并适时地探讨了低龄出国留学问题而获得较高的收视和口碑；2018年的《陪读妈妈》、2019年的《少年派》《带着爸爸去留学》《小欢喜》等教育题材电视剧爆发式地涌现，这些剧集均以现实主义路线为主，触发当下普通人关注的话题，并引起观众热议。然而，同是走现实主义路线，观剧效果却大相径庭。《陪读妈妈》和《带着爸爸去留学》因未能真实反映留学生的国外生活而导致高收视低口碑。《少年派》和《小欢喜》剧作的人物、情节何其相似：同为高考题材，同为重点描写亲子关系，同为几组家庭平行叙事，同有"虎妈猫爸"的形象设定，同有学霸和学渣，同有学渣的梦想，同样植入了中年危机、二胎、婚外恋、离婚、职场风波、卖房、租房、陪读、离家出走、抑郁、早恋等情节，《少年派》却因"不真实"而未能得到观众认可，豆瓣评分仅为6.6。

《小欢喜》在一众教育题材电视剧中突围，不仅在于走现实主义路线，更在于深刻地洞察到当今社会普通家庭在教育问题上的"痛点"。当今社会，家庭教育超越学校教育，成为影响孩子学习成长最关键的因素。中国家庭对教育的重视程度远高于其他国家。然而，重视教育不等于会教育。作为教育的实施者父母一方是否对如何教育孩子有清醒、全面的认识，是否真正学会了如何实施教育；作为接受教育的子女是否获得了足够的尊重、拥有选择的权利……显然，中国家庭中的父母并未充分认识到上述问题，从而导致在面对子女高考这一人生关键时刻，教育观念和亲子矛盾的冲突被激化，这是当下中国普通家庭最为焦虑和亟待解决的"痛点"。

《小欢喜》的制片人徐晓鸥说："中国家庭里的圆心都是指向孩子，孩子的基本点就是教育。如果说曾经的中国家庭的痛点是房子，那么当代中国家庭的痛点则是教育。通过教育这个点，可以看出中国家庭的形态发生了变化，人也发生了变化。"[1]该剧瞄准这一"痛点"，重点围绕对中国式亲子教育的聚焦与反思展开，小视点大开掘，采用轻喜剧的艺术风格，具有真善美的价值导向；采用话题营销打造"10万+"剧集范式，品牌与剧情深度融合，实现了电视剧与植入广告产品的双赢；该剧集的成功为当代现实主义教育题材电视剧的创作开辟了新的路径，给正处于教育焦虑与痛苦中的

[1] 胡梦莹：《专访〈小欢喜〉制片人：中年故事拍爆款不易，结局一定欢喜》，腾讯新闻《一线》，2019年8月23日（https://ent.qq.com/a/20190823/000715.htm）。

中国家庭呈上一堂生动的亲子教育课。

一、中国式亲子教育：以高考为题材的叙事反思

《小欢喜》以高考为切入点展开叙事，剧作人物聚焦在三组高考家庭六位父母四个子女和春风中学的两位老师，场景聚焦在高考小区"书香雅苑"内的三个家庭和春风中学校内。该剧无意于探讨学校的教育体制弊端。春风中学虽然一如既往地追求升学率和分数，但已采取了一系列措施缓解学生和家长的压力，关注学生的心理和身体健康成长，鼓励学生多元化发展。该剧也无意于讲述问题少年。相反，四个子女均朝气蓬勃，抱有梦想，惹人喜爱。那么，该剧的戏剧张力和矛盾冲突在哪里？来自父母的焦虑。父母焦虑什么？子女的教育问题。子女教育的焦虑从何时开始？前有《虎妈猫爸》的毕胜男为女儿进入"第一小学"而疯狂；后有《孩奴》的卢丽为儿子小升初到重点中学而卖房、离婚；再有《小别离》的童文洁、吴佳妮为女儿初升高而焦虑到将孩子送出国。中国的父母在孩子教育问题上可谓从幼儿园一路焦虑到考大学。如果说《虎妈猫爸》和《孩奴》的父母过于焦虑、极端，不能完全代表大众的心理，那么《小欢喜》在高考这一议题上的焦虑则得到了更为广泛的大众共鸣。

作为旁观者，观众对剧中四个朝气蓬勃的高中生无疑都喜爱有加。方一凡，尽管不爱学习文化课，但性格开朗，品行优良，热爱音乐表演，并有与生俱来的天赋；磊磊，天生学霸，对物理学有浓厚的兴趣，品行端正，深爱母亲；乔英子，学霸，热爱天文学；季杨杨，虽然有些小问题，但本质善良，酷爱赛车，家庭条件足以支持其赛车的兴趣发展。面对这些可爱、有梦想的孩子，童文洁、宋倩和季胜利依然焦虑，观众也随着剧中父母一同焦虑。问题究竟出在哪里？首先，剧中父母均存在严重的应试文化心理，以童文洁、宋倩、季胜利和丁一父母为代表，观众认同他们的心理。其次，父母将自身的应试心理强加于孩子，认为这是在教育他们，为他们好，观众默认这一行为；然而，孩子们并不认同父母的教育理念，不接受家长的强制性教育方式，由此导致激烈的亲子矛盾，这也是中国家庭普遍存在的矛盾。最后，家长反思自身的问题，改变自己，亲子关系缓和，孩子们得到正向的教育引导，父母和孩子均找到适合自己

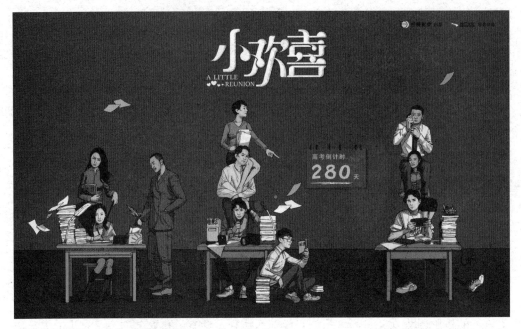

图 4-1 高考倒计时下的三组家庭呈现

的道路,观众也因此受到教育,感到欣慰。显然,《小欢喜》生动演绎了一场"中国式的亲子教育",并对其进行了深刻的反思,从而深入人心。

(一)中国式的亲子教育

亲子教育始于20世纪80年代末90年代初,在美国、日本和我国台湾等地兴起。我国学者最初界定"亲子教育是以亲缘关系为主要的维系基础,以婴幼儿与抚育者的互动性和活动性为其核心的内容,以建立和谐的亲子关系和爱护其身心健康,使其潜能得到早期的适度开发和个性的适切培养,使新生人口的整体素质得到不断提高为宗旨的一种特殊形态的早期教育……""亲子教育是家庭教育内涵的深化和发展,它包含亲职教育和亲情教育两个主要部分:一为'怎样做父母'的亲职教育;二为父母'如何与子女建立正向的亲子关系'的高情感教育。由过去以教育子女为主,转为以父母自我教育为主;由父母权威管教为主,转为以关注发展和引导为主;由单一的家长角

色转为医生护士、教师、朋友等多种角色；教育方式由一味地训斥转为在交往中给予子女关怀、发展和教育，为人格完美奠定基础。"[1] 可见，亲子教育是双向的，重在父母的自我教育，父母要先学会如何尽职，如何与子女建立正向的亲子关系，然后再对子女进行引导。

亲子教育的实践先于理论，在各地发展后其教育理念也产生了变化。中国台湾地区的学者尹蕴华认为："狭义的家庭亲子教育是指孩子从出生到入学前的教育，广义的家庭亲子教育包含个人一生的身心健全培养、情感生活的学习、伦理观念的养成、道德行为的建立以及入学就业结婚成家，一切立身行事的指导都属于家庭亲子教育的范围……"[2] 如此，亲子教育就由婴幼儿教育扩展到长大成人的整个过程。当代亲子教育的核心内容是父母与子女相互尊重、共同教育、一起成长，强调社会修养、知识教育、能力素质和情感性格四者合而为一，而不是单纯的知识传输。

尽管亲子教育理念在我国越来越受到重视，有关亲子教育的书籍和培训班也很多，但是能够真正做到亲子教育的普通家庭并不多。《中国青年报》社会调查中心曾经发布过一组调查数据。该中心通过问卷网对2 001人进行了一项关于父母教育方式的调查。受访者中，"00后"占0.9%，"90后"占18.6%，"80后"占52.8%，"70后"占19.9%，"60后"占6.6%，"50后"占1.2%。73.7%的受访者有子女，26.3%的受访者没有子女。结果显示，59.4%的受访者表示曾因父母错误的教育方式而受到伤害，53.9%的受访者最不认同父母说"我是为了你好"。[3] 在受访者看来，父母两大错误的教育方式是"只关心孩子的分数和学业"（55.4%）和"棍棒式教育"（50.3%）。39.1%的受访者认为理想的亲子关系是亦师亦友，但有边界（具体数据见表4-1）。

上述调查结果所显示的父母教育问题，尤其是"只关心孩子的分数和学业""施压式教育，不与孩子沟通""只提供物质条件，缺乏深度的关心与爱""将孩子当成自己的附属品"，通过《小欢喜》剧中童文洁、宋倩、季胜利3位家长，以及丁一的父母，全部得到了体现。该剧原著作者鲁引弓在上海和浙江采访了10多所中学和300多个

[1] 胡育：《试论亲子教育的内涵与功能》，《教育科学》2002年第6期。
[2] 王伟、成荣信、李豫成主编：《中国人家庭亲子教育手册》，成都：电子科技大学出版社2016年版，第3页。
[3] 王琛莹：《调查显示：59.4%的受访者曾因父母错误教育方式受到伤害》，《山东教育报》2016年9月12日（http://www.sdjyb.com.cn/content/2016-09/12/001622.html）。

家庭后仍感慨："我之前在报社工作，常与教育战线打交道，总以为自己对学生、对校园很了解，其实中国发展太快，当代家长的困境是教育经验跟不上，这种情况下甚至与孩子沟通都难。""我曾看着老师同童文洁这样的家长说：'你们真难。'"[1] 该剧正体现了这种中国式的亲子教育：父母对子女的单向强制性教育，主要表现为：父母将自己的应试文化心理强加于子女；比起兴趣、爱好，父母更关心分数；父母不注重亲子关系的培养；子女不接受父母的教育理念，导致激烈的亲子矛盾。

表 4-1　父母教育调查数据

受访者认同的父母教育问题	认同该问题的受访者比例（%）
只关心孩子的分数和学业	55.4
棍棒式教育	50.3
只要孩子听话懂事	49.9
施压式教育，不与孩子沟通	47.6
溺爱式教育	39.3
只提供物质条件，缺乏深度的关心与爱	33.5
将孩子当成自己的附属品	30.1

（二）中国式的家长心态

1977 年中国恢复高考，中国的人才培养重新步入健康发展的轨道。恢复高考后的 20 多年里，中国有 1 000 多万名普通高校的本专科毕业生和近 60 万名研究生陆续走上工作岗位。高考恢复第一年，570 万名考生中只录取了 27.3 万人，录取率不到 5%，这种低录取率持续多年，形成了千军万马过独木桥的局面，"应试文化"心理由此深深烙印在国民心中。

有学者如此定义"考试/应试文化"："考试文化作为一种特殊领域的文化，系指教育领域因考试而产生的一整套对待考试的观念、价值、行为方式及制度规范的总和。这些随时间流转而打上不同时代烙印和特征的观念、价值、行为方式及制度规范又慢

[1] 珞小甃：《〈小欢喜〉原著作者：人物和剧情 90% 有真实原型》，《扬子晚报》2019 年 8 月 15 日（http://ent.sina.com.cn/v/m/2019-08-15/doc-ihytcern1062658.shtml）。

图4-2　应试文化的呈现

慢突破学校的藩篱，对同时期的社会经济、政治、文化、科技等产生关联影响，使'考试文化'不仅牵涉学校师生，更扩展成涵盖社会上更多、更复杂阶层、职业、人群的一种生活方式……人们在言及'考试文化'时大多暗指'应试文化'，因而使这个词多少蒙上一些贬义。"[1] 有不少学者认为，1 300多年前的科举制是形成今日应试文化的根源，"科举积淀下来的考试文化绵长而深厚，应试传统根深蒂固，至今仍广泛深刻地影响着教育尤其是基础教育的健康发展"[2]。

随着国家教育改革的实施，高考录取率已达到90%以上。以浙江地区2017—2019年高考报考人数和录取率为例：2017年报考人数29.13万，实际录取27.2万，录取率达到93.37%；2018年报考人数30.06万，实际录取28.49万，录取率93.02%；2019年报考人数32.51万，实际录取30.87万，录取率94.95%。[3] 如此高的录取率，应试文化心理为何依然存在？浙江省教育考试院副院长边新灿、北京大学招生办主任李祎和华东师范大学研究员范笑仙将当今社会应试文化的成因归纳为五个方面：社会

[1] 李倩、刘万海：《我国考试文化的变迁与变异：历史视角的省思》，《考试研究》2019年第6期。

[2] 张会杰：《兴起与废止：科举考试的制度特征及其批判性反思》，《华东师范大学学报（教育科学版）》2015年第12期；周序：《"应试主义"的成因与高考改革的方向》，《内蒙古社会科学（汉文版）》2018年第7期。

[3] 纪驭亚：《浙江2019高考录取结束》，浙江新闻浙江在线，2019年8月22日（http://zjnews.zjol.com.cn/zjnews/zjxw/201908/t20190822_10856689.shtml）。

图 4-3　焦虑的宋倩

公共职位任职资格和优质教育机会资源的稀缺性、公平与效益的两难制衡及对统一笔试模式的路径依赖、学历文凭的出现使教育的功利化应试倾向更趋复杂、个体过度功利化与短视化,以及社会"集体无意识"。[1] "人不患寡而患不均"是中国人固有的文化观念,让孩子接受最好的教育,考上最好的大学,通过教育改变命运,是当代父母的普遍观念。中国父母不仅期盼孩子考上大学,还要考上"最好的大学"。

因此,我们在《小欢喜》剧中看到了面对学霸女儿的宋倩仍然焦虑:"必须考上清华北大!""考第二有什么好高兴的。"她给英子安排每日学习计划,出试卷,对每一次考试成绩耿耿于怀。面对拥有音乐天赋的儿子,童文洁无视其才华,不允许其报考艺校,每日唠叨、咆哮式地督促其学习:"考不上大学,这一辈子你就完了。""高考是人生最关键的一场战役,打赢了,终身受益;打输了,终身遗憾。"面对拥有赛车梦想的儿子,季胜利吼道:"韩寒个屁!""我季胜利的儿子,决不允许进基础班!""高考小区"日夜灯火通明、小区里的考节、带着孩子奔波各种补习班、教室书桌上堆叠

[1] 边新灿、李祎、范笑仙:《新高考改革遭遇"应试教育"掣肘的多因素分析》,《浙江学刊》2019 年第 3 期。

成山的书本和试卷、学校教室外大厅里公布的成绩排名以及誓师大会等场景，更是将普通大众再熟悉不过的应试文化场景呈现了出来。观众默认这些剧中人对待高考的集体无意识行为，与剧中人的心理达到共情。

（三）中国式的亲子关系

建立和谐的亲子关系是亲子教育的前提，也是亲子教育的内容。"亲子教育以亲为主；亲而不教，也有成效；亲而又教，效果更好；不亲而教，等于无效。"[1]在探讨中国当前的亲子关系时，有学者认为："在历时很长的传统时期，中国家庭的亲子关系深受强调长辈权威的儒家伦理的影响，强调长幼有序、家长绝对权威。"[2]李银河在描述中国式亲子关系时说："在中国传统文化中很强调'报恩'——子女要报父母恩，父母的养育成为对子女的施恩，领受者于是就欠了施予者的情。"[3]也有研究这样总结中国式亲子关系：父母总是以一个牺牲者的形象面对子女，无私地付出，牺牲了个人的自由，但子女并不是真正赞同父母的很多观念，多是被动地接受父母的这份爱，某种意义上来说是一种爱的束缚。[4]

《小欢喜》剧中的三组家庭均呈现出中国式的亲子关系。

权威、无私付出的童文洁与被束缚、抵抗的方一凡母子。一方面，童文洁面对学习不上心的儿子方一凡总是脾气暴躁，动不动就是一通训斥、打骂。当儿子表达艺考的意愿时她坚决不同意，家长权威展露无遗。另一方面，为了儿子离学校近，多一点休息和学习时间，她毫不犹豫地高价租住学区房。当她每天面对公司的钩心斗角，甚至老板的性骚扰而不得不被迫辞职以及面对家庭经济危机时，为了不影响儿子高考，对儿子隐瞒实情，十足一个无私付出、牺牲者的母亲形象。儿子方一凡则对母亲的行为习以为常，但并不认同，并未因母亲的训斥而改变自己的行为和选择，热爱音乐，一心想考上音乐剧专业。学霸磊磊（童文洁姐姐家的孩子，寄住在方家）则一心想考

[1] 胡育：《试论亲子教育的内涵与功能》，《教育科学》2002年第6期。
[2] 朱安新、曹蕊：《当前中国家庭的亲子关系：城乡和阶层差异模式》，《贵州社会科学》2019年第7期。
[3] 李银河：《中国的报恩与西方的平等》，《时代发现》2015年第9期。
[4] 宁雅：《权力视野下的"中国式亲子关系"——基于"父母皆祸害"豆瓣小组中的亲子关系》，中国青年政治学院硕士学位论文，2017年，第4页。

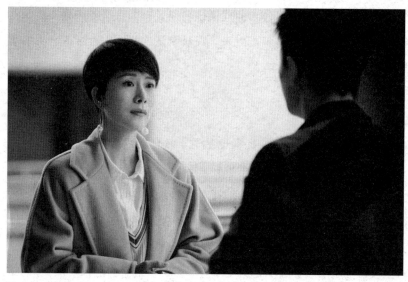

图 4-4 职场女性童文洁面对孩子艺考的焦虑

上清华、北大,实现母亲的心愿,总担心考不上会"对不起母亲",对母亲有一种强烈的"报恩"情结。

强势、控制欲极强、自我牺牲并索取回报的宋倩与存在报恩心理、压抑、忍耐的乔英子母女。宋倩长期独自抚养女儿乔英子,在精心照顾女儿生活的同时对其严格控制,小到每天的学习计划表、饮食、没收玩具、将女儿的房间装修成隔音房,大到拒绝女儿一切与学习无关的兴趣爱好。她为了将女儿留在自己身边而不同意其报考南京大学,必须选择北大、清华,并口口声声说:"我一个人养你容易吗?""妈妈都是为了你好啊。"宋倩对女儿的爱是自我牺牲式的,一切为孩子让步;但暗含着索取高额回报,要求女儿同样放弃自我追求,按照她设计的轨迹生活。乔英子则一面强装笑容、理解母亲的爱,一面躲在自己的隔音房里发泄心中的压抑,一心想考上自己喜爱的天文专业,在母亲的高压下长期失眠导致中度抑郁,离家出走。

空降父亲季区长与留守儿童季杨杨父子。季区长夫妻为了工作长期与儿子杨杨分隔两地,造成杨杨不接受自己的父母,尤其是高高在上的区长父亲。然而,季胜利起初并没有意识到自己的问题,一面生怕家庭的纷扰影响了自己的前程,一面又一厢情

愿地对儿子高要求："我季胜利的儿子，绝不允许上慢班！"他甚至在跑车事件后当众打了杨杨一耳光。季杨杨起初一心记恨父亲给自己生活带来的伤痛，完全不能理解父母的苦衷，不爱学习，酷爱赛车，借念检讨信在校长、老师和父母面前控诉父亲，将父子矛盾引向高潮。

（四）一种影像的叙事反思

电视剧《虎妈猫爸》采用较为极端的方式将当代中产家庭面对子女教育的紧张和焦虑放大，首次将幼儿园升小学的问题推到了应试文化的层面，让人窒息。该剧作后半部分，毕胜男开始质疑自己的教育观念，以此引起观众反思。《小别离》从"84.5分和85分之间差着一操场的人""中考不考这个"的极端唯分数论应试理念转向送孩子出国的另一个极端，出国成为解决当前教育的唯一出路。《少年派》中过多地插入青春校园故事、父母中年危机、二胎等情节，虽然也试图通过"猫爸"林大为反思教育的出路，但显得势单力薄，并未提出清晰的解决思路。《陪读妈妈》和《带着爸爸去留学》则完全避开了国内的教育问题。《小欢喜》是近年来唯一一部既清晰地提出问题，又较为深入地剖析并尝试解决问题的教育题材电视剧。该剧一方面将中国父母普遍的应试文化心理、教育观念和亲子矛盾真实地呈现出来，另一方面对其进行深刻的反思，提出解决问题的思路。

《小欢喜》剧中激烈的亲子矛盾导致子女的反抗与控诉，最终引起父母和观众的反思。在学校主办的畅言会上，在只有三个人的独立空间内，面对镜子里的自己，方一凡说："爸、妈，我想告诉你们，我真的喜欢唱歌跳舞，我也真的希望得到你们的支持。妈，你以后别对我这么凶了，我不是个坏孩子，我只是个学习不好的孩子……"随后方一凡给父母唱了一首歌："小小少年很少烦恼，眼望四周阳光照，小小少年很少烦恼，但愿永远这样好……"这一幕感动了童文洁，也触动了无数父母观众的内心。我们不得不反思，我们究竟应该怎样面对成长中的少年？在分数与兴趣爱好之间究竟如何选择？当乔英子在长期忍受宋倩的高压管理下离家出走，在大桥上，面对赶来找她的父母，情绪崩溃，对宋倩大声喊道："从来都是凭借着你自己的想法来决定我的人生，而且我不是非要去南大，只是想要逃离你！"这一刻痛在宋倩的心里，也痛在千千万万中国父母的心里。宋倩一心认为的对女儿的好却换来女儿的逃离，宋

图 4-5　畅言会上强势的宋倩与无奈的英子

倩不明白为什么，而电视机前的观众早已明了。季胜利因跑车事件执意让季杨杨在学校念检讨书，季杨杨将念检讨变成了对父亲的控诉，他愤怒地念出："我要向季胜利同志真诚道歉，我对不起您这么多年把我一个人留在北京，我对不起您几乎不教育我最后养出我这么个混蛋儿子……"观众不禁为这一对父子关系如何改善而深刻反思。

美国教育家赫伯特曾说过："一个称职的父亲，抵得过一百个老师。"[1] 现今繁忙的社会中父亲在子女成长和教育中的缺失现象较为严重，亲子教育和家庭教育越来越重视父亲参与家庭生活和子女教育。《小欢喜》正视了这一问题，剧中父亲角色的回归对引导中国式亲子教育的反思和改变亲子教育观念起到了关键作用。

充满大智慧、深度融入家庭生活的父亲形象——方圆。方圆这位父亲的观念在第一集开场就表露出来："我胸无大志，不求上进，小老百姓嘛，能安居乐业也就够了。"他没事时逛逛花鸟市场，喂鱼，养蝈蝈，买乌龟，只希望孩子快快乐乐健康成长。他

[1] 沈硕文：《和爸爸握个手——开展"爸爸课堂"特色亲子心理辅导的实践探索》，《中小学心理健康教育》2019 年第 27 期。

图 4-6　方圆、童文洁是相对开明的家庭代表

看似胸无大志，却在处理家庭矛盾、调解童文洁和方一凡的母子矛盾、教育儿子时拥有大智慧。方圆在誓师大会的气球上写的是"考上还是考不上，小小欢喜才是好"，表明了他的快乐教育观念。方一凡提出艺考的期望时，方圆采取了先找专业老师判断儿子的天赋是否适合，得到确定答案后背地里坚定支持儿子艺考。在孩子教育问题上，方圆坚持尊重孩子的想法，与孩子民主、平等地交流，引导多于强制介入。方圆的亲子教育理念潜移默化影响着童文洁。

一味满足女儿要求的父亲形象——乔卫东。乔卫东的父亲形象一开始是缺失的，并造成了母亲宋倩对女儿乔英子的强烈控制欲。与方圆不同，乔父并不善于处理家庭关系和亲子教育，只懂得给予，看女儿快乐。为了缓解高三女儿的学习压力，乔父一个人搬家到书香雅苑，满足女儿在母亲那边不被允许的各种要求，买女儿最喜欢的乐高玩具，支持女儿参加南大冬令营。乔父陪伴女儿的行为和观念暂时舒缓了女儿的心理压力。在女儿得抑郁症后，乔父在宋倩面前痛哭，请求回归家庭。

从威严父权到坦诚相待的父亲形象——季胜利。季胜利和刘静原本常年不在儿子身边，造成了季杨杨对父母尤其是父亲的排斥。在这个家庭中刘静始终是一个和蔼、

图 4-7　阳光、开朗的方一凡

亲切、理性的母亲,在她的潜移默化下,季胜利从刚开始的高高在上、官位高于一切,转为尝试通过网络、赛车、篮球等方式接近儿子,开诚布公,受到刘静隐瞒患癌独自手术的刺激后终于醒悟,意识到家庭、儿子比什么都重要,彻底回归家庭。

正因为方圆这一亲切、智慧、通达的父亲角色始终深度参与家庭生活和子女教育,童文洁最终转变了教育观念,学会给儿子道歉,尊重并支持儿子艺考;方一凡形成了开朗、乐观的性格,保有自己的理想,最终考上理想的音乐剧专业。正因为乔卫东对女儿乔英子的爱促使宋倩反省自身的教育观念,乔卫东回归家庭则加速了宋倩重新认识与女儿英子的亲子关系,母女矛盾得以快速缓和;乔英子的病彻底治愈,进入梦想中的南京大学天文专业。正因为季胜利彻底回归家庭,学会诚恳地向儿子道歉,为改善父子关系而努力尝试儿子酷爱的跑车运动、电子游戏,尝试通过网络聊天走进儿子的心里,支持儿子追求梦想,父子关系终于向好的方向发展;季杨杨终于理解父母的苦衷,努力学习,最终得以出国进修酷爱的汽车专业。

该剧将父母和子女双方的行为与态度同时展示给观众,使观众作为第三方,无论是身为父母还是孩子,都清晰地看到了自己的影子,发现自身的问题,从而对自身进

行深刻的反思，从剧中寻找解决问题的答案。此外，该剧对学校和教师层面也展开了反思。学校层面，第一集便通过校长与李老师的谈话体现出学校教育更应该关注学生的心理健康发展，从而取消了留级制度；后续剧集中春风中学多次组织心理健康讲座，教学生采用"拥抱疗法"来缓解压力；督促学生上体育课，强调身体健康发展的重要性；组织家长和学生共同参与"畅聊会"，增进亲子关系；通过李老师的话语"现在已不是千军万马过独木桥的时代"和潘老师建议有特长、有天赋的学生发挥自己的优势的实际行动鼓励学生多元发展。

（五）亲子教育主题的"小中见大"

《小欢喜》以小事件、小人物和小情爱的视角展开叙事，拉近与普通观众的距离；正视早恋、性教育、自杀、抑郁等敏感话题，不回避现实问题和生命的痛楚，小视点折射出大时代的大悲欢。全剧始终以冷静的思考引导观众面对生命的阴暗面，同时传达给观众父母勇于面对生活的痛楚是对子女最好的教育的理念。从而，当中年危机、二胎、职场风波、卖房、租房、离家出走、抑郁、早恋等这些看似俗套的情节植入剧情后，观众并未感到老套、低级，也未感到狗血、跑题，反而受到深刻的教育。

小事件。该剧虽以高考为切入点，却并未涉及国家教育体制改革或由高考引发的重大事件。剧情聚焦于三组家庭在孩子高三这一年之中发生的事情和人物的内心变化，将大题材转化成生活中琐碎的小事件。

小人物。剧中最能代表普通大众的是方圆和童文洁一家。该剧第一集方圆的自述："其实方圆也好，童文洁也好，就是个名字而已，在家里我们就只有一个身份，我们就是中国的街头巷尾最普通的爸爸和妈妈。我儿子今年高三了，明年就高考，我们全家可都围着他转呢。"对这一家人的出场做了最好的定位，也表明了该剧对父母角色的定位。尽管剧中父母有都市白领、城市新富和官员等角色，但该剧刻意弱化了人物的身份，面对孩子高考，三组家庭的父母都是和普通大众一样的小人物，面临同样的问题，经历同样的心理考验。三对父母分别代表较为民主、相对和谐的家庭，离异、单亲家庭，空降父母、留守家庭。

小情爱。该剧没有生死离别、喜极悲极的情感表达，而是通过夫妻之间、父母与子女之间情感的沟通细致地呈现出三组家庭在孩子高三这一年面临各种家庭琐事时人

物真实的心理历程。比如第一集，方一凡和季杨杨打架，班主任李老师通知双方家长到校告知他们准备让两人留级。随后是童文洁开车带方一凡回家路上的一场对话。方一凡想要道歉，刚喊了一声"妈"，童文洁就怒吼道："你不要叫我妈，我不是你妈！"方一凡急忙说："妈，我错了。"童文洁没好气地说："你没错，我错了。我为什么要生你，我吃饱了撑的，我就不该生你！"这一母子之间小情爱的演绎，让无数网友感叹："太真实了。"

该剧正视早恋、性教育、自杀、抑郁等敏感话题，用理性的思考和行动亲身示范，将问题的解决最终导向教育观和亲子观的树立。童文洁和宋倩误以为乔英子和方一凡早恋，进而担心他们缺乏性知识酿成悲剧。方圆和童文洁纠结、犹豫于如何向儿子讲述性知识，当他们艰难措辞、终于开口时，方一凡坦然、直白、清晰地讲述了在学校接受的性知识，方圆和童文洁既惊讶又惊喜。方圆、童文洁、宋倩、乔卫东两家父母约定时间，正式、严肃地审问乔英子和方一凡是否早恋，最终弄清了两人之间只是纯洁的友情，两人的深情拥抱来源于学校心理疏导课上的拥抱疗法。丁一在父母的强权教育下考上了父母眼里理想的大学，却违背了自己的专业理想，最终长期抑郁无法入眠，导致跳楼自杀。剧情没有过度地渲染悲伤和压抑，而是让父母们在沉痛惋惜中理性反思。乔英子长期在母亲的控制下内心压抑，当母亲一次又一次反对自己参加南京大学夏令营，反对自己报考南京大学天文专业后，长期失眠导致中度抑郁，离家出走。当宋倩和乔卫东找到英子时，英子在大桥上嘶吼出内心的真实感受，宋倩虽然心如刀割，但积极反思自身的问题，努力改变对英子的态度和行为，坦然带她接受心理治疗，乔卫东回归家庭，最终英子得以治愈。

方圆中年失业，几经波折找不到合适的工作，经过内心斗争决定做一名滴滴司机；童文洁在公司遭遇小人陷害、色狼老板威胁，选择辞职；方圆的父母抱着赚大钱的幻想被骗巨资；季胜利由于儿子的跑车事件官场失意；刘静患乳腺癌；等等。这些事件都是人们日常生活中或亲身经历或目睹身边朋友同事的典型事件，无一不折射出当今大众心理的集体诉求和内心焦虑。然而，剧情并没有夸张事件，渲染悲伤。方圆和童文洁认为，儿子已经成人，有权利和义务知晓家庭现状，面对家庭困难，将家庭经济危机坦诚地告知方一凡，并对其进行思想疏导；方一凡在父母正向面对困难的影响下变得开朗、乐观。刘静经历了最初的恐惧后，为了不影响儿子高考，冷静地独自面对

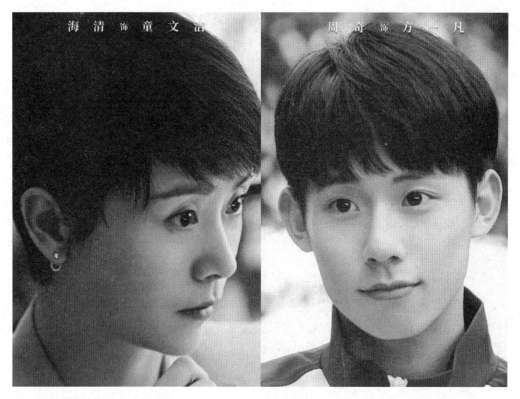

图 4-8 童文洁（左）和方一凡

病痛；当季胜利无意中发现其病情，两人短暂的悲伤过后积极应对生命的考验，并将实情告诉季杨杨；季杨杨从刚开始无法接受现实而离家出走，到意识到父母的不易和勇敢，学会了勇敢面对人生的痛楚，从而努力学习，对自己的人生有了一份责任感。

二、"小欢喜"的美学形态

何谓"小欢喜"？方圆中年失业是一种痛苦，但他得到家人的理解和鼓励，勇敢面对现实，放低姿态去做滴滴司机。他途中偶遇配音导演，从此在配音领域如鱼得水，

走上了自己喜爱的文艺之路，迎来了人生的"小欢喜"。从中我们不难领悟到，当我们勇于承受生命之痛时，也将迎来属于自己的小小欢喜。焦虑中的父母只要正视、反思并改变自身的亲子教育观念，也必然会得到这一份"小欢喜"。所谓"小欢喜"，也就是在大悲痛中体会小小的欢喜，体现了一种"欢喜美学"的艺术追求。鲁引弓在接受采访时谈道："《小欢喜》不渲染焦虑，这是创作前我们就达成的观点。我们要从纠结的高考家庭中去寻找一些世界观和方法论上的'小小欢喜'，从苦中找到解开问题的钥匙，让大家温暖一下。"[1] 在创作团队的这一共识下，该剧虽然直击生活的痛点，但始终充满真实、友善和对美好的向往，带着小小的欢喜；该剧采用轻喜剧的艺术风格，精心的语言设计也为营造生活的真实感和诙谐幽默的轻喜剧风格助力不少。

（一）轻喜剧：真、善、美的统一

尹鸿在分析2018年国产电影现实主义主流化时指出："真正主流的现实主义，也许不能仅仅停留在批判现实、揭露现实、抱怨现实、不满现实——尽管这些也可能是电影的功能之一——而是应该用一种积极的建设性的态度去表现人们如何推动现实的改变。主流的现实主义看到的不仅是现实，而且是通过改变不断走向更加美好的现实。"[2] 西方电影理论强调"美"与"真"的统一，中国电影强调"美"与"善"的统一。[3] 电视剧与电影的美学理论相通。《小欢喜》则通过轻喜剧的艺术风格做到了真、善、美的和谐统一。

《小欢喜》的真实感体现在多个方面。该剧对当今社会家庭教育问题的痛点把握得十分准确，对这一痛点的再现和反思让人感觉真实可信。剧作和人物设定方面的真实性在上文有关小事件、小人物、小情爱的论述中已有所体现。剧中三组家庭父母与子女的表演全部得到了观众的认可，网友对海清、黄磊、陶虹、沙溢、咏梅、王砚辉这些老戏骨和新生代演员周奇、李庚希等的表演一致叫好。剧中人物的服装和化装无论是校服、职业装/妆还是生活装/妆都相对生活化，绝非时装剧中的奢华、浮夸风

[1] 珞小婺：《〈小欢喜〉原著作者：人物和剧情90%有真实原型》，《扬子晚报》2019年8月15日（http://ent.sina.com.cn/v/m/2019-08-15/doc-ihytcern1062658.shtml）。

[2] 尹鸿、梁君健：《现实主义电影之年——2018年国产电影创作备忘》，《当代电影》2019年第3期。

[3] 彭吉象：《影视美学》，北京：北京大学出版社2009年版，第190页。

格。剧中场景则从多处细节体现其真实性，例如：宋倩为了给女儿英子一个绝对安静、不受干扰的环境，竟把英子的卧室兼书房装修成录音棚式的全隔音空间，房间面向客厅一面则有一个"隔音窗"式的窗户，便于宋倩在客厅"监视"女儿；再如方一凡家，整体装修田园化，较为朴实、温馨，厨房和餐厅的布置和普通都市家庭几乎一样，这一场景也是剧中三组家庭多次包饺子、聚餐的场所；季区长家则采用新中式风格的装修和家具，体现了主人公相对严肃的身份，文房四宝的笔台和墙上挂的字画充分展示了主人公的文人气息。

《小欢喜》中没有"坏人"。剧中所有的老师都一心为了学生考出好成绩，真心爱护学生；所有的家长都一心为了孩子好，为孩子辛苦付出；所有的孩子都有一颗追求自由和梦想的朝气蓬勃的内心，即使"学渣"方一凡、季杨杨，他们只是学习成绩不好，并非坏孩子，都能够体谅父母，理解父母的爱；所有的教育观念矛盾、亲子矛盾都在一一化解，最终三组家庭都获得了小小的欢喜。这种"善"的设置表面看来并不符合艺术创作的规律，然而，该剧并非是非对错的伦理/道德剧，而是教科书式的亲身示范：当你面临生活的痛楚时，应该如何反思和调整自己的心态与观念，从而抚平焦虑与不安，体验到生活中的"小欢喜"，感受到生活的"美"。轻喜剧的艺术风格使得该剧教科书式的演示并不枯燥、严肃，而是让观众在轻松、温暖的氛围中慢慢体会，冷静、理性地反思，切身感受生活的美好。

该剧的轻喜剧风格一方面通过五个人物的性格设定，达到调解气氛、化解矛盾的作用；另一方面通过精心设计生活的仪式感，温暖人心。乔卫东，该剧的笑点担当，他在剧中的第一次出场，小心翼翼地抱着新买的价值不菲的乐高玩具来到宋倩楼下，特写表情"开门，英子，爹地"，让人捧腹不已，紧接着被宋倩无情拒绝，让保安误以为小偷而被带走。乔卫东的形象在观众心中就此定型。四位家长怀疑乔英子和方一凡早恋后，乔卫东和方圆的对话更是让观众捧腹。方一凡，身心健康，充满阳光，虽然母亲童文洁为他的不爱学习而操碎了心，但观众会清楚地看到，像方一凡这样心中充满爱、乐观、健康、风趣的大男孩是多么难得，多么让人喜爱。方圆，能说会道，是童文洁和方一凡之间的调和剂。方圆的形象代表着智慧和温暖，他充满哲思和文学性的独白和对白，他幽默地处理母子关系的方式，坦然地对待生活变迁的态度，都潜移默化地影响着观众的思维。宋倩，温文尔雅，端庄贤淑，善于给生活制造轻松的氛

图 4-9　宋倩一家最终收获小欢喜

围,在"放飞梦想"这场戏中,在她的小心思下一家三口终于得以在院子里轻松、愉悦地放飞气球;她支持英子在天文馆做义务讲解员,与英子结为好友,送英子小礼物,在其困惑时耐心地劝导。这些都给观众带来了轻松与温暖。此外,剧中的潘老师代表了新式的教育理念,尝试与学生成为朋友,提倡学生发挥自己的特长,选择更适合自己的方式,与严肃、认真的李老师形成鲜明的对比;潘老师面对李老师时轻松、搞笑的对白使得学校原本压抑的氛围轻松不少。细数剧中刻意制造的仪式化场景不下九处:学校誓师大会放飞梦想、季杨杨一家在自家院子里补放飞气球、学校畅言会、三组家庭 2019年元旦一晚、除夕之夜、小区张灯结彩的考节、小区高三学生自发祭奠丁一、孩子们在长城上呼喊梦想,以及高考当天父母刻意穿着寓意旗开得胜的服装等。生活的仪式感让都市繁忙生活中的观众放松下来,在生活的仪式中轻松反思,体验生活的美好。

(二)多语言:世俗精神的超越

按照影视艺术的创作规律,原则上影视剧中声音与画面相互配合,声音不抢画面

的戏，画面也不压制声音；声音的三大元素——语言、音乐和音响各有各的功能，它们相互协调，共同形成声音形象的整体，不刻意突出某一类声音元素。过多的语言往往会让观众感觉"啰唆""烦"，也被认为艺术手段很低级，没有艺术价值。比如前几年大量出现的婆媳争斗剧、家庭伦理剧，剧中经常为了一点鸡毛蒜皮的小事吵翻天，降低了剧作整体的艺术品质。然而，《小欢喜》似乎违反了这一艺术创作规律，剧中充斥着大量的人物对白与旁白，语言已不仅仅起"释义"的作用，在塑造人物形象、营造氛围、推动剧情发展等各方面都起到了重要作用，大有"抢戏"的嫌疑。

《小欢喜》的场景多聚焦在室内：三组家庭和学校内，偶尔出现在父母工作的室内空间。该剧明显具有我国长篇室内电视剧的特色：以充满情感、幽默、通俗及功能性的人物语言叩击观众心灵深处的情感之门，让剧中人物与观众心心相连，一起走完长达数十集的艺术审美历程。早在《渴望》《编辑部的故事》引起观剧热潮时，就有学者对剧中突出的人物语言进行了美学分析，认为："在室内剧并不算太丰富多彩的画面前，最大的吸引是来自听觉而非视觉的。可以说《渴望》和《编辑部的故事》中栩栩如生的人物形象，构思精巧的故事情节，错综复杂的性格冲突，都是观众'听'出来的。在人物不停地对白、独白当中故事得以展开，人物得以呈现，思想得以表达，而观众也听出来'言外之意，弦外之音'，产生了感情上的强烈共鸣，获得了审美上的愉悦和欢欣。"[1] 尽管《小欢喜》不是严格意义上的室内电视剧，但上述"听出来的"语言特色在剧中得以完整的体现。

该剧三组家庭的不同语言交流方式，代表了三类不同的家庭关系。方圆一家人的语言交流和旁白格外多，被网友总结出"方圆经典台词20句"《小欢喜》经典对白100句"等。观众对方圆大量的语言丝毫没有"厌烦""啰唆"的感觉，反而乐于倾听。这是为什么？第一，中国家庭传统上比较含蓄，父母双方之间、父母与子女之间都缺乏交流，很多时候"说不出口"或"懒得说"，自己的心事常常闷在心底"不敢说"。该剧主要通过方圆的语言将观众平常"说不出口""懒得说"和"不敢说"的话诚恳、真切地说出来，观众感觉自己的内心也得到了宣泄。例如，方圆因失业心里不痛快，与乔卫东吃饭时突然得知金庸逝世的消息，内心五味杂陈："这么突然，看金庸先生

[1] 李林展：《新时期长篇室内电视剧研究之一——从〈渴望〉〈编辑部的故事〉看长篇室内电视剧的人物语言特征》，《中国文学研究》1995年第1期。

这么走了，心里还挺难受的，你说咱年轻时候谁没想过要成为金庸笔下的一个人物啊，令狐冲杨过郭靖，当一代大侠。结果现在呢，人到中年，大侠是没可能了，充其量就一大虾，而且还是被炸了的大虾。"这一番话说出了无数中年人的心声。第二，该剧充满文学性、饱含人生哲学却又十足口语化的对白，着实让观众学到了沟通的技巧，让观众折服。例如，方圆在劝解为儿子考不好而伤心的童文洁时说："横看成岭侧成峰，远近高低各不同。关键是，你怎么看这个事，你到底是竖着看还是横着看。你比如说，你要是竖着看方一凡这事儿，那他还是进步了，咱们家就应该举家欢腾；你非得横着看，那不就举国哀悼吗？人这辈子好多时候都是横着看的……但是人这一辈子，从头到尾有一天，你回首往事的时候，你看自己人生的时候，你是竖着看还是横着看……"这番言论化解了童文洁的焦虑，也点醒了观众。第三，该剧多处采用方圆的口语化、内心独白式的旁白/解说，充满幽默感，拉近了与观众的距离，并起到了介绍人物关系、加速剧情发展的作用，话里的观点得到了观众的认同。例如，第一集开场方圆的生动旁白，在轻松、愉悦的氛围下快速交代了他们一家三口的人物性格、工作、学习和生活状态，观众则快速投入剧情。随后的剧情转折处多用方圆的旁白衔接，在旁白和音乐声中，画面快速切换、交代剧情，在加速剧情发展的同时，调节观众的心态。高考当天清早，伴随轻松而充满激情的音乐，方圆的旁白："高考，这个在过去的一年里，我们提及最多的词儿，几乎是每个中国人都必须经历的一次大考……经过这次高考，他们即将长大，即将变得成熟，但我希望无论考得怎么样，他们都能像个孩子一样，永远开心快乐下去。"在音乐和旁白声中画面交代了学校大门口外家长和学生赶来的热闹场景，这一原本严肃、紧张、压抑的场景变得格外轻松、激奋人心。

 精细的语言录制为形成该剧突出的语言风格增色不少。电视剧常用后期配音的方式进行语言的录制，即画面拍摄完成之后在录音棚中由配音演员看着画面完成人声的录制。后期配音把握不好，会让观众明显感觉到"假"、出戏，这是很多电视剧不能吸引观众的主要原因之一。《小欢喜》剧中大量的人物对白和旁白均采用后期配音的录制方法，却丝毫没有"假"的感觉，这主要得益于：第一，剧中所有主要演员的对白和旁白均为演员本人在录音棚内配音完成，保证了人物与声音形象的一致；第二，剧中主演都是老戏骨，本身语言功底就扎实，各自有各自的声音特色，声音辨识度非常高，使得人物语言形象、生动、饱满；第三，录音和后期制作相对比较精细，使得

不同场景的人声与环境较为一致，加强了真实感。例如，学校组织高三学生爬长城，方一凡、磊磊、乔英子、季杨杨和陶子爬到最高处，相继喊出心中的梦想。这一场景的环境特点是四周空旷，由于缺少近处的反射体，人说话往往比较费劲，感觉使很大的劲，说出来的声音却不如在房间里面那么大，声音的听感不如在有反射的房间内那么饱满，同时远处的山将声音反射回来形成回声。方一凡一众的交流和喊话完全吻合这一场景特点，无形中加强了场景的真实性。

三、产业与营销

《小欢喜》是上海柠萌影视传媒有限公司（以下简称柠萌影业）出品的"教育四部曲"之第二部。2016年的《小别离》是一部广受欢迎的国产教育题材电视剧，获得了收视与口碑的双丰收。时隔三年，沿用"方圆"和"童文洁"这对CP组合的《小欢喜》还未播映就已具备造势"话题"。随着剧集的播出，《小欢喜》引发的热点话题不断。借助今日头条和抖音短视频的话题营销，该剧在收视、热度和口碑上获得了三丰收，成为不折不扣的全民爆款剧，以及"话题营销"的典范；品牌与剧情深度融合，更实现了电视剧与植入广告产品的双赢。

（一）话题营销："10万+"剧集范式

《小欢喜》受到观众欢迎的最重要原因之一是"真实"。彻底的真实生活大多是琐碎和无聊的，让真实变得生动、戏剧化的是"话题"。从创作逻辑到宣发模式，再到商业变现，"话题"贯穿该剧始终。"话题"使观众达到情感共振，从而感到真实；真实感又引发了观众更多的"话题"。仅在今日头条一个平台，《小欢喜》就获得了超过3.6亿次相关话题的阅读量，诞生了超过3万篇相关文章。其中阅读量"100万+"的文章12篇，阅读量"10万+"的文章超过750篇，单篇最高阅读量达403万次。[1]

[1] 李春晖：《戏里戏外〈小欢喜〉，这是一本话题营销的全新教材》，搜狐娱乐，2019年9月7日（http://www.sohu.com/a/339410034_482286）。

2018年3月13日，柠萌影业举办了"剧集柠萌——2018新品发布会"，整场发布会以"致生活""致成长""致时代"贯穿。柠萌影业执行副总裁陈菲说道："柠萌希望不仅要做时代变迁的见证者和记录者，还要做新价值观、新思潮的表达者，我们要关注伟大时代里的普通人，关注他们的悲喜与成长。"[1]"系列化开发"将是柠萌影业重要的产品思路，而率先开始系列化进程的是柠萌影业最擅长的都市话题剧。继《小别离》掀起话题狂潮后，以"高考"这一全民话题为引子，洞察中产阶层的焦虑与亲子教育的《小欢喜》和关注幼儿教育的《小舍得》同时亮相，构成柠萌影业"教育系列三部曲"。柠萌影业对现实题材的准确把握来自对当下生活的洞察力，由高考折射的亲子教育问题、亲子矛盾和父母的焦虑是当下普通大众关注的"焦点话题"。

《小欢喜》开播以后引发了各种热点话题。剧中人物的性格、由教育引发的亲子矛盾、父母辈的焦虑以及人物对白均能成为热点话题。由方圆这一人物的性格和对白引发的"方圆失业""成年人的崩溃"等话题，由焦虑、暴躁的童文洁妈妈和阳光、调皮的儿子方一凡之间笑中有泪的互动而引发的"黑炮母亲童文洁""海清台词"等话题，由宋倩这位控制欲极强、对女儿高度要求的妈妈所引发的"考第二有什么值得高兴的""恋爱型亲子关系""中国式家长的控制欲""宋倩乔英子吵架"和"陶虹李庚希演技"等话题，由林磊儿这位身世坎坷的呆萌学霸引发的"林磊儿上线""心疼林磊儿"等话题，由性格开朗大方的方一凡所引发的"方一凡倒数第一""方一凡美甲""方一凡林磊儿"等热搜，由季胜利与季杨杨的激烈矛盾引起的"季胜利和季杨杨吵架"等话题均上了热搜。此外，"春风中学高三开学""小欢喜誓师大会""童文洁报答方一凡""林磊儿手机被摔坏"和"乔氏挥泪"等话题也都引发网友围观讨论。截止到2019年8月10日，该剧开播后引发的热搜话题见表4-2。该剧真实呈现了中国式的亲子教育，促使父母与子女换位思考，每个人都能在其中认领自己最感同身受的"话题"。其中，"中国式家长控制欲"话题获得3 594万次阅读量和4 732条讨论，"父母希望你成为的样子"话题获得了3 388万次阅读量和2 616条讨论。父母的健康问题、职场危机、经济压力、子女的抑郁症、个人梦想、二胎困惑等全部成为热点话题，

[1] 新华网客户端：《柠萌影业公布现实题材新作　黄磊海清合作〈小欢喜〉》，2018年3月16日（https://baijiahao.baidu.com/s?id=1595066213753102646&wfr=spider&for=pc）。

并具有极强的讨论价值。戏外,海清、陶虹等中年女演员的出路问题同样引发了热点话题,今日头条更是出现了"中年女演员没戏演?海清:除了扮母亲老婆外没更多选择"的专访。

表 4-2　截止到 2019 年 8 月 10 日《小欢喜》热搜话题[1]

1	电视剧小欢喜	14	小欢喜周奇	27	心疼童文洁
2	春风中学高三开学	15	方一凡美甲	28	海清台词
3	恋爱型亲子关系	16	来自爸爸的死亡凝视	29	童文洁暴打方一凡
4	林磊儿上线	17	季胜利季杨杨吵架	30	小欢喜誓师大会
5	爸妈做过哪些傻得可爱的事	18	佛系爸爸方圆	31	季杨杨腹肌
6	妈妈太爱我了怎么办	19	方一凡倒数第一	32	小欢喜预告
7	以下几句话请不要对孩子说	20	黑炮母亲童文洁	33	空降家长
8	被妈妈骂得最惨的一次	21	乔氏挥泪	34	七夕快乐
9	高考能否改变人的一生	22	做过最美的美甲	35	好会抬杠一妈妈
10	宋倩乔英子吵架	23	放假前放假后	36	心疼林磊儿
11	小欢喜太真实了	24	为了逃课撒过的谎	37	方圆失业
12	曾经因为什么事被叫家长	25	方一凡林磊儿	38	林磊儿手机被摔坏
13	考第二有什么值得高兴的	26	小欢喜小金	39	成年人的崩溃

在热搜"话题"的助推下,《小欢喜》引发的话题甚至成为当下的社会热点事件,有不少高校官微借《小欢喜》的热点话题进行引申讨论。例如,浙江工业大学官微以"电视剧小欢喜以下哪句父母的唠叨,正中你的小心心,小编先来:秋裤是什么,我们浙工大人不知道……"引发讨论;湖南师范大学以"电视剧小欢喜真的过于真实了,不管是碎碎念的妈,中间调和的爸,还是班主任的那些话……看过的快来跟小编交代,哪一句话仿佛在'偷窥'你的生活?"引发讨论;天津音乐学院以"热播剧电视剧小欢喜主要讲述的是高三学生高考的故事,你还记得高三时父母说过什么话,让你特别感动吗?来留言区告诉天小音吧"引发讨论;西安美术学院以"西美话题:电视剧小

[1] 李春晖:《戏里戏外〈小欢喜〉,这是一本话题营销的全新教材》,搜狐娱乐,2019 年 9 月 7 日(http://www.sohu.com/a/339410034_482286)。

欢喜这段童文洁骂方一凡的话真的听着耳熟，看过的同学请留言，你曾经被妈妈怎样'花式教训'过？"引发讨论；南开大学以"南小开有话说，最近热播的电视剧小欢喜中，乔英子的妈妈为了女儿的高三可谓是煞费苦心，你高三的时候父母做了什么让你印象深刻的事情呢？来评论区和南小开分享一下吧"引发讨论。林磊儿手机被摔坏后，各大运营商和手机品牌更是争抢着借"林磊儿手机被摔坏"的热点话题为自己的品牌花式做广告。该剧引发的热点话题已超出剧集之外，实现话题和热度出圈是当今现实题材电视剧营销的重要手段。

在当前影视业工业化的环境下，"话题营销"已成为工业化流水线的制造。今日头条正在打造"话题营销"的平台，已入驻"100+"领域、"10万+"垂类的创作者。这些创作者自带粉丝群体，平台通过话题征文的方式号召创作者参与，这些话题内容就可以通过 KOL 自带粉丝实现第一轮传播，转发抽奖则能驱动用户进行二次传播，形成裂变效应。《复仇者联盟4：终局之战》上映期间，奥迪就在今日头条上发起话题征文，邀请到 860 位跨圈层达人参与征文，征文篇数达 957 篇，最终 KOL 征文阅读量达到 1 597 万次，帮助奥迪实现了跨圈层营销。[1]《小欢喜》在故事创作环节就有意将热门社会话题进行故事化扩充，在传播中，话题也成为其宣发核心，从而打造了"10万+"剧集范式。

（二）短视频营销：花絮的多元价值

百度发布的《2019内容创作年度报告》显示，短视频用户规模已经达到5.94亿人，占整体网民规模的比例高达74.19%，其中30岁以下网民的短视频使用率为80%。[2] 抖音在2018年12月的活跃用户规模达4.26亿人，居所有短视频APP月活用户第一。短视频平台的崛起让更多影视剧借此进行剧集宣传，其中发展最为迅速的便是抖音平台。抖音平台上的视频时长一般控制在15秒到60秒内，以魔性音乐和脱口秀段子类型的素材为特色吸引众多粉丝。

[1] 李春晖：《戏里戏外〈小欢喜〉，这是一本话题营销的全新教材》，搜狐娱乐，2019年9月7日（http://www.sohu.com/a/339410034_482286）。
[2]《〈小欢喜〉遇见"抖音"，电视剧宣传的新方向》，文娱产业，2019年8月21日（http://www.gameliu.com/news_3776.html）。

针对抖音的用户群和平台特征，电视剧《小欢喜》在抖音上建立"小欢喜"官方账号。一方面根据抖音用户的审美特点，截取剧集中的经典对白和情节，大多类似脱口秀台词或搞笑剧情。例如，童文洁与方一凡的"我不是你妈"经典对话，方圆与乔卫东的搞笑对白，等等。黄磊以"方圆"的身份在剧中提到好友孙红雷，当天"牛头梗"就上了抖音热搜，多个大号转发该短视频，很多用户因为这段视频开始看电视剧。林磊儿酒后"文洁，这都是小场面"的视频点赞达到近300万。另一方面，剧中主演建立抖音号，在播放剧集之后与粉丝互动。例如，方一凡的扮演者周奇的抖音粉丝达上百万，他的抖音账号除了发布剧中的短视频，还经常发布个人日常搞笑视频，吸引粉丝。"林磊儿抖音热舞上线""林磊儿唱抖音神曲""英子唱抖音神曲太魔性"等短视频均在抖音上引起大量围观。在同时期入驻抖音的影视剧官方账户中，《小欢喜》的总获赞量位居第一。截止到2019年8月30日，总获赞量达5 438.1万，总播放量近10亿次，粉丝量180.5万人。[1] 该剧发布的短视频中"100万+"点赞的视频有14条，为暑期影视之最。

　　电视剧营销有种说法："热度不够，花絮来凑。"任何剧情片段剪辑、花絮、路演或采访都能填补观众追剧意犹未尽的心理。短视频平台成为发布这些花絮的最佳方式，使得短视频对剧集宣传的影响力远大于传统的广告形式。然而，并非所有剧集都能搭上短视频这趟快车。《小欢喜》成功运用抖音短视频扩大影响力，令同时期很多电视剧望尘莫及。究其原因，主要在于该剧突出的语言风格和大量或搞笑或感人的片段非常符合抖音用户的观看习惯和审美趣味，易于在抖音平台上以短视频的形式展示，即使没有观看过剧集的观众也完全能看懂。与此相反，同时期播出的《长安十二时辰》也利用抖音平台进行了剧集宣传，但因本身的特点与抖音平台用户的观看习惯不一致，未观看过剧集的用户也看得不知所云，使其抖音宣传效果大打折扣。

（三）品牌意识：深度融合的广告路径

　　电视剧植入广告是商家品牌营销的一种常见手段，观众对此习以为常。《小欢喜》

[1]《短视频营销战，〈小欢喜〉和〈陈情令〉谁赢了？》，搜狐文化，2019年9月2日（http://m.sohu.com/a/338234349_100233494）。

也植入了大量广告，如娃哈哈苏打水、唯品会、滴滴出行、三全食品、帅丰集成灶、安居客、58同城、三只松鼠、乐高、中国平安、诺贝尔瓷砖等。该剧开辟了一条电视剧集与品牌广告双赢的营销路径：剧情与品牌深度融合，带动品牌销量的同时引发剧情的热点话题，观众自然接受了植入品牌，热点话题的讨论也扩大了电视剧集的影响力。这其中以乐高和滴滴出行的双赢效果最为突出。

该剧第一集乔卫东令人捧腹的出场，就是为了给女儿送新买的乐高玩具。乐高在剧中是乔英子最痴迷的玩具，它引发了宋倩和乔英子母女之间以及宋倩和乔卫东之间的一系列矛盾。宋倩为让英子一心备考，第一次没收英子的乐高；乔卫东为让英子开心，送其"8499"乐高歼星舰作为生日礼物；英子怕宋倩没收乐高，将其藏在方一凡家；童文洁发现乐高，随后引发宋倩和乔卫东的矛盾；乔卫东为了给英子缓解压力，为其打造"秘密基地"；英子为玩乐高而装病旷课；宋倩发现英子的"秘密基地"，一气之下摔坏乐高歼星舰；英子与宋倩激烈争吵，宋倩打了英子一耳光……乐高不仅深度参与剧情，还将剧情推向了矛盾激化的高点。观众明知这一品牌植入，却并不反感。围绕这一剧情，"乔英子的乐高玩具要多少钱""乔英子的乐高歼星舰是什么型号""乔英子玩乐高旷课对不对""宋倩该不该打乐英子"都成为热点话题，"买乐高千年隼号8499"也成了一个梗，引发热议；与此同时，该剧快速提高了乐高玩具尤其是星战系列的销售量。

剧中方圆45岁混到中层，本以为离总监职位就差"一哆嗦"，却意外因公司内部博弈而被下岗，四处求职碰壁。面对两个高考孩子上学的巨大开支、房贷、高价租房、父母被骗巨资，方圆终于决定开滴滴补贴家用。滴滴出行成功融入剧情。随后滴滴出行在今日头条冠名搭建"电视剧小欢喜"话题，方圆中年失业引发的话题不只中年人感慨不已，不少年轻人也发出"这种中年裁员在现实里多吗？""中年下岗真这么难找工作！"的疑问和感慨。方圆在开滴滴车时偶遇配音导演，从此走上自己喜爱的文艺之路，更是引发了各种正面话题。在大众讨论声中，滴滴出行的植入非但没有引起观众反感，反而给观众带来了更多思考。这一都市人日常生活中再熟悉不过的网约车司机形象在剧中得以丰满，也引导了社会对这份新兴职业的更多认可，驱动滴滴出行品牌的正向口碑发酵。

四、意义与价值

2015年,国家广电总局出台"限古令",对所有卫视综合频道黄金时段古装剧的播放集数进行了限制。2017年,党的十九大开幕报告就文化产业的相关内容首次单独强调将现实主义题材作为国家提倡的创作方向。2019年3月,国家广电总局对包括武侠、玄幻、历史、神话、穿越、传记、宫斗等在内的所有古装题材网剧和电视剧进行了新的播放限制。据《中国电视剧风向标报告2019》统计,2019年上半年,卫视晚黄金档共播出电视剧328部,现实题材占65%,其中当代剧占50%,近代剧占比不足三分之一,古装剧仅占5%;当代现实主义题材剧成为卫视首轮剧的首选。[1] 2019年热播的《带着爸爸去留学》《少年派》《小欢喜》更是引爆了当代教育话题,教育题材成为当前现实主义题材电视剧创作的蓝海。据统计,2020年已有16部当代教育题材电视剧备案,其中不乏柠萌影业的"教育四部曲",继《小别离》《小欢喜》之后的《小舍得》《小痛爱》,正午阳光的《以子之名》,以及观达影视的《起跑线》等。[2]《小欢喜》的成功给当代现实主义教育题材电视剧的创作带来了启示,为同类型电视剧营造"生活真实感"提供了范本。

(一)教育题材的现实主义美学

马克思主义文艺美学提倡现实主义精神和现实主义创作方法。有学者认为:"影视作品中的现实主义就是按照生活本来的面目去反映或者表现生活,但它并非照镜子似的反映,而是如恩格斯所说:'据我看来,现实主义的意思是,除细节的真实外,还要真实地再现典型环境中的典型人物。'""其创作要有一种'对人生现实深切关注和对现实人生理性审视'的现实主义精神。"[3]

进入新世纪,一方面,随着政策对青春校园类型剧作的调整,当前教育题材电视剧必然回归到现实主义道路上来;另一方面,随着社会环境、社会结构和教育制度的

[1] 小熊:《尹鸿解读2019电视剧产业特点与走向》,腾讯网看电视,2019年11月13日(https://new.qq.com/omn/20191113/20191113A0QIDX00)。
[2] 明月帆:《2020年教育题材剧前瞻:16部作品,三大创作倾向》,新剧观察网,2019年9月1日(http://app.myzaker.com/news/article.php?pk=5d6b48a18e9f0932097647fd)。
[3] 范玉刚:《现实主义电影与社会主流价值传播》,《中国文艺评论》2019年第12期。

不断调整，当前教育的问题不同往昔，现实主义必须深切关注当下社会普通人最为关心的议题。此外，现实题材并不等同于现实主义，雷同化的情节、做戏、造梦、缺乏现实主义精神的关怀终将导致伪现实主义和悬浮剧的泛滥。

电视剧《小欢喜》正因为深刻洞察到当下社会家庭教育问题上最大的痛点，反映出普通观众普遍的焦虑，正视了当代教育的敏感话题，不回避生活中的痛楚。剧中的人设和生活场景的设定都非常真实，现实主义精神关怀贯穿始终，反思并解答了现实的问题，并树立了真善美的价值导向，从而引起各年龄层、各阶层观众的广泛共鸣。

（二）生活真实的家庭剧集范本

《小欢喜》获得豆瓣评分8.4的高分。检索豆瓣留言发现，大众非常认同该剧的生活真实，"这也太真实了吧！"是很多观众的心声。该剧对生活真实感的营造为当前现实主义题材剧提供了范本。

《小欢喜》准确把握当下普通家庭教育问题的痛点，是制造生活真实感的前提。在此前提下，叙事技巧营造生活真实则表现在：第一，选择小事件、小题材。发生在普通人日常生活中的常规事件容易引起观众共鸣。第二，正视敏感话题和生活的痛楚，但不放大矛盾，不渲染痛苦和焦虑，仅把普通人的日常事件呈现出来。第三，选择小人物的视角，将普通人在面对日常生活中的困难、痛苦时的心理活动真实地呈现出来，引起大众的共鸣。第四，在引起观众反思的同时给观众提供思考问题的新思路和解决问题的智慧，并通过潜移默化的方式获得观众认可。精心设置、营造生活真实主要表现在：第一，剧中的父母群体均由实力派年龄相当的演员承担，剧中的学生群体均为新生代年龄相当、演技成熟的小演员承担，因此，在视觉上人物形象与生活实际相吻合。第二，剧中的人物服装、化装相对比较生活化，三组家庭和学校的生活场景接近当前都市生活，不奢华，细节处体现真实。第三，剧中主要人物的对白均为演员本人配音，人物的声音和视觉形象吻合，真实感加强；大量充满情感、通俗、幽默和功能性的语言叩击人的心灵。第四，该剧情节紧凑，毫无拖沓、放水的感觉，符合现代观众快节奏生活的审美要求，从而加强了生活真实感。此外，《小欢喜》遵从影视剧真善美相统一的美学要求，在"向善""向美"的前提下追求生活的真实。

五、结语

　　电视剧《小欢喜》以高考为切入点,深刻洞察当下中国普通家庭在子女教育问题上的痛点,彻底、细致地将叙事聚焦在中国式的亲子教育问题上,并进行反思;小视点大开掘,采用轻喜剧的艺术风格,具有真善美的价值导向;不仅再现了生活本来的面貌,更观照了人的内心;采用话题营销策略打造"10万+"剧集范式,品牌与剧情深度融合更实现了电视剧与植入广告产品的双赢。《小欢喜》将国产现实主义教育题材电视剧推向了一个新高度,我们期待不久的将来有更多优秀的同类作品问世。

<div style="text-align:right">(石蓓)</div>

专家点评

　　仲呈祥:该剧选题有胆有识有智慧,它触及了牵动亿万民心的民生话题。面对高考,主创没有采取简单否定或简单肯定的创作思维,而是用真实的生活、真实的人物、真实的细节和真实的思考去打动观众。这部剧在平平实实地讲故事当中,透视出对生活的深入思考,深化了人们精神上的审美能力,同时还用一种中正平和的美学风格,在情感上抚慰了人心。

<div style="text-align:right">[《专家研讨电视剧〈小欢喜〉——以小题材、小人物折射大时代》,
《中国艺术报(艺术纵横版)》2019年9月9日]</div>

附录：普通人的生活逻辑是最难呈现的
——专访《小欢喜》总制片徐晓鸥

由黄磊、海清联袂出演的《小欢喜》在暑期档横空出世，开播 15 天，以豆瓣 8.4 的评分成为 2019 年暑期档国产电视剧里的高口碑剧。根据云合数据显示，《小欢喜》以 13.08% 的市场占有率位列电视剧霸屏榜第一；卫视方面，这部剧在东方卫视和浙江卫视的最新收视率（截至 2019 年 8 月 13 日）均超过了 1.2。《小欢喜》之所以能取得这样的佳绩，在总制片人徐晓鸥看来，是因为找对了教育这个切口。

"经过《小别离》的论证以后，我们发现观众更关注的还是亲子关系、教育、代际磨合。这是在影视剧里很少看到的，也是生活中很大的一个痛点和一个没有标准答案的难题。"基于上述考量，在《小别离》杀青的时候，主创方就和主演黄磊在一起共同构思了《小欢喜》的雏形。不同的是，《小欢喜》关注的人群"成长了"，变成了即将高考的准成年高中生。相比《小别离》里稚嫩的初中生，这些少年的想法更加独立，和父母的冲突也更加明显。该剧选取了三个家庭作为故事主角，这当中有控制欲极强的单亲妈妈和学霸女儿的矛盾，有望子成龙的父母和"学渣"儿子的矛盾，也有典型官员父亲和对他情感疏离、叛逆儿子的矛盾……这些都是柠萌影业在一年多的田野调查里抽取出来的普通人的真实故事。不普通的地方在于，《小欢喜》给了这些矛盾一个温暖的结尾，这可能是现实故事里不常见的温情。以下为毒眸与《小欢喜》总制片人徐晓鸥的对话。

毒眸：柠萌影业是基于怎样的考量，要打造"教育三部曲"的？

徐晓鸥：其实在《小别离》的创作过程当中，我们觉得找到了一种新的、能够解剖当下生活的角度和窗口。《小别离》播出后获得了很好的效果以及社会反响，让我们意识到可以从教育来切入生活，还原生活。这个题材很独特，也有表达的可能性，当时就已经准备要做《小欢喜》了。

教育其实是全社会非常关注的一个焦点，也是现在家庭里最大的重心。教育剧虽

然从根本上说还是一个家庭剧、生活剧，但是故事的主体不再是夫妻情感、婆媳关系、代际代沟，而是从教育的角度来切入生活。教育也可以是一个叠加的话题，涵盖了亲子情感、人物的面貌和"三观"，包括所有家庭成员的性格，等等。在创作的过程中，我们认为教育话题是一个大有可为的题材，因此我们坚定了要做下去的决心。

毒眸：《小欢喜》里三个不同家庭形态的设置是出于怎样的考虑呢？

徐晓鸥：首先黄磊和海清一家是主线。在《小别离》里，主线会比较突出，另外两家相对辅助一些。但是这次观众会非常明显地感觉到，三家人的戏份都比较重，甚至有的时候主线家庭的戏剧会更清淡一点，另外两家的冲突反而浓烈一点，从整体上增加了这部剧的丰富性。

我们在大量的采访和调查中截取了三个家庭的缩影。《小欢喜》改编自鲁引弓老师的同名小说，他在写作之初的2017年就走访了几所中学，开了很多座谈会，甚至和很多学生去聊天沟通，才从中选取出这些样本：一家是最普通的人家，可能会有一个侄子是家庭里的新来者；一家是离异家庭，有一个女儿和控制欲比较强的妈妈；一家则是典型的官员家庭。依托大量的采访后写作的速度就会很快。我们在前年夏天就收到了鲁引弓的小说稿，然后花费了大概一年半的时间进行剧本修改，并在原著的基础上加以调整，比如说黄磊、海清这对父母，我们就会往更加符合他俩人设的方向去调整，基本上这三家人都是非常具有典型性和代表性的。

毒眸：在三种家庭形态里，为什么会选择中产家庭来作为剧情展开的阶层基底？

徐晓鸥：我们没有虚化地理概念，其实就是以北京作为基础，而这种设置基本符合一线城市家庭的状况。如果过于虚化的话，你就没有办法做到一些细节的真实。比如说高考600分的成绩，在北京和在上海完全是两个概念。其实主线的主人公家庭也很普通，后面的剧情也会出现失业等情形，所以他们可以作为中国家庭的代表。

毒眸：教育题材电视剧应该加入一些家庭伦理的东西吗？

徐晓鸥：其实我在做《小别离》的时候，心里还没有那么笃定，因为教育题材毕竟是比较小的切口，更何况那时整个市场同类题材几乎没有，我们不确定能不能引发

更多的共鸣，所以就在想，要不要向市场借一些经验来参考。比如说加入一些中年危机，一些家庭困境之类的内容。但经过《小别离》的论证以后，我们发现观众更关注的还是亲子关系、教育、代际磨合。这是在影视剧里很少看到的，也是生活中很大的一个痛点和一个没有标准答案的难题。因此，我们在做《小欢喜》的时候，就很确定地往教育的方向发展，《小欢喜》从开始一直到结束，整个故事紧紧扣住的是高考和教育的主题。其实从本质上来说，加入家庭伦理元素，没有对或不对之分，主要还是看创作者想表达的本意和初衷是什么。如果你想表达的是中年人的困惑，那就应该加。但对于《小欢喜》而言，更多的是想表达在高考这一年当中，父母与孩子之间关系的变化。

毒眸：在剧中怎样体现家长跟孩子之间的矛盾？

徐晓鸥：我们这次没有写家庭内部非常极致的矛盾，《小欢喜》里所有的家庭总体上都是洋溢着爱，内部没有什么根本性的矛盾，既不闹离婚，也不争财产，父母所有的向心力都在孩子的身上，而且夫妻之间都是相互扶持的，哪怕是两个离婚的父母，他们的劲儿都是往一处使。我们希望这个矛盾是极其生活化的，因为普通家庭里没有那么多激烈的冲突，大多数是基本和睦但小摩擦不断的状态。从大的层面上来说，那些天天在家里打得鸡飞狗跳的家庭毕竟是少数，因此，我们更想还原的是在你身边看到的最普通的家庭，而不是极致家庭的故事。

毒眸：教育题材电视剧的创作和落地的难点分别体现在什么方面？

徐晓鸥：我觉得首先最难的点是如何体现"真"。其实在教育剧这条线上，你要选取一些矛盾是很容易的一件事，一些戏剧矛盾比较激烈的事情确实生活里也存在，大家可能在新闻里多多少少都会看到一些，但我觉得这不是"真"，而是超出了普通人的生活逻辑。因此另外一个难点就是呈现普通人的生活逻辑。在一个风平浪静、和睦和谐的家庭环境里，你面临的教育问题的重点在哪里？解决方法是什么？有多少路径可以尝试？这些问题的解决，首先，需要创作者有深刻的生活体察，有多方面的采访经历，而不是仅限于个人的体验；其次，对整体的教育政策，对中国未来教育的发展，对未来这一代人的风貌，创作者必须要有清晰的逻辑和正确的观念。在此基础上，

创作者才能写出符合真实的作品。

毒眸：今年暑期档的教育剧其实还挺多的，您觉得这些电视剧的出现是一种偶然，还是一种必然？

徐晓鸥：我觉得教育是一个大话题，不算是什么风口，也不是什么偶然，就是一个家庭剧，一个现实主义题材的分支，这也是一个很主流的题材，一个永远都存在的题材。可能是因为今年播出的也都是前两年一直在研发的，我觉得以后每年都会出现。

毒眸：在《小欢喜》里，由海清和黄磊一起演绎的家庭形态又是"虎妈猫爸"的典型搭配，您会不会觉得这样的设置已经是一种套路了？

徐晓鸥：其实我并不觉得，从中国教育的家庭基础上来说，一般都是以妈妈为主的家庭教育模式。"虎妈猫爸"这种设置代表着一种基本性，其实是中国大多数家庭呈现出的一种状态。我觉得关键还是在于人物，他们会出现什么样的新变化。同样是海清和黄磊搭档，在《小欢喜》里带儿子和在《小别离》里带女儿，呈现出的就是不同的表达方式或方法。

（风闻网 https://user.guancha.cn/main/content?id=160349&s=fwtjgzwz）

2019年
中国影响力电视剧分析　案例五

《庆余年》
Joy of Life

一、基本信息

类型：古装

集数：46集

首播时间：2019年11月26日

首播平台：腾讯视频、爱奇艺

上星卫视：浙江卫视

收视情况：豆瓣评分7.9

二、主创与宣发信息

出品公司：腾讯影业、新丽电视、深蓝影视、阅文集团、华娱时代、海南广电等

原著：猫腻

编剧：王倦

导演：孙皓

总制片人：陈英杰、方芳、杨蓓

制片人：于婉琴、平泳佳、张志炜、王惟伊、闫征

主演：张若昀、李沁、陈道明、吴刚、李小冉、辛芷蕾、李纯、宋轶、田雨

摄影：潘星

剪辑：张佳

美术设计：申小涌、申小毅

造型设计：陈同勋、张晔

服装设计：刘伟强

灯光：侯华、陈海波

配乐：刘锐

配音导演：陆揆

录音：鲁要东、曹彦杰

剧务：党伟光

场记：刘文娟

发行：于婉琴

三、获奖信息

1. 第26届上海电视节白玉兰奖

 最佳编剧（改编）王倦

 最佳男配角田雨

2. 入围第26届上海电视节白玉兰奖（提名）

 最佳中国电视剧

 最佳导演孙皓

 最佳男主角张若昀

 最佳男配角陈道明

男频 IP 小说改编的成功与启示

——《庆余年》分析

2019年年末，一部改编自猫腻同名小说《庆余年》的网络剧一经播出便占据了影视话题榜。这部剧由腾讯影业、新丽电视共同出品及承制，深蓝影视、阅文集团、华娱时代等共同打造，腾讯视频、爱奇艺两大平台播出，并由孙皓执导，张若昀、李沁、陈道明、吴刚、李小冉、辛芷蕾、李纯、宋轶等联袂主演，播出还未过半就已经成了2019年最具话题度的剧集作品之一。

一直以来女频小说改编剧在社会上颇受欢迎，比如大女主戏《甄嬛传》《如懿传》《那年花开月正圆》等，爆款频出。在许多网络文学网站上，"女频""男频"是女性频道和男性频道的简称，是根据阅读观众的不同性别和喜好分出的网文类型。男频IP改编剧顾名思义，就是将受众大多为男性群体的小说或文章改编成电视剧或者网剧。这种剧集鲜少将重点放在爱情的铺设上，也不再主要展现人物之间的钩心斗角，而是转向描写热血男青年在大故事背景下的成长经历。题材类型一般都是与权谋和斗争紧密相连，不论是小说还是影视剧，欣赏起来都有种"快意江湖"的洒脱和对全球空间的想象力。虽然男频小说的受众大多为男性群体，但是在影视剧中仍要兼顾女性的情感表达，男频IP改编剧在经历了《琅琊榜》的成功之后，近几年却一直处于不温不火的试水阶段。2019年的男频IP改编剧给了影视行业一个惊喜，《庆余年》《长安十二时辰》《陈情令》《鹤唳华亭》等影视剧纷纷脱颖而出，让人们看到了男频剧的前景与希望。市场在慢慢摸索出这类IP剧改编的利弊之后，也逐渐掌握了当代观众的审美需求和价值取向，为今后此类电视剧或网剧的深化改编提供了借鉴或参考。

《庆余年》的原著是具有一定知名度的男频IP小说，金牌编剧王倦亲自操刀，使

其既迎合了大众当下轻松愉悦的观看习惯，又满足了原著中所展现出的人物逻辑。剧集播出以来，与之相关的话题"庆贺一年以上""如何看待电视剧《庆余年》"，分别占据了热搜榜第一名和第二名的位置，讨论度一路走高。为了迎合大众的需求，制作方和平台方在播出一星期后惊喜地加量播出。《庆余年》作为男频 IP 改编剧，如何能让原著粉满意，并且吸引新的影视剧粉丝群体，这就要求从演员的选择、导演的拍摄和编剧的改编等各方面共同发力。在播出初期，豆瓣评分为 7.9，许多原著粉表示故

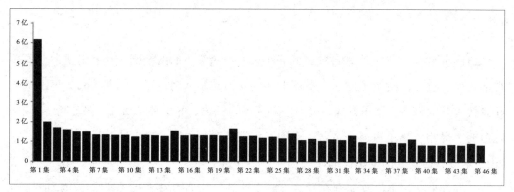

图 5-1 《庆余年》分集播放量柱状图
数据来源：骨朵数据（截止至 2020 年 3 月 29 日上午 1 点）。

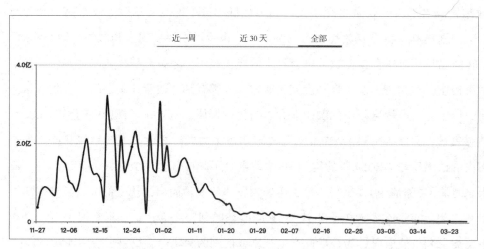

图 5-2 《庆余年》总播放量趋势曲线图
数据来源：骨朵数据（截止至 2020 年 3 月 29 日上午 1 点）。

事改编得很精彩，搞笑的同时保住了原著最想要表达的现代思想内核。还有很多剧粉在观看时表示剧集节奏张弛有度，既有诙谐幽默的台词、形色各异的人物，也有烧脑的情节反转……这些都是电视剧《庆余年》成为爆款的理由。

当下的电视剧或网剧多采用多对多的传播模式。这一模式所形成的互动性，主要表现在两个方面：一个是社交媒体使用者之间的互动。该方面互动由使用者之间交互完成，每个使用者都可以发表自己的观点，然后展开激烈讨论，以此达到传播电视剧内容的效果。另一个是社交媒体使用者和电视剧制作者的互动。在该方面的互动中，电视剧官方起着指导性作用，可以在社交平台上指引使用者正确评价，提高电视剧的社会影响力。[1]

从艺术价值来看，《庆余年》将小说中的重症肌无力患者穿越重生的故事改编成一位青年作家写的科幻小说，而主人公范闲一出生便拥有现代人的记忆，在类似南北朝的时代里生存。故事在架空的历史中拥有宏大复杂的叙事，其中夹杂着政治、权谋、爱情等因素，展现了两个国家的斗争。以"权谋"为骨，讲述整个故事的起承转合，却以"幽默"为皮，在紧张的叙事中插入非正经的台词和搞笑的人物，叙事风格上独树一帜。基于人际传播所带来的口碑效应，整部网剧的演员在演技上也得到了认可。"中青老"的选角搭配透露出导演流量与品质兼顾的决心，剧中鲜明各异的人物形象也为整部剧赚足了卖点。"范闲""范思辙"等剧中人物名字也屡次登上微博热搜，从开播以来就是讨论的话题中心。整部电视剧除了在创作上下足了功夫，其中所映射出的"软文化"也是它在影视剧领域引起热议的原因之一。总结这部剧的表达主旨，仍与其原著小说高度相似，那就是"现代思想烛照古代"，将适合现代人的话语体系构建在封建制度之下，在固化思想的矛盾中去讨论人生存的价值和意义。

从美学与文化价值来看，《庆余年》的服化道以深色为主，人物服装偏暗系，与剧中角色老谋深算的性格特征相得益彰。此外，黑色与金色相搭配的造景布置不是为了烘托出皇宫的奢华感，更多的是体现宫墙内等级戒备的森严。剧情的类型化和人物的设定编排让观众看得乐此不疲，借观剧的爽感来弥补大众对华丽置景的诉求，"瑕不掩瑜"，符合主流价值观的故事越来越成为观众期待看到的作品。《庆余年》中多次

[1] 王筱卉、翁弋然：《互联网+时代电视剧传播的社交化研究》，《中国电视》2018年第5期。

出现的《红楼梦》《唐诗三百首》引起了观众很大的反响。该剧观看群体以年轻人为主，当虚构的人物脱口而出李白的《将进酒》时，四大名著之一的《红楼梦》在假想的时空里难逃被列为禁书的命运，这些都唤起了许多人对历史与文化的共鸣。

从产业营销来看，网络文学作品改编的大 IP 电视剧不胜枚举，但收获高口碑和高点击率的却寥寥无几。《庆余年》原著是作家猫腻在 2007 年就开更的作品，十余年间积累了大量的原著粉，如何获得原著粉的认可一直以来是 IP 改编剧反复斟酌的重点。往常影视市场所认为的"IP + 流量"就是口碑的保证，在现如今也已失灵，观众对 IP 的追捧已经趋于理智，甚至更为严苛，卖流量远不如卖故事本身更能令观众满意。《庆余年》融合了权谋、科幻、悬疑、古装等多种元素为一体，加之现代人秉承的思想观念，打破规则就是它最大的话题营销手段。"庆余年动物版""庆余年角色名""庆余年是部喜剧"等微博热搜关键词均达到千万阅读量，公众参与度极高。大家更多讨论的还是电视剧的类型化制作，剧中人物的破立转变不仅营造出剧情效果，人物本身也带有很高的话题度，甚至"郭麒麟承包庆余年笑点""郭麒麟被自己感动哭了"等带有演员真实姓名的词条也频上热搜，达到了角色和演员之间的融合。从视频平台播放模式来看，将《庆余年》再次顶上风口浪尖的是它试水的全新 VIP 观影模式——超前点播。尽管剧集单独付费的超前点播模式在欧美已经屡见不鲜，但在当下国内视频平台会员转型的阶段，这种不提前告知就突然收费提前解锁剧集的做法让很多原会员用户感到无法接受，超前点播模式到底是转型期的新突破，还是各平台吃相太难看，仍有待大众讨论。

当下 IP 改编剧"穷则思变"，在题材和角色设定上只有不断求新求变，才能不落窠臼。讲好故事依然是一部电视剧想要立住口碑的首要选择。不可否认，当下我们正处于娱乐风暴的中心，电影、电视剧、短视频、游戏等各种娱乐方式千变万化，个人的能动性被放大。人们可自主选择娱乐消遣的方式，既是信息制造者，也是娱乐参与者。因此，想要被个体认可,讲好故事的能力必不可少。当一部电视剧成了爆款的时候，它本身也是一种丰富的资源。持续生产高质量的电视剧，不管是虚构时空还是反映历史，不管是大视角还是小镜头，都应立足当下观众的情感和价值观去解析故事，跨越年代与命运，这才是写出爆款的基石。

一、故事类型与艺术价值

《庆余年》于 2019 年 11 月 26 日在腾讯视频、爱奇艺首播，作为年末巨制，在短时间内收获了高点击率和好口碑，微博热搜榜上话题阅读量过亿，表明了这部剧的"爆款"效应。针对《庆余年》的突然走红，让我们再次看到 IP 改编剧的前景和希望。在此之前，IP 改编剧遇冷，与《庆余年》几乎同时期播出的《剑王朝》与《九州缥缈录》反馈不尽如人意，让许多导演和编剧在观众的评论声中不断寻求突破。

男频剧刚刚打入影视市场，为市场注入活力的同时，也遇到了不同观影人群带来的考验。随着观影人群的年轻化，富有创造性的年轻群体寻求个性的张扬，他们不再满足于单一的剧目类型，也不再期待非黑即白的人物设定。年轻群体在娱乐的同时也希望能在其中汲取营养，剧中主人公的搞笑、叛逆、独立一定程度上构成了屏幕前观众的自我想象。《庆余年》在改编之初就有业界人士提出质疑，繁复的故事背景和穿越的题材如果要改成影视剧，稍不留意就可能造成口碑"滑铁卢"，这无疑是对剧集创作的一次挑战。

（一）叙事类型的创新：题材、改编与思想

1. 穿越题材的新尝试

2019 年，从电视剧类型来看，古装剧依然占比最高，占全年剧集类型的 34%，尽管国家对古装剧施行了一定的调控措施，观众对古装剧的喜爱程度依然没有减弱。近几年，国家新闻出版广电总局出台了不同程度的"限古令"，调控力度不断增强，调控范围也从卫视扩大到网络平台。从最初的 2013 年 6 月颁布"限古令"，要求卫视综合频道的黄金时间段每月或者每年播出的古装剧，不得超过每月或者每年黄金时间段播出电视剧总集数的 15%，从数量上严格把控，希望通过"限古令"整改繁乱的卫视古装剧数目，把控生产源头，产出更加优质的古装剧集，做到尊重历史，弘扬正确的历史观和价值观。这项措施一出台便使很多古装剧将市场投向网络平台，催生了"台网联动"的新播出模式。2015 年，"一剧两星"政策的颁布，更加缩紧了电视剧上星的数目，上星卫视每年可播放的古装剧在 110 集左右。2018 年，政府继续加大调控范围，监察力度也转移到了网络平台，禁止一切由戏说改编的历史电视剧，鼓励创作

历史正剧,乱改历史的古装剧被禁止在一线播出,这项措施也被称作最严"限古令"。[1] 2019年7月,国家广电总局颁布通知,遴选出86部电视剧进行为期百日的展播活动,选出的电视剧多为展现新中国成立以来中国人民自强不息,从站起来到富起来再到强起来的奋斗历程,许多古装剧纷纷为其让路,《陈情令》《长安十二时辰》等热播古装剧提前结束热播。《庆余年》搭上了2019年全年古装剧的末班车,这部略带穿越意味的电视剧,将原小说的灵魂穿越改成了一部作家写的科幻小说,以免还未播出就落入对穿越剧的争议中。古装剧作为文化事业的一部分,自然承担着娱乐的作用,但是过度的娱乐就会导致思考的缺乏,特别是观影人群中还有很多青少年和老年群体,他们大多数都是直接接受影视剧所传递的信息和价值观,古装剧不经过历史考证和仔细打磨,很容易引起国民对历史的误解。一个民族如果无法正确理解自己的历史,就会导致思想深度和内涵的缺失,甚至会带来身份认同感的迷茫。古装剧不应该受到利益的驱使片面地迎合观众的口味,甚至追逐热点——在历史中加入许多神幻元素,比如穿越剧,结果影视剧整体制作粗糙,特效夸张,人设没有自身的特点,就算是披上了"爆款"的外衣,还是会引起观众的厌倦和审美疲劳。

我们对穿越剧的认知可以追溯到2001年的《寻秦记》《穿越时空的爱恋》等剧,当时这种新鲜的题材让观众拍手叫好,投资方也收获了高额回报,自此穿越剧作为古装剧的又一分支正式走进大众生活。它颠覆传统电视剧的叙事方式,打破时空的限制,以轻松新颖的题材吸引现代大众的注意,掀起了一个时代的大众狂欢。穿越剧在后现代语境下发生了多次转型,博人眼球的故事剧情、幽默诙谐的人物形象,再加上夸张的叙事手法,使观众抽离于历史的叙述,用浅显的娱乐代替了大脑的思考。一时间穿越题材大火,诸多穿越题材电视剧听到了商业资本的召唤,如雨后春笋一般充斥着屏幕。随之而来的是穿越剧市场的乱象竞争,历史得不到尊重,艺术价值丧失,人们对于艺术的追求也降低了。2011年《宫锁心玉》《步步惊心》等清宫穿越剧的热播,在全国范围内掀起了一股清宫热,甚至在当时人们还分为"八阿哥党"和"四阿哥党",两部电视剧的主要感情线也不相同,很少有观众真正了解历史上的"九子夺嫡"。2015年《太子妃升职记》的播出,打造出颇具颠覆性的穿越故事,却也暴露了这类

[1]《2019"限古令"下古装剧市场洞察报告》,艺恩发布,2019年7月19日(http://www.endata.com.cn/)。

剧集最大的弊端——形式的狂欢，思想的空洞。

穿越古装剧正在朝着无理、低俗的方向发展，乱搭历史人物的红绳，篡改正史，暴露出一系列问题。"古装剧走向了无深度的奇观化。价值观的杂糅导致各种元素的拼贴与嫁接，古装剧在这个娱乐至死的时代里沦为毫无意义的大杂烩。"[1]在《庆余年》热播之前，《双世宠妃》《唐砖》等架空剧在网络上播出，同样因为故事缺乏创意，夹杂了太多无意义的情节，这几部穿越意味的架空剧没能成为"爆款"。网播穿越剧把故事戏剧化，缺乏逻辑性和精神内核，大多哗众取宠，最终只能被打上"雷剧"的标签。《庆余年》在改编创作时把握住了当下人们对品质网剧的认知——还是要把关注点放在剧情和人物身上，穿越这个外壳在追求品质剧的时代已经失去话语权，一部剧真正吸引观众的依然是其故事性和制作水平。

单从《庆余年》的题材类型来看，它依然属于古装剧的范畴，原小说是穿越类型，但是作为播出的网剧，在审核的压力下将它改编成了现代人写的一部小说，弱化了穿越的成分，打破了原有古装剧的固化思维，使该剧既有历史古装剧钩心斗角的权谋之术，也有玄幻古装剧大胆新奇的人物设定。比如五竹叔这个角色，在原著里是一个来自冰封时代的机器人，所以才能战斗力超群，剧中有些逻辑并不能用正常世界的思维去理解，看似不合理的人或事一旦假想来自未来时空，观众也就默认了其中的可能性。这是《庆余年》在故事类型改编方面做的独到之处。仙侠、权谋、斗争、宫廷、穿越、爱情多种类型元素糅合在一起，《庆余年》在三天内就点燃了舆论热情，甚至剧情播出到12月，粉丝要求网络平台加快剧集的播出，主演们也纷纷带上热搜话题"庆余年土味催更新"，转发微博暗示剧集加快更新。果不其然，在众人的力荐之下，爱奇艺与腾讯视频从原本的每周更新四集变成了每周更新六集，足可见观众对剧情的期待，让原著粉和影视剧粉纷纷表示看得"带感"。

2. 宏大叙事的巧妙改编

猫腻擅长用细腻的文笔去铺垫一个背景宏大的故事，并且在创作的过程中强调写作的文学性，语言犀利，极具"爽文"特质。然而越是宏大的故事叙述越难在影视作品中展现，其中包含内在逻辑性和故事发展的顺序，很难在一集45分钟的剧集中完

[1] 蔡骐、文芊芊：《论古装剧的题材、叙事与意识形态》，《中国电视》2018年第11期。

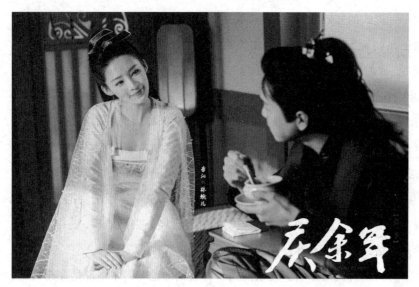

图 5-3 男主范闲与女主林婉儿彻夜谈心

全交代清楚,总有一些边缘事件要被省去,编剧在改编时如何取舍就成了一个难题。无论是小说还是影视剧,叙事一直处于核心地位,宏大的叙事具有连贯性和统一性等特点,往往在创作者构建的话语体系中,要关注人的社会性,将人物命运与家国紧密相连,追求理想与道德。宏大叙事不仅是一种叙事手段,更是一种对于精神价值的追求,融合了对历史的反思、对现实的批判、对人性的赞扬。与时代相挂钩,主人公范闲个体的身世浮沉潜藏在家国政治斗争的风雨飘摇中,在他身上又有着现代人追求独立、坚定理想的表达诉求,在一次次的打击下不向生活低头。

在《庆余年》被改编之初,原著粉就对书中的人物关系和多线索故事的改编表示担心,人物线众多容易造成叙事混乱,既要彰显背景格局又要突出个体命运,这对改编者的功底无疑是一种考验。书中许多名场面和重要情节被保留下来,做到了尊重原著,原著的核心思想也只是稍做调整。改编的基础是对剧情和人物的理解,而不是基于市场的喜好一味地迎合大众口味,导演团队也会在拍摄时再做加工,根据具体的场景做灵活的调整,这样更能从整体上把握整部剧,不会让画面看起来粗制滥造,达到了叙事与拍摄手法的平衡。

图 5-4　范闲（右）与五竹叔回忆自己的生母

在《庆余年》中，从一开始主人公在澹州的生活就为后续埋下伏笔。蒙眼少年五竹将还是婴孩的男主范闲救下，送到了澹州范府，以京都司南伯范建私生子的身份活了下来，后来自称京都鉴察院三处主办的费介来到范府，和五竹一起教范闲本领，所有人都对这个叫作范闲的孩子格外上心，直到鉴察院的滕梓荆到澹州刺杀范闲，故事才慢慢拉开帷幕。

在后续的故事发展中，范闲来到京都，想要寻找刺杀自己的凶手，却意外地在神庙中与自己许婚的女子林婉儿相遇，两人一见钟情却并不知道对方的身份，也为观众留下悬念，二人到底何时相认推动了观众深入观剧的欲望。范闲本应娶林婉儿为妻，掌管内库财政大权，却卷入了争夺皇位的斗争。皇子夺嫡分为两个阵营——太子与二皇子，还有皇帝的妹妹长公主也代表着自己的权势，主人公范闲一步步地卷入了皇宫里没有硝烟的战争之中，爱情的戏份被减弱，权力和财产的争夺贯穿整部剧。

《庆余年》能成为爆款的原因自然不是主人公看似巧合的命运发展那么简单，剧情每推进一步便有一个反转。当范闲与滕梓荆成为朋友之时，滕梓荆却被杀身亡。范闲的性格在这里开始发生转变，他原先抱着能过一日是一日的心态生活在这个封建王

朝里，但友人的离去让他开始思考众生平等的意义，为了揪出幕后操纵者，范闲自愿走进更大的阴谋。鉴察院里的人只有一处的主办朱格处处与范闲作对，包括院长陈萍萍在内的所有人都明着暗着帮助范闲渡过难关。就在观众以为朱格是大反派时，剧情的推进让我们发现他只是一个偏执、爱国的臣子。剧中女反派长公主毫不掩饰自己对范闲的迫害，虽然明面上投到太子门下，故事结局才揭晓原来长公主是二皇子的帮手。敌国重犯肖恩被称为杀人魔头，却受人迷惑把范闲当作自己的孙子，对其爱护有加；鉴察院院长陈萍萍将范闲视如己出，但范闲的每一步都在他的算计和谋划之中；庆帝表面上洒脱不羁，实则心思缜密、老谋深算，在暗处看着每个人的一举一动，连自己的儿子利用起来也丝毫不心慈手软。善恶之间的反转，人性之间的对抗，让这部剧鲜活起来。观众开始揣测剧中每个人物行为背后的真实意图。

观众跟着范闲一起一路披荆斩棘寻找答案，直到本季剧集的最后，观众才看明白前期的背景铺垫，感叹真是下了好大一盘棋。剧中每个人物都多多少少站在自己的上帝视角上，看着每件事的发生。第一集滕梓荆的出场就在陈萍萍的算计之中，他不动声色地与肖恩玩弄心理战术，利用范闲达成个人目的，这是陈萍萍站在上帝视角对故事一开始的把握，而陈萍萍身后还有庆帝这个隐藏的 BOSS，对所有事情都了然于胸。从形式上讲，《庆余年》描写的是当代少年纵横古代的脑洞故事，范闲既是主导者，也是背后更大利益集团的棋子，他最终能不能挣脱他人安排好的命运轨迹，寻求自身的救赎，结果还未可知。从情节上讲，叙事快节奏推进，悬念丛生，一环扣一环，阴谋的背后还有更大的阴谋等着主人公去面对。从气氛上讲，紧张与幽默交织叙述，上一秒观众还沉浸在大人物间高深莫测的政治周旋当中，下一秒便被张若昀频出的现代词儿和郭麒麟的"单口相声"逗得合不拢嘴，使笑点穿插在钩心斗角之中。

3. 个体思想在群像中的挣扎

当代社会构建出的文化话语体系具有开放性、独立性和创新性等特点，无论是哪种形式的话语体系归根结底都是对客体的认识和反映，人们夹杂在意识里的对文化的理解，也是对客观世界的把握。人们会不断地反思、批判隐含在话语体系中的思维方式，这种不断思考的过程恰恰体现了当下文化中开放包容的一面。[1] 对影视文化而言，这

[1] 韩美群：《论文化话语体系的多重属性与建构范式》，《思想理论教育》2016 年第 7 期。

种开放性可以通俗地表现为人们不再从单标准的黑白两面来评判影视中出现的角色，对于人物性格、行为动机、所处大环境，观众会不同程度地有着自己的观点和认同感。能吸引人的角色设定不再是简单的"老好人"和切切实实的"恶人"，更多的是在人物身上体现了某种精神或是体制的碰撞、冲突以及融合，这使得人物永远在新的自我反思当中实现超越。

《庆余年》在设定人物时赋予每个人物性格多面性。范闲从一出生便拥有现代人的记忆，这是他无法选择的宿命。"平平淡淡活过一辈子"是他最大的愿望，即使看到母亲叶轻眉在鉴察院门口留下的"人人生而平等"的石碑，他也觉得这只是一个可笑的愿望。范闲拥有现代文明社会的记忆，生长在自由平等的社会中，只是他不相信仅凭一己之力可以改变历史上封建社会对于人权的压迫。这是一个自我否定和否定客观现实的过程。直到滕梓荆死去，对范闲造成了很大的冲击，他才开始站起来为平等发声。故事讲述到这里是主人公自发的第一次转变，他搅动朝局，抓叛徒，寻身世，甚至来到邻国参与别国的政治斗争。直到从肖恩口中知道了自己身世的秘密，他才意识到自己一直都被人玩弄于股掌之中。被欺骗的感觉让他悲愤交加，此时人物从一个追寻光明的翩翩少年变得深沉腹黑，这是他的再一次转变。要想冲破黑暗就要先成为黑暗的一部分，环境的压迫可以改变个体人物的行为动机，甚至性格。

庆帝这一角色也被陈道明刻画得入木三分。作为一位帝王，给人的印象应该是头戴发冠，衣着整齐华丽，坐于朝堂之上威震四面群臣。但在《庆余年》中，陈道明饰演的庆帝经常衣衫不整，头发凌乱，一袭白衣歪坐在自己的房中，尽管穿着打扮没有帝王的奢华，但谈吐气质威严凛冽，一个眼神足以让人闻风丧胆。这位帝王与众不同，他不需要外在打扮去宣示自己的身份高贵，震慑他人的是心狠手辣，阴郁深沉。陈道明的演绎可以用"举重若轻"四个字来形容。同样心思深沉的还有鉴察院院长陈萍萍这个人物，他的设定是一人之下万人之上的谋士，但因为在年轻时抓捕敌国重犯肖恩丧失了行走、站立的能力，只能坐在轮椅上度过后半生。他比皇帝少的是一份洒脱和不羁，为人臣子必须步步为营，何况自己的上司还是一个洞察人心的"老狐狸"。陈萍萍对范闲照顾有加，甚至要把鉴察院的未来交与他手上，屡次三番帮范闲摆平麻烦，但这一切都有他自己的私心。故事一开始滕梓荆刺杀范闲就是陈萍萍的安排，送范闲去敌国涉险也在他意料之中。布局20余年就是为了套肖恩说出神庙的秘密，让观众

分不清到底剧中人物是真心还是假意，只能一遍遍揣摩体会，站在不同的角度去评判剧中人物。

《庆余年》中除了很多老谋深算的大人物之外，还有很多增光添彩的小人物，他们也是封建社会里个体寻求生存的典型代表。比如王启年，他可以为了赚钱以身涉险，也可以为了妻儿贪生怕死，他的百宝箱中装的全是用不上的废物，但是总有那么一样或许在未来的关键时刻可以保命。他是主人公身边不可多得的好帮手，也是官场上可以随时沦为牺牲品的草芥。他活着的目的简单又明确——为了妻儿，真实得就像现实社会中在梦想与现实之间游走的我们。

图5-5 陈道明饰演的庆帝老谋深算

还有郭麒麟扮演的大少爷范思辙，对人情世故略显木讷，对待下人粗鲁无比，与范闲第一次见面就被耍得团团转，却在赚钱方面展现出惊人天赋，不仅算账清清楚楚，还懂得市场营销的手段。拜托范闲去向后宫娘娘要一幅字做成书局牌匾，这样打着皇家的名号就可以名正言顺地涨价了，活脱脱一个经商小天才。也有网友调侃范思辙斤斤计较的样子像极了生活中在金钱上讨价还价的我们。芸芸众生是什么样子？或许便是这一个个闪着光又带着瑕疵的个体，在社会中的不同角落为了生存、为了喜好坚持着不同信念的样子吧。

除了人物角色设定体现了个体的独特性，《庆余年》的选角安排也是好口碑的保障之一。"演员是导演要求的表现载体，随着网络全媒体水平的不断提升，演员不再是单纯的剧中符号，同时作为社交媒体中显著的成员被受众全方位围观，专业技能、

人品、个人形象等无不成为受众关注和评判的热点。"[1]《庆余年》选角包含"中青老"三个不同年龄段的人物，既有像张若昀、李沁这样的青年演员、流量担当，也有陈道明、吴刚这样的演技实力派，更有像许还山、曹翠芬等老一辈国宝级演员的加盟，剧中所有人物的演技都可圈可点，保证了流量的同时也为看重演技的观众带来了惊喜。当下影视行业明星流量依然是影视筹备阶段要考虑的重点，但观众对流量明星的追捧已经趋于理智，甚至很多剧都遭遇了"流量失灵"的状况，人气、粉丝、颜值都具有强烈的快餐消费性的特点，生命周期是短暂的，过硬的业务能力才是永不过气的真本事。更能让观众买账的是演员的演技和敬业态度，是流畅的观影体验，相信未来会有更多演技派占据屏幕，好演员的"春天"已经来到！

图5-6 田雨饰演的王启年机智幽默，演绎出小人物的命运

（二）历史题材的当代意义：观念、价值与话语

1. 现代观念融入影视剧的必要性

电视剧如何转型是当下影视人一直在思考的问题。支撑一部电视剧高点击量和好口碑的营销手段已经越发趋于理智，我们反复强调的是观众对电视剧高品质的期待。较高水准的影视剧还体现在剧中所传达的精神内涵上。观众对一部电视剧最浅层次的感受，首先是视觉层面：道具是否精良，造型是否精美，人物形象是否符合历史等；

[1] 郭修远：《电视剧传播效果影响因素研究》，《中国电视》2018年第11期。

其次是电视剧的故事性：逻辑是否清晰，矛盾冲突是否合理等。这些都是讲述故事时要顾及的方面。最终让大部分观众愿意给出好评的是一部电视剧向世人传递的深层哲思，能做到这一点的电视剧实为少数。

古装剧的发展经历过繁荣时期，也经历过低靡阶段，许多剧集因为背后缺乏可以支撑的精神内核而被质疑。"靠'雷腐污'和网络用语撑起来的《太子妃升职记》剧情混乱、台词烂俗、画面艳俗，却引爆了舆论狂潮，成为一部'现象级'网剧。近年来，越来越多风格相似的古装剧跟风而上，这股'奇观化'的风潮愈演愈烈，显然值得我们深思。在这种情况下古装剧的认知、教化，甚至审美功能都受到了限制，而感官刺激功能和娱乐功能却被强化和突出，不仅如此，观众也陷入无核心思想的快感刺激中，任何深刻的思考都变得不再可能。"[1]

现代思想融入古代故事是古装剧一直宣传的价值观念，现代思想包含了"独立、勇于突破权威、内省、正能量"等现代价值观，尤其是在古装剧中，人们习惯了看到剧中人物的反抗，用现代思想去反思历史。"这种价值观念、思维方式等方面的同一性，消弭了观众与主人公之间的距离，也让观众在观剧过程中更容易自居于主人公的位置。另外，当前国内穿越剧一般都是穿越到古代，使主人公自然就具有了一种历史优越感，这种优越感也让观众迫不及待地与之同化，得到一种替代性的满足。"[2]

同时，基于剧情的共情效应，不同年龄的观众的代入感都十分显著，鲜明的角色人物和引发共鸣的剧情台词，都可以成为观众一整年的热议关键词。围绕剧集精神内核的价值延伸，创作者从剧集内容中提炼出一个核心价值观，满足用户在观剧时的价值认同和情感共鸣需求。我们要清楚，电视剧作为一种大众传播媒介，具有先天的通俗易懂的优势，这使得它兼具了娱乐和生活等多种功能，更能体现广泛意义上的文化形态。这其中当然就包括"商业文化"，但这并不意味着电视剧就要成为"泛娱乐化"的代表，因为它仍承载着社会传播功能，要兼顾观众在一定时期的心理需求和价值取向，让我们在接受电视剧内容的同时，也可以进行辩证的思考与分析。

2. 价值观的古今碰撞

王倦在改编此剧时将《庆余年》形容为"爽文下透露出的悲剧内核"。他认为，《庆

[1] 蔡骐、文芊芊：《论古装剧的题材、叙事与意识形态》，《中国电视》2018年第11期。
[2] 殷昭玖、仲呈祥：《内聚焦视点叙事与观众主体性建构——以穿越剧为例》，《当代电视》2016年第11期。

余年》小说当中的人物用现代思想去挑战古代制度这一主要矛盾是无论如何都不能修改的,这是现代人对封建社会强有力的反抗。他将这个主题搬到剧中,范闲的成长之路被观众喻为"一路开挂",似乎看起来过于顺畅。但在王倦看来,因为范闲要对抗整个世界,对抗所有阶层,在这个大前提下,就算有人给他开再多的"金手指",关于思想上的转变,也只能他自己面对。

《庆余年》以"现代思想与古代制度的碰撞"为论点,以"假如生命再活一次"为主题,不仅完整保留了原著架构在范闲这个人物身上的现代元素,更是在电视剧的开篇就点明了故事真正的意义。该剧的主题可以引用第一集的一句话进行概述:"每一个人的心里或多或少都想过重活一次,因为人生总是有太多遗憾,所以这个故事真正的意义是珍惜现在,为美好而活。"庆幸仍然可以活在世上的余年,并且每一天都要活得精彩。原著里"庆余年"三字的出处来自《红楼梦》第五回,曲子《留余庆》写道:"留余庆,留余庆,忽遇恩人;幸娘亲,幸娘亲,积得阴功。劝人生,济困扶穷,休似俺那爱银钱忘骨肉的狠舅奸兄!正是乘除加减,上有苍穹。"这段话也是对《庆余年》剧中主题的映照。范闲在成长过程中母亲一直处于缺席的状态,少年为寻找母亲留下的秘密,闯入象征秩序的鉴察院,发现了母亲对于人人生而平等的期待,一步步揭开了自己的身世之谜。在这个过程中主人公面对几个如同父亲一般的大人物,不停地重复着建立信任,信任又旋即崩塌。最后发现唯有靠自己的力量才能冲破命运的枷锁,范闲内心觉醒的过程也是不断打破既定规则的过程,是对权威的挑战、对父权话语体系的示威。

在电视剧中,范闲不论是与家人相处,还是面对那些达官贵人,都贯彻了追求自我的主题,让观众看到了现代文明的影子,在细节中传达了现代文明回归人本身的议题,以及追求精神与自我、追求人人平等与独立的深意。范闲身上带有现代人的思辨与反抗意识,这种精神内核也是贯穿全剧的主题。比如,他见到皇帝不下跪,与长公主博弈,都是观众期待在人物身上看到的特性。古希腊神话中河神之子纳喀索斯(Narkissos)迷恋自己的倒影,而倒影不可触碰,他抑郁而终,变成了一株水仙花。这个神话是人类早期关于镜像的描述,主体是通过镜像的观看来实现对自己的认识,反映人类的自我审视。拉康的镜像理论也表达过类似的观点。在观剧时,人们同样可以通过影像式的阅览看到自己的影子,有助于我们更清楚地认识自我、确认自我。范

闲身上正体现了现代人所渴望的角色认同，他小心地维护着每个生存在社会上的人的尊严与傲气，让观众在观看时无意识地构建了自我。

除了映射现代人的自我反思，《庆余年》也为大家提出了一个理想国的概念。范闲的母亲叶轻眉在立于鉴察院门口的石碑上如是写道："愿终有一日，人人生而平等，再无贵贱之分。守护生命，追求光明，此为我心所愿。虽万千曲折，不畏前行，生而平等，人人如龙。"读完这段话，更像是一个现代人在古代提出的对未来的构想，传达出理想主义的内核与情怀。由此想到一个有趣的话题，叫作我们都是"现实主义中的理想主义"。叶轻眉试图构建一个人人生而平等的理想世界，但自己却身处人有三六九等的封建社会，有人生而为奴，有人一出生就锦衣玉食。统治者为了维护自己的统治不会推翻这个社会体系，而底层人民也无力与整个王朝作对。叶轻眉还是失败了，成了在生活中苦苦挣扎而又不得解脱的理想主义者。现代人看这个故事更加理性，当下观剧群体普遍年轻化，"现实主义中的理想主义"特征更为明显，他们会如范闲一样默认封建秩序，也会为朋友挑战权威；会拿着提司腰牌为自己开绿灯，也会见到皇帝不下跪；他们会因为看到一部好的电视剧或者电影深受心灵荡涤，也可以一觉过后拿起公文包继续挤着地铁。好的电视剧应该具有启示作用，不同程度上与观众产生某种情感的共鸣，让我们站在此处看到另一个理想世界的光，这就是《庆余年》所传达的主题。

3. 现代话语的表征亮点

原著本身讲了一个穿越重生的故事，即现代人穿越到了古代，引起了轩然大波。我们时常被剧中的一些情节逗得捧腹大笑，却又觉得很多笑点不失深度，是在一本正经地搞笑。看起来似乎正常的逻辑却制造了出人意料的"笑果"，这种调侃的手法受到很多人的欢迎。

比如，范闲在见到自己养父时向其推销现代人的产品："我有一术，可以将蔗糖进一步提炼，做出细如白雪的颗粒，风味更是极佳。"养父范建："你说的白砂糖，后厨还有两大罐。"肥皂、空调等一系列现代产物也被写进剧中。在给林婉儿诊完脉后分析病情："此病名为'何弃疗'，说明病情诡异，往往不知因何而起，最后只能放弃治疗。"网络词语也在剧中频频使用。范思辙虽生长在古代，但观念、言语都展现出现代人的特质，比如提起出书赚钱，他算起数来毫厘不差："不算人工每卖一本书

咱们就能净赚七两六钱八分，刚才那么会儿工夫就卖出了八九本，一百本咱们就能赚七百六十八两……"就连和美女搭讪也是与赌钱有关，他在街上遇到叶灵儿时开口第一句就是："这位姑娘暂且留步，可否与小生共推牌九啊？""奸商"形象惹人发笑。鉴察院院长陈萍萍搞笑起来也十分"认真"，长公主故意刺激他："不知陈院长可否有搬起石头砸自己脚的感觉？"陈萍萍坐在轮椅上不紧不慢地答道："我的脚没有感觉。"既怼了别人又增加了喜剧效果，让观众在烧脑的情节中偶尔得到放松，同时也塑造了各异的人物形象。将原本现代生活中的一些事物甚至网络名词加进古代对话中，这种古今话语的矛盾冲突在不经意间制造了笑点，也不会让观众觉得过于突兀，这便是不同的文化认知相互碰撞融合的结果。

除了剧中人物的台词被广泛讨论，剧中很多人物的姓名不只是起到幽默的作用，有的还是历史人物的化名，这是为了契合剧中角色的命运和特征。范闲、范建、范思辙，这些名字都用了谐音梗，每每读起来都有几丝现代的意味。ABB式的名字在剧中也常出现，如陈萍萍、司理理、范若若、海棠朵朵等。还有的出自历史典故，如滕梓荆，出自范仲淹《岳阳楼记》中的滕子京；郭攸之，出自诸葛亮的《出师表》；林若甫这个名字来自一位唐朝宰相；太子李承乾其实取自唐太宗李世民的长子。另有许多名字读起来都饶有趣味，比如庄墨韩、肖恩、高达等，这些名字有的来自古代，有的来自现代，在幽默搞笑的同时也仿佛时刻提醒观众，这是一部架空历史的奇幻故事。

（三）"爽剧"模式的目标受众

《庆余年》中男主凭借自己特殊的身份一路打怪升级，顺风顺水。由于"主角光环"的存在，很多原著粉和观众都把它归为"爽文""爽剧"。这种艺术形式节奏明快，恩怨明了，不用剧情"虐"受众，让受众可以在欣赏时得到很大的快感，也就是当下我们讨论的"网感"。"关于网感指的是对市场、对年轻人的思维和欣赏习惯的敏锐跟踪，或者说是适应。"[1]"相比较传统媒体环境中成长起来的代际人群，网感受众群体主要喜欢一些快节奏、新鲜有趣的内容，容易受情绪的控制，对作品没有或者是缺乏严谨逻辑的强烈心理意识和诉求。就受众心理而言，绝大部分观众在观剧时都是情绪化的，

[1] 杨骁：《网络剧抓住"网感"》，《中国新闻出版广播电视报》2016年4月6日。

只是这一点在网感受众群体中表现得更为明显和强烈。"[1]

编剧王倦认为,《庆余年》中的"爽文化"透露的更多的是悲剧内核,是以"爽剧"讲情怀。那么《庆余年》是怎样体现"爽剧"概念的呢?主人公范闲一出生便拥有现代人的记忆,剧中四位最德高望重的长辈全部把他当亲生儿子一样看待,其中一位还是他真正的父亲——庆帝。他4岁开始学习用毒杀人,6岁习武,16岁入京,刚进入官场就受人百般拉拢,既可以掌管控制天下势力的鉴察院,也拥有掌管财权的内库。在文学方面,主人公凭借在现代社会学来的《红楼梦》和《唐诗三百首》在文坛上成为一代大家。这样的成长经历,简直就是刚出生就站在了"终点线"上。它当然是名副其实的"爽剧",可是为什么观众依然乐此不疲地接受这个设定?剧中所有人都帮助范闲,但所有人都有自己的私欲。范闲在接受恩惠的同时也要面临与各个阶级对抗的命运,这也是"悲从中来"的原因。

正如2018年火爆一时的《延禧攻略》,让人们看到了"爽剧"背后的巨大潜力,女主角魏璎珞出身低微,进入皇宫后被人欺负,却可以立刻报复回来,最后不仅复仇成功,还成了一世宠妃,笑到最后。那句"我天生脾气暴,不好惹",也让魏璎珞大红了一把。抓住观看者的心理,就能更好地改编出观众喜闻乐见的优秀电视剧。

首先,或许是因为不管是魏璎珞还是范闲,他们都做了现实生活中人们不敢想也不能做的事。剧中"活在此刻"的态度可以让人们短暂地逃避现实,使现代人的情绪在"爽剧"中找到了寄托和发泄的空间。虽然有些情节经不起推敲,但它们在缓解精神压力上有很好的效果。其次,虚拟世界可以让观众感到"逆袭"的满足。"爽剧"一般世界观铺设较为简单,剧情节奏较快,观众看时直呼"解压",即使是反派也没有让人恨之入骨。比如:吏部尚书之子郭宝坤,在刚开始的时候蛮横、霸道,却也是个孝子,为了救父亲只身留在敌国;王启年,表面胆小怕事,还贪财惧内,其实大智若愚。这些配角的设定也使整个故事看起来更有人情味。如果说"爽剧"已经渐渐显露出这个产业链的合理化需求,那么随着移动互联网市场越来越朝着年轻群体倾斜,社会心态也逐渐年轻化,"爽文""爽剧"会成为今后颇受欢迎的消费类型。

[1] 梁颐、唐远清:《从网感谈IP改编影视剧的受众心理》,《电视研究》2019年第11期。

二、制作品质与经典题材

古装剧是中国电视剧的经典题材，人们对古装剧的追捧既有对历史的热爱，也有对传统美学的欣赏。古装剧中的美学现象也已经进入了新的时代，像《甄嬛传》《如懿传》《天盛长歌》等古装剧，首先在服化道上做到了精打细磨。为了尽可能还原历史的真实感，增加镜头的细腻度，很多古装衣饰都是由专门的创作团队经过历史考察后，一针一线缝制出来的。古典主义、传统美学再次引发关注热潮，就连拍摄时构图、置景、色调都彰显出剧组的用心，只有精心的制作才能经得起观众屏幕前的打量。如《天盛长歌》，极致的画面和高端的审美，处处透露出电影的质感，居所中的刺绣、桌椅、木头屏风等，古朴中凸显别致；人物台词对白中文言文和典故也是信手拈来，人们看到了电视剧对传统文化的传承品格。哪怕是以"爽剧"著称的《延禧攻略》，也用了古典素雅的"莫兰迪色调"，更有昆曲、缂丝、绒花、打树花等非物质文化遗产和传统风俗，为整部剧增光添彩。整个古装剧的创作市场都呈现出良好势头，越来越多的古装剧重视传统美学和文化弘扬，使其真正称得上品质好剧。《庆余年》成为爆款网剧，在传统美学的继承与发扬上也紧跟潮流趋势，虽然没有《如懿传》《天盛长歌》等电视剧那般匠心不凡，但也不至于成为该剧的短板。

（一）删繁就简的制作

从服装上来看，《庆余年》剧中人物整体造型都是简洁风，没有烦琐的设计，也没有太频繁的换装，使人目不暇接。有观众认为，《庆余年》的服装过于简陋，没有华丽的衣服来彰显整部剧的品质，这也确实是可以多做改进的一个地方。观众对审美的要求提高了，对古装剧做出进一步的反思和提议是电视剧行业进步的动力。《庆余年》的服化道一向简洁，横向对比同期电视剧《剑王朝》《鹤唳华亭》，在制作上《庆余年》缺乏了《剑王朝》拍摄的镜头感，也没有《鹤唳华亭》的服装华丽，可是《庆余年》的口碑和爆款程度遥遥领先。一部电视剧故事和人物的丰满度，依然是考量其好坏的重要因素之一。《天盛长歌》的例子值得我们借鉴与反思，无论是演员的演技、整个故事的背景构架，还是剧中服装道具的设定，它都可以算作高质量的电视剧集，但在播放之初还是遭遇播放量的"滑铁卢"，很多观众反映剧情过慢，过于突出演员的演

技和服化道细节,没有故事的叙述感。

《庆余年》虽说在制作细节上有所不足,但在关键剧情中,服装依然是剧情的助力。比如:在范闲面见庆帝时,为了塑造单纯的臣子形象,特地选择一身雪白中带有光泽的衣服,突出了肃穆感;在押送肖恩回齐国的路上,多以深色造型出镜,显示出提司身份的尊贵和人物的深沉;范若若作为范闲的第一大"迷妹",冰雪聪明又善良可爱,衣服多是粉嫩的颜色;林婉儿作为范闲心目中的"白月光",被誉为"仙女下凡",是范闲心里最柔软的存在,自然是以清纯的白色长裙为主;陈萍萍作为鉴察院院长,所有衣服都带有刺绣印花,彰显其身份和霸气,黑色成了他的主打色;最有意思的是庆帝,在服装上出人意料地穿着各种宽松深V袍子,头发也松散凌乱。作为皇帝他不需要在外表上让人震慑,他是乱世中精于算计的权谋家,这种外形上的反差反而收获了好评。

我们依然希望当下国产古装剧可以做到内容和制作的双高水准,希望《庆余年2》可以听取观众的反馈,在服装、道具、置景等方面彰显更大诚意!

(二)传统文化的故事

《庆余年》在编剧艺术化的改编之下,也将剧情与传统文化完美融合。范闲在剧中凭借自己的记忆将热爱的《红楼梦》默写出来,成为备受京都富家子弟追捧的奇书,尽管范闲反复强调这书是由一位曹先生所写,但当时的人们依然认定这是范闲自谦的说法。《红楼梦》是我国四大名著之一,可谓是家喻户晓,范闲将它带到了年代更久远的古代,依然反响热烈,可见经典文化具有穿透时空的力量。范闲参加郭宝坤的诗会,并由此崭露头角,凭借现代人对古诗的记忆,一举夺得"诗神"的称号。他背诵的是杜甫的《登高》:"风急天高猿啸哀,渚清沙白鸟飞回。无边落木萧萧下,不尽长江滚滚来。万里悲秋常作客,百年多病独登台。艰难苦恨繁霜鬓,潦倒新停浊酒杯。"一首诗罢技惊四座,观众也调侃道:"杜甫没想到自己的诗也会被公然剽窃。"在第27集里,范闲在众人面前殿上斗诗,一壶酒,醉醺醺,连背300首古诗,被称为文坛奇才。范闲脱口而出李白的《将进酒》:"天生我材必有用,千金散尽还复来。"观众直呼:"原来真是低估了诗词中所要表达的心胸和境界,古诗竟然可以这么美!"人们看完这些桥段都会会心一笑,感慨老祖宗们流传下来的文化瑰宝有着联通古今的神奇魅力。

在《庆余年》着力赞扬《红楼梦》与古代诗歌的魅力时,也有一些观众对在网剧

图 5-7　范闲在诗会上默写背过的唐诗宋词，一举成名

中直接将先贤智慧变成现代人的著作这种行为表示不满。知识产权观念逐渐深入人心，即使是古代先哲留下的文化遗产，也同样应受到大家道德上的尊重和保护。剧中主人公的几次扬名片段，都是"抄袭"古代诗人佳作。诗的创作是需要阅历的积淀和文化的熏陶的，在我国古代，光是诗的类型和题材就有很多种，如飞花令、对对子、杂体诗等，没有真才实学不足以撑起自己的才华，在《庆余年》中多多少少透着对知识的"剽窃"。尤其是许多诗词是结合了诗人的境遇和时代背景写出的，如"艰难苦恨繁霜鬓，潦倒新停浊酒杯"，这句诗显然是一位双鬓斑白的老者在人生的低谷写下的悲怆诗句。然而，当时范闲初入京都，意气风发，诗中塑造的形象与他的境遇完全不符，虽然诗句是难得一遇的佳句，但被用在不恰当的场合让其失去了文字的厚重感。为了减少观众的争议，导演也在电视剧中做出了许多解释，比如，范闲反复强调《红楼梦》是一位曹姓先生写的，无奈当时人们并不相信。斗诗会上，范闲醉酒后背出唐诗三百首，也解释为误入一世外桃源在那里习得，而这个"世外桃源"观众都很清楚指的是普及了九年义务教育的当下。至于座下听者信不信，那就是另外一回事了，对于有没有冒用古诗词，导演已经在剧中做出了解释。

中华五千年的灿烂文化都深深地刻在每个人的记忆中、骨子里，从不同程度上引发人们对中国传统文化的共鸣。这些古代题材的电视剧和网剧甚至带来了一股"国风潮"。我们在剧中人物的言行所承载的传统文化元素中寻找精神的共鸣，越来越多的古装剧也主动传承优秀的传统文化，让更多的年轻人形成情感的认同。传统文化包罗万象，是一个很抽象的概念，我们在传统文化的耳濡目染中成长，所能想到的"仁义礼智信"的传统、各种经史典籍中蕴含的人生哲学等，都能被纳入传统文化的范畴。同样，我们的艺术、思想、传统的生活方式，甚至是非物质文化遗产，这种历史上的存在都可以称为传统文化。而理念的传承与其中折射出的智慧哲思，作为一种"活"的文化，则因其延续性在各个历史阶段发挥作用。传统文化在批判中得到继承与发扬，正是因为它有着丰富的内涵。[1]

（三）"神庙"代表的精神

我们在审视影视剧中中华文化的精神内核时，总能在历史长河中抓住不同时期人们寄予某些事物的象征性。我们倡导刚柔并济的坚韧精神，推崇和谐，崇尚道德观念，这些都融入了中华民族的思想意识和日常生活中，影响着人们的思维方式与生活方式。精神的外化象征表现，在不同的时代也有不同的寄托，《庆余年》中精心布局近20年，为的就是找到神庙。在原著中，神庙带有科幻性质，是如同量子力学理论创造出的另一个世界；但在剧中，它被改编成带有哲思意味的人类精神内核的外在形式，正如"看山是山，看水是水"。因为原有的对神庙的想象先入为主，所以我们认为神庙其实就是每个人的内心。肖恩说，他不确定神庙的具体形态，也不确定神庙是否还存在，它仿佛就在面前，然而人往前进一步神庙就往后退一寸。就像是中国文化长河中的儒释道"三教合一"：佛教"不立文字，直指人心"，窥见人的欲望，再教会人们抛却欲望，做到出世，"神庙"就是追求者内心的显现；儒教讲的则是入世思想和对人文主义精神的追求，提倡教化，注重品德修养；道教介于二者之间，"道法自然"，认为大道无为，这些精神都覆盖在"神庙"这一具有象征意义的概念上。

[1] 杨关桥：《中国传统文化的精神内核和现代传承》，2019年12月23日（http://www.360doc.cn/mip/881585528.html）。

作为现代人，我们知晓的所谓"神庙"可能是某种超自然的物质，或是联通古代与现代的时空隧道。但在古人眼中，它就是神圣的心灵治愈之地，只有心怀诚意尽力寻找才能发现的超然的世外桃源。"传统"与"现代"碰撞在一起，古时候人们烧香拜佛，祈求富裕康健，那一座座寺庙就是当时人们的精神寄托。当然现代人依然会去寺庙求愿，但科学让我们回到社会现实中来，现代人更多的是一种对真理的探寻。剧中从"神庙"里走出的叶轻眉，力图通过自己改变那个年代，而那个年代的人则把她与"神庙"视作最深层的崇拜。我们既可以看到古今思想的交融，又能看到现代文明的曙光对传统的指引。

探寻"神庙"所连接的两个时空中渗透出的"变"与"不变"：变的是人们看世界的唯物观，从"道法自然"转换到历史唯物主义；不变的是一以贯之的仁义礼智信，个人与群体自然形成的一种文化关系。中华民族宝贵的思想文化遗产、博大精深的中国传统文化，在当代对社会的发展依然有着不容忽视的重要作用。汲取中国传统文化的精华与当代社会结合，传承与发展其中的精神内核，在丰富社会精神文化的同时，对社会发展起到了积极的推进作用。

三、影视寒冬下产业的转型升级

《庆余年》的成功离不开扎实的剧本、导演的拍摄手法、演员的演绎和制作团队的精细打磨，也离不开营销的花式助力，各种产业营销概念在当下影视行业已经深入人心。如今电视剧类型多样，数目众多，但口碑好、收视率高的电视剧占比不高，遇上了影视寒冬，对整个业界都是一次挑战：市场的优胜劣汰，观众对电视剧品质的要求提高，再加上各种平台本身的亏损风波，剧集间的热度竞争日趋白热化。营销手段是电视剧宣传的助推剂，好的营销可以让电视剧成为大家口中热议的话题。目前的营销，口碑仍是关键，电视剧还是要播给观众看的，受众买账就是最好的宣传。

很多电视剧从剧本到演员的选择都兼顾了流量与品质，单一搞笑爱情类的剧本已经不能满足人们对社会深度的思考。信息渠道的拓宽，也可以把粉丝变成营销参与者，很多电视剧都改编自大IP小说，本身自带原著粉丝群体，《庆余年》就是一个成功的

例子。粉丝群体还和普通观众不同，他们的消费和交流更多的是以情感为主，电视剧如何在创作中寻找与粉丝的共鸣达到良性互动，也是值得思考的问题。比如：网剧《镇魂》选择了"兄弟情"展开故事；《延禧攻略》选择了"职场生存"等话题，并且多次登上热搜榜，"皇帝是个大猪蹄子"等调侃的热搜条目讨论度相当高；《庆余年》"动物版"郭麒麟本色出演"鸡腿姑娘"等，都创造了热搜话题。各大电视剧还经常CUT名场面、组CP、打硬广、出周边等，这些都是常见的营销套路，力求从各个方面进入大众生活。可能我们走在大街上，发现公交车站的广告牌换成了"范闲"代言的广告，经过一家路边店，店里面播放的背景音乐是《雪落下的声音》，这些都在无形中加深了人们对剧集的印象，使观众受到潜移默化的影响。

（一）男频IP改编剧的成功试水

《庆余年》给男频IP改编带来了新曙光。在过去的尝试中，创作者一直试图寻找男频IP和改编剧之间的平衡点，但很多男频剧都遇到了收视率的瓶颈，《武动乾坤》《斗破苍穹》口碑与播放量同时翻车，尽管在播出之前，投资方认为杨洋、吴磊等当红流量明星会吸引很多女粉丝前来看剧，但结果依然不尽如人意。作为国内玄幻小说的巅峰之作，《九州缥缈录》一直是书迷们心目中的经典，而且演员阵容集合了刘昊然、宋祖儿等流量明星，还有一些戏骨坐镇，如张丰毅、李光洁、张嘉译等，投资过亿元，十个月的实景拍摄，是名副其实的"超级制作"，但依然难逃点击率不高的命运。影视寒冬遇男频低迷，使得这一改编类型的前景显得有些暗淡。

而反观女频剧，从一推出就颇受欢迎。"大女主"的IP剧逐渐摸清了吸引女性观众的路数，在编剧时刻意迎合女性的惯性思维，比如，主角一定要是颜值和人气兼备的流量明星，故事也是以爱情为主，着重展现主人公之间的情感纠葛，而并非去构建一个宏大的背景体系。不过，随着人们思想的转变，男频剧和女频剧并非泾渭分明，并不是男频剧就完全是讲述男性的斗争、热血，女频剧就完全是情感的宣泄。[1] 故事剧情的跌宕起伏、人物形象的刻画、情感的描摹，都是男频、女频需要具备的特质。

[1] 蓝鲸财经：《〈庆余年〉成爆款，男频IP终于找到出路》，https://baijiahao.baidu.com/s?id=1653858663192001261&wfr=spider&for=pc。

图 5-8　郭麒麟饰演的范思辙是本剧的一大笑点,十分出彩

它们的区分应该是主人公表现的是男性还是女性。很多女频剧深受男性欢迎,比如《延禧攻略》;也有男频剧收获很多女性粉丝的,比如《琅琊榜》。

要探讨男频小说在改编成电视剧后屡屡碰壁的问题,还要追根溯源,从网文和剧集不同的用户群体说起。尽管很多电视剧、网剧都是从小说改编而来,然而网络文学和影视剧作品的受众并非高度重合。很多顶级男频IP都是在以男性用户为主的市场下成长起来的,但是影视剧市场则是以女性受众为主,因此,很多大火的男频IP不符合女性市场对影视剧的期待,很多影视公司在改编的时候只注重男频IP拥有的巨大粉丝量基础和热度,并没有衡量是否能与影视剧市场完美衔接。很多例子都表明,男频小说改编成影视剧,如果抱着既想讨好原著粉又想利用流量明星讨好女粉丝的心态,也会遇到口碑播放量皆翻车的局面。

《庆余年》的表现令男频小说改编市场得到了宽慰,一开播就引发追剧热潮,甚至带动了原著小说的持续火热。首先,该剧始终强调"尊重原著内核"。编剧和导演都是原著的忠实粉丝,他们对整体故事有充分的了解,保留了原著最吸引粉丝的内容,避免改得面目全非。《庆余年》的成功,编剧下了很大的功夫。其次,这部剧最大的

亮点就是加入了喜剧元素，将喜剧与权谋相结合带来了耳目一新的体验。角色设计方面，王倦更是让小人物的形象尽量丰满起来，力争让每个配角的性格特征都能被人们记住。再者，就是故事内核的设定，现代思想和古代制度的碰撞这一核心主题，是不管男性观众还是女性观众都容易接受的观念。作为由男频小说改编的影视剧，《庆余年》的成功为以后的男频IP剧提供了参考，但是此类成功的例子还需要经过更多的打磨锤炼，才能将更好的剧本影视化，展现在观众面前。

（二）超前点播模式引发的争议

《庆余年》自开播以来就是热搜榜上的常客，然而2019年"双十二"这一天，《庆余年》再度登上热搜榜，起因并不是人们在讨论它的剧情或是新出的搞笑素材，而是因为《庆余年》在视频平台试水开启了超前点播模式，惹来网友争议。所谓超前点播，就是在会员的基础上再付一定的费用，就可提前解锁观看其未播内容。此前《陈情令》提前解锁结局一集，需另付费用6元。现阶段视频网站会员的费用大多每月不足20元，一个季度的费用在60元以内。而《庆余年》以6集50元的价格超前点播，这相当于会员再额外多买1至3个月才能享受到此服务。至于这场风波为什么会兴起，如此一看便十分清晰了。视频平台近年来亏损严重，需要额外的方式回血，然而这就造成了观众的观影体验越来越差，原本视频平台设置的VIP可以去广告，现在变成了VIP有专门的广告；本来会员可以提前观看剧集，现在还需要多花一笔并不算少的费用才能继续观看。不少观众感觉自己受到了平台的欺骗，认为视频平台吃相过于难看。

当下视频网站的竞争残酷而又艰难，尤其是短视频软件发展如日中天，对传统视频网站更是巨大的挑战。2020年2月，爱奇艺公布了截至2019年12月31日的2019财年第四季度及全年未经审计财报。财报显示，2019财年，爱奇艺营收290亿元，同比增长16%；净亏损103亿元，同比扩大13.4%。[1] 2015年至2019年，爱奇艺连续五年亏损并不断扩大。综合来看，在广告业务收入下滑的情况下，爱奇艺的付费用户也正在接近天花板。而如何寻找新的会员增量，挖掘现有会员的价值，变成了爱奇艺所要思考的问题。对此，《人民日报》发表评论："在VIP之外设置VVIP，额外掏钱才能享

[1] 蓝鲸财经：《爱奇艺发布2019年Q4及全年财报》，https://www.lanjinger.com/d/131480。

图 5-9 范闲与众人聊天展现现代人智慧

受超前点播,视频网站是在制造焦虑诱发用户消费,在此前购买 VIP 的协议中是否有这个约定?如果没有表明,这种额外收费的行为,实际是对消费者权益的侵犯。"[1]

因《庆余年》引发争议的超前点播模式,在 2020 年似乎开始成了"常规操作"。2020 年《将夜 2》在腾讯视频上开启了超前点播模式。从 2 月 20 日起,腾讯视频 VIP 可以以 3 元一集的价格逐集解锁《三生三世枕上书》,有更多的会员愿意为了自己想看的剧集一集多花几块钱提前享受观剧快感。此前,《庆余年》的操作并未提前告知观众才引发如此大的争议,在大多数观众的概念里,他们长期享受免费模式,对付费行为也是慢慢才培养起来的,突然又多了新的付费选项,一时间难以接受也属正常。市场也需要时间去培养用户超前点播的观念。对于各大视频网站来说,也应该在合约中写清楚 VIP 和超前点播的具体权益细节,尊重观众的知情权,并且给观众选择的权利,贸然的行为容易引起大众的抵触心理。还有一点非常重要,视频平台也要加

[1] 中国经济网:《VIP 之外设 VVIP——人民日报批视频网站套路:吃相难看》,https://baijiahao.baidu.com/s?id=1652939931526164970&wfr=spider&for=pc。

大对盗版视频的维权力度,提高观众的版权保护意识,促进整个影视行业的良性发展。虽然超前点播目前仍处于起步阶段,未来还会不会有其他形式的创新也未可知,但我们呼吁无论是平台方还是观众方都要相互理解,才有共赢发展的可能。新出现的创新模式,仍有值得探索和优化的必要。

(三)分季播出的播放模式

《庆余年》在播出之前,主创团队就曾透露,改编的整部电视剧将以"五年三季"的播出形式与观众见面,这种做法在国产电视剧中并不常见,而欧美电视剧很多都是以"季"的方式播出。美剧的季播剧可以很好地降低成本,边拍边播,可以随时根据观众对剧情的反馈做出修改,满足电视剧艺术和观众的共同诉求。如果剧目播出效果反响不好,播出台甚至可以不再续订,促进了剧集间的良性竞争,有利于生产更多高质量的电视剧。有的电视剧也已经形成了自己的品牌效应,比如《生活大爆炸》《破产姐妹》《权力的游戏》等,在许多国家都收获了众多的剧迷。有的剧集还有衍生剧继续产出,比如《生活大爆炸》的衍生剧《小谢尔顿》,《吸血鬼日记》的衍生剧《初代吸血鬼》,同样收获了很多观众。

在中国,这种分季播出的尝试此前也有,但口碑与点击率并不理想。如长达86集的《军师联盟》,这部根据三国故事改编的历史剧因为播出时间档位的问题,不得不分两季播出,这就意味着在第二季播出之前要重新预热,还需要新的市场认定,这无形中增加了很多困难,对导演和后期、宣发都是一个很大的挑战。中国很多分季电视剧只是把原本完整的剧情劈开单独播出,这种播出方式只适合精品剧,对于很多国产"注水剧"而言并不适用。

《庆余年》此次尝试分季播出有一定的冒险成分在里面,第一季已经成为爆款,人们对第二季的心理期待值会很高,如果第二季的剧情改编出现失误,很有可能会失去先前积累的好口碑。像《庆余年》这种网剧,原著本身就有着相当长的故事线,分季播出可能会更加清晰合理,如改编自猫腻另外一本小说的《将夜》,在2020年年初上映第二季,同样是宏大的叙事背景、复杂的叙事线,如果要在一季里全部展现出来,难度很大。为了避免多季制作常见的脱节、热度下降等问题,《庆余年》在创作和拍摄时兼顾到了整体性和阶段性,创作团队在第一季的制作过程中,已经对第二季的内

容和节奏有了规划。在这一季中，范闲在结尾猜出了幕后的推手是谁，也知晓了自己的身份，并且引出了母亲叶轻眉是一个怎样的人物。在原著中，故事发展到这里才刚开始不久，还有大量权谋斗争的剧情没有展开，要到第二季才真正展开，第三季基本就是谜底揭晓的过程了。

也有许多网友对第一季的结局并不买账，整部剧的最后画面是一把利刃刺入主人公体内，我们在知道了还有后续的情况下可以猜到主人公并没有死去。但是，这种结局未免过于仓促与生硬，没有对第一季做出很好的总结，故事缺少单元结尾，使整个叙事变得松散。在观众意犹未尽的时候戛然而止，这样做一方面可以吊起观众胃口，但另一方面也容易引起大家因为没有观看到完整剧情而产生失落感。无论如何，仓促结尾都是很冒险的举动，《庆余年》第二、第三两季该如何自圆其说，自如地衔接好剧情，我们拭目以待。

（四）衍生产业构成的趋势

现在影视创作方的营销绝不只局限于宣传影视剧或网剧本身，《庆余年》开播以来带来的经济效益远不止收视率一项。作为电视剧的出品方之一，盛趣信息技术（上海）有限公司（简称盛趣游戏）获得了小说正版授权，开发同名手游《庆余年》，在原有的热度之下开发新的领域是很有商业头脑的做法。与电视剧的核心卖点不同，手游着重笔墨打造自由武侠与平行世界，二者协力探索文学 IP 的还原与突破。在《庆余年》手游的世界中，玩家将参与主角范闲一生所经历的有关爱恨情仇的庙堂纷争与江湖往事，用符合游戏的表现形式生动地描绘出多方势力之间的激烈纷争，着重展现复杂环境下的不同群体为了各自的正义、自由和理想而不断博弈，用文韬武略和刀光剑影共同组成一个真实的江湖世界。

文学 IP 开发的难点，在于如何平衡好原著中的剧情、角色，但又要做到游戏上的突破。盛趣游戏利用身份的便利——出品方+研发方，将游戏里的武侠世界与电视剧里的古色古香相融合，充分发挥二者的优势。小说主要展现的是一个权谋与科幻的世界，构建了一个恢宏的世界观；电视剧具有视听结合的特点，更适合展现复杂的人物关系和剧情，古装这一题材也具有很高的关注度；而游戏与二者最大的不同在于，游戏具有"交互性"，它需要玩家很高的参与度，玩家可以掌握游戏中人物的命运，

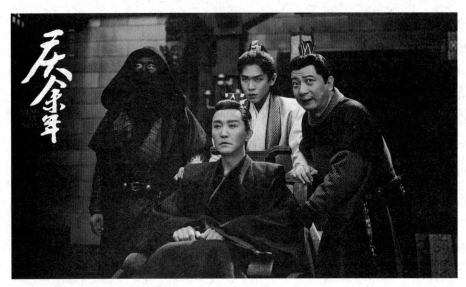

图 5-10　范闲在王启年的帮助下救鉴察院院长陈萍萍于危难之中

除了主线还有分支剧情，更加开放，更加自由，将会衍生出更多趣味。

自打《花千骨》改编成手游赚得盆满钵满后，影游联动这种运作方式也迅速火爆起来，现在已成为泛娱乐圈的标配。很多已经获得成功的电视剧被改编成手游，如《楚乔传》《射雕英雄传》《军师联盟》等，但很多手游上市不到一年就失去了热度，很多玩家反映，有的手游里场景粗制滥造，没有核心玩法，只是换皮式地将原 IP 元素加进去。到底是手游带动电视剧继续沿袭好口碑，还是消费电视剧原先积攒下来的好印象，或是使二者相辅相成，立住品牌优势，都需要商家在产品开发衍生品时多加探索。

《庆余年》不仅有手游，国家广电总局公布了 2020 年 1 月全国重点网络动画的备案情况，备案名单中显示，《庆余年》还将被改编成动画。第一季动画分为两部，分别是《庆余年第一季·初入京都》和《庆余年第一季·名扬庆国》。消息一出，很多粉丝纷纷在网上猜测动画版的人物形象和故事呈现，让《庆余年》热度不减。在观众等待第二季影视剧的同时，让游戏和动画来维持《庆余年》的话题热度，着实是一个很好的主意。

爆款电视剧最核心的仍是内容本身的质量。虽说爆款公式并不是放之四海而皆准，但我们透过这些剧情套路可以分析观众喜爱的电视剧类型，《庆余年》为社会营销提

供了足够的话题度和讨论空间。影视爆款的策略基本上都是循序渐进的，相比起那些前期吊足观众胃口但结局翻车的大 IP，《庆余年》在口碑持续走高后，再进一步乘势宣传。而过度营销和过度消费势必会对整部电视剧造成反面影响，在认真打磨电视剧的同时，还要用诚意感动观众，这样才能更贴合当下的消费场景。

四、意义启示和价值定位

（一）观剧群体的年轻化

整体来看《庆余年》这部剧，影视版的改动有些大，"重生爽文"的剧情风格以及相关的套路还是依稀可见的，从原著圈粉到男频改编，口碑持续发酵。许多没看过原著的观众也表示自己被这部剧的喜剧特质吸引，加入了追剧大军中来。喜剧向话题是播出以来重要的发酵点，也与年轻观众对幽默喜剧内容的追捧息息相关。网剧的受众群体呈现显著的年轻化趋势，他们身上有着明显的差异化特征。比如，热爱娱乐信息，生活中碎片化时间增多，他们利用这些时间在各种社交平台上参与影视剧热度的讨论与传播，娱乐向的内容可以更好地吻合他们在社交平台上寻求自由和休闲的心理。相比严肃的"正剧"，喜剧风格可以更大程度地吸引这个庞大的群体。很多视频网站更是鼓励观众参与到创作中来，尤其是圈层话题也极易产生爆破出圈的案例。比如饭圈、CP 圈，会在 b 站上剪辑各种人物 CP，甚至还开设了《庆余年》专区进行创作，带动了更多的话题热度。

20 世纪著名媒体理论家马歇尔·麦克卢汉认为："任何媒介对个人和社会的任何影响，都是由于新的尺度产生的；我们的任何一种延伸，都要在我们的事物中引进一种新的尺度。"[1] 相比老一辈的观众，年轻群体具有强大的移情效果，他们会因为人物角色和剧情故事对演员或剧集产生深厚的感情，比如《陈情令》中的 CP 组合"博君一笑"。虽然电视剧已经播完了，但观众共情的余震还在，大家纷纷借助更多平台进行情感的寄托。也是因为肖战出演了《庆余年》当中的言冰云这个角色，有不少粉丝

[1] ［加拿大］马歇尔·麦克卢汉：《理解媒介——论人的延伸》，何道宽译，北京：译林出版社 2001 年版，第 33 页。

就这样从《陈情令》转移到了《庆余年》。我们在微博开设的讨论区也发现了这样一个有趣的现象，除了张若昀、李沁、肖战等年轻演员的讨论度居高不下外，陈道明、吴刚等一些实力派演员也成为津津乐道的话题，甚至连"达康书记"也上了热搜。

大家利用弹幕也可以随时随地发表自己的观点。弹幕文化作为观看网剧时的一种互动方式，已经成了剧集内容的标配，而发送弹幕的群体也是以年轻人为主。大家可以在弹幕中讨论剧情、评说人物、玩梗，这也成为影视方制造话题的参考。随着弹幕技术的发展，制作团队可以通过弹幕了解受众的喜好以确定未来的编剧方向，探索和寻找受众的"网感"。从长期来看，具有网感的受众无形中参与到影视剧的创作中，他们作为一股力量渗透、改变着 IP 剧的内容呈现。[1] 社交媒体也可以增强影视剧宣传的传播力度。"随着社交媒体的不断发展，观众选择剧集观看时有了更多的参考。观众可通过社交媒体了解更多的信息内容，能及时反馈观众评价信息，使电视剧的营销活动更加有针对性，从而实现电视剧营销成本的节约。"[2]

当下影视剧发展题材众多、类型多样，每一部爆款剧的背后都有值得我们探讨和深思的地方。媒体进一步深化转型，各大视频播放平台也纷纷寻求转型创新之路，产业的调整也为电视剧、网剧的制作带来了巨大的挑战。同时也带来了未知的可能，观众的精神需求日益丰富，传统媒介难以承载大容量、多类型的影视剧集，网络帮助引流的同时也吸引了大批年轻追捧者将目光投到视频播放平台上来，希望以平等的姿态参与到影视剧的讨论中。这既加大了网络平台的剧集引进量，也考验平台对剧集质量筛选把关的能力。观众的这种需求同样也促进了视频平台的升级转型，例如，超前点播模式的试水，就是视频平台急于打破壁垒的表现。然而，任何传统媒体和网络媒体的转型都不可能一蹴而就，在盈利的同时必须考虑消费者的切身利益，要相信年轻群体对新兴产业模式的接受能力，共同打造纷繁的媒体图景。

（二）期待视野的精品化

2019 年，网剧爆款频出，《破冰行动》《陈情令》《长安十二时辰》《庆余年》等热播剧集见证了网剧创作美学与生产机制的不断成熟，网剧行业整体上体现出类型化、

[1] 梁颐唐、远清：《从网感谈 IP 改编剧的受众心理》，《电视研究》2019 年第 11 期。
[2] 程莹靖：《浅析"互联网+"时代电视剧传播的社交化》，《中国传媒科技》2019 年第 11 期。

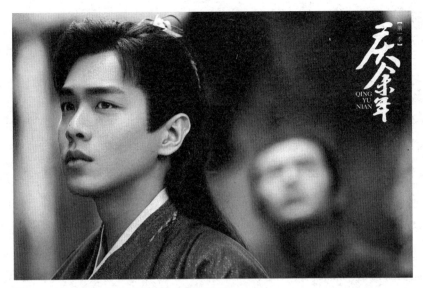

图 5-11　范闲在剧中不断成长，眼神变得坚毅深邃

精品化、分众化特征。此外，优秀网剧作品凸显出更显著的网络特质，IP 改编剧沿袭传统电视剧创作的优良传统，呈现出台网齐头并进的态势。总的来看，尽管竞争激烈，并带来了一定程度的同质化现象，但以头部剧集为代表的网剧精品化、类型化、分众化的创作格局初见端倪。网播剧《庆余年》注重播出质量，人物形象、剧情叙事、主题内涵等都展现了较高的水准，成功实现了多个圈层的覆盖。同时，它还打造了不同领域的话题，例如，范闲酒后斗诗，其背后暗藏的传统文化自豪感便在多个圈层中引发共鸣，全民观看、全民探讨，话题的发酵可以跨越年龄、圈层的限制。

当下网剧受众依然呈现年轻化趋势，互联网社交平台为网剧话题持续发酵提供了很好的依托。网剧题材的创新、质量的升级都为其转型提供了强有力的动力，不同圈层文化的青少年在网剧的催化下逐渐破圈，使不同文化之间发生碰撞与交流。比如，《陈情令》就将同人文化与影视文化融合，同时带动了同名音乐剧和广播剧的推广，促进文化共同繁荣，尤其是在年轻群体中形成了良好的传播效应。"网剧正在进入以'量'的增速放缓换取'质'的更新换代的变革期。可以预计，随着网络视听领域的治理体系不断健全，以及全民审美素养的提升，网剧不可能像野蛮生长时期那样，以'大尺

度'或专攻所谓传统影视作品'题材盲区'作为自己生存的法门。艺术生命力之高下将成为网剧发展的一道分水岭。翻过这道岭的网剧,将赢得一片无比广阔的天地。"[1]

(三)爆款意识的创新化

创新才能驱动发展,艺术家要投身创作,用心去打磨一个好的剧本,定下影视创作的前提和基调。IP 小说改编仍然需要创新精神,编剧必须要把握住 IP 原著中最核心的部分,但要转化为画面拍摄出来,还要用镜头意识进行改编。许多 IP 作品经过几年甚至更久的沉淀,有很多叙述方式不符合当下人们的语言习惯,这就要求艺术家破除迷思,大胆地进行艺术的二次加工,比如《庆余年》中喜剧的加入不但没有破坏原有的故事,反而成了一大亮点。《长安十二时辰》同样为 2019 年爆款剧集之一,导演采用创造性的拍摄方式,小说中故事发生在哪个时辰,现实中就在哪个时辰拍摄,做到了匠心独运,也让整部剧充满质感。社会在变化,人民对于艺术作品有了新的期待,影视剧要回应社会关切,富有时代精神,才能创作出老百姓爱看的作品。

五、结语

《庆余年》作为大男频 IP 改编剧,为大家呈现了一个现代人视角下的古代封建社会,人物命运浮沉在权谋中。它能成为"爆款"绝非偶然,抓住年轻受众的心态进行剧集的打磨显得尤为重要。作为文化承载的一种方式,电视剧或网剧能够深入人心,在千家万户形成很大的影响力,甚至创造某种风向或流行,这就要求影视剧不能粗制滥造,要讲好中国故事,弘扬中国文化,中国人要有属于自己的精神家园和想象世界,我们在吸取那些爆款影视剧成功经验的同时,也要不断创新发展,突破更多可能。

(汤雨晴)

[1] 胡一峰:《从〈长安十二时辰〉看网剧生命力究竟何在》,《中国艺术报》2019 年 8 月 6 日。

专家点评摘录

鲍远福：以《庆余年》（类似的还有《亮剑》《甄嬛传》《琅琊榜》《白夜追凶》《长安十二时辰》《如懿传》《星辰变》等）为代表的故事情节完整、人物形象丰满、制作工艺精湛、艺术构思独特与改编技术高超的"网改剧"（包括"网改动漫"）的成功，一方面反映了中国当代影视动画产业制作、传播与消费市场的日趋成熟与繁荣，给民众的闲暇生活提供了更多可供选择的精神消费产品，为民族文化产业的体系建构与自主创新做出了应有的贡献；另一方面，它们和其他优秀国产影视剧一起，成功地塑造了许多符合当代观众欣赏口味与审美价值追求的人物形象，不仅极大地推动了中国传统文化的现代转型，而且丰富了新时代审美文化的思想内涵，并培养出一批又一批具有较高艺术修养与文化品位的电视艺术受众群体，为中国文化走出去、全面提升文化自信的国家战略奠定了坚实的基础。

(《〈庆余年〉的现代价值——我们需要什么样的"网改剧"》，
《中国艺术报》2020年1月13日)

谢群：《庆余年》第一季还未全部播完，现在给它下定论还为时尚早。但可以肯定的是，它通过焕发情采，已将大部分观众引入一种别样的体验情境之中，它已迈出成功的第一步。通过这部剧，我们可以看出一部"爆款"网剧的特质：有趣有料，有情有采。"有趣"不代表一味迎合观众，靠低俗搞笑博取眼球。"有料"则是指通过绚美夺目的视听之"采"，表达丰富真实的情感及具有时代精神的价值观。

(《〈庆余年〉：以现代价值观"入侵"历史》，
《北京日报》2019年12月20日)

附录：《庆余年》喜剧背后是悲凉
——《新京报》专访《庆余年》编剧王倦

改编自猫腻同名小说的《庆余年》目前正在热播。原著中，范闲是由现代社会穿越到故事背景所在的时期。《庆余年》在故事开始之前，加了一段原创剧情，男主为了让教授认可自己的论文命题，通过写小说的方式，假想自己回到古代，让后续故事得以展开。日前，本报专访该剧编剧王倦。王倦坦言，自己喜欢写人物戏，喜欢展现每个人物复杂的一面以及情感的碰撞。虽然《庆余年》看上去有很多谋略斗争的内容，但从整个主题来说，本质上全是人性的碰撞。"我很喜欢原著小说，希望尽量把人性光辉的一面在剧里表现出来。"

原著中的范闲想做个富贵闲人，但时势逼他做不了。范建千方百计想把叶轻眉的财富交给他，陈萍萍千方百计想把暴力机构交给他，都是希望在自己走了之后，范闲能有足够的力量。范闲知道庆帝杀了他妈，但他也不想报仇。

"我希望这世间，再无压迫束缚，凡生于世，都能有活着的权利，有自由的权利，亦有幸福的权利。愿终有一日，人人生而平等，再无贵贱之分。守护生命，追求光明，此为我心所愿。虽万千曲折，不畏前行。"这是剧中叶轻眉试图在古代世界传递的价值观。

听到母亲提出的"理想社会"，范闲第一反应是："这是要改变整个时代啊。何其宏大的誓愿，何其艰难的梦想。可是我不能继承您的梦想。与世界为敌？我没有这样的勇气，我只想好好活着。"范闲有平等思想，向往自由，但不纠结，不挑战规则，不执着于证明自己。在王倦看来，范闲在融入这个世界的时候，第一个反应是小富即安，没有做一个反抗者，他只是在保全自己的前提下，过好生活就行。"范闲是一个渐渐觉醒、改变自己观点的人，他更像一个普通人，可能没有激烈的反抗，但愿意让世界变得更好一点，愿意有所付出。"

据王倦介绍，在剧中后期范闲会有转变，比如某些人物的死亡，能推动他慢慢变成一个更直接面对封建制度的人。范闲跟母亲对当代文明的理解角度是不同的。母亲

更多的是一个理想主义者，范闲的某种角度是有点现实的，因为他知道理想主义要实现是特别困难的事，不是一个人能改变的，在封建社会则需要漫长的时间。他所能期待达到的是，之后他会变成一颗种子，他自己看不到变化，但在十几二十年甚至几百年之后，能看到这棵树长大，能改变这个世界。"范闲只想变成种子，而他母亲是想让自己成为大树，这是他们观点不同的地方。"

在王倦看来，范闲的所作所为不是反抗，只是想把自己心里的、记忆中的世界，以及现代社会的某些观点展现出来。"他秉持这个观点生活在封建社会中之后，就像一束阳光一样，慢慢地把光扩散开来，感染更多人。"

在已经播出的剧情中，《庆余年》释放了大量喜剧信号。小说中的沉重和灰暗在剧中被淡化，有些人物形象的夸张和一些语言的运用产生了令人会心一笑的效果。比如：范闲用开口认爹的方式迷惑来路不明的黑衣人费介，紧接着给出一顿"暴揍"；在京都遇见的第一个人王启年，表面上是鉴察院文书值守，背地里还干着贩卖京都地图等投机倒把的生意。剧中要承载喜剧效果的人不少，其中最具人气的则是郭麒麟扮演的范家小儿子范思辙，他看似横行霸道，实则心思单纯，一心向钱，发现商机时能立即化身为数学天才；地主家的傻儿子的呆萌形象被他演绎得鲜活生动。

王倦表示，改编后的《庆余年》毕竟是一部电视剧作品，小说里可以表现更多的心理活动，画面上总不能范闲一个人自言自语，要有配角，而王启年适合做这样的角色。既然要长伴范闲左右，那就希望王启年也能出彩些。尤其是《庆余年》的故事里聪明人、高人、狠人都很多，各种诡计，千般斗法，自然精彩，又正好能再添些烟火气。设置范闲身边诸多人物的"喜感"，除了喜剧效果之外，也能烘托出家庭对范闲的感染力。比如，前几集从皇帝和长公主在一起的戏份中就可以对比出范闲一家的其乐融融。"我就是想做出这样的感觉，为什么范闲会成为这样一个人？为什么他会选择保护这个家？是因为家庭的温暖。如果他的家庭和那边（太子）一样，他走的路未必是现在这样的。"

此外，"机器猫""文化产业""泡文学女青年""智商盆地"等编剧新添的现代词语，也都为剧集带来了直观的喜剧化效果。以往一些古装剧里也会出现一些现代词语，但运用不好会显得尴尬、生硬。对于这些词语在剧中应用的必要性，王倦表示，因为范闲是一个有现代思想的青年，他不认同封建社会的规则，他没有屈服，在抗争，所以

他始终保持现代思想。剧中一开始他不停地说现代台词，也是在告诉观众他没有改变。"在这样的情况下，这些台词既取得了喜剧效果，又像是他无声的抗争，因为他不愿意同化于这个世界之中。"

在原著小说的世界观里，《庆余年》讲述的是文明结束之后新一代文明的兴起。抛开这个设定，整个故事的基调非常沉重。王倦说，他希望观众可以在轻松的环境之中感受到这部剧所要传递的主题，而不是以一种很压抑的气氛进入故事。"虽然它有很多所谓的喜剧桥段，但这个故事本质的内核是悲剧。世道对阶级的不公，对人性的压迫，都藏在那些欢笑之中。"

对于剧中男主人公范闲最大的改编，可以算是去掉了他的"黑暗面"。在原著里，范闲自带杀伐决断的特性，他对人命有些漠视，一切以自我利益为主，从某种角度来说，这也是他成功的根基，这样的性格是能成大事的。原著里范闲在4岁暗算费介的时候就格外心狠手辣，而电视剧中范闲为了自保将费介打晕，并误以为自己失手打死了费介，慌忙找五竹帮忙收拾残局。这两者的定位完全不同。

原著里的范闲从一开始就不是一个"傻白甜"，而是一个懂得很多手段又极其擅长演戏的家伙。陈萍萍说他手段狠辣，内心却是个温柔的小男人。如果对比原著的话，电视剧的范闲过于单纯了。

在电视剧里，除了着重体现范闲的聪慧全才之外，王倦试着让他更善良、更可爱一些。"黑暗面有所消减也是因为主线故事比较沉重，所以我才希望从范闲的身上，能让观众感受到人性的温暖，让主角更可爱一些。我更希望观众把他当成一个生活在自己身边特别亲切可爱的朋友。如果让观众和角色之间能有情感联系的话，这是最好、最近的方式。希望观众能从自己内心去喜爱男主，而不是觉得他好厉害、好聪明。"

在《庆余年》中，范闲虽是私生子，但拥有堪比天之骄子的"杰克苏"光环。母亲叶轻眉赢得了庆帝、陈萍萍、靖王李治、五竹等人的忠诚或爱慕。他们爱屋及乌，给予了范闲常人所不能及的关注，使范闲年少时便功夫超群，堪比四大宗师的绝世高手五竹为其保镖，天下公认用毒最精深的"老毒物"费介为其启蒙师父，当朝权臣范建为其养父，当朝天子庆帝为其亲生父亲。但在王倦看来，范闲并不是一个"杰克苏"式的人物，他始终在抗争。"他是一个反抗者，本质上他不是'杰克苏'主角，他是一个悲剧主体，不停地在挣扎和反抗。"而范闲一出生就含着金汤匙的身世背景反而

是他悲剧的根源，不管是父亲还是老师，看上去所有人都在支持他，但这些并不是他真正想要的，最后这些人都成了他的阻力。

范闲是一个有着现代人灵魂的青年，他要粉碎封建王朝里的等级制度。王倦说，如果放到当代，范闲不会这么激烈。"当代社会很公平，也没有那么多人性的压制。如果范闲活在现代，他会是一个很快乐的人，他本性善良，这样的人很适合做朋友。如果是生活在现代，对他来说会幸福很多。"

原著中的女主人公林婉儿生长在皇宫，对权谋之术很了解但不用，为人很善良但绝不蠢。一辈子被范闲保护得很好，但需要她出手维护家族的时候她可以是攻心高手。她各方面都很完美，又一点都不抢风头，甘于在喜欢的男人背后做个小女人，通俗地说，就是直男心目中的理想恋爱对象。

但剧中林婉儿更有着独立女性的气质。"要娶我，靠圣上下旨不行，借我夺皇室财权不行，我要嫁的人，只有一个条件，要我心里喜欢。"林婉儿在剧中有这样一番对白。同样的观点，范闲对妹妹范若若也曾表达过："人生在世，白驹过隙，要是选了个自己不喜欢的，这辈子白活了。只要你喜欢的，就算是天王老子，哥也给你拽回来。"

《新京报》：《庆余年》的改编得到了一致认可，在剧本改编上，主要遵循的原则是什么？

王倦：这部剧的改编只秉持一个观点——跟着原著的主线走，主线方面基本不会改动。比如我要丰富一个人物，或者对人物有细微的调整，会做出一些和原著不同的改动，做了这些改动后又会回到原著的主线上。另外一点，看到后面剧情的时候观众会发现，原著主线的几个大段落不见了，但请大家放心，我没有删掉它，基本主线都在，就像搭积木，只是把它转移了地方，可能会移到后面，集中在一起，用于推一个剧情的高潮。

《新京报》：涉及帝王的古装剧，宫中的分帮结派、各种争斗是避免不了的部分。《庆余年》中也有宫廷戏，如何和之前的剧集做区分？

王倦：做这部戏是避免不了宫廷争斗的，但我们的主题不一样。以往的宫廷争斗往往就是主角选边站，本质上也融入了争斗当中，变成其中的一个角色。说到底，那

些争斗的本质是黑暗的。但范闲不一样，他一直坚持现代思想，没有变过。他所有的争斗都是在反抗整个规则，而不是融入某一个派别之后去参与争斗。从某种角度来说有点像堂吉诃德的故事，一个人面对一个世界，用人性的光辉去控诉黑暗的世界。

《新京报》：剧中一些现代词语的运用，包括人物喜剧风格的改编，是特别考虑到年轻观众吗？

王倦：我没有特意为哪种受众群去做剧，我希望各个年龄层的观众都能接受，所以做剧的时候更偏向自己的审美一些。自己想做一个好的故事、好的人物，情节有趣，然后里面藏了一点点心思，希望能触动观众的内心。不能为了讨好观众来做一部剧，也不是因为这个年纪的受众群喜欢这种风格，我就按照他们的喜好去做。我的创作理念和方式不是这样的。

（摘自《新京报》2019年12月12日）

2019年
中国影响力电视剧分析 案例六

《外交风云》
Diplomatic Situation

一、项目基本信息

类型：历史、外交
集数：48集
首播时间：2019年9月19日
首播平台：北京卫视、广东卫视
网络播放平台：优酷、爱奇艺、腾讯视频
收视情况：北京卫视收视率为1.33，广东卫视收视率为0.36

二、主创与宣发信息

出品公司：浙江华策影视、安徽广电五星东方、北京天润大美影视
制片人：高军、千寻、文馨、郑立新、方芳、杨蓓、王燕、王智慧、张莉莉、陈真、王惟伊、闫征、满深、屠艺璇、王卓、乔柏林
编剧：马继红、高军、徐江、吕扬尘
导演：宋业明、靳滨林、胡明钢、武宝华
副导演：李振、王健、宋业军、李萍
主演：唐国强、孙维民、郭连文、王伍福、卢奇、董勇、谷伟
摄影：沈燕林、牛明山、彭省和、沈坤、牛艳磊、李政阳、常振杰

剪辑：王戈、付偃
美术设计：郑晓锋、郭光、邓跃、郑鸿、孟杰
服装设计：徐南、李俊玲
造型设计：江燕
灯光：宋光丽、宋光伟、孙光辉、宋子豪、孙文浩、靳伟祥、解会明、高阳、曹锦鹏、曹万里、田艳杰、曹雪龙、王光涛、孙彦涛、曹海洋、曹东旭
道具：王军、王甲伟、王前锋、邓军锋
录音：丁一林、张海军、张炳蔚、孟德晓、孟德策
发行公司：浙江华策影视股份有限公司

三、获奖信息

1. 入围2019美国亚洲影视节金橡树优秀电视剧、表演艺术贡献奖、金牌出品人、金牌制片人、金牌编剧、金牌导演等六项提名
2. "TV地标"（2019）中国电视媒体综合实力大型调研年度优秀剧集
3. 入选国家广播电视总局主办的献礼新中国成立70周年"优秀电视剧百日展播"榜
4. 第一届"时代旋律 家国情怀"——融屏传播年度优选·2019，浙江华策影视股份有限公司获优秀制作机构奖

鸿篇巨制勾勒时代波澜

——《外交风云》分析

《外交风云》是庆祝新中国成立70周年献礼剧目中最为重要的作品之一，它以1948年新中国成立前夕为起点，以1976年中美关系回转为终点，在宏大壮阔的历史视野中，真实地再现了新中国成立以来的外交进程以及新中国成立30年间中国大地上发生的翻天覆地的巨变。该剧不仅记述了毛泽东、周恩来、邓小平、陈毅等老一辈无产阶级革命家在新中国外交事业上的杰出贡献，还全方位展现了日内瓦会议、亚非会议、周恩来访非、恢复联合国席位等一系列波澜壮阔的外交史实，塑造了睿智沉着、敬业奉献的新中国早期外交家的形象，展现了新中国外交的艰难曲折。

一、献礼剧的责任担当

2019年是一个不同凡响的年份，新中国成立70周年、五四运动100周年、中美建交40周年，加上前一年的改革开放40周年的欢呼声也延续到了这一年，使得2019年会聚了诸多影响中国历史进程的重要事件的纪念庆典，几乎一整年都贯穿着对于民族记忆的弘扬。因此，在2019年电视频道播出的电视剧中，献礼剧差不多占据了半壁江山，其中较有影响力的剧目包括《外交风云》《伟大的转折》《特赦1959》《奔腾年代》《光荣时代》《激情的岁月》《希望的大地》等。《外交风云》首播于2019年9月19日，从时间节点上看，该剧的播出临近国庆节，因此也可以看出其在这一年度的献礼剧中的分量。

目前我们对于献礼剧的定义并没有达成一致，但是从实践上看，献礼剧发源于重大题材电视剧。重大题材电视剧包括重大革命和重大历史两类，根据国家广电总局于2003年下发的通知："凡反映我党我国我军历史上重大事件，描写担任党和国家重要职务的党政军领导人及其亲属生平业绩，以历史正剧形式表现中国历史发展进程中重要历史事件、历史人物为主要内容的电影、电视剧，均属于重大革命和历史题材影视剧。"从上述表述中不难看出，重大题材电视剧系统地阐释了中国共产党的领导地位是历史与人民的选择，从电视剧层面奠定了叙述中国历史的基本逻辑，因而这类电视剧"是唯一完整继承了中国电视剧体现国家意识形态传统的文本模式"[1]。相比于重大题材电视剧的范畴，献礼剧只不过是更强调了在历史事件的纪念庆典这样的时间节点上播出的意味。尽管国家广电总局每年都有针对重大题材电视剧的扶持计划，但是这种契合时间节点而集中创作并播出的现象是近年来形成的潮流，我们也往往把这一潮流下播出的重大题材电视剧称为"献礼剧"。

从中国电视剧的发展历史来看，献礼剧的开端大致是在2009年，这一年是新中国成立60周年，《保卫延安》《北平战与和》《决战南京》等革命历史题材的电视剧集中涌现。自2009年之后，2011年为纪念中国共产党诞生90周年以及辛亥革命100周年而播出的《东方》《中国1921》《风华正茂》《辛亥革命》等，2017年为纪念建军90周年而播出的《热血红旗》《秋收起义》等，这些电视剧不仅属于重大题材电视剧，当然也属于献礼剧的范畴。而在2018年为纪念改革开放40周年，献礼剧的内涵也发生了转变，一些纪念历史事件的主旋律电视剧也被纳入其中，尽管它们并不属于重大题材电视剧，但同样为历史事件的献礼做出了贡献，其中较为典型的有《大江大河》《外滩钟声》《归去来》《创业时代》等。献礼剧内涵的拓展，表明中国电视剧在弘扬主旋律的同时更加注重包容精神以及市场价值，当然，重大题材电视剧在献礼剧中的主体地位并未改变。

通过回顾献礼剧的发展简史，我们不难发现，献礼剧往往有"扎堆"出现的特点，即为了纪念某一重大历史事件而集中创作并播出一批剧目。《外交风云》能够在2019年的献礼剧中脱颖而出，成为经典案例，足见该剧格调与品位之高。总体来看，作为

[1] 邵奇：《中国电视剧导论》，上海：上海交通大学出版社2008年版，第50页。

献礼剧,《外交风云》在新中国成立 70 周年的历史节点上,回顾了新中国成立之后近 30 年间的外交史与建设史,从而带领观众重温民族来时之路,重燃民族精神,其题材之新颖、立意之宏大、叙事之巧妙都是我们不能忽略的。

(一)中国首部外交题材电视剧

《外交风云》是首部描写新中国成立之后 30 年间波澜壮阔的外交历史的重大题材电视剧,填补了这一题材上的创作空白。事实上,这段历史对于普通的中国民众来说并不陌生,无论是中学的历史教科书,还是新闻、纪录片等影像资料,都对这段历史进行过非常翔实的记载与描述。但是,从电视剧领域来看,如此全景式地展现这段历史还属首次。究其原因,这段历史跨越年代之长、涉猎事件之多以及人际关系之复杂是以往的重大题材电视剧未能遇到的,尤其是如此众多的领袖人物的会聚一堂在中国电视剧的历史上也尚属首次,因此,该剧所面临的创作与审查的双重压力也可想而知。然而,该剧主创能够勇于面对困难,突破重重阻力,最终将这一艰巨的题材搬上了荧幕。

目前现有的讲述中国共产党历史的重大题材电视剧大多集中于描写 1921 年中国共产党的成立到 1949 年新中国的成立这段历史。讲述改革开放之后的历史的剧目虽然不多,但是也有诸如《历史转折中的邓小平》等这样的经典剧目问世。然而,有关 1949 年至 1976 年近 30 年间的新中国外交史与建设史在电视剧中几乎是空缺的。显然,不同于战争时期的革命史,新中国的外交史与建设史无法就某一战役、事件进行讲述,而是对内要涉及国家的政治、经济、社会风貌、民众生活、科技文化等基本状况,对外要涉及中国同"冷战"的大环境以及被这一大环境裹挟的各个国家的关系。并且,这段历史不仅是中国共产党的纲领与宗旨在建设社会主义国家中的具体实践,同时也是对中国新民主主义革命史的呼应,更是开启了对未来的思考。因此,这段历史的重要性、复杂性与争议性无疑给电视剧的创作与审查带来巨大的挑战。《外交风云》的问世,不仅仅填补了关于这段历史的叙述的空白,更重要的是,其艺术上的成就更是对今后重大题材电视剧在创作中如何讲述这种纷繁复杂且高度敏感的历史带来方法上的启示。总体来看,这部首次将新中国成立之后 30 年间的外交史与建设史搬上荧幕的《外交风云》具有以下三个突出的特色:

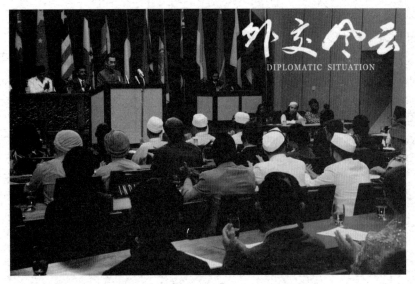

图6-1 周恩来在亚非会议上发言

首先,外交事业涉及国家高层机密,本身就充满神秘感。尽管日内瓦会议、万隆会议等历史事件在中学的历史课上都学过,但是普通民众对于这些事件的细节的掌握并不充分。因而,《外交风云》首次艺术化地呈现了新中国成立之后30年的外交史,将历史教科书中提到的这些著名事件以形象化、细节化的方式呈现出来,实际上带有解密的性质。而在《外交风云》的创作中,这种解密的性质成了剧情悬念的重要来源,使得全剧的故事张弛有度,错落有致。

其次,《外交风云》在题材的处理上也十分巧妙。该剧尽管面临着剧情时空的广阔以及人物、事件的繁杂,但是在叙述上善于以点带面、点面结合。一方面,该剧以生动的事件串联历史线索,在事件的更迭中暗藏历史的演进,将历史演进的逻辑融入起、承、转、合的故事发展的逻辑。在此之前,新中国的外交史常见诸历史教科书、新闻及纪录片,采用的是政论式的语言表述方式。但是,电视剧是一门叙事艺术,一味借鉴以往那些政论式的语言表述显然与电视剧的本质相悖。因此,《外交风云》将政治观点藏于叙事中,以生动的故事讲述牵连出价值观层面的思考,利用对一系列波澜壮阔的外交事件的细致描摹将历史的厚重感烘托出来。另一方面,该剧将新中国的

外交工作放置于整个国际情势中加以呈现，通过国内环境与国际局势的对照来表现剧中人物的运筹帷幄，从而确保了本剧立意的宽度、广度与厚度。

再次，《外交风云》还强调了以人为本，将人物的刻画放在艺术创作的核心位置。尽管剧中出现的老一辈无产阶级革命家为数众多，有毛泽东、周恩来、刘少奇、邓小平、陈毅等，但是，本剧对他们的刻画并非流于政治符号，而是将他们塑造得血肉丰满、饱含深情，加上演员们形神兼备的精湛表演，使得伟人们的智慧谋略、远见卓识的形象能够跃然于荧幕之上。

总而言之，《外交风云》丰富了重大题材电视剧的创作实践与理论内涵，不仅使新中国的外交史能够以艺术化的形式为观众感知，也让中国电视剧对于新中国历史的讲述更加完整、完善。

（二）"后全球化时代"的历史观照

无论是东方还是西方，讲述历史的意义向来都是与当前人们所处的社会进行对照。正如司马迁所言："究天人之际，通古今之变。"意大利的克罗齐也说过"一切历史都是当代史"的言论。历史如何演进对于当前如何走向未来具有深刻的启示意义。中华民族深厚的历史积淀向来是文艺创作永不干涸的源泉，借古喻今也一贯是中国文艺创作的传统。那么，历史剧的创作同样也是为当下的前行提供历史的观照。而《外交风云》对新中国成立之后30年间的外交史与建设史的梳理，也是具有现实意义的。该剧有助于我们了解过去、思考今天并展望未来，尤其是在当下我国面对日益复杂的外交问题的形势下，提供了经验与智慧。

当前，世界与中国正面临着被称为"后全球化时代"的新变局。所谓"后全球化时代"，指的是自2008年全球性的金融危机以来出现的"逆全球化"现象，诸如英国脱欧、特朗普提出"美国优先"原则等，这意味着"美国和西方国家发动并主导的全球化已经终结"，而"世界将进入一个多中心、多引擎、多条道路和多种价值观并存的时代"。[1] 不过，尽管全球化的理论越来越不能适应当前的趋势，但基本的格局没有变，即世界人民爱好和平、热衷于彼此交流的愿望依然存在。正是在这一情形下，

[1] 李怀亮：《"后全球化时代"的国际文化传播》，《现代传播》2017年第2期。

中国提出了"一带一路"的倡议与"人类命运共同体"的构想，为世界人民的协同合作贡献力量，并在此过程中提升中国作为当今世界多中心、多元化价值观中之一支的影响力。《外交风云》恰恰是在这一形势下问世的，呼应了中国对在"后全球化时代"中如何抓住机遇并进一步拓展自身的国际影响力的思考。

事实上，我们今天所面对的世界发展的格局和70年前新中国成立初期所面对的环境具有巨大的差异，彼时的中国需要在以美国为首的西方阵营的封锁下打开局面，艰难地走上世界舞台。然而在今天，中国经历了改革开放、加入WTO等发展阶段后，中国的国际影响力已然不可小觑，强国形象、开放姿态以及国际合作已经深入人心。因此，我们更需要回顾那段曾经艰难的外交史，从而体会今天这来之不易的话语权，并在历史的镜鉴中获得前行的力量。从历史经验来看，《外交风云》对当今外交事业的借鉴意义可以归纳为以下两点：

其一，《外交风云》弘扬了在艰苦卓绝的环境下自力更生、自强不息的精神。该剧所描述的新中国成立初期的外交几乎是在一穷二白的境况下发展起来的，尤其是当时我们并没有现成的外交官，各位大使都是由像伍修权、姬鹏飞、耿飚这样的将军临时改行担任，再辅之以一些只是有过留洋背景的青年学生，可以说新中国成立初期的外交事业是在零基础、零经验的状态下开展的。然而，正是这样一支临阵组建起来的外交队伍，在面临新中国被以美国为首的西方阵营封锁的被动状态下，取得了日内瓦会议、万隆会议、恢复联合国席位、中日邦交正常化直至中美建交等一系列外交上的成就。正如剧中担任外交部部长的陈毅元帅所说，当初自己只是个穷学生，不会打仗，还不是一边打一边学，而如今当外交部部长，照样是从一个门外汉开始。正是这种一边学一边工作的毅力，新中国的外交才能从无到有，直到硕果累累。

其二，《外交风云》告诉我们，新中国早期的外交与其说是智慧，不如说是坦诚。正是由于新中国的外交事业是在零基础、零经验的状态下开展的，在面对"冷战"期间不同阵营的阴谋算计、尔虞我诈时，我们反而采用了直接、坦诚的待人处世之道。当亚非各国都对新中国抱有猜疑时，万隆会议上周恩来的一句"中国代表团是来求团结，而不是来吵架的"，瞬间打破了紧张的气氛，随后提出的"和平共处五项原则"更是赢得各国赞誉。中苏关系恶化时，赫鲁晓夫背信弃义，撤走了全部援华技术专家，即便如此，毛泽东依然嘱咐周恩来一定要为这些苏联专家举办一场送别宴会，对这些

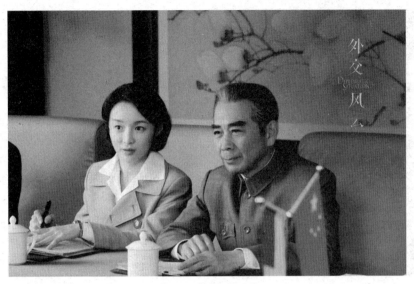

图 6-2　周恩来在外交谈判中

远道而来的苏联科研人员表达诚挚的谢意，于是我们看到了苏联专家离开中国时的恋恋不舍。正是这份坦诚，使得中国的外交家们更富有人格魅力。

《外交风云》回顾了新中国成立以来 30 年间的外交成就，向民众传递了有关外交的历史与常识等信息，对于当前中国在"后全球化时代"中践行"一带一路"的合作倡议、构建"人类命运共同体"具有积极意义。对照当年的外交理念，我们能够清晰地发现，今天我国处理外交事务的基本精神、宗旨与老一代外交家的构想是一脉相承的。正是在以往的外交成果与精神的基础上，今天的中国才能坚持对外开放，积极融入世界，对第三世界施以援手，赢得世界的尊重。从这番今昔对照中可以看出，中国作为一个负责任的国家的格局与担当由来已久。

（三）特殊重大题材的叙事策略

由于《外交风云》几乎是将新中国成立初期所有重要的领导人会聚一堂，又解密了诸多外交事件的细节，更重要的是，该剧所叙述的历史阶段包含"文化大革命""三年困难时期"等敏感事件，因此，能否通过审查也是此剧创作中必须要考虑的问题，

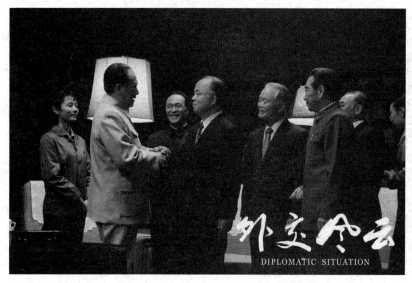

图 6-3 毛泽东会见日本使者

而这也正是以往的重大题材电视剧创作不愿触碰这一段历史的重要原因。不过,《外交风云》对于这些敏感事件的处理恰到好处,既没有完全越过这些历史中确实存在的事件,同时在讲述上又采用了相对软性、模糊性的方式,从而规避了审查带来的麻烦。

事实上,在国家主流历史的讲述中,那些一味回避敏感事件的做法也是值得商榷的。历史的记忆会以多种方式留下痕迹,并不会因为不去言说而被彻底抹除。与此同时,一味回避敏感事件也是对历史客观性的损害,反而加重了献礼剧耽于宣教的嫌疑。而《外交风云》注重于描写敏感事件中的人情味,用情感化的手法回应敏感事件的存在。比如,剧中对三年困难时期的艺术处理十分到位。面对困难,毛泽东宣布不再吃肉,当工作人员端来红烧肉时,他当面斥责,令其端走;与此同时,毛泽东却惦记着那些在荒漠上研制原子弹的科学家,于是周恩来代表毛泽东将研制原子弹的科学家邀请至人民大会堂宴会厅,每人面前放着一碗红烧肉。《外交风云》如此艺术化地处理三年困难时期的严峻,同时又从这些细节中反映了国家领导人对自己的严格要求,对科技人员的重视,可谓是十分巧妙。

二、史诗品格的养成

当前,献礼剧最为重要的不足便是过度重视宣教,而轻视了艺术的表达。而《外交风云》在2019年的献礼剧中表现不俗的原因,很重要的一点便是注重了艺术化的表达。中国传统的文艺观笃信"文以载道",即文艺创作的目的是阐述道理,这固然有利于保持文艺作品在思想上的深刻性,但同时也容易导致过度重视思想而轻视表现形式的弊端。实践证明,在文艺作品中,表现形式是传递思想的唯一途径,如果忽视了表现形式,那么再深刻的思想在传递过程中也未免要打折扣。因此,献礼剧在重视思想的同时,也要思考何种表现形式能够有效地传递作品中的思想。

《外交风云》的主创们清醒地认识到了表现形式对于文艺作品的重要性,该剧最为突出的艺术魅力便是史诗品格。在黑格尔看来,史诗是一个民族的传奇故事或《圣经》,它所讲述的必须是与全民族有关的历史实际而不是孤立的偶然事件。因此,这种史诗的品质是重大题材电视剧的典型特征。《外交风云》通过新中国成立到1976年尼克松第二次访华期间的一系列外交事件,显示了新中国近30年的外交历程,透视国际政治的变迁,彰显格局高、立意高的史诗品格。具体来看,《外交风云》的史诗品格可以体现为三点:一是历史真实与艺术真实的和谐统一;二是宏大叙事与细节刻画相得益彰;三是利用多方视角塑造立体化的人物。

(一)历史真实和艺术真实的和谐统一

史诗是历史纪实与艺术创作的结合,也是理性与感性的结合。与一般性的历史叙述不同的是,史诗强调艺术性、情感性的元素;而与一般性的艺术作品不同的是,史诗又必须以史实为根据。因此,史诗的创作是历史真实与艺术真实的和谐统一。历史真实要求基本的情节和思想情感要有事实依据,不能胡编乱造;而艺术真实则要求从生活真实中提炼、加工、概括和创造出艺术形象来反映一定历史时期的本质和规律。正如中国广播电影电视社会组织联合会副会长李京盛所评价的那样,《外交风云》在记录历史风云的同时,努力拓展艺术表达空间,将宏大历史叙事和正史品格作为基调,历史质感和诗性表达兼顾,对剧情、事件和人物进行了审美意义上的

开掘和提升。[1]

首先,《外交风云》对于历史事件的选取与编排足见编剧的功力。新中国成立之后30年间的外交史与建设史是一个博大精深的素材,事无巨细地描述这段历史显然不是电视剧作品所能达到的,因为故事的逻辑需要完整的情节、饱满的情绪予以支撑,而不仅仅是一系列历史场景的堆砌。但是,对历史的不当的简化、摘取又难免有"断章取义"之嫌。因此,史诗的创作需要抓住那些典型的历史时刻、事件与场景,它们凝结了历史运行的主流精神,揭示了历史演进的深层趋势。在《外交风云》中,炮击英国"紫石英号"、毛主席访苏、日内瓦会议、万隆会议、周恩来访非、中法建交、中日邦交正常化、尼克松访华、在联合国恢复合法席位等事件被详细描写,历史的时间轴线与外交事业的发展轴线相得益彰。这种取舍和加工的背后是编剧对历史的高度理解,正如编剧马继红在多个场合曾提及的那样,外交题材对很多创作者来讲,那是一个令人仰止的高地,那是一片让人寒战的禁地,但是同时它又是一片散发着迷人芬芳的圣地。这说明外交题材既敏感又特殊,编剧正是怀着对这段历史的敬意在自己力所能及的范围内呈现出外交的魅力。

其次,《外交风云》对部分历史人物和事件的虚构也分寸得当,既提升了情节的可看性,又不失历史真实。何子枫、凌氏姐妹及其父亲凌嘉图等剧中重要的人物其实都是虚构的,纵观全剧,四人在外交的过程中穿针引线,使得一系列历史事件能够以多重视角被呈现出来。何子枫从战争年代的情报人员转型为和平年代的外交官,利用革命时期的丰富经验,周旋于各种复杂的斗争事件中。比如,在印度尼西亚出现国民党主使特务利用第五纵队徽章陷害出访代表团成员的时候,他与各方势力周旋,成功瓦解了针对中国外交人员的阴谋。另外,他与凌氏姐妹的情感纠葛也是整部剧中为数不多的爱情戏,尤其是他与姐姐凌玥的爱情悲剧更是表现了他为战争胜利而牺牲自我的崇高情怀。而凌玥这一角色也令观众感到惋惜,她在与何子枫再度结合后,本来让观众期待他们能够幸福美满,但是凌玥明知有可能遭遇暗杀,却仍以外交家的崇高觉悟踏上克什米尔公主号而不幸牺牲。她在剧中彰显了女性外交家的大义凛然以及女性

[1] 国家广电智库,国家广电总局发展研究中心官方账号,2019年10月24日(https://baijiahao.baidu.com/s?id=1648279147178631323&wfr=spider&for=pc)。

独特的情感波澜，得到很多女性观众的同情。妹妹凌雁也深受姐姐的影响，留学归来并以翻译官的身份跟随国家领导人参与各种外交活动，以第三者的视角见证这一段辉煌的历史，属于典型的见证者角色。凌氏姐妹的父亲凌嘉图是一位爱国民主人士，从旧中国的外交走向新中国的外交，他从民主人士的第三方视角来看待新中国的外交，剧中毛泽东和周恩来经常听取他关于外交的意见。总的来说，这四个角色反映了编剧试图以多方视角来观察国家形势、国家领导与国家决策，而这些虚构出来的人物虽然并没有真实存在于历史当中，但由于设置得合情合理，因此不仅未损害全剧的真实性，同时还丰富了全剧的情感基调。

（二）宏大叙事和细节刻画相得益彰

《外交风云》全景式地呈现了新中国成立后近30年的外交历史，这种大跨度的时空维度构成了宏大叙事的基调。然而，如果说宏大叙事是剧作的轮廓，那么细节的刻画便是其中神韵之所在。细节刻画并不会弱化宏大叙事的格局，反而会让宏大叙事更加接地气，这在《外交风云》中得到了印证。

其一，《外交风云》的细节刻画表现为一些富有人情味的场景与人物的特写。由于题材的特殊性，剧中充斥着大量谈判、角逐、计谋、冲突、对抗、战争的内容，基调是冰冷的。为了把这部戏拍成贴近老百姓思维理念的作品，就需要去寻找和挖掘带有温度的暖色，并通过这些暖色的人和事，与观众的情感对接。而这些充满人性化表达的细节，对于人物的刻画和历史事件的铺开具有丰富的意蕴。《外交风云》既保持了主旋律作品应有的积极向上的正能量气质，又有贴近观众与市场的情感化表达，在宏大叙事中不失人间温情的传递。

比如，最后一批志愿军从朝鲜凯旋，周恩来在政协礼堂为他们举行盛大的欢迎宴会，而此时的毛泽东，却把自己悄悄收藏的毛岸英的遗物拿出来，将那件带有儿子体温的衬衣贴在脸上，想到爱子将永远长眠在异国他乡，禁不住泪流满面。而当毛泽东得知周恩来逝世的消息时，他在悼词中深情地称呼周恩来为"最亲密的战友"，而之后诸多场合中，毛泽东都下意识地嘱咐秘书去找周恩来，话说出去之后才想起他已经病逝，可见他对周恩来的感情之深。

除此之外，还有毛泽东得知苏联撤走在中国的全部专家并撕毁几百项合同之后，

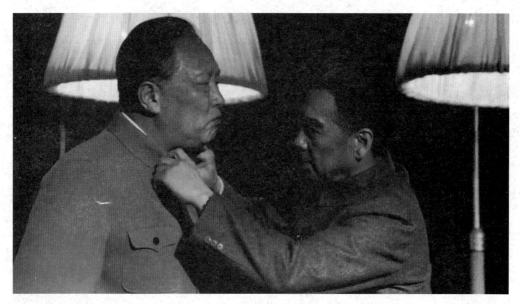

图 6-4　毛泽东与周恩来的深厚情谊

心中悲痛万分,用淋雨的方式惩罚自己;周恩来晚年病重,要与在中国多年的柬埔寨西哈努克亲王话别,双脚因水肿无法穿上鞋子,从皮鞋到布鞋都穿不下,只好叫工作人员去买一双大一号的鞋来换上;龚澎指挥凌雁配合工作人员全面布置了西哈努克的卧房,却因操劳过度昏厥倒下,苏醒过来后强撑着要起来继续工作;身在日内瓦开会的周恩来收到邓颖超的一封短信,夹了一朵海棠花,虽然周恩来日理万机,但并未忽略邓颖超,回信附上了日内瓦的雪绒花给邓颖超;等等。外交家们的敬业精神通过这些细节得到了很好的体现,同时也避免了人物脸谱化,注重精神和情感世界。

其二,《外交风云》中的一些细节刻画使得剧情生动有趣,增加了可看性。比如,早期的外交大使都是由将军们临时上马,他们尽管在战争年代都威风八面、号令千军,但是在学习吃西餐、跳交谊舞的过程中,还是闹出了不少笑话,尤其是其中一位将军在向凌雁学跳交谊舞时却被自己的夫人误会。与此同时,将军夫人们也要转型为大使夫人,她们在战争期间跟随自己的丈夫走南闯北,养成了直率豪爽、不拘小节的性格,然而冷不丁让她们穿起紧身的旗袍,却难免感到不适。剧中对于这些生活化细节的描述,不仅衬托出将军们以及他们的夫人的朴素性格,以及他们从不愿接受新工作到努

图 6-5　陈毅发言揭露美国阴谋

力学习、适应的大局意识,还使得剧情充满生活的气息,更有利于走近观众。

其三,细节刻画还体现在服装、道具、化装以及拍摄场景的精心还原上。服装与道具的设计都有史实依据,化装更凸显人物近 30 年来外貌衰变和精神气质的匹配。而在场景拍摄方面,剧组按照 1∶1 的比例复制、搭建和改造的场景多达 300 余处,比如,剧中的中南海菊香书屋、西花厅、颐年堂、勤政殿,克里姆林宫,白宫等国内外领导人办公的场景,美国总统的专机、周总理的专机、毛主席的专列,甚至中国在联合国恢复合法席位的万国宫等,都是根据历史记录而置景的。正是这种对细节的精心追求,使得人物与环境相互搭配,宏大叙事在细节上得到了保障。

(三)利用多方视角塑造立体化的人物

一般来说,史诗的主人公都是伟人,而一部史诗经典与否,关键在于其伟人形象的塑造是否成功。《外交风云》为了塑造更为立体化的伟人形象,运用多方视角,尤其是他者视角,通过侧面描写与反衬手法,让主要人物的形象圆润、饱满,也更加客观。于是,《外交风云》这部剧尽管塑造的是伟人群像,但落实到每一个具体的人物,

又几乎都能达到传神的地步。

《外交风云》中的多方视角首先表现在伟人之间的互相观照。事实上，伟人之间的斡旋和博弈，也正是通过互相凝视而实现了互为他者的观照，而这种观照充满智慧。比如，毛泽东第一次受邀出访苏联，就要忍受斯大林的盛气凌人，但毛泽东没有放弃，富有智慧地选择住下来，后来蒋介石炮制出"斯大林扣留毛泽东"的谣言，反被机智的毛泽东因势利导，促成《中苏友好同盟互助条约》的签订。剧中我们可以看到，斯大林表现出对毛泽东有浓厚的兴趣，对毛泽东能带领中国革命走向胜利表示默认和首肯，也深感毛泽东利用机会、判断形势的能力，愿意签订条约。而在毛泽东眼中，斯大林在国内政治上手段强硬，对既得利益毫不放手，但是个人有魄力、好面子，需要抓住机会让其意识到中国争取自己利益的决心。又如1958年"金门炮战"，毛泽东一石二鸟，同时试探国民党和美军，不仅成功逼退美军，也让赫鲁晓夫另眼相看。

此外，《外交风云》的多方视角还来自下级对领导的观察。比如，作为翻译官，凌雁见证了新中国外交事业从无到有的全过程。在她看来，伟人的魅力就在于在困境或绝境中始终保持果断、坚决、自信的气质。凌雁眼中的毛泽东对外交事件态度坚决，对国际形势判断准确，对开展新中国的外交充满自信，他与周恩来分工明确、情谊深厚，又饱读诗书、文采斐然，写起政论来笔调有力、逻辑严密。而凌雁眼中的周恩来则善于谈判、睿智且从容镇定。周恩来在日内瓦会议上，见美、英、法意见不一，巧妙地将中英关系重新拉回到谈判桌；随后又主动出击，举办记者招待会，成功扭转中国的媒体形象。而在周恩来的斡旋下，朝鲜和印度支那问题和平解决，又一次打乱了美国企图从朝鲜、中国台湾、印度支那三线威胁新中国的战略部署，巩固了中国南方边境安全。这些事件都让凌雁对周恩来的外交智慧刮目相看。

三、《外交风云》的宣发状况

虽然外交历史可以通过纪录片、书籍等形式来传播，但是相较于电视这一大众媒介的传播力、感染力来说，仍然略显不足。同时，当下利用电视与新媒体的结合进行宣传和发行已是业界常态。

《外交风云》首播于北京卫视和广东卫视，我们不妨来看看其在广东的宣发策略。广东电视台副总监谢小洁评价《外交风云》宣传工作时曾提到三点突出的做法：一是推出解读性文章，在微博、微信等新媒体播放创意视频精彩集锦，引发网友热议，话题多次喜登热搜；二是融媒体宣传矩阵同步展开，进行全方位宣推，联动《广州日报》《南方都市报》等广东权威媒体进行多维报道；三是利用新闻发布会开播、研评会交流，对主创团队进行深入采访、专访，积累了丰富的宣传素材。

（一）传统媒体和新媒体的联合宣发

电视剧通过传统媒体和新媒体融合的方式进行宣发工作已经成为影视行业的常态。酷云大数据显示，该剧在播期间全场景收视表现抢眼，直播端同时段电视剧CSM34城关注度排名第一，强势领先省卫同时段其他剧目，在北京卫视国庆档黄金时段跃居高位。随着剧情的发展，观众收视深度不断提升，收官较开播时的观众留存率达到21.4%，说明从头到尾观看的观众数量较多，中途弃剧的人数较少，同时段观众忠诚度较高。且数据显示，观众的地域分布覆盖全国，但是呈现出明显的南北差异，北方人更钟爱看此剧，以北京人民最为突出，单集关注度破4。

全网关注度从开播到收官处于趋势走高态势，在国庆当日最高，与2019年播出的《光荣时代》《天衣无缝》《雪地娘子军》等剧相比，该剧荣登红色主旋律题材剧榜首。在北京卫视和广东卫视首播结束后，该剧在其他卫视的二轮播出时，宣传后劲依然火热，直接带动了其他卫视的收视和其他平台端的点播数量。可见该剧对观众有极强的吸引力，才会有如此良好的收视效果。

该剧确定播出时间后，新媒体策划实施的宣发凸显了新媒体作为头部营销的实力。营销重点在于该剧的题材独特、外交史诗、家国情怀、良心正剧等。在微博上设置不同的话题，如"中国一定行，中国一定能""今日中国如你所愿""我们都有一个爱豆叫阿中"等，成为持续占据社交网络的热门话题，网友通过交流剧集内容来表达爱国之情。在微信上发表的"硬核"文章，国家广电智库、影剧头版、第一制片人等电视剧专业领域公众号推文有《〈外交风云〉为何能吸引广泛关注？各方如是说》《〈外交风云〉编剧马继红：如果没有博弈和碰撞，那叫什么"风云"呢？》《〈外交风云〉，是挑战也是幸运》；另外如《有揭秘，有趣味，〈外交风云〉用心做正剧》《〈外交风云〉

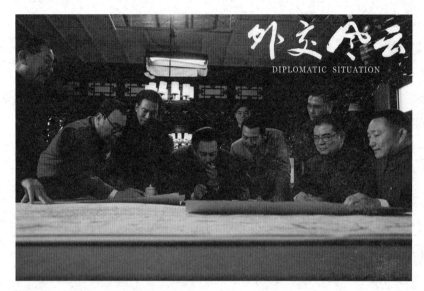

图6-6 毛泽东与众人商讨有关抗美援朝的事宜

之外的"风云",燃爆你的爱国情怀》《看〈外交风云〉:怀念毛主席和那个伟大的时代》等。这些推文最大限度地利用了新媒体的传播规律,开启了裂变式传播之路。

在点播端全网电视剧排名中,《外交风云》排名前三的天数占比达54.5%,登顶2019年红色主旋律大剧榜首。从开播到2019年10月12日,《外交风云》微博话题阅读量1.6亿、讨论量16.8万,可见受众的观剧兴趣浓厚。该剧宏大的历史视野、史实级别的品质、接地气的讲述方式,几乎收获了所有年龄段观众的喜爱。此外,该剧在豆瓣上的评分为7.8,从多部献礼剧中脱颖而出,百度搜索指数随着剧情深入也一路上升。

与此同时,《人民日报》《光明日报》《文艺报》《解放军报》等主流媒体和党建网等党媒的纷纷点赞,也为该剧的宣发工作助推。《外交风云》能得到全民热捧和主流媒体的认同,再次印证了重大题材电视剧并非不被大众与市场认可,同时也说明了,只有用心还原历史,创作艺术精品,传递触及观众心灵的正能量剧目,才能得到观众的喜爱,并经得起市场的考验。[1]

[1] 酷云互动:《引燃荧屏国庆档,史诗巨制〈外交风云〉火爆刷屏》,2019年10月15日。

图 6-7　外交大使黄镇的夫人朱霖女士

（二）怀旧情怀营造情感期待

怀旧情怀几乎每个观众都有，而《外交风云》正是以触动怀旧情怀引起观众的兴趣。该剧讲述了新中国成立到 1976 年尼克松第二次访华期间的外交故事，国家领导人围绕着外交事件的喜怒哀乐，每位外交官的形象刻画都有血有肉。它引领观众了解过去的外交风云，洞察今天中国面临的较为复杂的国内外形势，预见中国未来的外交走向，并为后来者提供智慧和勇气。

剧中一些外交历程上的重大历史时刻还原度很高，花了大量篇幅去呈现，如新中国成立大会上毛泽东的表现，周恩来、陈毅、乔冠华等在国际外交大会舞台上精彩的演讲。最值得一提的是在日内瓦会议上，周恩来个人魅力的展现和参会外交官的群体化塑造还原度相当高，最大的发展中国家在国际舞台上逐渐站起来的姿态使观众充满了对那段历史的怀旧之感。怀旧集中体现了对国家情怀、民族精神、共识性价值观的认同、营造了集体怀旧的氛围。

（三）《外交风云》的传播效果

《外交风云》意在打造高品质、高传播度、高影响力、符合主旋律的外交剧，因

此非常注重采用符合当下观众喜好、更年轻化、更国际化的创作思维和传播手段。

主旋律电视剧在观众脑海中存在的刻板形象往往是对英雄主义的高度歌颂，甚至深化某些历史人物和历史事件，"高大全"的塑造令部分观众不满意。然而，从收视率和豆瓣评价来看，《外交风云》播出后获得较多好评，成功吸引了不同年龄段的观众，被称为"三代同看好剧"。酷云互动的整合数据显示，剧目吸引人口多的大家庭集体观剧，家里有三口人及以上、居住在两居及以上户型的家庭人群更爱看。并且《外交风云》的故事环环相扣，引人入胜，新中国外交的艰难曲折被全景式揭秘，具有极强的历史教育意义，是一部可以全家共享的历史题材电视剧。

同时，该剧通过外交事件体现出来的历史年代感和岁月质感，以怀旧、爱国为主要基调，激发了当代观众的爱国情怀，发挥了主旋律电视剧凝聚人心的作用。播放时间正值国庆期间，迎合了广大观众的心理诉求，烘托了观众的爱国热情。庆祝新中国成立70周年的献礼作品众多，许多网友在社交平台这样总结"国庆三大件"："如果你要看纪实节目，就去看阅兵直播；如果你要看电影，就去看《我和我的祖国》；如果你要看电视剧，就去看《外交风云》。"可见，该剧以艺术观照外交历史所产生的艺术魅力获得了较高的评价，在讲好中国故事的同时，真正具备了讲好故事给观众听的真诚，成为2019年国庆期间最具有代表性的电视剧之一。

四、献礼剧的感召力

献礼的本义是一种古代的祭祀礼仪，后来又引申为在庆祝的时刻献上礼品之意，这说明献礼伴随有仪式感。从古至今，仪式的意义在于通过某种特定时刻的集体性活动，形成对集体的感召力，从而达到维护主流秩序及其价值观的目的。鉴于此，献礼剧的创作同样离不开献礼的内涵。不得不说，电视剧是以电视或视频网站这种大众传媒为承载的艺术形式，观看电视剧本身就是一项集体性的活动，而献礼剧又强调了诸如重大纪念活动这样的时间节点。因此，献礼剧的创作同样具有仪式感，并以此为基础形成对观众的感召力。

《外交风云》作为一部献礼剧，感召力的形成是该剧得以成功的关键之一。该剧

图 6-8 何子枫（左）和凌玥

所讲述的历史事件，上承新民主主义革命的光荣胜利，下启改革开放的辉煌成就，这使得该剧的重要贡献在于丰富了重大题材电视剧对国家历史的表述，尤其是填补了外交题材电视剧的空白，这一点前文已有详尽叙述。而除此之外，该剧将新中国的外交置于全球国际形势中进行观照，使得日内瓦会议上的外交原则的提出，万隆会议上的谈判技巧，毛泽东、周恩来等伟人在世界面前所呈现的个人魅力，以及恢复联合国席位的艰难曲折等情节，都对观众产生了强烈的感召力。在剧中，这种感召力主要来自三个方面：

其一是伟人的个人魅力对观众的感召。毛泽东、周恩来、刘少奇、邓小平、陈毅等老一辈无产阶级革命家的深谋远虑和高瞻远瞩彰显了他们崇高的人格，这对于观众来说无疑是榜样的力量。通过了解伟人的生平，理解伟人的性格、思维与处世方式，观众能够与自身进行对照，对自身修养的提升大有益处。

其二是剧中外交官们牺牲自我、舍小家为国家的精神对观众的感召。比如，毛泽东提议让黄震出任印度尼西亚大使，然而黄震的妻子刚刚生完孩子，但是为了工作，他毅然放下个人及家庭的利益，同意接受任命。凌玥的丈夫在朝鲜战场上遭遇美军轰

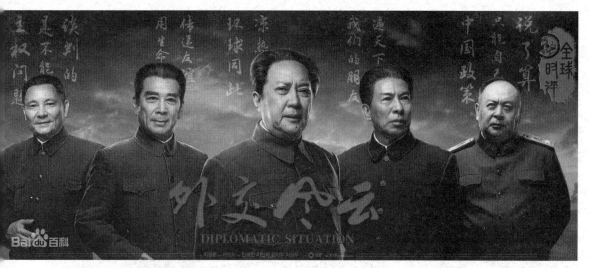

图6-9 新中国外交人物群像

炸而危在旦夕,凌玥为了前往美国进行谈判,无法见丈夫最后一面,只能坐在飞机上默默流泪。这些外交官所付出的巨大努力、做出的巨大牺牲,让观众深受感动,从而感受到外交官的伟大情怀。

其三是对中国外交、中国实力的自信而形成的对观众的感召,激发了强烈的爱国情怀。《外交风云》所展示的是新中国坚决捍卫国家利益以及走社会主义道路的自信,而随着新中国外交事业屡传捷报,这种自信越来越深入人心。所谓"弱国无外交",我国外交上的每一次迈进,其背后体现的都是国力的增强。《外交风云》正是以热情洋溢的笔调,描绘出新中国在这30年间轰轰烈烈的外交与建设成就,从而感染了观众。

五、结语

《外交风云》以献礼剧的责任担当,带领观众重温外交风云中那一幕幕历史现场,以史诗品格的质感传递了主流价值观。该剧讲述中国故事,填补外交题材电视剧的空白,更重要的是完成了对新中国成立初期伟人群像的整体塑造。因此,《外交风云》

可以被视为献礼剧美学的典型之作，实现了重大题材电视剧创作的新突破。虽然剧中虚构的凌玥、凌雁、何子枫、海云天等人的情感纠葛略显俗套且逻辑欠妥，但是瑕不掩瑜，本剧所呈现的外交家们的个人风采和精神特质得到了充分表现，他们开拓外交事业的气魄和智慧深入人心，从而勾勒出新中国外交波澜壮阔的画卷。

（于汐、陈日红）

专家点评摘录

仲呈祥：《外交风云》在重大革命历史题材的创作史上是一部带有标志性意义的作品，标志着我们站在今天的时代高度，面对新时代，以习近平总书记关于文艺问题的重要论述为指南，重新审视革命历史题材，进行审美创造的一种新鲜思维成果。《外交风云》没有回避新中国外交史上重大全景式的事件。看这个剧不仅是艺术享受，更是一种深层的思想精神滋养，具有培根铸魂、增强文化自信的作用。

陈先义：《外交风云》是一部记述新中国外交事业的壮丽史诗。《外交风云》运用文艺形式给当下的中国乃至世界观众，提供了一部认识中国、认识中国革命最形象、最生动的教材。它持续升温的收视和热评，不仅说明人民对新中国历史的特别关注，也从一个侧面看到了中国人民对中国道路、中国理论、中国制度、中国文化的发自内心的自信。

（摘自文艺评论家、中国文艺评论家协会主席仲呈祥与《解放军报》文化部原主任陈先义在由国家广播电视总局电视剧司、国家广播电视总局发展研究中心主办的电视剧《外交风云》创作研评会上的发言，2019年10月21日）

附录：《外交风云》总制片人高军访谈

重大革命历史题材剧《外交风云》，记录了从1948年年底沈阳解放、中国人民解放军军管会查抄美国驻沈阳领事馆的电台，至1976年毛泽东第二次会见尼克松收尾前后长达30年的历史，格局宏大，视野开阔。作为第一部全景式展现新中国外交历程的史诗巨制，其创作、拍摄的过程成了众人瞩目的焦点。总制片人高军就题材、创作、合作三方面谈到了该剧从创作之初到正式播出的艰难曲折过程。

一、谈题材："强势'破圈'，观剧热带来三大突破"

问：《外交风云》已成功播出，作为总制片人，也是该剧实际操控全程的第一责任人，您如何评价该剧？

高军：《外交风云》的播出无疑是成功的，开播当日的实时收视就达到了全国第一，国庆期间更是收视率破2，牢牢占据收视冠军的位置，成为老中青少都适宜观看的剧，在全国掀起了一股观剧热，更被《人民日报》头版头条点赞为国庆献礼三大件之一：大阅兵、电视剧《外交风云》、电影《我和我的祖国》。作为向新中国成立70周年献礼的史诗巨制，《外交风云》的热播和"破圈"效应，至少有三个方面的突破：一是作为第一部全景式以新中国外交战线为主要表现内容的重大革命历史题材电视剧，填补了题材空白；二是第一次将新中国成立前夕与新中国成立后的30年全线贯通，没有出现任何回避的历史阶段；三是将重大革命历史题材电视剧市场化，并对贯通各个年龄阶层的人群做了成功的、有益的尝试。作为迄今为止投资规模最大、涉及中外最高领导人最多的电视剧，《外交风云》无疑创造了历史，它也必将载入中国电视剧的史册。在新中国70周年华诞时向祖国母亲献上这份厚礼，应当是我们参与创作和制作的所有人一生的荣幸！

二、谈创作："创作和制作过程是一个极其艰难又享受的过程"

问：您是一位做了20年编剧和制片人的资深影视人，有过很成功的作品，也获

得过中国电视剧的所有奖项,但听说您在拍摄这部作品时遇到了空前的困难,能谈谈创作和制作的过程以及其中的艰辛吗?

高军:谈《外交风云》,我必须从《彭德怀元帅》说起。2016年,我作为制片人与编剧马继红、导演宋业明共同创作的电视剧《彭德怀元帅》在中央电视台热播,社会反响巨大,成为央视年度收视冠军。在收获了全国电视剧所有奖项的同时,《彭德怀元帅》还被中宣部定为习近平总书记在文艺工作座谈会上的讲话发表以来的第一部高峰作品。巨大的成功和荣誉之后,我们在思考下一部作品该拍什么。外交题材是皇冠上的一颗明珠,多年来听说过一批批影视人去尝试,但一直因领域的敏感和特殊,虽有片段表现,但终无集大成者,不能不说是一种遗憾。我们将目光瞄向了外交领域,决心攀登这个高峰。2017年,当马继红在全国电视剧创作会上介绍《彭德怀元帅》创作经验时说出这个设想,立即得到华策影视赵依芳、上影集团任仲伦、华都影视周石星等人的响应,但这类题材毕竟风险很大,能否立项和通过审批,也是未知数。大家决心放手一搏,每家投入200万资金作为风险投资,失败了,当打水漂,成功了,拥有优先投资权。功夫不负有心人,况且是一批有情怀的人。《外交风云》很快得到时任外交部部长王毅同志的支持,大纲顺利通过外交部、中央重大办的审查,剧本也通过了层层审查并被批准立项。

问:怎样理解您所说的极其艰难又享受的过程?

高军:今天作品的成功,应当首先归功于《外交风云》强大的摄制班子,编剧马继红老师点灯熬油写出一流的剧本,并且不断修改,导演宋业明作为全剧艺术的总负责人,竭尽全力,像他这样艺术地位很高的大导演还在第一线实际拍摄,本身就为作品的成功提供了保证。美术师郑晓锋是电影《集结号》和电视剧《最后一张签证》等作品的大牌美术师,摄影沈燕林、牛明山,化装设计江燕、服装设计徐南以及B组导演胡明钢等,都是拥有很多作品的一流人才,但在《外交风云》剧组,他们都将之前的一切归零,创造性地完成剧组的任务。

拍摄期极其艰难,首先是场景。我们在烟台搭建了规模巨大的场景,不仅有中南海毛主席菊香书屋、游泳池居所,周总理的西花厅和怀仁堂、颐年堂等,而且还搭建了美国白宫、苏联克里姆林宫以及联合国万国宫和联大会议厅,连美国总统的专机、

周总理的专机、毛主席的专列,都是在棚中搭建的。这些场景保证了大剧的品质,而几百人的装修队伍几乎是日夜加班工作。

问:如此庞大的中外演员群体,您是如何做到的?

高军:演员阵容是《外交风云》成败的关键,建组之初,我们就确定了一个原则,中外领导人的特型演员,必须尽最大可能选择首选演员。唐国强老师是首先确定的男一号,唐老师对毛主席的饰演已出神入化,他对剧本的高度肯定给了我们极大的信心。孙维民老师饰演周总理也深入人心,他与我们也是好朋友,孙老师表示要全身心地投入创作,给了我们最大的支持。郭连文、王伍福、卢奇、谷伟、董勇、马晓伟以及黄薇、杨童舒、文馨等特型演员全部进入剧组,使我们拥有了一个空前整齐的领袖特型演员阵容。

我要感谢遴选外籍演员的副导演郑峰以及他们公司,在全球范围内选择各国领袖特型演员的工作卓有成效,且不厌其烦地反复选择。外籍演员阵容也成为《外交风云》的一道靓丽的风景线。

最让我感动的是这些领袖特型演员的德艺双馨,他们不仅演技精湛,而且品德高尚。如此众多的中外特型演员聚在一起,唐国强老师率先提出,主要演员只需提供四星级酒店大床房即可,生活上没有任何特殊要求,如此,《外交风云》形成了一道独特的风景:从始至终,剧组没有给任何演员提供过五星级酒店住宿,而这些在现今的剧组中是绝无仅有的。

三、谈合作:"我庆幸和这样高尚的人成了终生挚友"

问:据说华策影视的加入,对《外交风云》的高投资和高品质起到了巨大的作用?

高军:对,我想先谈谈华策影视和赵依芳总裁以及我们与华策的合作。华策影视作为中国最大的民营影视上市公司,有过很辉煌的成功,在中国电视剧市场具有很大影响,《三生三世十里桃花》等一批作品风靡过全中国。赵依芳总裁是一个非常具有市场眼光且有家国情怀的人,她下了最大的决心要推动《外交风云》成为载入史册的作品,提出按照500万元/集的规模来制作该剧,愿投入最大份额的资金,并表示将来万一亏损了,可以先亏华策。记得当时赵总与千寻总一同来做这一表示时,我的眼泪差点都流下来了。当时剧本已完成,国内外演员和场景的巨大体量,正让我因为难

以做出预算而陷入困境。按现有重大革命历史题材的投资规模,我无法完成基本的拍摄,更别谈拍出精品。赵总在关键时刻为《外交风云》确立的投资规模以及华策巨额资金的投入,为今天的成功奠定了坚实的基础。我很感激赵总和华策,他们是最大的投资方,但他们尊重创作规律,将拍摄的一切权力都交给了我,使我的这个拍摄团队能遵循艺术创作的规律前进。后期制作即将完成时,赵总、千寻总及华策大剧部王燕、刘峰等整个团队在北京连续奋战了两个多月,不分白天黑夜,竭尽全力。我常常想,是什么样的动力促使华策这样的一家民营公司能不计损失地担负起国家使命的重任而无怨无悔?应该是我们都共同拥有的一颗报国心!而这样的民营企业,这样有情怀的一群人,是我愿意一直合作下去的!

问:谈谈您与马继红、宋业明这个"铁三角"以及您的影视之路。

高军:我的影视之路和这两个人有关。我从1979年通过高考进入军校,做过教员、干部处干事、学员队教导员。1993年我从解放军艺术学院文学系作家班毕业,随当时刚刚成立的总后电视艺术中心主任马继红率领的八一厂导演宋业明等人去青藏高原采风,由此与他们结识。一路下来,马继红认为我有影视人的潜质,招我进入当时只有她一个人的总后电视艺术中心,由此引领我进入陌生的影视行业,我们二人艰苦奋斗、苦心经营,共同当编剧,共同当制片人,先后创作了《红十字方队》《光荣之旅》等几十部作品。《彭德怀元帅》是我们三人于2016年共同完成的一部重要作品。他们两位都是比我年长8岁的大姐和大哥,我们又是有着20多年友谊的好朋友,我们拥有相同的成长背景和价值观,又各有侧重地组成了一个创作群体,我感谢他们对我的信任和提携。马继红是一个意志坚定、非常勤奋且有大格局、大情怀的人,她是我们这个群体的灵魂。宋导知识面广泛,具有极高的艺术造诣,他的坚定、对艺术的执着以及吃苦耐劳,决定了每一部作品的高品质。我很感激宋导在拍摄中对我的体谅,每天无论条件多么艰苦,他都会保质保量地完成全部拍摄计划而从无任何抱怨和懈怠。他们已经到了一个不为名不为利而只专注自己喜欢的艺术的境界。人生得一知己足矣,而我庆幸自己和这样高尚的人成了终生的挚友!我们都在共同做着我们所喜欢的事!

(节选自公众号"第一制片人":《〈外交风云〉总制片人高军:
外交题材是皇冠上的一颗明珠》,2019年10月11日)

2019年
中国影响力电视剧分析 案例七

《破冰行动》
The Thunder

一、基本信息

类型：缉毒、悬疑

集数：网络版48集，电视版43集

首播时间：爱奇艺2019年5月7日，中央电视台电视剧频道2019年10月7日

网络播放平台：爱奇艺、央视网

收视情况：爱奇艺播放量截至2019年12月31日为61.6亿次，中央电视台电视剧频道CSM55城收视率为1.17

二、主创与宣发信息

出品公司：北京爱奇艺科技有限公司

编剧：陈育新、秦悦、李立

导演：傅东育、刘璋牧

制片人：秦振贵、戴莹、刘燕军

主演：黄景瑜、吴刚、王劲松、任达华、李墨之、张晞临、马渝捷、韩与诺、唐旭、公磊

摄影：刘璋牧、陈军、张兆鑫、高洋

剪辑：于晓龙、朱国海

美术：王力刚

灯光：王圣淮、孙晓凯、曹永立、黄俊辉、叶国坚、简永辉

录音：许洪涛、武鹏、臧伟超

发行：邹米茜、申玉祺、林垦、任晓松、吴春燕、张晓燕、梁丽华、曹书翰

三、获奖信息

1. 第三届银川互联网电影节最佳网络剧
2. 2020爱奇艺"尖叫之夜"年度公安题材影视作品
3. 百度沸点2019年度十大电视剧
4. 新浪2019影视综盛典年度十大剧集
5. 2019第四届金骨朵网络影视盛典年度受欢迎网络剧
6. 2019第四届指尖移动影响力高峰论坛最具影响力网络剧作品

新主流影视剧的艺术性与市场性

——《破冰行动》分析

党的十八大以来，随着主旋律文化在全社会的不断强化，新主流影视剧蒸蒸日上，成为电视剧产业格局中不可忽视的力量。"新主流影视剧"这一概念是由清华大学新闻与传播学院的尹鸿教授等人提出的，他们发现"很多商业作品都主动靠近主流价值观。这批作品在类型化、商业化的同时，都注重从个体出发表达主流价值观——不仅人人爱国家，而且国家爱人人"[1]。因此，他们将这类影视剧定义为"新主流影视剧"。

从尹鸿教授的定义中可以看出，尽管新主流影视剧同样也离不开利用商业化的手法阐述主流意识形态的固有思路，但在这一过程中，不是主流文化被动地结合商业文化，而是商业文化主动地融入主流文化。《破冰行动》是由爱奇艺联合公安部新闻宣传局、广东省公安厅等单位共同制作完成的，这种商家主动同官方寻求合作的行为正是《破冰行动》被视为新主流影视剧的原因。

提起《破冰行动》，微博、微信公众号上的评价都是"尺度大"，似乎这也是这部剧能够火爆的最重要的原因之一。诚然，该剧并没有回避公安系统内部的腐败，而是深耕社会现实，将公安局的高层干部同毒贩的相互勾结、狼狈为奸毫不留情地揭露出来，这让观众看起来十分过瘾，也使得《破冰行动》在近期一批"唱赞歌"的电视剧中表现得格外突出。但是，这种"尺度大"显然并不适合所有的影视项目与制作团队。爱奇艺创始人兼 CEO 龚宇曾说过，《破冰行动》"自带光环"，"尚未开拍时，剧本就曾取得 2017 年国家新闻广电总局电视剧司和北京市新闻出版广电局优秀剧本奖，也

[1] 尹鸿、冯嘉安：《新主流影视作品开始崛起》，《新周刊》2017 年 11 月 12 日。

是公安部新闻宣传局联合摄制的年度重点项目、北京市广电局重点项目"[1]。当然，这段表述流露出了制作机构的领导对自己所承担的项目的赞美，但是它同时也暗示了《破冰行动》之所以能够"尺度大"，是因为事先获得了官方的认可，尤其是同公安部门展开了合作。回想一下，《人民的名义》的制作单位中不乏最高人民检察院影视中心、中央军委后勤保障部金盾影视中心这样的权威部门。然而，该剧还是因为塑造了腐败的公安厅厅长祁同伟这样的角色而招致某地公安部门上书国家广电总局要求抵制。那么，《破冰行动》能够直截了当地揭露公安系统内部的问题，其背后的沟通与联络的工作并非一般性的影视制作机构所能应对。因此，尽管《破冰行动》在揭露现实问题上的深刻有目共睹，且为本剧良好口碑之关键，但是这一手法并不具有普遍适用性，本文也不打算将其作为经验之道来重点分析。

除了所谓的"尺度大"，《破冰行动》还表现出了超越一般剧目的优点，这些都可作为供其他影视项目借鉴的经验。需要说明的是，《破冰行动》的成片有两个版本，在爱奇艺播出的网络版有48集，在央视八套首播的电视版有43集。由于网络版的观赏性更强、影响力更大，因而本文在对此剧进行分析时，如无特殊说明，均以网络版为准。

一、新主流影视剧的意识形态解读

新主流影视剧是对自20世纪90年代以来的主旋律的商业化的继承、突破与升级，它的形成与发展对2010年以来的中国影视行业的产业格局意义重大。本文以《破冰行动》为例，分析新主流影视剧在文化理念层面的特征、意义及其运作机制。

（一）从主旋律的商业化到新主流影视剧

20世纪90年代以来，随着对外开放的深化与多元化的价值观的蔓延，主流价值

[1] 张蓝予：《〈破冰行动〉为什么能火》，《燃财经》2019年5月26日（https://news.hexun.com/2019-05-26/197313216.html）。

观已不再是单一的社会思潮,也不可能压制其他思潮的生长。随着市场经济的到来,大众作为消费行为的主体而成了时代的"英雄",大众主体意识的增长促成了大众文化的形成,进而对传统的充斥革命话语的主流意识形态造成冲击。正如意大利政治家葛兰西所认为的,大众文化是一个不断冲突的场所,不同意识形态通过谈判、对话和协商来争夺文化领导权,而文化领导权则有助于促使普通个体在自愿的心理下认同处于领导地位的意识形态。同理,在我们的社会主义国家,主流意识形态同样需要赢得文化上的领导权,尤其是将大众文化置于自身的引领之下。而在葛兰西看来,主流意识形态为了获得文化领导权,就需要找到一个缝合点,使其他意识形态向主流意识形态靠拢,或将其吸纳到主流意识形态之中,从而形成一个具有统一性的价值信仰或行为规范。因此,文化的缝合成为主流价值观获得文化领导权的重要方式,其在影视领域体现为一种更加包容的制作理念:主题和人物形象具有鲜明的主流价值观的色彩,但在叙事技巧、情节营造甚至画面呈现上,则是尽可能容纳更多的价值理念,从而达成将不同的价值观整合在主流价值观框架之下的目的。

事实上,中国的影视剧早在20世纪90年代就已经开始探索文化的缝合了,一批商业化的主旋律影视剧应运而生。光从电视剧的方面来说,《渴望》《英雄无悔》《激情燃烧的岁月》《亮剑》《士兵突击》《闯关东》等"叫座又叫好"的电视剧都旨在缝合主流文化与商业文化,它们大多采用了类型化的叙事模式与生产制度。在影视创作中,类型的形成正是得益于对以往在市场上获得成功的创作案例的反复模仿,进而发展出一套相对成熟而稳定的操作法则。20世纪90年代以来商业化的主旋律电视剧都不同程度地吸收了类型化生产的优势,尤其是在形式上都强化了应接不暇的戏剧冲突、煽情效果并注重明星效应,故而能够契合大多数观众的收视习惯和审美需求。

而诞生于2010年之后的新主流影视剧则在文化缝合上更进一步,与之前的商业化的主旋律影视剧不同的是,新主流影视剧不仅缝合了主流文化与大众文化,还缝合了个人主义与集体主义。正如尹鸿教授所说的"不仅人人爱国家,而且国家爱人人"那样,个人的价值是在为集体的奉献中逐步建构起来的,而集体之所以值得个体为之奉献的原因恰恰是对个体价值的尊重。俗称为"80后""90后"以及"00后"的独生子女在消费理念上更加开放,价值观层面也更加关注自我,这就需要主流意识形态能够理解并认可独生子女的自我认同。因此,以往的商业化主旋律影视剧只是注重类

型模式的开发，让主流意识形态的宣传变得生动、有趣，而新主流影视剧要强化的是个人的情感体验与家国情怀的联结。

《破冰行动》作为一部涉案剧，它践行了该类型的典型元素，不仅有案件侦破的悬疑情节，还有枪战、追逐等动作场景，并贯穿了邪不压正的核心理念，这些元素本身就具备市场效应。当然，作为新主流电视剧，《破冰行动》更是突出了个人情感的分量，我们看到的与其说是国家打击毒贩、惩治腐败的决心以及对忠诚的公安干警的颂扬，不如说是李飞本人的性格、情感与经历，以及从一个孤儿到一名缉毒警察的人生旅途。

除此之外，新主流影视剧还巧妙地实现了文化的置换，将政治话语同情义、仁爱、人性等道德与伦理层面的表述相糅合，以迎合普通个体的情感诉求，从而让观众弥漫在情感的感染力中，并通过对道德与伦理的认同实现对家国、政治的文化想象。在《破冰行动》中，李维民既是忠于职守的缉毒警察与严厉的领导，也是慈爱的长辈，他与李飞之间那种不是父子却胜似父子的情感闪烁着人性的光辉；李飞坚定不移地追查毒贩，一方面是他本人因毒贩的陷害而蒙冤，另一方面则是他的同生共死的好兄弟宋杨被毒贩所杀，这是他毕生无法摆脱的悔恨，因此为宋杨报仇的念想也始终萦绕在他的脑海里。而作为警方的卧底与李飞的生父，赵嘉良无时无刻不是辗转于责任与亲情之间，他为心中的正义而忍受了二十多年的骨肉分离，他原本希望完成任务后与李飞共享天伦之乐，却不曾想刚与李飞相认便惨遭杀害。由此可见，在《破冰行动》中，情感与主流意识形态的互动使得文化上的共鸣与认同显得更加自然，而诸如好人蒙冤、为友报仇、父子相认等情节更是渗透着历久弥香的古典文学的意韵，召唤着中国人融化在血液里的文化基因。

总之，无论使用何种方式，新主流影视剧总是"将戏剧冲突、情感共鸣、影像奇观等观众欲望置于前台，进而自然而柔和地激发他们对于主流意识形态的认同，从而缝合国家意志的传导与观众欲望"[1]。

[1] 刘帆:《从〈集结号〉到〈战狼〉：国家意识形态的有效传递与观众欲望的隐秘缝合》,《电影艺术》2016年第4期。

图 7-1　任华达饰演的警方卧底赵嘉良

（二）主流意识形态对普通个体的询唤

前文提到，新主流影视剧格外强调个体情感与家国情怀的融合，而这种融合的实现则离不开主流意识形态对普通个体的询唤。《破冰行动》也正是基于这种询唤机制，维护了主流意识形态所倡导的社会秩序。

事实上，任何一套意识形态体系都提供了与之相对应的社会秩序，而不管是何种社会秩序，只有当普通的个体被纳入其中并为之服务时才能有效运转。因此，文化缝合将普通的个体缝合进某种意识形态所提供的社会秩序中，从而促使个体自愿认同该意识形态，即意识形态对个体的询唤功能。事实上，询唤个体也就是建构主体，而"所有的意识形态都具有把个体'建构'（constructing）成为主体的功能（意识形态本身就是被这种功能所界定的）"[1]。在这一过程中，意识形态通过各种各样的文本叙事，试图引导普通的个体将其自我认同与意识形态所需要的文化认同、身份认同相融合，使普通的个体将自我的意义主动放置于自我同意识形态所倡导的社会秩序的联系中，最

[1] 陈越：《哲学与政治——阿尔都塞读本》，长春：吉林人民出版社2003年版，第320页。

终将普通的个体询唤为认同意识形态的主体。

首先，新主流影视剧非常注重营造现实感，尤其是营造故事背景的现实感。试想一下，如果一个故事连起码的现实感都不能提供，那么又如何能让观众从故事中发现自我呢？我们不妨看看，那些创造票房神话的新主流大片，如《中国合伙人》《湄公河大案》《红海行动》等，都是根据真实事件改编的，这样的操作本身就在暗示观众，这个故事是现实中存在的，我们每一个人都有可能成为这个故事中的人物。同样，《破冰行动》也号称是根据2013年广东省"雷霆扫毒"这一真实事件改编而成，尽管其过于类型化的操作已经使其偏离了真实事件本身，但是这种打着"真实"旗号的话语毕竟对观众是有吸引力的。因此，现实感的营造让这些承载着政治话语的故事回归日常生活，观众则以观看生活的名义走进故事的精神逻辑。

其次，除了故事背景的现实感之外，新主流影视剧也一改人物"高大全"的脸谱公式，让承载着主流意识形态的主人公成为我们的"亲朋邻里"。要做到这一点，具体的措施有两个：其一是丰富主人公的情感线索，承认人性的复杂，并以多维度、多视角刻画更为立体的主人公形象；其二则是刻意弱化主人公的完美度，让主人公呈现出些许性格上的弱点，但前提必须是主人公的"三观"要正确。很显然，这样的设置让主人公更容易被观众认同。在《破冰行动》中，一方面李飞的情感线非常丰富，不仅有兄弟情、父子情，还有同陈珂、马雯等女性角色的介于友情与爱情之间的知己情缘；另一方面，李飞在坚守原则的同时也有自己的性格缺陷，如冲动、莽撞等，这些都让李飞的形象真实可感。

最后，明星对普通的个体同样具有感召力。"明星形成了观众用来从影片中得到含义与快感的美学互文本。"[1] 因此，当明星的形象已经成为观众的审美接受心理中相对固定的价值符号时，挑选此类明星可"削弱主题的沉重性，以此在大众对明星审美欲望和主流意识形态之间寻找平衡点"[2]。事实上，在诸多报道中我们均可得知，《破冰行动》的第一主角原本并非李飞，之后是在爱奇艺制片方的建议下，主创团队才将第一主角改为李飞，也就是我们现在看到的故事所呈现的面貌。不得不说，爱奇艺制

[1] ［美］罗伯特·C.艾伦、道格拉斯·戈梅里：《电影史：理论与实践》，李迅译，北京：世界图书出版公司2010年版，第205页。

[2] 高亚林：《缝合与询唤：新主流大片的价值认同策略》，《电影文学》2019年第5期。

图 7-2 吴刚饰演的禁毒局副局长李维民

片方的这一改动并非没有道理。很显然，李飞在年龄上设定为青年，更贴近目前主流的网络用户，并且其扮演者黄景瑜的形象气质也符合"颜值"经济下大众的审美心态。尽管故事主角的转变对于主创团队来说，几乎意味着另起炉灶，其实在剧情的细节之处尤其是结局部分的叙事上，我们不难看出这种仓促的转变所造成的瑕疵；但是，从这部电视剧弘扬主流价值观的职能定位上来看，这一转变并非没有意义。

而以李飞为第一主角不仅是明星效应所需，同时也暗合了主流意识形态对青年亚文化的收编意图。青年人大多与反叛精神联系在一起，最为典型的当属 20 世纪六七十年代在美国形成的被称为"垮掉的一代"的嬉皮士文化。一方面，青年人不得不被纳入既定的社会框架中，遵循已有的社会规则行事，这使得青年人认为自己的个性得不到张扬与抒发；另一方面，青年人的心智与阅历并不能使其足以轻松地应对既定的社会规则。因此，青年群体自身所形成的亚文化充斥着反叛精神，这种反叛精神自然也冲击着主流文化。然而在《破冰行动》中，青年人的反叛精神却成了维护正义的关键。诸如李飞、宋杨这样的青年人以其反叛精神揭穿了既有制度中的腐败与罪恶，而像蔡永强这样明哲保身的中年人却选择了缄默、静观。这样的对比彰显了青年人的

主体性与自我认同,其反叛精神不仅不被当作不谙世事之举,反而能同主流价值观站在同一阵线。

二、经典的悬疑叙事

观众对一部电视剧的感知,首先来自其艺术层面,尤其是形式与风格,之后才是获取价值观之类的信息。那么,作为一部弘扬主流意识形态的影视作品,形式与风格的分析才是最为重要的环节。而《破冰行动》最值得称道的经验之一也正是在于其经典的悬疑叙事。电视剧是一门综合艺术,因此,电视剧的叙事不仅仅包括故事与情节的讲述,摄影、剪辑、配乐乃至服装、道具等都在参与叙事。对于《破冰行动》悬疑叙事的审视可分为三个维度:故事与情节层面的"纵横字谜"式叙事、节奏与氛围层面的紧张感营造,以及摄影层面冷峻化的镜头美学。

(一)"纵横字谜"式的悬疑叙事

在情节上,《破冰行动》主要采用的是"纵横字谜"式的叙事模式。"纵横字谜"(crossword)是流行于西方世界的一种填字游戏,其诸多词条在纵横方向上交织,交织处往往留出空位,并通过各种文字提示让人判断空位处的答案并填空。这是一种训练逻辑推理能力的游戏,它至少包含了两个特色:其中一个特色是信息留白,即每一个词条都留出空白位置有待玩者补充,这使得每一个空位都有诸多可能的答案;而另一个特色则是词条纵横交织,意味着玩者填空的时候,必须考虑同时满足多个词条,这使得那些原本不唯一的答案在诸多条件的限定下被逐步排除,最终只剩下唯一答案。

由于纵横字谜的玩家需要具备缜密的推理能力,所以,受这一游戏启发而发展出来的"纵横字谜"式的叙事也就专门用来讲述悬疑、推理故事。事实上,所谓的"纵横字谜"式的叙事只不过是继承了纵横字谜游戏的上述两个特色。首先,编剧在情节的讲述上刻意留白。传统的剧情讲述强调连贯性,也就是情节按照起、承、转、合的顺序被依次且连贯地托出,这样的叙事方式保证了情节的线性发展与完整性。而"纵横字谜"式的情节讲述则刻意将连贯叙事中的部分情节点挖去,使得情节线索不完整,

图 7-3　黄景瑜饰演的缉毒警察李飞

形成跳跃感。当然，这种情节的不完整不会持续存在，它需要后续情节来不断提供填补的可能。同理，情节的不完整也为后续情节埋下了伏笔，引发观众的持续期待。

其次，剧情存在着多条情节线并相互交织。既然每一条情节线都存在着诸多留白，那么若要将这些留白填补起来，使得剧情连贯而完整，仅仅依靠单一的情节线显然是不可能的。通常情况下，某一条情节线中被刻意挖去的留白，会在之后展开的另一条与之相关的情节线中进行填补。于是，"纵横字谜"式的叙事中必须包含多条情节线，并且不同情节线之间也必须形成相互交织的关系，这样才能促使不同的情节线在彼此的对照与印证中逐渐填补留白。

由此看来，"纵横字谜"式叙事的留白只不过是制造了信息的后置，从而打破单一的线性叙事的连贯性，并非否认情节的完整性。这种信息的后置决定了插叙、倒叙等手法的大量使用，使得情节的完整性是在分批、分层中被逐步构建起来的。而这种叙事模式本身也是一种召唤结构，即诱导观众来一起参与、思考并探讨剧情将如何发展，这也是它源于游戏的缘故。正是由于刻意留白，观众才会心怀热忱地参与到构建

情节完整性的活动中,从而在剧情与观众之间达成有效互动。

归根结底,"纵横字谜"式叙事的核心就是留白,即紧紧围绕着制造留白与填补留白。留白的制造将引导观众产生怎样的猜测与思考,而之后留白的填补又如何充分保障整体情节的完整性,这些都离不开编剧的精心设计。《破冰行动》是目前中国电视剧在"纵横字谜"式叙事的运用上较为出色的作品,基本践行了这一叙事模式的理念。本文摘取了该剧开篇部分的三个情节段落,来说明"纵横字谜"式叙事在《破冰行动》中是如何在剧情与观众的互动中推进的。

表 7-1　段落 1:警方高层中的毒贩的保护伞究竟是谁

序号	情节	意义或引发观众思考的问题
1-1	东山市公安局缉毒大队李飞、宋杨私自夜袭塔寨村,抓获毒贩林胜文,并拿到了林胜文制毒的证据,然而却遭到彪悍的村民们的围攻,林胜文的哥哥林胜武甚至在众目睽睽之下销毁了警察手中的证据。村委主任林耀东目睹此情此景,却无动于衷。	为什么村民能够强悍到围攻已经出示了身份证件的警察,并当众销毁证据?为什么村委主任林耀东看到这一切时竟能无动于衷?这说明,塔寨村极有可能就是一个制毒基地,全村已具备了同警方武装对抗的能力,而村委主任林耀东的行为要么是包庇村民制毒,要么他自己就是全村最大的涉毒头目。
1-2	李飞与宋杨连夜审讯林胜文,却不曾想林胜文态度嚣张,他要求李飞马上释放自己,说如果不照做,公安部门的领导会让李飞写检查。并且他还透露手中有证据,证明李飞的某位上级领导收受贿赂,是制毒团伙的保护伞。	这次审讯是对情节 1-1 的推进,一方面证明了对于林胜文的抓捕是正当的,另一方面又抛出了公安局内部有高层领导接受贿赂并沦为毒贩保护伞的内幕,只不过此人是谁却不知晓。
1-3	第二天上午,东山市缉毒大队队长蔡永强批评了李飞的擅自行动,要求李飞写检查,李飞心中不满,同时又对蔡永强心生疑惑。	蔡永强对李飞的惩罚是对 1-2 的回应,与林胜文所说的如果不放他走,会有人让李飞写检查几乎形成了前后对应。那么,蔡永强会不会就是林胜文所说的制毒团伙的保护伞?
1-4	李飞和宋杨在林胜文情妇周琳家中调查时,突然接到电话,说林胜文已被取保候审,这距离林胜文被抓还不到 24 小时。李飞看到为林胜文办理取保候审手续的人是蔡永强,他认为蔡永强就是制毒团伙的同党,于是跟蔡永强吵闹起来。	林胜文的突然保释是对 1-3 的推进,如果观众站在李飞的立场上,则无疑加重了对蔡永强的怀疑。

（续表）

序号	情节	意义或引发观众思考的问题
1-5	宋杨得知林胜文突然被保释，心中不爽，于是和东山市刑侦大队警员蔡军在一起喝闷酒，喝醉后不小心说漏了嘴，将林胜文曾说他有领导受贿的证据这一秘密说了出去。	观众得知了宋杨酒后失言的信息。
1-6	第三天，李飞被告知林胜文突然离奇死亡，赶到现场后，他问林胜武为什么林胜文刚刚保释一天便死亡。林胜武一言不发，眼神却很复杂。这时，东山市刑侦大队队长陈光荣说林胜文是上吊自杀，而李飞则感到林胜文是被人灭口，而灭口的原因正是他手里有公安部门领导受贿的证据。李飞想到这个秘密只有自己、宋杨和蔡军知道，而蔡军还和塔寨村有姻亲关系，于是便怀疑是蔡军泄密。	林胜文突然离奇死亡是对情节1-2、1-4、1-5的推进，尤其是李飞对林胜文死因的推论，进一步加重了警方内部有毒贩保护伞的可能性。然而这一情节点又产生了六个新疑点：其一，林胜文从保释到死亡之间究竟发生了什么，或者说是谁杀了林胜文？其二，林胜文的死因究竟是不是与他在审讯时说的那个秘密有关？其三，如果林胜文是被灭口，那么除了李飞、宋杨外只有蔡军一人得知林胜文的秘密，且蔡军又与塔寨村有姻亲关系，蔡军是否就是泄密者？其四，林胜武为何一言不发，眼神却很复杂？其五，刑侦队长陈光荣认定林胜文是自杀，而李飞则认为林胜文是被灭口，是什么导致了他们二人在判断上的分歧？如果李飞的判断是正确的，那么陈光荣是否有内奸的嫌疑？其六，蔡永强同意匆忙保释林胜文，是否正是为了安排林胜文被杀以自保？
1-7	李飞找到东山市公安局副局长马云波状告蔡永强是毒贩的保护伞，但马云波明确指出李飞没有确凿证据。	李飞的做法是对情节1-3、1-4、1-5的回应，他对蔡永强的怀疑层层加重，但马云波的回应让李飞意识到，他只有自己去取证才能扳倒蔡永强。
1-8	李飞得知林胜文的尸体被匆忙火化，这与当地停尸三天方可火化的传统习俗不符；与此同时，林胜武也突然离开了塔寨村，不知行踪，然而他的妻子此时正在怀孕中。	林胜文和林胜武的变故是对情节1-6、1-7的回应，说明塔寨村和警方个别人之间肯定有不可告人的黑幕，而证据的匮乏导致警方无法彻查，这坚定了李飞与宋杨独自行动、自主查证的决心。

在段落1中，观众跟随着李飞的视角，明确地看到警方从林胜文那里获取了制毒的证据，也意识到塔寨村可能存在着集体制毒的状况，尤其是林胜文、林胜武制造毒

品并对抗警察的行为更是有目共睹，确凿无疑。那么，段落1也随之抛出了本剧的核心悬念之一，即隐藏在警方高层的毒贩保护伞究竟都有谁？这个悬念贯穿了本剧的前半部分。然而，由于观众和李飞的视角是基本吻合的，观众也只能按照李飞的个人化、片面化的推测来进行预判。在段落1中，从李飞的视角来看，值得怀疑的人包括蔡永强、蔡军、陈光荣三人，而林耀东在塔寨村究竟扮演了什么样的角色也有待查实。由此可见，段落1隐藏了原本的线性情节中的诸多关键点，其中最为关键的便是林胜文死亡的细节，林胜文的被害究竟由谁发布指令又由谁来执行，直接关系着警方高层的那个保护伞是谁。而正是因为这些关键细节从整个线性情节中被挖出，使得段落1又释放出了四条布满悬念的线索，分别对应着林耀东、蔡永强、蔡军与陈光荣这四个人的身份与立场。与此同时，李飞与宋杨接下来的独立行动被赋予了合理的解释，由于证据不足而上级无法受理，他们要想查明真相，便只能依靠自己。那么紧接着，在段落2中，正是由于李飞和宋杨的单独行动，才导致了他们被双双设计，段落1与段落2之间实现了无缝衔接。

表7-2　段落2：李飞和宋杨被引入圈套

序号	情节	意义或引发观众思考的问题
2-1	宋杨收到一张经过PS的女友陈珂的裸照，发照片的人是陈珂曾经的同学包星，他要以这张照片敲诈宋杨一笔钱财。宋杨被彻底激怒，不顾劝阻独自前去找包星算账。	在这个情节中，宋杨成了被敲诈的对象，然而这一事件又充满诸多疑点：第一，一般的罪犯不会选择将警察作为作案对象；第二，罪犯敲诈的对象只不过是林胜文眼中"拿着死工资"的普通警察，他完全可以敲诈更有钱的人。因此，观众此时会隐约觉察到，宋杨被敲诈很有可能预示着一场更大的阴谋。
2-2	宋杨独自一人将包星抓获，包星其实也是一个涉毒人员，他招供，在南井村的养鸡场有一个制毒窝点，于是宋杨立刻驾车赶往南井村，中途打电话让李飞也一起前来。	宋杨的追查是对2-1的推进。在观众看来，宋杨是为了给陈珂报仇顺带着牵扯出包星的贩毒罪证。再结合段落1中李飞、宋杨要独立调查的决心，二人此时顺着包星的线索继续追查也是合乎情理的。
2-3	李飞赶到南井村养鸡场，和宋杨一起遭遇歹徒伏击。	李飞和宋杨的危机是对2-2的反转，说明看似顺利的追查实则暗藏杀机。

（续表）

序号	情节	意义或引发观众思考的问题
2-4	餐厅里，香港人赵嘉良正和另一个毒贩商量南井村的毒品交易。这时，赵嘉良的手下打电话报告，说南井村养鸡场附近有枪声，赵嘉良当即决定取消交易。	与2-3形成呼应，赵嘉良似乎与贩毒有关，但他跟南井村李飞和宋杨遭遇伏击是否有关？
2-5	而赵嘉良的交易已被广东省禁毒局副局长李维民看在眼里，他派警察密切监视赵嘉良的一举一动。但当赵嘉良取消交易时，警察问李维民是否抓捕赵嘉良，李维民却下定决心放赵嘉良走。	观众在这里产生了新的疑问：李维民跟赵嘉良是什么关系？当李维民决定放走赵嘉良时，是不是意味着李维民跟赵嘉良及毒贩是同党？这意味着李维民也有可能是毒贩的保护伞。
2-6	李维民下令抓捕仍留在餐厅里与赵嘉良接头的毒贩，毒贩却被某一躲在暗处的枪手击毙。	李维民的这一举动是对2-5的呼应，他是不是为了杀人灭口？
2-7	马云波接到匿名电话举报，说南井村养鸡场有人进行毒品交易，举报人还说，李飞涉嫌毒品交易。于是，蔡永强带领缉毒大队，前往南井村养鸡场。	马云波接到匿名电话是对2-2、2-3的反转，观众站在李飞的视线上，知道李飞并没有涉毒，也知道李飞是被陷害的。那么，陷害李飞的究竟是谁？观众已知南井村跟赵嘉良有某种关系，如果陷害李飞是赵嘉良的圈套，那么放走赵嘉良的李维民是不是嫌疑更大了呢？
2-8	南井村养鸡场，宋杨被歹徒射杀，李飞在悲痛中又被歹徒击中头部而致昏，之后歹徒逃走。就在李飞陷入昏迷之前，他看到蔡永强带着警队前来。蔡永强等警察看到宋杨已死，李飞手里还拿着枪，便怀疑李飞为杀害宋杨的凶手，要逮捕李飞归案。李飞说了一句"东山没有好人"，之后便丧失了意识。	宋杨被杀、李飞被冤是对2-3、2-7的推进，也是对2-1、2-2的呼应。观众明白了宋杨在2-1中被敲诈实际上是一个圈套，目的就是置宋杨与李飞于死地。而给他们两人下套的原因极有可能与林胜文离奇死亡的原因一致，就是他们知道了警方高层有毒贩的保护伞。那么，能够设下整个圈套的人不仅对李飞和宋杨的性格十分熟悉，还至少对宋杨的私人生活了如指掌（否则不会想到利用陈珂来激怒宋杨），这说明，设下圈套的人极可能就是警方内部的人。结合段落1与段落2，目前值得怀疑的警方内部的人有蔡永强、蔡军、陈光荣以及李维民等。
2-9	公路收费站旁，陈珂的弟弟陈岩被查出涉毒，他承认自己的毒品来自南井村养鸡场，每次运毒都给李飞提成。他还交代，南井村养鸡场是他和李飞一起给宋杨设的局，目的是杀死宋杨。	陈岩的假证是对2-7和2-8的推进，进一步将李飞推向深渊。

总体来说，段落2并没有填补段落1中的留白，而是对其进一步深化。爆出保护伞内幕的林胜文离奇死亡并被迅速火化，而知道林胜文这一秘密的李飞与宋杨又遭人设计且性命堪忧，这充分说明了保护伞并非妄言。与此同时，段落2又制造了新的留白，也就是给李飞和宋杨设下圈套的人究竟是谁。很显然，这个人很清楚李飞和宋杨的莽撞、冲动的性格，也非常清楚他们急于独立取证的心情，当然也很清楚，宋杨对陈珂的深厚爱情足以使他在处理陈珂的问题时失去理智；与此同时，这个人还能让所有前往南井村养鸡场的人按照设计好的时间顺序恰到好处地依次出现，将李飞蒙冤安排得天衣无缝，当然他还能派人化装潜入医院暗杀李飞，还能左右警方检测报告的结果……总之，设下这一系列圈套的人一定非同凡响，他不仅对警局内部普通警员的情况了如指掌，而且还具有一定的权势，因此此人的身份与姓名也正是段落2为观众制造的最大的留白。

表7-3 段落3：李飞脱逃在外

序号	情节	意义或引发观众思考的问题
3-1	李飞在警方指定的医院救治，有人冒充医生企图给李飞注释毒药，被李飞察觉，李飞将药瓶摔碎，假医生匆忙逃走。李飞走出病房去追，发现守在病房门口的警察已被假医生击昏。而正在此时，蔡永强出现，并拔出枪，令随行警察将李飞带回病房并铐在床上。	这个情节点再次说明了有人想置李飞于死地，而这个人能够轻而易举地混迹于有警察把守的医院中，一方面说明想置李飞于死地的人手段高明，另一方面也加剧了李飞的危险处境。而蔡永强阻止李飞的逃跑，这使得蔡永强的疑点进一步加重。
3-2	蔡永强接到电话，走出病房。电话的另一端是陈自立，他说检测结果显示，宋杨身上的子弹来自李飞的手枪，而李飞头上被枪托击伤的痕迹则来自宋杨的手枪。陈自立还说，上级领导不让透露这项检测结果。	陈自立的电话再次表明，陷害李飞的事情与警方内部有关系，要么是检测报告被人动了手脚，要么是有人在蔡永强逮捕李飞之后伪装了现场（当时李飞处于昏迷状态）。而上级领导不让透露检测结果，似乎说明了这个毒贩的保护伞位高权重。
3-3	正在此时，刑侦大队的陈光荣前来，要蔡永强将李飞移交给刑侦大队来审查，蔡永强本不同意，奈何陈光荣执意要求。	陈光荣要带走并调查李飞是对3-2的推进，现在所有的证据都指向是李飞作案。但是，根据段落1的分析，蔡永强和陈光荣也是值得怀疑的警方内部人员，按说李飞在他们二人谁的手里都会有危险。

(续表)

序号	情节	意义或引发观众思考的问题
3-4	当蔡永强和陈光荣走进病房后,发现李飞失踪,手铐被打开,且窗户也被打开。蔡永强发现了李飞在房内的藏身之处,却并未声张。蔡永强和陈光荣走后,李飞缓缓走出并逃走。	李飞逃走是对3-3的反转,此时的观众已经清楚地意识到李飞被警方内部人员陷害,正为李飞感到担心,却不曾想他成功脱逃。然而,蔡永强明明发现了李飞的藏身之处却未声张,蔡永强又似乎并非是李飞的敌对者。
3-5	蔡军找到陈珂,跟她说了宋杨被李飞所杀,要求陈珂跟他回警局调查。就在陈珂收拾行李的时候,李飞用公用电话打给陈珂,李飞说自己和陈岩被陷害,让陈珂甩开警察,独自去中山丰益宾馆,自己在那里等她。紧接着,李维民也打电话给陈珂,让她一旦发现李飞行踪就要立即报告。陈珂感到事态复杂。	蔡军、李飞、李维民三个人几乎同时找到陈珂,陈珂在迷乱中选择相信李飞,那么意味着找到陈珂也就有可能找到李飞。
3-6	陈珂决定独自去找李飞,便借机摆脱了蔡军的视线,蔡军只好向陈光荣汇报,而陈光荣却很淡定地说,他知道李飞和陈珂会在中山丰益宾馆见面。	陈光荣的回答是对3-5的推进,说明陈珂被多方寻找,其电话已被监听,那么李飞的行踪也随之暴露。
3-7	李维民跟上级领导谈起李飞,说不相信他涉毒,并亲自去中山找李飞。	由于李维民和赵嘉良的关系,李维民此时此刻对李飞的评价并不能表明他对李飞的实际态度。
3-8	陈珂来到中山丰益宾馆,刚到门口便被李维民的手下认出,带至李维民处。	由于此时仍不确定李维民的立场,因而陈珂被李维民带走不知后果如何,不知李飞是否会被李维民抓到。
3-9	李维民接到赵嘉良的电话,赵嘉良得知李飞下落不明而大骂李维民,并令自己的手下赶往丰益宾馆。	一方面再次印证李维民同赵嘉良有关联,而另一方面,赵嘉良也在追查李飞,会不会是想要加害李飞?如果是,那么李维民也具有毒贩保护伞的嫌疑;如果不是,那么李维民和赵嘉良究竟又是什么关系?
3-10	在丰益宾馆里面监视四周的警察发现了丰益宾馆对面的居民楼上隐藏着枪手。	告知观众新的信息。
3-11	李飞坐着出租车来到丰益宾馆并走下车,丰益宾馆对面居民楼里的枪手正要击毙李飞,却被丰益宾馆里监视他的警察打伤了。李维民下令,一边抓捕李飞,一边抓捕枪手。	此情节进一步证实了有人确实想置李飞于死地。

（续表）

序号	情节	意义或引发观众思考的问题
3-12	出租车司机吓跑了，李飞转身爬上出租车，驱车逃离。李维民的手下、赵嘉良的手下也都驱车追赶李飞，最终，李飞被赵嘉良的手下击昏并劫走。	赵嘉良派人劫走李飞是对3-9的呼应，而观众已知赵嘉良极有可能是毒贩，那么李飞落到他的手里后果会如何，这让观众感到提心吊胆。
3-13	陈自立向蔡永强询问中山丰益宾馆的情况，蔡永强说中山的人对此讳莫如深，自己也没有打听到。	蔡永强的回答是对3-4的推进，之前的剧情已经暗示了蔡永强并不一定是李飞的敌对者，那么他的此番回答就有可能是为了保护李飞而搪塞陈自立，当然也有可能是其他阴谋。
3-14	李飞挣脱了赵嘉良的手下，独自一人前往调查包星。他得知包星的公司已经破产，便想独自一人前去查证，在途中却被警方发现，最终逃脱了警方的追逐。	说明李飞已被全面通缉，随时面临被捕。
3-15	深夜，李飞独自一人再度返回包星的公司，竟发现身着便服的李维民独自一人坐在那里等着他。李飞说出了自己被陷害、被设计的苦衷，李维民很清楚有人想杀死李飞，此时只有归案才是对他的保护，并且李维民说出劫走李飞的正是自己安排的"线人"。李飞被李维民说服，然后被警方带走。	李飞与李维民的深谈是对3-13的推进，进一步证实了李维民相信李飞的冤情并能够给予李飞实质性的保护与帮助，而赵嘉良则是李维民打入贩毒集团的"线人"。尽管此时李飞还未澄清冤情，但李维民和赵嘉良的正面性的身份已经基本明确。

段落3一方面是对段落2的承接，另一方面则已经开始对段落1和段落2中的留白进行部分的填补。首先，蔡永强与李飞的敌对关系开始动摇，蔡永强在段落1中与李飞几乎成为死敌，在段落2中他又带头捉拿李飞，而在段落3中他却帮助李飞逃走；并且，他还闻出有人要给李飞下药，这说明蔡永强并非是那个一心一意要将李飞置于死地的幕后黑手。但是，他在段落1中的种种表现，尤其是帮助林胜文保释的做法，又指向他与毒贩似乎存在着某些联系，因而蔡永强的嫌疑也并非完全被排除。与此同时，李维民和赵嘉良的立场之谜也得到了填补，观众明确了他们与李飞的立场是一致的。但是，赵嘉良为什么会对李飞格外关注？为什么会不惜代价救李飞于各路追杀之中？李飞、李维民与赵嘉良三人之间的关系是什么？这些谜题也并未完全解开，仍有待后续剧情来进一步填补。

通过对《破冰行动》中前三个情节段落的细读与梳理，我们证实了这种"纵横字谜"式叙事的关键在于巧用留白，其中又可总结为三个特色：

第一，制造留白要逐步推进。《破冰行动》的故事是从塔寨村的制毒小喽啰林胜文开始讲起的，然而在此之前东山警方中的"内鬼"与塔寨村的制毒集团之间的利益往来就已经形成了一个平衡而稳固的关系结构。故事选择从林胜文开始讲起，原因就是林胜文的两个行为打破了上述关系结构：其一是林胜文背着村里私自制毒且被警方盯上，其二则是林胜文将警方内部有毒贩保护伞的秘密无意间透露出来。于是，这个保护伞究竟是谁便成了剧中非常重要的一个留白。紧接着，林胜文的离奇死亡，彻查林胜文的警察李飞遭人陷害甚至被人追杀，这一系列后续剧情又进一步放大了这个留白，直到最后把整个警方中的"内鬼"与毒贩的勾结关系抖出来。

第二，填补留白要分批进行，不能一次填得过满。比如，剧中赵嘉良这一人物的身份解密就是分批进行的。起初，观众站在李飞的视角，看到赵嘉良与毒贩有往来，以为他也是一个毒贩；之后，当李飞被毒贩追杀而被赵嘉良解救时，观众逐渐明白赵嘉良原来是李维民的卧底，并且还是李飞的生父；那么，随着赵嘉良逐渐打入塔寨村，观众才进一步意识到赵嘉良自愿成为卧底的原因，是因为他的妻子，也就是李飞的生母，钟素娟的离奇死亡，而他怀疑凶手与塔寨村有关。

第三，填补留白与制造留白同时进行，也就是一边填补之前的留白，一边又制造新的留白。很显然，一条情节线制造的留白需要另一条与之相交的情节线进行填补，如果另一条情节线只是填补了之前的留白而没有制造新的留白，那么这个故事就没有办法继续讲下去了，因此，留白的填补和制造就像接力棒一样传递下去，才能让整个故事走得更远。李飞能够抓到林胜文与林水伯辨认出了林胜文的声音有关；林水伯得知儿子的死亡真相，又与警方中的"内鬼"陈光荣有关；陈光荣被林耀东杀害时体内查出药物，又牵扯出李飞的生母钟素娟被害一事，而这又是赵嘉良渴望打入塔寨村的原因；赵嘉良切断了毒贩的资金链，导致塔寨村内部矛盾重重，不仅赵嘉良成功进入塔寨村，林耀东的弟弟林耀辉也被警方策反……在这个彼此交织的情节关系网中，所有的人物都发挥着不可替代的作用，他们相互印证，相互补充，使得情节的完整性被逐步构建起来。

综上所述，"纵横字谜"式叙事是《破冰行动》获得成功的关键性因素之一。一

图 7-4　赵嘉良和李维民

方面,这种叙事模式在美剧《越狱》《纸牌屋》等具有影响力的悬疑类故事中均被使用过,广受观众好评;另一方面,由于留白的存在,这种叙事模式能够充分调动观众的参与感与互动热情,特别适合互联网的文化语境。新主流电视剧虽然旨在弘扬主流价值观,但要以商业性、市场性为前提,而这也正是《破冰行动》实践这种"纵横字谜"式叙事的初衷。

(二)紧张感的营造

《破冰行动》展现了缉毒警察同毒贩以及腐败的公安领导的针锋相对的较量,其带给观众的紧张感是深刻的,而这种紧张感一方面迎合了剧情需要,另一方面也让观众的观看体验得到满足。那么,从艺术创作的层面来看,紧张感的营造除故事的悬疑性之外,还有两个形式上的要素,即一个是情节密度,另一个则是剪辑率。

情节密度决定了观众所了解到的信息量的多与少,紧张的故事讲述往往会不断地向观众抛来新的情节,从而不得不绷紧神经、全神贯注。在影视作品中,由于情节的

发生与展开必然以场景为依托，那么观众对于情节密度的感知则主要来自场景的变换频度。具体说来，单位时间内的场景变换频度越高，观众则越感到紧张，反之则紧张感下降。

而剪辑率指的是单位时间内观众看到的镜头数量，如果说情节密度或场景变换频度控制了叙事的节奏，那么剪辑率则控制了影像的节奏。影像的节奏直接作用于观众的心理层面，它并没有改变故事本身的峰峦叠嶂，而是改变了观众心理上的一张一弛。换言之，有些故事本身并不紧张，但由于巧妙地提升了剪辑率而让观众在心理上感到很紧张，当然反过来也是成立的。因此，情节密度和剪辑率在紧张感的营造上各司其职，一个能够带给观众高度紧张感的故事离不开这两个要素的相互配合。

既然"万事开头难"，那么本文以《破冰行动》的第一集为例，通过镜头测量来分析该集在情节密度和剪辑率上的处理方式。其中，既然前文已说明情节密度与场景变换频度的关系，那么情节密度的测量维度便是该集场景的数量以及每一个场景的时长，即场景数量越多或场景时长越短，则情节密度越高；而鉴于剪辑率的定义，其测量维度便可以细化为每一个场景的镜头数量及平均镜头时长，即镜头数量越多或平均镜头时长越短，则剪辑率越快。

表 7-4 《破冰行动》第一集的场景与镜头统计

序号	场景内容	情节	时长	镜头数量	平均镜头时长（秒）
1	塔寨村	夜袭塔寨村，抓捕林胜文	4 分 51 秒	84	3.46
2	警局审讯室	夜审林胜文	6 分 15 秒	78	4.80
3	蔡永强办公室	李飞被队长蔡永强训斥	1 分 54 秒	19	6.00
4	林胜文情妇的家	李飞调查林胜文的情妇	1 分 19 秒	8	9.88
5	警局审讯室	李飞发现林胜文被释放	8 秒	1	8.00
6	蔡永强办公室	李飞质问蔡永强	2 分 02 秒	29	4.21
7	酒馆	宋杨喝闷酒	1 分 38 秒	16	6.13
8	李飞和宋杨的家中	李飞接到电话，得知林胜文离奇死亡	45 秒	4	11.25
9	林胜文陈尸地点	验证林胜文的死亡原因	6 分 13 秒	66	7.17

（续表）

序号	场景内容	情节	时长	镜头数量	平均镜头时长（秒）
10	马云波办公室	李飞找公安局副局长马云波告状	1分28秒	13	6.77
11	宋杨办公室	宋杨收到陈珂的裸照	40秒	4	10.00
12	陈岩水果店	宋杨找陈珂	25秒	7	3.57
13	餐厅	宋杨向陈珂问明裸照由来	1分20秒	15	5.33
14	缉毒大队院内	陈珂找李飞，让他劝宋杨	1分钟	9	6.67
15	李飞的办公室＋宋杨的车内	宋杨给李飞打电话，汇报调查情况	2分17秒	10	13.70
16	广东省公安局院内及大厅	李维民来到广东省公安局	53秒	5	5.30
17	广东省公安局某办公室	李维民汇报工作	1分02秒	14	4.43
18	佛山市某小吃店周边	缉毒警察布控，监视小吃店内的毒贩	1分01秒	19	3.21
19	广东省公安局某办公室	李维民和领导实时观看佛山小吃店附近的监控录像	20秒	6	3.33
20	佛山市小吃店内	便衣警察监控小吃店内的毒贩	25秒	9	2.78
21	广东省公安局某办公室	李维民汇报工作	36秒	7	5.14
22	赵嘉良的车内	赵嘉良出场	14秒	3	4.67
23	乡间小路	两个毒贩开车	8秒	2	4.00
24	广东省公安局某办公室	李维民和领导实时观看佛山小吃店附近的监控录像	18秒	5	3.60
25	乡间小路	李飞开车	40秒	10	4.00
26	南井村养鸡场	李飞发现宋杨出事	40秒	7	5.71

《破冰行动》第一集的正片（除去片头曲、片尾曲及贴片广告）约为37分41秒，而上述表格显示，该集共计26个场景，也就是平均大约每1分27秒就要更换一次场景。并且，在这26个场景中，时长超过3分钟的只有3个；而时长不足1分钟的则

多达13个，也就是占总场景数的一半。这些数据充分说明了这一集故事在场景的变换频度上处于高位，那么观众所能感知到的情节密度也非常高。即便是那3个时长超过3分钟的场景，即场景1、场景2和场景9，也都具备信息量饱满、人物关系张力大或者动作戏较多等特色，而这样的特色使得该场景所承载的情节本身就足够跌宕起伏。

从剪辑率来看，在这26个场景中，平均镜头时长超过了10秒的只有2个；而平均镜头时长低于5秒的场景则多达12个，几乎占总场景数的一半。并且，在这26个场景中，除了场景1抓捕林胜文带有动作戏的成分之外，剩下的场景中大多数是在人物交谈当中度过的，结合我们通常感知的这种以人物交谈为主的场景的平均镜头时长来看，该集的镜头切换也是非常频繁的。

由此可见，《破冰行动》的情节密度大且剪辑率高，它们分别从叙事和影像上营造了紧张感，从而成功地牵住了观众的情绪，这也是同题材或同类型的电视剧值得借鉴的地方。

（三）冷峻化的镜头美学

《破冰行动》的艺术特色还体现在对镜头造型的精准运用上，使得全剧在画面上洋溢着一种冷峻化的镜头美学。"冷峻"一词即为冷酷、严峻。其中，冷酷意味着对情感的压抑，而严峻则要求体现出庄严与肃穆，这两种风格合在一起，恰到好处地描绘了缉毒警察的生活色彩：面对毫无人性的毒贩不能有一丝松懈，面对同伴的接连牺牲也只能咽下痛苦，面对同事的腐败更要铁面无情，而面对警服与国旗却又饱含忠诚。在缉毒警察的视野中，这种生命中的冷峻感贯穿在持久的正义与邪恶的较量当中，它包含着一系列关于生存与牺牲、光荣与残酷、鲜花与鲜血、激情与麻木等两极化的表述。在镜头的造型设计上，《破冰行动》大量采用了冷色、低调、强光比、大景别等手法，来完成对于缉毒警察生命中冷峻感的刻画。

首先，冷色指的是画面以青、蓝、紫、深绿等色彩为主，这些色彩能够使人在心理上产生退行、戒备、保守等意念。那么，在画面中以冷色为主，就能给观众传递出强硬感、镇静感、距离感等情绪。在剧中，李飞、李维民、赵嘉良、林耀东等主要男性角色的着装以及城市的街道、建筑物的外观、房间的布置，哪怕是自然环境的选取，大多是以冷色强化了清冷之感，仿佛整个世界都藏着不可告人的秘密，人们因彼此戒

图 7-5　公安局副局长马云波为治愈妻子而堕落

备而丧失了热情。

其次，低调摄影指的是画面由黑灰以及亮度较低的色彩组成，从而使得画面在整体上呈现出一种阴暗的基调，这种基调一方面可以给人以深沉、刚毅、凝重的感觉，另一方面也适合用来形容一个充满罪恶的环境。比如，李维民在包星废弃的办公室劝李飞自首的场景，整个房间都是漆黑一片，唯有月光和台灯分别照亮了李飞和李维民的局部轮廓。观众明知李飞遭人陷害，李维民对此也心知肚明，但是诸多证据均对李飞不利，因此李维民只能劝李飞接受调查，自己去证明自己的清白。在这一场景中，低调摄影能够让我们感觉到李飞和李维民所处的险恶环境，以及两位缉毒警察面对险境时的刚毅与凝重的心情。

除了冷色和低调之外，《破冰行动》这部男性角色占据多数的电视剧还在摄影上大量运用强光比。所谓光比，是指照明环境下画面主体的暗面与亮面的受光比例，直观看来也就是画面主体的明暗反差程度，而强光比的意思则是明暗反差偏大。在人像摄影中，强光比有助于凸显人物刚硬、强悍、特立独行甚至神秘莫测等性格特征。在《破

冰行动》中，制造强光比的具体措施是采用前侧光拍摄人物的面部。比如，蔡永强首次登场时，光源位于蔡永强的左侧前方，恰好将蔡永强的面部照亮一半，使其鼻梁成了面部的明暗分界线（俗称"阴阳脸"）。这种效果一方面使得面部轮廓显得棱角分明，凸显蔡永强作为一位领导而命令李飞写检查的强硬态度；另一方面，人物面部的半明半暗，也意味着此时此刻蔡永强其人是善是恶、是黑是白的不确定性，从而为蔡永强蒙上了神秘色彩。当然，这种强光比也同样运用于对李飞、李维民、赵嘉良、林耀东等角色的塑造上，表现人物内心那种几近压抑的镇静以及案情的错综迷离。

大景别同样也塑造了镜头的冷峻感。景别是镜头焦点与被拍摄主体的物理距离，也形成了观众与被拍摄主体的心理距离。因此，大景别能够营造出距离感与隔阂感，甚至是生与死的天人永隔。比如，在拍摄宋杨的葬礼时不仅使用了大景别，还使用了向上升起的拉镜头，从宋杨的墓碑逐渐变为整个公安烈士的陵园的大远景。拉镜头本身就暗含着结束与远离的意味，它告诉我们宋杨的生命永远地留在了他为之奋斗的土地上，他永远地离开了他的朋友和恋人。但是，当这个拉镜头从宋杨的墓碑不断拉出，到刻有"公安英烈永垂不朽"字样的墙面，再到整个遍布着那些牺牲的公安干警的白色墓碑的山岭的大远景时，观众不仅感受到了震撼的视觉冲击力，同时也不免心生悲凉之情。画面中看到的是成百上千个密密麻麻排列有序的墓碑，也就是成百上千个已不在人世的生命，宋杨只是这千千万万名烈士中的一员，他的离世让李飞和陈珂陷入了无穷无尽的痛苦，而这座山上安葬了这么多烈士，这背后又是多少人的鲜血和眼泪？故事讲到这里不必再进行过多的言语表述，那种对缉毒警察的崇敬、对毒贩的鞭挞，都已凝结在这个大景别的运用当中了。

此外，当被拍摄主体的面积在大景别的画框中所占的比例过小时，还会让观众感受到被拍摄主体的渺小、孤独与无助。比如，剧中有两个景别与构图较为相似的镜头，一个是深夜中的李维民独自站在院落中，一个是阳光照射下的林耀东独自坐在村中开大会的戏台上。这两个镜头都是让人物在空旷的场景中显得渺小，从而将个体的孤独感表现出来，只不过，前者是身处斗争旋涡的李维民不知谁才是志同道合之人的孤独，而后者则是罄竹难书的林耀东自绝于国家、法律与人间正义的孤独。因而，画面上身着白色衬衣的李维民就像是这深夜中唯一的"光亮"，他象征着周遭被黑暗势力团团包围而仅有的希望，这种希望尽管是微弱的，却是不可熄灭的；与之相对的是，身着

黑色衣服的林耀东在阳光的照射下显得格外刺眼，象征着他的邪恶是天道难容的。

当然，《破冰行动》中的大景别镜头还包含了航拍镜头，这类镜头犹如上帝视角一般形成俯瞰之态。一方面，在一些动作场面中，航拍镜头提供了绝妙的视角，比如李飞驱车被杀手追逐的场景中就运用了航拍镜头，从而使观众清晰地看到了李飞及杀手所处的空间位置，感受飙车戏的刺激；另一方面，这种上帝视角也正契合了冷眼旁观的意韵，尤其在拍摄城市全景时，这种航拍镜头为城市蒙上一层冷漠的色彩。

值得注意的是，在世界电影史上，这种冷峻化的镜头美学的运用往往伴随着对现代性的自反，尤其是质疑现代秩序所营造的连贯而流畅的生活的真实性，从而刻意制造人与世界的距离感或是"间离效果"。在中国，曾经的第六代导演也热衷于采用这种冷峻的镜头来表现小镇、山区、荒野等属于底层人或边缘群体的生活场景，而它们与彼时的官方所描述的市场经济改革下的那种热火朝天、生龙活虎的繁荣景象并不一致。然而，在《破冰行动》这样一部主旋律作品中，却用上了此种冷峻化的镜头风格，再次印证了文化缝合本身所具有的包容性。

三、尊重市场与媒介的营销策略

《破冰行动》在营销上充分体现出对市场与媒介的尊重，无论是演员的选取，还是话语的引导，甚至是台网差异化布局，都充分体现了市场与媒介的结合，体现了营销方敏锐的媒介审视与新颖的传播理念。

（一）"主旋律小生"搭配"老戏骨"

尽管《破冰行动》最为引人入胜之处在于悬疑叙事与镜头语言，但该剧的明星阵容也起到了锦上添花的效果。具体说来，该剧在演员的安排上采用了"主旋律小生"搭配"老戏骨"的方式，即"小鲜肉"黄景瑜搭配以吴刚、任华达为首的中年演技派明星。这样的演员搭配模式一方面是由剧情决定的，另一方面在2017年播出的《人民的名义》中也被验证为是有效的。在《人民的名义》中，陆毅作为男主角，依然延续其以往一贯的帅气、潇洒的风格，来满足观众对"颜值"的要求；而围绕在陆毅周围，

吴刚、张丰毅、侯勇、许亚军等一系列"老戏骨"的表演均可圈可点，每一场戏的表演都可以被视为典范。显然，《破冰行动》借鉴了这一模式。

其中，"主旋律小生"这一称谓本身就暗示了主旋律的商业属性，这与电视剧产业化制作的趋势密切相关。"小生"原本是传统戏曲中的角色种类，指的是青年男性。而我们在影视领域常常说到的"小生"，则在原本青年男性这一含义的基础上附加诸如阳光、帅气、开朗甚至多情、浪漫等气质，因而"小生"在影视剧领域常出现于都市言情、青春偶像等故事类型中。事实上，"小生"一词在20世纪80年代曾带有贬义的意味，如一度流行的诸如"奶油小生"的措辞，使得"小生"被视为与男性的典型特征相违背的指称。然而，随着我们的社会以更加包容的姿态来审视人性，尤其是两性之间的二元对立关系的改善，强调男性的相貌，甚至赋予男性更多感性的元素，逐步被人们接受，这样也就造成了"小生"文化的逆转。在中国电视剧的发展史上，"小生"文化的兴起离不开20世纪90年代大陆与台湾合拍的"琼瑶剧"，尤其是《青青河边草》《梅花烙》《还珠格格》等，使得马景涛、"小虎队"等成为当时大陆电视荧屏上的第一代备受欢迎的"小生"。紧接着，青春偶像元素的本土化产生了《将爱情进行到底》《永不瞑目》《拿什么拯救你，我的爱人》《金粉世家》等反映都市青年生活的经典剧目，推动了陆毅、李亚鹏、刘烨、黄晓明、陈坤等大陆本土"小生"的成长，而他们的主要特征便是英俊、潇洒、浪漫。继而，随着综艺选秀、互联网以及女性观众群体的崛起，张瀚、冯绍峰、陈晓、鹿晗、李易峰、TFBOYS等被称为"花样美男"的新一代"小生"乘风而上，他们也就是我们常说的"流量小生"，从他们身上能看出网络文化以及日韩流行文化的痕迹，这与整个媒介变革、市场拓展的大环境都是相一致的。由此可见，"小生"文化是市场化、商业化的产物，它旨在迎合大众，尤其是吸引青年群体的关注。

那么，最近两年间所常说的"主旋律小生"，也就是体现着主流意识形态的影视"小生"。他们继承了"流量小生"的年轻、帅气、活泼、浪漫等外在气质，同时也具有爱国、忠诚、坚强、奉献等体现着主流意识形态的内在精神。"主旋律小生"的崛起当然离不开主流文化与大众文化的缝合，这也是主流文化主动寻求市场出路的表现。此外，所谓物极必反，对于"流量小生"过度泛滥的反弹也促使部分"流量小生"转型为"主旋律小生"。随着"流量小生"的"霸屏"，人们的负面情绪也随之产生，再加上"流

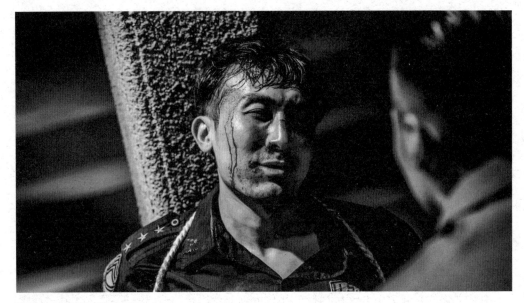

图 7-6 来自贩毒团伙内部的争斗

"量小生"本身具有的"中性化"特征以及"天价片酬"对社会公平底线的挑战，都为"流量小生"招致骂声。于是，随着主流文化日益强势，以及主旋律影视作品商业化趋势的日益明显，"流量小生"转型"主旋律小生"也几成潮流，其中，李易峰、欧豪和《破冰行动》中李飞的扮演者黄景瑜等都是"流量小生"成功转型"主旋律小生"的代表。

而"老戏骨"这一称谓的出现恰恰是源于对"流量小生"演技差且片酬高这一不公平现象的抵触。中年演员积攒了丰厚的演艺经验，但是在唯流量是尊的时代却被边缘化，甚至被年轻的晚辈演员排挤。显然，这一现象挑战了传统的伦理秩序，也撼动了人们对"学艺"生涯的传统认知。于是，在对"流量小生"的谴责以及对"老戏骨"的赞扬中，诸多媒体以看似振聋发聩的话语为"老戏骨"冠以"敬业""有风骨"等道德化描述，但事实上却忽略了时代文化的影响力。当然，多数观众都不会否认"老戏骨"的表演功力，并且对"流量小生"那种"躺着赚钱"的荒唐行径也感到不满，但同时也不得不说，当影视发展到以互联网为载体的时候，它也就不同于过去的那种基于戏剧表演的形态了。媒介发生了变化，表演的内涵也就不一样了。话剧演员强调

表演的连贯性以及情感的饱满与流畅，而电影演员则因为画面的"上镜头性"而将表演割裂开来，这曾经一度导致话剧演员与电影演员的纷争，然而这并不是因为两者谁更技高一筹，而是媒介差异使然。与此同理，互联网媒体上的表演的内涵也不能完全与传统的电影、电视剧等同，其所强调的互文性使得演员的符号特征更加明显。由于互联网媒体上的表演是艺术与商业、线上与线下、用户与品牌的黏合，演员也因此不再仅仅属于角色与故事，而是一个能在互联网中朝着诸多方向发散的关系节点。或许"流量小生"的表演不尽如人意，但他们所承担的关系节点的意义可能更为重大。尽管这种流行的互联网文化并非合乎情理，但是，影视作品所担负的高昂的制作成本使其本来就难以成为潮流的"逆行者"。这也正是即便"流量小生"招致的骂声如此之多，这些商业化的主旋律影视作品也依然没有草率地否定"小生"在整部剧情中的核心与灵魂的地位，而只是对"小生"进行主旋律化的改造。

 由此可见，《破冰行动》这种"主旋律小生"搭配"老戏骨"的明星阵容是对当下诸多话语的平衡，既照顾到作品的商业性、大众性以及网络用户年轻化的基本情形，同时也照顾到观众对影视作品的艺术性的追求。具体来看，"主旋律小生"在剧中的特点是少而精，年轻的缉毒警察李飞是剧中的第一主角，而这一形象设定贴合年轻观众的审美标准，也是整部剧的商业性的基本保障，因而在挑选演员时必须确保流量过硬，拥有充足的粉丝群体。饰演李飞的黄景瑜早期成名于网络"耽美剧"《上瘾》，其在网络上积攒的人气在"90后"的男明星中堪称上乘，之后他又凭借电影《红海行动》成功转型为"主旋律小生"，因此选择他作为整部剧的核心与灵魂也合乎情理。那么，对于"老戏骨"的要求则不仅是数量多，而且还要具有多元的特色。他们所扮演的角色是一系列围绕在李飞周边的家人、上级、师长等，具有不同的身份、情感与性格，因而，为这群中年角色配选演员，不仅需要成熟的演技，还要注重风格的差异化。比如，刚柔并济、严中有爱的吴刚，常年卧底香港而港味十足的任华达，一脸沉稳而不轻易表露喜怒的唐旭，看似老实忠厚实则性格中有些软弱的张晞临，等等。总之，《破冰行动》中的演员们都胜任了他们的角色，给观众留下了深刻的印象。

（二）真实感话语与营销功效

 《破冰行动》号称是根据2013年广东省"雷霆扫毒"的真实事件改编，但又明显

超出了我们在传统意义上所认定的根据真实事件改编的电视剧的形式与风格。事实上，根据真实事件改编几乎贯穿了中国电视剧的发展历程。这类电视剧因其特殊的宣传任务与悠久的历史脉络，在长期实践中形成了特定的风格。具体说来，这种特定的风格往往表现为采用纪实美学风格，尤其是践行新现实主义电影"把摄像机扛到大街上"的经典口号，追求实景拍摄与长镜头，起用非职业演员，并时刻不忘运用字幕标出时间、地点来暗示观众对于现场的还原。因此，根据真实事件改编强调题材选取与纪实美学的影像风格是相辅相成的，使得内容与形式在真实感上达成统一。那么，在20世纪90年代，诸多涉案剧也是基于真实发生的案件，这些电视剧的创作同样也是采用纪实美学风格，尤其是运用手持摄像机刻意让画面抖动起来，甚至邀请参与案情的警察到镜头前面再现侦破过程。这说明根据真实事件改编的电视剧已自成一套审美与创作的范式，不同的题材一旦涉及真实事件改编，也就难免要考虑到这一范式的存在。

但是，《破冰行动》显然不同于上述根据真实事件改编的电视剧的范式，而是一部鲜明的类型化电视剧。当然，随着市场经济的深化，部分根据真实事件改编的电视剧也在探索同类型叙事的媾和，诸如《今生欠你一个拥抱》《营盘镇警事》等。事实上，诸多根据真实事件改编的好莱坞电影也同样没有完全抛弃其类型传统。但即便如此，这些朝着类型叙事倾斜的真实事件改编的影视作品也保留了原事件中的人物姓名与基本的事件及流程，也刻意避免类型化对真实事件本身的伤害。那么，我们再来反观《破冰行动》，如果说《破冰行动》中存在着真实的成分，那么也仅仅表现为故事背景的真实。换言之，《破冰行动》是一部借用了2013年的"雷霆扫毒"这一事件为外壳，而以高度类型化的手法作为内在肌理的作品。该剧符合真实事件的元素可以归为三点：其一，剧中塔寨村在现实中确有原型，即广东省陆丰市的博社村，并且现实中博社村的村支书蔡东家也确实利用宗族观念，使得全村成了一个甚至能够同警方对抗的制毒基地；其二，现实中的公安内部也确实存在着制毒团伙的保护伞，从而阻碍了缉毒的正常进行；其三，剧中出现的广东省公安局等领导人物也必然是真实存在的，然而这些人物同样仅作为故事背景的符号象征，并未参与剧情的主要讲述。除此之外，剧中很难再找出其他能够与广东省的"雷霆扫毒"一一对应的事件、行为和人物了。而与此同时，全剧刻意营造戏剧冲突，强化悬疑与紧张的气氛，并从头至尾摒弃纪实美学的影像风格，甚至为追求商业效果而将主人公由蔡永强更换为李飞，这一系列操作已

经说明该剧的创作宗旨是以类型框架来解构所谓的真实事件,并非对真实事件的还原。因此,我们不否认《破冰行动》存在着真实性的元素,但是,将《破冰行动》视为根据真实事件改编确也难免有些牵强。

不过有趣的是,《破冰行动》却始终运用与"真实"相关的话语来包装自己。换言之,"真实"的话语对于《破冰行动》而言的重要意义在于营销与宣传,而并不是对于纪实美学的创作范式的遵循。在《破冰行动》中,每一集的片头都会打上"根据真实案件改编"的字幕,一再强调该剧与"真实"的关系。而在该剧播出前的宣传过程中,有关"新闻""真实""还原"等意味的表述更是铺天盖地。比如,在2018年5月24日,该剧主创人员在爱奇艺上发布了关于该剧的首版片花,而附有这一视频链接的官方微博最终获得近33万的转发量。在这版仅有半分钟的片花中,除了亮出几位主要演员的剧照外,其余的画面大多为刊载了2013年广东省"雷霆扫毒"这一新闻事件的报纸版面的图像,在视觉上充满了纪实感;而爱奇艺在2019年5月6日(该剧首播的前三日)发布的关于该剧的"终极"预告中,"真实大案国情剧""还原中国特大毒案""神秘势力""一手遮天""黑白边缘"等白色的粗体字幕伴以黑屏衬底,以直白的文字表述与反差强烈的色彩观感再度强化该剧同真实事件的联系。除此之外,该剧的官方微博利用"雷霆扫毒"行动五周年纪念日、博社村村支书蔡东家的死刑宣判以及清明节纪念牺牲的缉毒警察等一系列同步发生的新闻事件,加上相关公众号的营销文案借机再将"雷霆扫毒"、博社村、蔡东家等新闻词条重新回炉翻炒,从而全方位构建《破冰行动》与真实、纪实的联系。

那么,为什么《破冰行动》在宣传与营销上还要牢牢抓住"真实"的旗号呢?无疑,"真实"二字本身在当下具有吸引力。在过去的十年间,随着文化产业竞争日益加剧,加之金融、房地产等领域的"热钱"涌入影视行业,电视剧的制作曾一度为求快从速而出现了粗制滥造的弊端,首当其冲的便是剧情的胡编乱造,尤其是一味追求冲突与离奇而脱离现实、不合逻辑的剧情层出不穷。我们不能忽略中国电视剧发展历程中的一个特色,那就是电视剧与观众在长期互动中形成了伴随式的关系:电视剧融入观众的生活,甚至重塑了观众的生活时间,而观众则需要从电视剧中获得与现实生活息息相关的信息、情感与体验。在这种关系中,观众对于剧情是否真实、人物是否合乎常理会格外关注。而我们有目共睹的是,诸多无视历史的古装剧、"抗战神剧"以及穿

着当代的服装却不接地气的"悬浮剧"接二连三把持荧屏。事实证明，随着观众审美素养的不断提升，这样的电视剧越来越遭到观众的诟病，以致编剧刘和平不得不说道："今天的观众已经失望不起了。"那么，在这种情况下，冠以"根据真实事件改编"的名义，至少会让观众认为该剧的剧情不会过于离谱，从而赢得初步的好感。事实上，对于"真实"的剧情的追求，也是电视剧在其自身发展过程中对于商业资本过度依赖类型化、套路化的一种反弹。很显然，《破冰行动》的营销团队也确实深谙观众的心理，其对"真实"话语的利用也达到了商业目的。

（三）台网差异的布局探索

作为一部弘扬主流价值观的剧作，《破冰行动》在扩大受众群上颇具功夫，其极为独特的一点便是台网差异化的布局，这不仅是在过去的一年中乃至中国电视剧历史上首次公开制作并播放网络版、电视版两个版本的剧集，可以说也开启了同一部故事、不同的版本的先河。在日益强调媒介融合的环境下，这种台网差异化布局看似突出了两种媒体的差异，实际上则是细分观众群的表现。

自2016年以来，国家广电总局一直在强调电视台与视频网站在内容审查上要趋向一致。与此同时，媒介融合从政策到实践均被倡导。然而，媒介融合强调的是不同媒体在内容、功能、技术、传播渠道、组织结构等层面的联合与互补，但电视台和网站的受众群与观看模式的差异性并没有因此而消失。一般来说，电视台的观众以中老年人居多，偏向传统的审美风格；视频网站的用户以年轻人居多，追求现代、时尚的气息；在观看模式上，视频网站的自主性明显大于电视台，不仅可以自由选择观看的内容，也不必在特定的时间下观看，并且观看时还可以打破播放顺序或改变播放时间。

与媒介融合的形势相呼应，电视剧与网络剧也日益不分彼此。优酷还曾于2017年提出"超级剧集"的概念，这一概念试图整合电视剧与网络剧，打通它们在策划、制作与营销等诸多层面中存在的壁垒，其产品也不再冠以"电视剧"或"网络剧"的称谓，而统一以"剧集"称呼。对于电视剧来说无疑是拓宽了播放渠道，但对于电视台来说则是雪上加霜。随着电视剧和网络剧被统一为剧集，加上资本逐渐向视频网站倾斜，越来越多的剧集由原先的"台网同步"播出转为"先网后台"或者"只网不台"

的播出模式,这显然置电视台于不利的境地,造成了视频网站与电视台的不平等,也违背了媒介融合的初心。并且,在视频网站日益强势的状态下,那些以观看电视为主的受众群也逐渐丧失了话语权,这同样也是不合理的。

《破冰行动》的台网差异化布局正是基于互联网和电视这两类媒体的受众的差异,其本质上正是对受众的细分。从操作层面来看,《破冰行动》的台网差异化布局主要表现为针对互联网和电视这两类媒体的受众的喜好,将同一个故事剪出两个不同版本的成片。通过对比这两个版本的成片可以看出,总体来说,网络版更偏向美剧的风格,刺激、烧脑且节奏快,而电视版则俨然是传统的国产剧的风格。两个版本具体的差异又可细分为以下三点:

其一,叙事顺序的差异。网络版更符合"纵横字谜"式叙事的特色,多条线索并进,且多用倒叙、插叙,力图将悬念的营造推向极致。而电视版则倾向于传统的顺序讲述,且故事脉络清晰,适合电视上的线性观看模式。

其二,故事连贯性与完整度的差异。网络版不仅制造大量的留白以打破情节的连贯性,还刻意抽走部分信息以破坏完整的情节链条,从而形成强烈的跳跃感。这样一来,许多信息就需要由观众自行填补,反而给观众提供了更多自主思考的空间,不仅增强了观众与剧情的互动感,甚至还引发观众频频发送弹幕,在虚拟空间中增强了用户之间的横向联系。而电视版则追求起、承、转、合上的饱满,非但留白减少了很多,反而还会穿插一些网络版中没有的背景交代,让观众充分了解这部剧的细节。

其三,基调的差异。网络版由于强化了悬念感,因而在故事的讲述与人物的塑造上呈现出怀疑主义的倾向,剧中谁善谁恶常常困扰着观众,让人捉摸不透。而电视版则强化了这部主旋律剧的"正能量"导向,使得剧中人物体现出来的人性在复杂程度上不及网络版。

《破冰行动》尽管在播出上也是"先网后台",但并未因这样的播出模式而轻视电视媒体的影响力,事实证明,该剧在央视八套播出时每天均为黄金档收视冠军,而央视播完后又有三家省级卫视紧随其后,进行第二轮、第三轮的播出。由此可见,《破冰行动》实现了互联网与电视这两类媒体的共赢。当然更为重要的是,《破冰行动》此次的大胆尝试也提供了一个良好的"台网联动"的思路,即相同的内容配之以差异化的编排方式,而不是一味强调两类媒体的趋同却忽略了它们本就难以弥合的差异,

使得同一部电视剧在打破年龄、习惯甚至文化"圈层"的努力上更进一步,为未来的台网联播剧以及网络剧如何反向输出电视台提供了可以参照的方案。

四、《破冰行动》的意义与价值

(一)涉案剧的严控与回归

从类型上看,《破冰行动》可划归为涉案剧。涉案剧顾名思义,就是剧情会涉及案件(尤其是刑事案件)的一类电视剧。这类电视剧以悬疑叙事为特色,故深受观众喜爱。说到中国的涉案剧,就不得不提及1987年播出的《便衣警察》,这是最早在全国范围内产生影响力的与公安刑侦题材相关的电视剧。在当时的环境下,该剧曲折情节的设置、戏剧冲突的强化以及偶像化的塑造等手法,使其成为中国最早的一批通俗剧,同时也暗示了日后这种涉案故事与大众文化的勾连。尤其是《便衣警察》的原著作者海岩在涉案文学领域著作颇丰,他的作品如《永不瞑目》《玉观音》《拿什么拯救你,我的爱人》等在日后纷纷被搬上荧幕,直接推动了涉案剧在类型化上的成熟。不仅如此,《便衣警察》所开创的扣人心弦的故事模式在日后也被不断继承,甚至在《破冰行动》中也能看出《便衣警察》这一模式上的痕迹,即主人公是一名蒙受冤屈的警察,他在剧中的任务是证明自己的清白,并抓获真正的罪犯。很显然,这一模式所营造的峰回路转的情节波动以及善恶有报的核心理念非常深入人心,这也是日后涉案剧的一贯思路。

涉案剧在20世纪90年代完成了由题材向类型的过渡,也迎来了第一个高速发展的时期,涌现出诸多轰动一时的剧目,如《9·18大案纪实》《西安大追捕》《12·1枪杀大案》《命案十三宗》《中国刑侦一号案》《红蜘蛛》《征服》《重案六组》《公安局长》《黑冰》等。然而,部分涉案剧为博人眼球,突出作案手法的离奇,使得血腥、暴力、枪战、动作等元素层出不穷,甚至还出现了美化罪犯的倾向,直接导致国家广电总局于2004年对涉案剧进行严控。

但是,大众并未因涉案剧的受限而放弃对悬疑故事的追求,尤其是互联网兴起后,推理文学在互联网上的兴起与流传,形成了独特的"圈层"文化。随着网络剧在

图 7-7　赵嘉良的随从钟伟协助调查

2010 年之后渐入佳境,且早期的网络剧并未明确审查标准,于是自 2014 年开始,一些涉案剧以网络剧的形式重新复苏,如《暗黑者》《心理罪》《他来了,请闭眼》《余罪》《法医秦明》等。到了 2016 年,为了宣扬国家意识,根据中国船员在"金三角"遇害案件而改编的《湄公河大案》(电视剧版)获得了在电视频道播出的许可,意味着官方对于涉案剧的限制也可因时因事而适当放松。继而,《刑警队长》《于无声处》《守卫者·浮出水面》《莫斯科行动》等一批涉案剧也陆续登上了电视媒体。这些涉案剧无论是网络剧的点击量,还是电视频道的收视率,大多取得令人瞩目的成绩,宣告了涉案剧在沉寂十年之后又正式回归。

那么,《破冰行动》在涉案剧的发展脉络中处于什么样的位置呢?首先要明确的是,《破冰行动》是涉案剧在 2014 年回归之后的代表作品,也必然体现着涉案剧回归以来的特色。通过对比 2004 年之前与 2014 年之后的涉案剧,我们不难发现涉案剧在这两个阶段存在着诸多差异。在 2004 年之前,涉案剧的功能大致可分为两点:一方面,针对 20 世纪 90 年代一度出现的犯罪率上升、社会治安受到威胁等局面,部分纪实类涉案剧旨在对曾经发生过的大案、要案进行"搬演",以案件纪实的形式配合当时严

惩犯罪行为、维护社会秩序的形势与政策，并稳定民心；另一方面则是面向电视剧市场化与产业化，充分迎合大众情趣。因此，到了2014年以后，中国的社会环境与20世纪90年代转型期的局面也大不相同，且此时电视剧的内容生产走向规范化，网络剧的审查标准也逐渐与电视剧趋同，市场的恶性竞争得到了控制，影视公司也不必为了博人眼球而刻意渲染离奇、暴力与血腥等元素。于是，相比于2004年之前，2014年之后再度回归的涉案剧也同样有两个特点：

其一，淡化犯罪情节，强化推理过程。悬疑叙事是涉案剧经久不衰的关键，而推理则是其中最为精彩的篇章之一。2014年以来的涉案剧主动避开了2004年之前的涉案剧过度渲染犯罪过程的弊端，而是更加注重推理的环环相扣。这样一来，既抓住了受众喜爱涉案剧的本质，即对悬疑故事的消费，同时又规避了内容审查的禁区。为了强化推理，一些日本、美国的推理叙事模式也被借鉴过来，比如，《无证之罪》的风格便是源自日本的"社会派"推理，这一派系旨在通过推理探究犯罪的动因，而弱化了犯罪本身；此外，推理的深入还引入了诸多专业知识，比如，《法医秦明》就用大量的法医专业知识来结构剧情，事实上观众并不是要通过看剧来学习这些知识，然而这些专业知识的存在却能让案情显得更为复杂与扑朔迷离。

其二，2014年以来的涉案剧强化了政治宣传的功能，成了主流意识形态的代言。比如，《湄公河大案》将主题引向宣扬国威以及表达国家对人民权益的保障等话语，《于无声处》高调宣扬不容侵犯的国家主权，而根据1993年发生的"中俄列车大劫案"创作的《莫斯科行动》更是一曲为中国警方谱写的颂歌。

然而近年来，涉案剧的数量虽然不少，但能够让观众长期记住的并不多。2019年除了《破冰行动》之外，在电视台或视频网站播放的涉案剧还有《天网行动》《深渊行者》《迷线》《边境线之冷陷》《伪钞者之末路》《天下无诈》《何人生还》《面具背后》等，但是能够真正引发现象级关注的仅此一部《破冰行动》。而《破冰行动》之所以能够成为涉案剧回归以来的典型代表，正因为该剧综合了涉案剧回归后的上述两个变化：一方面，《破冰行动》在叙事上紧紧抓住悬疑、"烧脑"的特色，其环环相扣、一波三折的案件侦破过程让推理爱好者乐在其中，大快朵颐；另一方面，《破冰行动》洋溢着鲜明的主流意识形态，对忠诚于祖国的公安干警饱含深情。可以说，《破冰行动》为未来涉案剧的发展指明了方向。

（二）国产剧借鉴美剧的利弊

《破冰行动》的成功离不开将美剧的制作技巧与套路嫁接在中国主流意识形态之上的尝试。不得不说，美剧在叙事技巧以及镜头语言的运用上都比国产剧成熟，这些成熟的经验确实有助于提升国产剧的品质，尤其是观赏性。但是，中美之间文化的巨大差异也同样为国产剧在借鉴美剧的过程中制造了障碍。

自20世纪90年代以来，美国的电影、电视剧对于中国同类行业的创作与生产就产生了深远的影响。1994年，好莱坞动作电影《亡命天涯》同步登陆中国影院，标志着好莱坞正式与国产电影争夺中国市场。此次市场争夺战不仅引发了中国电影产业的担忧，同时也进一步促使中国电影在技法上向好莱坞学习。2007年，美国电视剧《越狱》通过互联网流传至中国，虽然只是在网上流传，但是引发的网络追看美剧的风潮至今仍在持续，导致国产电视剧的观众被严重分流。

在跨文化传播日益频繁且"地球村"的寓言变为现实的情形下，无视美国影视对中国市场的影响是不可能的。因此，国产电视剧长达十余年对美剧的模仿、借鉴与学习也贯穿了国产电视剧的成长历程。首先，在2010年前后的《青盲》《地火》《远东第一监狱》等国产电视剧中，我们清晰地看到了《越狱》的影子。这些国产的《越狱》的翻版将故事背景放置于抗日战争或国共两党斗争的环境中，主人公往往被设置为为了解救被关在监狱里的某个重要人物而主动进入监狱的共产党员，而主人公的任务则是要带领那个需要被他解救的人物越过监狱的重重关卡并脱离敌人的迫害。很显然，这是一个"中体西用"的模式，也就是为美剧的故事框架安放一个能被中国的意识形态接受的背景。但是，正如福柯将话语看作权力的产物一样，任何一种叙事模式也同样离不开与之匹配的价值观、意识形态。在美剧《越狱》中，迈克尔的越狱过程的确惊心动魄，看点十足，但是，这种越狱行为的背后折射出来的是美国那种以个体之力对抗滥用的公权以寻求人性的自由解放的价值观，这种价值观使得迈克尔那种不惜一切代价的坚决以及愈挫愈勇的坚持得到了合理的解释，从而在百转千回的越狱之路中彰显人性与人格的魅力。但是，中国的文化土壤、价值理念以及现实情况与《越狱》的故事背景完全不符，于是部分国内翻版《越狱》的目的由追求个体的自由转变成了为革命理想而战，虽然收视率并不低，但在诸多细节之处，尤其是在人性的刻画上，仍然难以自洽。

图7-8 被毒枭林耀东"洗脑"的男孩林小力

相比之下,《破冰行动》对美剧的借鉴显得更加高明。该剧并没有借用某一部具体存在的美剧作为套用的模板,而是吸收了美剧中普遍存在的元素,即个人英雄式的价值理念以及"纵横字谜"式的叙事技巧,从而避免了生搬硬套之嫌。并且,对于美剧元素的吸收也确实让《破冰行动》在艺术创作上表现不俗,这些在前文中都已有过详尽的分析。但是,这并不表示《破冰行动》在借鉴中没有缺陷。首先,该剧试图将好莱坞式的个人英雄形象引入中国,从而建构李飞这样一个能在中国通行的好莱坞式的英雄人物,结果却并不成功。不得不说,个人英雄的角色类型特别适合建构观众的认同,也特别适合用于将个体询唤为主体的机制,尤其适合当前日益追求多元化、个性化的青年观众群体的思维特征。剧中的李飞同经典好莱坞一贯塑造的个人英雄几乎是一脉相承的,充满自信、喜好单打独斗,甚至时常僭越组织纪律,处处洋溢着任性的小脾气。然而,这种个人英雄式的角色在崇尚集体、长辈与固有秩序的中国文化土壤中无法真正扎根。于是,在该剧的人物关系结构中,编剧在突出李飞的中心地位的同时,还不得不在其周边设置了一系列有经验、有头脑的中年男性,这些中年男性就起到了指代集体、长辈与固有秩序的作用,对李飞进行规劝、约束与引导。编剧试图

让李飞的个人英雄情怀和那些中年男性所蕴含的传统特质都得到充分展示，但是这两者的矛盾在本质上是不可调和的。正如观众所见，起初李飞的个人历险，与以李维民、赵嘉良为代表的长辈对他的救助和引导，随着蔡永强与李飞的和好而达成和谐。然而，编剧为了进一步突出李飞的个人英雄情怀，使得这一人物在经历了一系列血泪教训后，依然没有收敛自己不适当的个性，继续无视组织纪律以及长辈们的办案经验，尤其是在李维民和蔡永强的一再劝告下还要擅自跟踪赵嘉良，最终导致本是警方卧底的赵嘉良的身份暴露。尽管个人英雄总有其固执的一面，但是在中国的文化语境下，李飞的表现逐渐脱离了一个常态化的中国青年在处世中所应有的智商与情商，甚至还有观众评论李飞为全剧最大的败笔，这样的结果显然不是主创人员所期待的。

其次，《破冰行动》对"纵横字谜"式叙事的把握尽管在当前的国产剧中处于相当高明的水平，但是也依然存在着诸多逻辑上的问题。我们前文也提到过，"纵横字谜"式的叙事尽管在形式上是多条线索的"花样"编织，但其背后起支撑作用的则是天衣无缝的因果逻辑。那么，一旦出现逻辑上的些许漏洞，就会导致整个叙事结构的全线崩塌。然而，《破冰行动》尽管在悬疑叙事的逻辑上相当完善，但在人性的逻辑上并不圆满。在观众对该剧的"声讨"中，最令人不满的便是大结局处赵嘉良遇害的情节，此时赵嘉良所表现出来的莽撞与幼稚完全不符合一个有着20多年卧底经验的老警察的基本设定，他的遇害似乎只是为了刻意增添一些悲情气氛。随着这一大结局的播出，全剧的豆瓣评分从8.6骤降至7.2，而在播出将近一年之后（2020年3月10日）则仅剩6.9。由此可见，"纵横字谜"式的叙事一旦"烂尾"，则后果不堪设想。我们通过前文对"纵横字谜"式叙事的分析便可看出，这一叙事的魅力在于前期吊足了观众的胃口，并随着情节线索的展开一一解开，直到在结尾部分最终完成所有线索的汇集而解开终极谜题。其实，无论是哪一种悬疑叙事，都相当于同观众签订了契约，即观众相信剧情的伏笔一定会在后续剧情中有值得期待的交代，况且"纵横字谜"式的叙事本身就是在伏笔上多下功夫，如果伏笔的戏份做足了，而随后的交代却不能令人满意，那么就等同失信于观众。

综上所述，在全球化的语境与跨文化传播的实践中，国产电视剧已然意识到了借鉴其他国家的优秀经验的必要。但是，在本土化的过程中或多或少表现出不尽如人意的结局。即便是曾经借鉴美剧《老友记》而轰动一时的《爱情公寓》系列，也未能延

续往日的辉煌，其新系列的遇冷使之沦为人们怀旧的对象。或许，国产剧的创作者真的需要静下心来认真回望我们本土的观众，了解本土观众的所思所想，在借鉴他国经验上仍需冷静与慎重。

（三）"AI + 娱乐"的影视应用

AI 是人工智能（Artificial Intelligence）的简称，而"AI + 娱乐"是人工智能应用于娱乐行业的技术，同时也是运用数据来观测娱乐行业发展的思维。美国斯坦福大学的尼尔逊教授认为："人工智能是关于知识的学科。——怎样表示知识以及怎样获得知识并使用知识的科学。"[1] 那么，将这个概念延伸到娱乐产业，可以做出这样的解释："AI + 娱乐"就是一种新的表示娱乐、获得娱乐以及享受娱乐的方式。其具体的目的便是提升用户的观看体验，提高内容创作者的工作效率，让品牌与内容有效结合，增强在线视频网站的变现能力，最终推动整个娱乐产业的进步。

实现人工智能的前提是掌握充足的数据资源，在目前的娱乐行业中，能够做到这一点的机构非网站莫属。《破冰行动》的制作方爱奇艺在人工智能技术的探索上表现得非常积极，这使得《破冰行动》这部剧集本身也深受这项技术的影响。而目前国内其他的视频网站在这一技术上并没有像爱奇艺这般积极，这使得爱奇艺几乎代表了当前国内乃至全球在"AI + 娱乐"领域里最为前沿的探索。因此，我们不妨以《破冰行动》为例，来分析一下目前"AI + 娱乐"这一技术与思维的成就与不足。

在此之前，我们先来看一下目前 AI 技术的基本原理。其实所谓的"人工智能"就是让计算机具备人类的智能系统。具体到影视行业，也就是基于大数据而赋予计算机理解用户和理解内容这两项关键性的功能。理解用户，指的是用数据表述出用户的习惯、性格等抽象特征，绘制用户群体的画像。比如，根据用户在视频网站上的注册信息，视频网站可以轻松地掌握某部作品甚至某类作品在不同的年龄、性别、职业、受教育程度、所在地域等维度上的受欢迎程度，从而大致掌握该作品的主要受众群的基本特征。理解内容，则指的是利用计算机对语言、图像、声音等进行处理，并以数据的形式将它们表现出来，从而形成数据档案。

[1] 志刚：《什么是人工智能》，《大众科学》2018 年第 1 期。

在与《破冰行动》有关的制作与产业环节中，AI 技术主要应用于项目评估、剪辑以及广告投放这三个环节，这三个环节都离不开理解用户和理解内容这两个关键性功能。首先，在项目评估上，AI 基于用户行为的大数据库来预判新项目是否值得投资，回报率会达到何种程度，以及将针对何种观众群体进行营销，等等。那么，主要的预判方式是数据比对，即根据已有的数据库来测算新项目在题材受欢迎程度、主创人员好评度、故事模式吸引力、演员粉丝量等不同维度上可能达到的效果。当然，这种数据比对还有助于演员的选择与匹配。爱奇艺研发的人脸识别技术可以识别超过 2 万个明星的面部并存档，从而形成智能选角系统，将制片方的要求同明星数据库进行比对，为制片方推荐最为合适的演员人选。

其次，在剪辑上，目前的 AI 技术已经具备了识别语义、视像以及声音的功能，使得计算机可以在大量的前期拍摄的视频素材中，自动排除"废料"镜头，筛选出可用来进行下一步剪辑的镜头。与此同时，AI 技术对于视频的理解与分析也在逐渐成熟，不仅可以识别场景、景别、人物形象，也可以根据行为动作、台词乃至情节段落自动截断视频，从而使得自动剪辑走向可能。事实上，《破冰行动》网络版的每一集开头的前情提示就是由 AI 自动剪辑生成的，AI 自动识别了前一集中那些位于情节与情绪高潮处的镜头，精准定位了动作与台词的剪切点进行截取并连贯而成。

最后，在广告的创意与投放上，AI 技术的作用是精准定位"创可贴"广告的投放位置以及自动生成创意性的广告文案。"创可贴"广告自 2017 年起开始流行，指的是在剧情播出时将产品的品牌、商标及文案以创意花式压屏的方式出现在屏幕上，通常保持数秒时间，就像给画面暂时贴上一层印有图案的创可贴一样。这种广告需要让品牌类型、文案内容与正在播出的剧情或台词形成某种显性或隐性的呼应关系，从而让广告与剧情产生互动效果。那么，如何才能让广告同剧情形成互动呢？上文也已提到过，AI 具有识别语义、情绪以及话题的功能，并能够基于数据库的分析而创造出匹配剧情而又不失创意的广告文案。比如《破冰行动》中有一个场景是李飞质问蔡永强为什么趁自己不在的时候就释放了林胜文，此时画面左下角弹出脉动饮料的"创可贴"广告，写有"随时回来"的标语，象征着喝了脉动饮料可随时充满能量。在这一处广告投放中，不仅是广告的文案内容，广告投放的时间位置以及在画面中所占据的空间位置，都是由 AI 来完成的。

图 7-9　被林水伯救助的吸毒男孩伍仔

尽管在目前看来,"AI + 娱乐"具备非常广泛的应用前景,但是这样的前景仍是基于一系列对科技的假设,并没有确凿的证据表明这些美好的前景必定能够实现,故而一方面人们被不断吸引着前来探索 AI 的新技术,但另一方面人们也在不断产生对于 AI 的质疑。其中,质疑最多的是 AI 的项目评估功能。爱奇艺创始人兼 CEO 龚宇曾表示,AI 系统预估《破冰行动》的表现将会超过《人民的名义》。[1] 而事实上,即便《破冰行动》在 2019 年的电视剧中确实有着出色的表现,但跟《人民的名义》相比,无论是艺术成就还是市场热度都相距甚远。除此之外,前文也提到过,李飞这个人物在原剧本中并不存在,而是由作为投资方的爱奇艺提出并加入,虽然我们没有证据表明爱奇艺的这一举措是否基于 AI 系统的建议,但至少可以肯定的是,李飞的临时加入、剧本的大量删改而导致的逻辑崩塌甚至剧情"烂尾"等一系列的恶果却是 AI 系统未能分析出来的,这说明 AI 系统与一般观众对剧情的审美尚存在不可小觑的距离。因此,目前的 AI 系统仍

[1] 张蓝予:《〈破冰行动〉为什么能火》,《燃财经》2019 年 5 月 26 日（https://news.hexun.com/2019-05-26/197313216.html）。

无法真正达到从事项目评估的要求,并且,拥有数据也并不代表就可以命令创作。

那么,AI 系统在项目评估上的测算究竟与现实有多大差距呢?总体来看,目前各地 AI 技术对影视作品进行测算的维度归纳起来主要集中在三个层面:其一是相似的题材、类型或故事模式的历史表现;其二是前期宣传中的一些预告片、营销文章等在社交媒体上的点击量、转发量、评论量、点赞量等;其三是编剧、导演及主要演员的历史表现与当前热度。尽管这三个测算层面已基本涵盖了影响一部作品的收视效果的主要方面,但是这样的测算模型仍然存在着缺陷。

首先,人性、审美、情感等艺术领域的元素本身就很难运用数据来表达,尤其是情感,其魅力恰恰在于对理性、逻辑乃至语言符号的超越。尽管这并非否定情感被量化的可能性,但至少完全寄希望于数据理性来测算感性的思路本身就是值得商榷的。正如爱奇艺副总裁谢丹铭在 2019 年 8 月 28 日举办的"2019 世界人工智能大会"AITALK 论坛上所说的:"AI 模型要和人的经验结合起来才会发挥得更好,在艺术领域,人的审美无法替代。"

其次,任何一种测算模型都难免趋于固化,因而无法应对那些导致事情变化的诸多偶发性因素。比如,肖战粉丝的极端行为导致由肖战主演的未播新剧受到了强烈的抵制等。这些事件发生之突然、后果之严重怕是没有一个测算程序或者专业人士能够预料到的,并且这样的偶发性因素也只会随着互联网非理性程度的加重而越来越多。

但我们不能忽略的是,目前的 AI 正在逐步替代一些耗费人力的基础性工作,尤其是日益成熟的筛选素材镜头、自动粗剪以及角色匹配等,使得越来越多的人可以被解放出来去从事创意性的工作。与人工智能赛跑或许是未来包括影视在内的文化产业需要面对的一个问题,烦琐性的劳动终究要让位于创意性的劳动。因此,对创作保持敬畏,是影视行业永恒的法则。

五、结语

综上所述,《破冰行动》是一部优秀的新主流电视剧,用主流意识形态来包装艺术性与商业性的元素,不仅对公安形象的刻画充满人情味,更是毫不避讳地揭露了权

力内部的腐败。

除此之外,《破冰行动》并没有将塔寨村的问题仅仅归为普通的犯罪问题。林耀东之所以能够组建起一个庞大的制毒村,关键在于他利用了宗族这一根植于中国传统文化的组织形态。尽管宗族的历史由来已久,"但随着社会的发展和文明的进步,现代民族和国家意识的觉醒,宗族观念进一步淡化,尤其是文明程度较高的地区,人们从对宗族的认同,逐渐转化为对现代民族和国家的认同"[1]。因此,塔寨村的制度问题不仅是毒贩与警察、人民的斗争,更是传统、落后的宗族观念与现代意义上的国家、法律之间的矛盾。那么,在《破冰行动》中,林耀东能够动用宗族理念让村子里的民众丧失理智与人性,甚至同国家对抗,这种基层社会所呈现的文化理念上的弊病在当下法治社会的建设进程中应引起重视。与此同时,《破冰行动》更是揭穿了宗族制度的谎言。宗族制度只不过是林耀东这样的掌权者控制宗族成员以牟取私利的工具,绝不是为了宗族成员的安居乐业。比如,林胜文揭开了警方内部有毒贩保护伞的机密,林耀东等人便滥用私刑将其杀害;为了找到握有保护伞证据的林胜武,林耀东甚至强迫林胜武的妻子吸毒。因此,林耀东绝不是宗族的"救世主",一旦他自己的利益受到威胁,他同样会毫不留情地将魔爪伸向与他有着共同血缘的宗族成员。因此,《破冰行动》在弘扬主流意识形态以及确保商业性品质的同时,也不失宏大的格局与深刻的思想。

(于汐)

[1] 陶冶:《迷局、宗族与国家形象——电视剧〈破冰行动〉的三个面相》,《中国电视》2019年第8期。

专家点评摘录

王一川：《破冰行动》在实与虚关系处理上的成功之处在于，从广东省公安厅博社村缉毒案件的事实中，真实地反映出当前我国社会打击毒品犯罪所面临的严峻形势，凸显正反双方的激烈较量，塑造了李飞、李维民、蔡永强、林耀东等众多人物形象，突出年青一代缉毒警察的成长题旨，体现出国家和社会锐意消除毒品危害、打击制毒犯罪的决心。

（王一川：《电视剧创作中的实与虚——以电视剧〈破冰行动〉为个案》，《中国电视》2019 年 11 期）

附录：《破冰行动》导演傅东育访谈

问：公众对2013年的"12·29雷霆扫毒"行动并不陌生，但观众对《破冰行动》这个故事依然评价不低，您如何评价剧本的戏剧性和思想性？

傅东育：最初接触剧本的时候，我有一种被震撼的感觉，首先是因为根据真实事件改编，所以剧本的故事逻辑性和事件本身，对我的震撼力就非常大。其次是在我国广东省汕尾陆丰地区居然有这样的一个村子，这么长时间地制毒，而且是成吨成吨地生产、制造，这个本身也很震撼。

我觉得剧本真实地表现了这个现实，比如说描写了当地嚣张猖獗的毒贩，这个是非常震撼的。从创作角度来讲，在剧作当中，为这个戏的主题虚构出来的所有人物关系、人物之间的关联都非常缜密，很细致，也很独到，它兼顾了情与法、情与理。在人物关系的处理上，它使得所有人物都处于一种相对极致的戏剧化状态。总之，剧本对人物关系处理得非常漂亮。

读过剧本之后，我自己有了非常想要表达的主题和想说的话，我清楚地认识到根据这个真实事件改编的故事，我到底想表达的主题是什么，这个命题远不是说好人抓坏人、讲一个毒枭的故事这么简单。或者说，仅仅是讲述一个复杂而又很热闹的警察故事就完了，它有它深刻的命题，这是一个关于人的命题，所以这个剧本在我看来是很难得、不多见的。

问：《破冰行动》已经成为近年来口碑最好的缉毒题材电视剧，爆款的出现肯定是因为作品有突破，您认为这部作品最大的突破是什么？

傅东育：这部戏我更在意的是想探究毒品危害的根源是什么。也就是说，怎么会有这么多的人生产这么大量的毒品，而且是长期生产。如果我们简单归结为有保护伞，受利益的驱动，是不是有点太草率了？相反，当我到了广东之后，我看到这次缉毒行动的成果，有种毒品要毁灭人类的感觉，我深深地感受到了毒品的危害性。这种危机感是扑面而来的。

我想知道为什么在毒品面前有这么多的人是冷漠、麻木，甚至是一种忽视的状态，我们在做什么？我们怎么会走到今天这一步？这个事件是怎么发展到今天，需要动这么大的武装力量去剿灭这样一股恶势力、一股黑暗势力？这其实是我想要去探讨和深挖的问题，更深一点，就要从人性的角度分析，包括我们从文化的角度去看待毒品的问题，这也是很可怕的一个命题。

问："12·29"专项行动震惊全国，《破冰行动》深挖了其中的原因，对于剧情中涉及的祠堂、宗族文化您怎么看？

傅东育：在中国宗亲社会里就一直有宗祠的概念，用祖训家规去约束族人的道德行为。就像在国外，每个街区最好的建筑就是教堂，在中国，每个村落最好的建筑就是祠堂。在汕尾陆丰，三年，两万人的村落，集体制毒，难道就没有一个人有羞耻感和道德感吗？如果仅仅是把问题归结于一个保护伞的问题，那是不是又太肤浅了？剧中的林耀东，正是以宗亲为单位推选出来的族长。这个教父一样的人物，能够带着所有人"致富"，即使是犯罪，以宗亲为单位的村民也会追随，这是多么可怕的事，这也是这部戏所想要探讨的。剧中的塔寨村以宗亲为基础，互相包庇，集体制毒，正是失去了对信仰的敬畏，最终受到了法律与人民的审判。

（邱伟：《〈破冰行动〉导演傅东育："我一直强调写人，写人，写人"》，《北京晚报》2019年5月22日）

2019年
中国影响力电视剧分析　案例八

《陈情令》
The Untamed

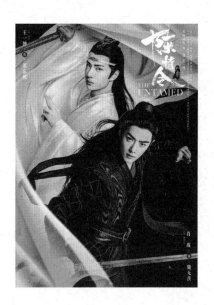

一、基本信息

类型：古装、仙侠
集数：50集
首播时间：2019年6月27日
首播平台：腾讯视频
收视情况：播放量截至2019年11月达64.9亿次，全年总播放量排名第三

主演：肖战、王一博、孟子义、宣璐、汪卓成、于斌、刘海宽等
摄影：王建华、张广鹏、曹家发、洪朝益、杨海垒、李亚男、黄驰
剪辑：蔡飞侠、郑石林
美术：周鹏飞、王静
灯光：任江涛、孙伟良、张建中
发行：周宇

二、主创与宣发信息

出品公司：企鹅影视、新湃传媒
出品人：孙忠怀、王鑫
总监制：韩志杰
编剧：邓窅瑜、马竞、郭光韵
导演：郑伟文、陈家霖
总制片人：方芳、杨夏

三、获奖信息

1. "TV地标"（2019）中国电视媒体综合实力大型调研年度海外推广优秀剧集
2. 新浪2019影视综盛典年度十大剧集
3. 2019第四届金骨朵网络影视盛典年度受欢迎网络剧

圈层文化的破壁与创新

——《陈情令》分析

改编自耽美小说《魔道祖师》的电视剧《陈情令》被视为2019年度"夏季限定"的"爆款"剧集。称其为"爆款"主要有以下几个原因：

第一，作为一部存在明显圈层壁垒的耽改剧[1]，《陈情令》的年度总播放量超过60亿次，平均每集播放量超1亿次，单日最高播放量破2亿次，全年总播放量排名第三。[2]

第二，该剧的商业表现也十分亮眼。作为《陈情令》的独家播出平台，腾讯视频在该剧临近收官之际开启提前点播模式。数据显示，距大结局播出不到24小时就有超过260万的观众选择付费收看。于QQ音乐、酷狗音乐、酷我音乐三大平台同步上线的《〈陈情令〉国风音乐专辑》，累计销售额突破2 000万元，由此成为2019年度销售额最高的影视音乐专辑。此外，该剧还创造了影视剧周边产品销量第一的成绩——《陈情令》官方商城上线首月，销售额便突破900万元。[3] 粗略估计，《陈情令》的C端收入早已过亿元。

第三，就舆论热度而言，该剧累计上榜热搜173次，热搜话题从剧情、演员、营销创意向剧集周边产品全面延伸，并从中衍生出650个子话题，累计阅读量已达850亿。与此同时，主演肖战、王一博等人的话题热度也随之上涨，肖战个人微博在《陈情令》

[1] 耽改剧，即由耽美小说改编而成的电视剧，如《镇魂》《上瘾》等。
[2] 数据来源：骨朵数据（http://www.guduomedia.com/）。
[3] 王半仙：《〈陈情令〉的IP运作之路》，微信公众号娱乐资本论，2019年11月11日（https://mp.weixin.qq.com/s/tzx1 TNy3uWxIaF_7OjZaig）。

播出期间涨粉798万，王一博个人微博涨粉695万。[1]

第四，该剧接连登陆泰国、韩国、新加坡、日本等多国荧屏，并被Netflix收购海外发行权，在众多亚洲国家中积累了大量人气。

值得一提的是，该剧在播出前却因种种负面话题屡上热搜。直至正式播出之时，前两集的播出效果也并不理想，豆瓣评分仅为4.8。即便如此，《陈情令》仍是打了一个漂亮的翻身仗，其豆瓣评分在之后的播出时间里一路走高，且以8.2的评分位列豆瓣2019华语剧集高分榜第三名，由此实现了口碑的逆袭。

在国内粉丝经济尚未发展成熟的前提下，《陈情令》凭借独到的商业眼光与一流的营销水准，让原本活跃于小众群体的圈层文化顺利出现于大众视野，还将其自身所带流量转化为巨大的经济收益，实现了口碑与经济效益的双丰收。但更为重要的一点在于，该剧对于小说的改编迎合了原著粉的喜好，将两位少年合力寻找真相、惩奸除恶的江湖故事构筑于宏大奇异的世界观中，并以国风之雅佐之，由此显现出别具一格的东方意境。

一、文本影像与文化价值观的呈现

早在《陈情令》播出之前，《上瘾》《镇魂》等耽改剧便已经出现。如果说《上瘾》与《镇魂》的火爆还只能算得上是小众圈层内部自娱自乐的结果，那么《陈情令》的成功"出圈"则算得上是内容制作与商业营销相互配合的经典案例。

从内容制作的角度来说，《陈情令》精准定位了目标受众的心理需求，不仅保留了原著小说中的众多名场面，而且还借助剪辑手法给予受众一定的想象空间。电视剧本身融合了重生、修仙、鬼怪等多种猎奇元素，但也注入了丰富的现实寓意。虚实结合的文本影像在唤起观众强烈共鸣的同时，也传递着一套独具特色的文化价值观。

（一）爆款IP的内容深耕

谈及电视剧《陈情令》，首先要提的便是其原著小说《魔道祖师》。尽管该小说讲

[1] 数据来源：电视剧官方微博（https://m.weibo.cn/5406006781/4405205531401447）。

述的是主人公重生后的故事，但其情节发展与一般重生文主打的复仇路线有所不同，带有浓重的悬疑色彩。虽说是个修仙故事，但从小说中魏无羡吹笛御尸的情节中能隐约看到20世纪80年代香港经典僵尸片的影子，因而算得上是对灵异元素的一次回溯与创新。在言情向小说泛滥的背景下，《魔道祖师》对于女性角色的刻画却趋于扁平化，取而代之的是具备女性特质的男性角色。总而言之，小说在内容创作方面，颇有点反其道而行之的意味。

《陈情令》在尊重原著的基础上，对原有故事内容进行深入挖掘，运用多种猎奇元素打造视觉上的奇观效果，却在叙事方面模糊化处理剧中角色的情感关系，转而着力于制造故事的悬疑氛围，由此完成了对圈层文化的影视化迁移。因而仔细研究该剧的文本影像，便能发现圈层文化为求"破壁"所做的妥协与创新。

1. "双男主剧"的角色定位

以往众多电视剧中，主角设置多以男女搭配为主。这种传统的角色配置具备先天优势，即男女主角间的情感走向可以顺理成章地成为既有叙事线索之一。由此便出现了青梅竹马、欢喜冤家、相爱相杀等多元化、类型化的角色设定。在此基础上，侧重展现一方角色魅力的"大男主剧""大女主剧"开始争相出现。

在国内女性观众占据收视率与流量半壁江山的背景下，"大女主剧"成为电视剧市场迎合"她经济"热潮的主打剧集类型，但其并非"她经济"风潮所催生的唯一产物。近年来，由耽美小说改编而来的"双男主剧"大有兴起之势。2016年，《上瘾》开播首日便创下播放量破千万的纪录。2018年播出的《镇魂》不仅屡上热搜，还收获了一批忠实的粉丝——镇魂女孩。目前，许多耽美小说已被收购影视版权，正式进入开拍筹备阶段，如《默读》《撒野》《皓衣行》等。

其实在过往诸多的影视作品中，并不乏"双男主剧"的存在。最为人所熟知的，便是已翻拍多次的《绝代双骄》。剧中的两位主角小鱼儿与花无缺虽是一对孪生兄弟，但性格截然不同。哥哥小鱼儿自小为十大恶人收养，机灵聪敏，性格跳脱；弟弟花无缺则是在严厉苛刻的教育环境中长大，智勇双全却性格清冷。两者一冷一热、一静一动的性格既互补又凸显反差，为剧情冲突的设计提供了良好的条件。与此同时，将两种迥异的性格安置在两个同性角色身上，也能适度缓解许多电视剧中异性角色搭配所带来的审美疲劳。与《陈情令》同年播出的《长安十二时辰》同样是一部"双男主剧"，

在展现两位主人公迥异的行事风格的同时,电视剧着重强调的却是两者间的惺惺相惜之感。

整体而言,《陈情令》也是一部展现兄弟情谊的电视剧,但与上文所提及的"双男主剧"有所不同,该剧中两位男主角的关系给人一种暧昧之感。出现这种观感的主要原因,是电视剧对角色性格的设定。

就两位主角的角色定位来说,自小为云梦江氏所收养的魏无羡不喜拘束且口齿伶俐,而在蓝氏几千条家规束缚下成长的蓝忘机虽知礼、雅正却沉默寡言,在外人看来十分清高。当魏无羡与江澄、江厌离一行前往姑苏蓝家求学,却因遗失拜帖而被拒之门外时,魏无羡叽叽喳喳、请求通融的灵活思路与蓝忘机冷若冰霜、公事公办的处事风格形成鲜明对比。但从魏无羡连夜取回拜帖后却发现蓝忘机早已让江澄等人入住蓝家这一情节中,也可以看出蓝忘机是一个面冷心热之人。正是由于蓝忘机的少言与淡漠,才有了魏无羡主动"招惹"他的可能。在蓝家听学时,魏无羡因发言不当被罚抄家规,备感无聊的他时常捉弄在一旁监督自己抄写家规的蓝忘机,甚至做出将蓝忘机正在阅读的书籍换成春宫图的出格举动。魏无羡出于戏弄意图的种种行为,最终成功引起了蓝忘机的注意。

与魏无羡外显的性情恰恰相反,蓝忘机的情感更为细腻,也格外内敛。蓝忘机简单的"我有悔"三个字,将两人少时相交的情谊提升至相互救赎的层面。16年前,自诩名门正派出身的蓝忘机眼看着魏无羡遁入魔道却未及时出手制止,最终导致他魂飞魄散。因为心中有愧,所以在魏无羡重生之后,本为世家楷模的蓝忘机选择站在正统的对立面,协助魏无羡找寻真相,洗刷冤屈。于是在魏无羡探访金陵台受伤之后,蓝忘机将他带回了蓝家,还将其安置在母亲生前的住处。对幼时丧母的蓝忘机而言,这一住处寄托着思念之情。因而这一做法不但与其之前的台词"我想带一人回云深不知处,带回去,藏起来"相呼应,也暗示着他对魏无羡的情感已经超越兄弟情谊的界限。立场的转变,再加上朦胧的情感变化,一种突破禁忌的刺激感不言自明。

换个角度来看,《陈情令》用"双男主"的外壳包装了异性CP[1],乍一看让人眼前一亮,算得上是对"双男主剧"角色设定的一种创新。但与原著相比,电视剧中对

[1] CP是英文单词couple的缩写,即夫妻、配偶的意思;异性CP则代指有恋爱关系的男女情侣。

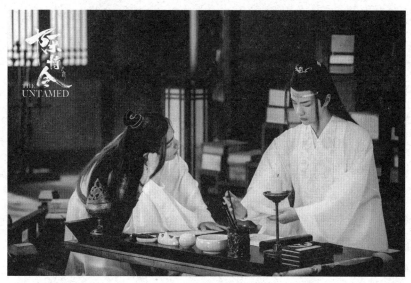

图 8-1　魏无羡（左）在蓝家求学时捉弄蓝忘机的场景

两位主角的情感刻画却表现得相对含蓄，而这则是对主流文化的一次妥协。

2. 侠义内核与时代焦虑的融合

"愿我魏无羡能够一生锄奸扶弱，无愧于心。"这是世家子弟齐放孔明灯祈福时，魏无羡许下的心愿。为了践行年少时的理想，他甚至付出了生命的代价。"侠之大义者，为国为民。"《射雕英雄传》中郭靖的这句原话，所蕴含的正是心系天下、先人后己的侠义精神。而在魏无羡这一人物身上也可以看见昔日金庸先生笔下侠客的身影。

在温家听训时，实在看不过颐指气使的温晁侮辱蓝忘机，同为人质的魏无羡硬是为他出头，也由此遭到温晁的记恨，为莲花坞招来灭门之灾。即便高傲矜贵如兰陵金子轩，在权势滔天的温家面前也选择了闭口不言。两相对比之下，更显得魏无羡是一个不畏强权且颇具反抗精神的人。江氏灭门后，幸存的江澄却被化丹手化去金丹，变得与平民一般无二。为了让丧失斗志的江澄重拾信心，魏无羡瞒过众人，将自己身上唯一的金丹换给了他，自此无缘修习正道。温家覆灭之际，因惦念温情、温宁姐弟俩在江家落难时施以援手的恩情，本为"射日之征"头号功臣的魏无羡却公开与几大世家叫板，不顾众人反对救走了无辜的温家修士。当以往饱受温氏欺凌的世家名门反过

来奴役温氏族人时，魏无羡并没有像他们一样落井下石，而是假装与江澄决裂，独自带领温氏剩余族人避世而居，坚持一条独木桥走到黑。这种特立独行、自成一派的做法，恰恰彰显了魏无羡这一角色的人格魅力与侠义风范。

但与其说魏无羡是一个离经叛道的孤独侠客，倒不如说他是一个融合了侠义内核与时代焦虑的幻影，折射着部分当代人的现实境遇。简单来说，魏无羡算是一个对抗世俗权威的英雄。从这一人物的命运轨迹中，我们得以窥见梦想与现实的巨大落差。他的出现，不仅是为了阐明邪不压正的道理，呼吁世间向善的力量，也安抚了无数失意青年的心绪。

受众对于影像文本的解读经历，同样是一个自我观照的过程。换言之，受众在观看时经常会自我代入，由此产生共情效果。如果说魏无羡的前世过于坎坷，那么在其重生后，蓝忘机的鼎力相助与真相的水落石出，在某种程度上算是对他多舛命运的一种补偿。作为不得志者的镜像虚影，魏无羡在种种困境中坚持自我，最终得到尚且圆满的结局。电视剧对于人物命运的交代基本符合受众的心理预期。

除此之外，电视剧还巧借人物之口，传递了一套处世法则。即便是16年后含冤重生，魏无羡所坚持的仍是"是非在己，毁誉由人，得失不论"的那份超脱与坦荡。且不论魏无羡的生平与普通人的故事有众多相似之处，单说他这种极为洒脱的处世之道，在现实语境中也同样具有价值。自古以来，小人物对抗世俗的故事不计其数，但在《陈情令》的故事中，人物身上的这份豁达却实属难得。就在理想与现实的巨大落差之下，人物的精神高度进一步得以凸显。而这样一位英雄人物的出现，也从侧面反映出当代人普遍的英雄情结。

3.儒道文化与虐文化的交织

在《陈情令》的仙门世界里，同样能够寻得儒道文化的痕迹。

姑苏蓝氏抹额，寓意"规束自我"，这便与《论语》中的"克己复礼为仁"有所关联。而从蓝家的3 000条家规以及世人对蓝忘机"雅正端方""皎皎君子，泽世明珠，最知礼不过"的评价中也可以看出，姑苏蓝氏对于礼教的尊崇。

如果说姑苏蓝氏更多的是受到儒家文化的影响，那么云梦江氏则是吸收了儒道文化的精髓。江家家训的前半句"明知不可为而为之"，便是对《论语》中"知其不可而为之"的直接化用。江氏家训的后半句"有所不为，方有可为"，以及疏朗磊落、

坦荡潇洒的家风，则颇有几分道家"无为"思想的意味。

浸润着儒道文化的同时，《陈情令》也深受时下虐文化的影响。剧中的魏无羡无疑拥有被虐体质：失去金丹后的他不幸被温晁丢到了怨气极重的乱葬岗，为求自保被迫修习诡道，却不想竟成为几大世家集中攻讦的对象，不得已与江澄、蓝忘机等人分道扬镳。在金光瑶的陷害之下，原本受魏无羡控制的温宁突然发狂，误杀了江厌离的丈夫金子轩。当众世家以金子轩之死为由讨伐魏无羡之时，他又目睹师姐的离世，自此无意留恋人间。可以说，"虐"这个字贯穿着魏无羡的一生。

虐文化最早流行于网络小说之中，即通常意义上所说的"虐文"。这些小说的共同特点是主人公时常遭遇不幸，由此引发读者强烈的情感共鸣。尽管与"爽文"大有不同，但这类虐文同样能给人以快感。因为只有当审美主体与对象之间在精神上与心理上保持着一种恰如其分的距离，这时对象对于审美主体才是美的，而虚构的故事环境给读者一种"心理距离"上的安全感。[1]

将虐文改编成电视剧的做法早已有之，如《花千骨》《何以笙箫默》《三生三世十里桃花》等，其中所体现的虐文化大多包含"虐恋"元素。而在《陈情令》中，这种"虐恋"元素被尽可能地淡化，单就表象而言，电视剧多以魏无羡一生的命运坎坷来凸显"虐"的存在感。这种处理方式也是对主流文化的一种妥协。但无论如何，《陈情令》中儒道文化与虐文化的融入，算得上是当下流行文化与传统文化的一次镜像交会。

4. 圈层文化的影视化迁移

目前已播出的耽改剧中，《上瘾》《镇魂》《陈情令》都成功吸引了特定受众的注意。尽管同为耽改剧，但每部电视剧对于情感线索的显露程度各有不同。相比于《上瘾》大胆、直接的情感表达，《陈情令》则自始至终都未明确点破魏无羡与蓝忘机之间的情愫变化，却无时无刻不在塑造两者的CP感。尤其是魏无羡重生之后，电视剧运用大量蒙太奇手法来处理两人间的肢体与眼神互动，更是为两者的情感关系增添了几分说不清、道不明的感觉。

16年前，蓝忘机曾以"云深不知处不准养宠物"的理由将魏无羡收留的兔子拒之门外。然而就在魏无羡重生归来后，他却在云深不知处中看到了蓝忘机养的兔子。意

[1] [美]卡伦·荷妮：《我们时代的病态人格》，陈收译，北京：国际文化出版公司2007年版，第179页。

图 8-2　带有隐喻性质的兔子特写镜头

味深长的是,此处还有两只兔子面对面的特写镜头,该画面所代指的含义可想而知。待他们处理完义城的事宜,来到一处集市时,兔子灯笼的特写加上两人眼神来往间的近景镜头,制造出一种极度暧昧的观感。就在镜头剪辑的助推下,台词与画面的适时留白,为观众留下了无限的遐想空间。

除蒙太奇手法与相关意象外,《陈情令》还借用视觉隐喻来暗示两者间的情感关系。同样是在魏无羡重生之后,电视剧特意拉近镜头来展现蓝忘机胸前的伤疤。因为在魏无羡年少时,也曾在同一部位受过伤。两人身上相同部位留下的伤痕,更是加深了彼此命运的羁绊。在《陈情令》的影像文本中,类似的视觉隐喻还有多处。需要指出的是,在《陈情令》的海外版中,上述场景中蓝忘机的裸露镜头时长较之国内播出版本有稍许延长。总体而言,在海外版的镜头画面中,魏无羡与蓝忘机的脸部近景更多,眼神互动也更加频繁。

对比《春风沉醉的夜晚》《蓝宇》《断背山》等同题材的影视作品可以发现,电视剧本身并未着重探讨同性恋文化,而是将双男主间的情感关系作为噱头,来满足特定

图 8-3　蓝忘机的裸露镜头

受众的窥视欲望。说到底,这是一种"卖腐"行为。所谓的"腐"并不等同于同性恋文化,而是指男性之间"友人之上、恋人未满"的暧昧情感。由此衍生的"腐女"概念,便是专指对于男男爱情——BL作品情有独钟的女性,通常是喜欢此类作品的女性之间彼此自嘲的说法。[1] 无论是腐文化还是腐女群体,都与耽美小说密切相关。

"耽美"一词最初来源于日本,自20世纪90年代开始传入国内,通常用来指代男性之间的爱情。在最初的语境中,耽美代表着日本文学界的一种浪漫主义思潮,因而耽美文学在本质上折射出女性对纯洁爱情的向往,是女性对男权社会中传统角色与功能的一次反抗。受到日本少女漫画的影响,"耽美"一词的内涵在20世纪60年代开始变异,并逐渐形成以男性间的爱情故事为主线的耽美文化。而自耽美小说改编而来的电视剧,实际上早已脱离了耽美文学的文化语境,却在审美取向上出现消费身体的趋势:女性通过对男性偶像的观影获得虚拟的陶醉,完成一次被压抑"本我"的爱

[1]　刘彬彬、颜晨璐:《当前影视剧创作中的"腐女文化"辨析》,《电影评介》2014年第7期。

欲与性欲的纾解。这种通过男色消费、"小鲜肉"消费来获得原始快感的粉丝经济，也被认为是后现代主义消费的一种体现。[1]法国思想家鲍德里亚就曾在《消费社会》一书中写道："身体之所以被重新占有，依据的并不是主体的自主目标，而是一种娱乐及享乐主义效益的标准化原则、一种直接与一个生产及指导性消费的社会编码规则及标准相联系的工具约束。"[2]正是由于男色消费能在剧集市场中获得女性受众的青睐，所以在耽美小说的影视化过程中，"卖腐"就成了耽美文学迁移至荧屏画面的重要特征。

（二）回归原著的特色改编

本着尊重原著的原则，《陈情令》复刻了小说中的诸多经典场面，由此获得不少原著粉的好感。但该剧最为出彩的部分，还是在于其对人物形象的精雕细琢。从横向的空间维度来看，电视剧《陈情令》借助世家文化构建起一个庞大的修仙体系，将各色人物编织于一张巨大的关系网络之中，通过善与恶的博弈展现复杂的人心，生动地描摹了一幅修仙众生图。就纵向的时间维度而言，该剧不仅以16年前后不同人物性格、态度、身份地位的转变直观阐述时过境迁的道理，还对人性进行了鞭辟入里的剖析。虽然牵涉的人物角色众多，但电视剧精彩的群像刻画仍能让其中的大部分角色拥有记忆点。当然，在将原著几十万字的文字叙述转换成体量有限的影像画面的过程中，仍有不少遗憾之处。

1. "阳盛阴衰"的世家群像戏

可以这样说，电视剧在对人物群像的呈现上延续了原著的风格，"阳盛阴衰"便是其最为突出的特征。这集中体现在两个方面：

首先，电视剧中出现的女性角色数量明显少于男性。《陈情令》中，起主要叙事作用的女性角色有江厌离、虞夫人、温情、王灵娇、蓝翼、绵绵、阿胭、阿箐、抱山散人、藏色散人10人，男性角色则有魏无羡、蓝忘机、江澄、金子轩、金光瑶、金光善、金子勋、薛洋、聂明玦、聂怀桑、温若寒、温晁、温逐流、温宁、晓星尘、宋岚、

[1] 刘乃歌：《面朝"她"时代：影视艺术中的"女性向"现象与文化透析》，《现代传播（中国传媒大学学报）》2018年第12期。

[2] ［法］让·鲍德里亚：《消费社会》，刘成富、金志钢译，南京：南京大学出版社2000年版，第145页。

图 8-4　江厌离

蓝思追、蓝启仁、蓝曦臣等 20 余人之多。

其次，是该剧中丰满的女性形象的缺席。自小同魏无羡一起长大的江厌离有"全世界最好的师姐"之称。每当魏无羡遭人为难时，她总会毫不犹豫地挺身而出。即便是在自己的心仪对象金子轩面前，江厌离首先顾及的还是师弟魏无羡的面子。从魏无羡初至江家，江厌离以中间人的身份化解弟弟江澄与魏无羡之间的芥蒂，再到魏无羡与江澄假意决裂后，江厌离特意赶在成婚前给魏无羡看自己穿上嫁衣的模样，直至在不夜天大战中为救魏无羡而死。江厌离的性格概括成一个字，就是"善"。尽管这一角色主要用于辅助主线叙事，然而一味展现她良善的一面，却让人物弧线显得不够完整。

同属于扁平人物的还有王灵娇、绵绵、阿箐、温情等，她们的出现同样是为了满足叙事需求。但就王灵娇这一角色而言，电视剧在原著的基础上增添了一处细节，借此淋漓尽致地展现出人性之恶：屠戮江氏满门时，王灵娇亲手杀死尚且年幼的六师弟，还把他拉弓自卫的行为视作自不量力，轻蔑地说了一句"废物"。尽管她是攀附温氏的得势者，但自身灵力不高，因而只能将自己被魏无羡和虞夫人羞辱的恶气出在一个孩子身上。只此一处细节，便足以体现人物狭隘的心胸。而作为剧中唯一拥有圆满结

局的女性，绵绵的出场不过是为了讽刺修仙世家的虚伪面目：当世家家主们因"穷奇道截杀"一事集体声讨魏无羡时，人微言轻的绵绵公开站出来为其辩驳，并在说理无果后脱离兰陵金氏。在看重门第与血缘传承的修仙世界里，一介女流能拥有这般骨气实为罕见。

相对而言，虞夫人的人物形象较之上述角色显得更为立体。她不喜养子魏无羡，却也没有过分苛待他。面对事事比不过魏无羡的儿子江澄，她恨铁不成钢的同时又掺杂着一丝无奈，但这些负面情绪最终都敌不过一片爱子之心，所以在莲花坞覆灭之前，她提前护送儿子与魏无羡离开。因为对丈夫看重故人之子的做法颇为不满，她常常在口头上奚落江枫眠。但在江家遭难时，虞夫人不仅没有抽身离开，反而为守卫莲花坞而死。临死前，她用尽最后的力气匍匐到丈夫的尸体边，用行动表现了一个妻子对丈夫的依恋。这一角色的出场时间并不长，然而通过紧凑的情节安排，电视剧塑造出这一人物多个维度的性格，在一定程度上弥补了该剧在女性形象塑造上的缺憾。

总体而言，《陈情令》中的女性角色更像是单纯意义上的符号表征，指代着人性中善或恶的一面。相比之下，该剧对于男性角色的刻画可谓是入木三分。

魏无羡本是一个自信洒脱、坦率赤诚且极具正义感的角色，然而莲花坞遇劫与他被丢乱葬岗两件事却成为其人生的重要转折点之一。当他从乱葬岗生还，再次与蓝忘机、江澄相见后，尽管表面上仍是一副吊儿郎当、油嘴滑舌的样子，但在内心深处开始对人有所防备。因此，当江澄伸手去拍魏无羡的肩膀时，他的身体下意识地躲闪了一下。原著对于这一人物的性格变化着墨不多，反倒是电视剧通过画面细节有效传递了信息，真实且自然地呈现出人物当下的心理状态。此外，电视剧还保留了原著中具有标识度的人物特点，例如，魏无羡的"夷陵见狗怂"、蓝忘机的"姑苏一杯倒"、江澄的"云梦起名废"、聂怀桑的"清河三不知"。这些有趣的人设标签不仅加深了观众对剧中几位主要人物的印象，也在一定程度上调和了部分情节所产生的沉重观感。鉴于前文已用大量篇幅分析了魏无羡与蓝忘机的人物形象，在此不再赘述。

原著里江澄对魏无羡的情感十分微妙。他会因为父亲格外看重魏无羡而心生嫉妒，也会时不时讥讽魏无羡的出格举动，却又容不得外人说一句魏无羡的不是。即便是在经历一连串变故后，嘴硬心软的他仍对魏无羡重生归来抱有一丝期待。电视剧却淡化了江澄善妒的一面，转而着重展现他对魏无羡的手足之情。就在所有真相水落石出之

图 8-5　从乱葬岗生还后的魏无羡

后,江澄最终还是对魏无羡隐瞒了当年为他引开温家爪牙而失去金丹的事实,曾经幻想成为"云梦双杰"的两人再也难以和好如初。江澄这一人物本身并不完美,甚至在衡量利益得失时常常顾及个人小家,但剧中选择把这一情节作为该人物故事的结尾,仍是侧重展现了角色美好的一面。

　　如果说电视剧版的江澄形象有所美化,那么该剧在塑造金光瑶的形象时更多使用的还是还原手法。总的来说,金光瑶是一个懂得隐忍、处事圆滑、两面三刀的小人。然而这一角色在惹人生厌的同时,也让人感到唏嘘,甚至伴有几分同情,因为其阴暗扭曲的性格其实是由他坎坷的经历造成的。电视剧首先对金光瑶的身世与遭遇做了交代:身为金氏家主流落在外的私生子,他在上门寻亲时被毫不留情地扫地出门;辗转成为聂氏客卿,却为了讨好身边的同僚做起了仆人的活计,可即便如此,他还是会因为娼妓之子的身份被人看不起,处处遭到欺凌。一系列细节的铺垫,为人物后续黑化提供了充足的动机。"射日之征"中,一方面,他假借内应的身份为讨伐温氏的蓝曦臣等人提供岐山布阵图;另一方面,他又以温氏客卿的身份为温若寒出谋划策。为了确保自己的地位,金光瑶在敌对的两边都押下筹码,无论是哪边获胜,他都能从中受

图 8-6 江澄

益。同样是为了巩固自己的地位,他在知晓秦愫是自己同父异母的妹妹的情况下仍娶她为妻,以此获取名义上的岳父的支持。因为害怕自己的真实面目被揭穿,他杀害了对自己有知遇之恩的聂明玦,以及与妹妹秦愫所生的痴呆儿,但最终仍落得名利皆失、死于非命的下场。

与金光瑶同为反派角色的薛洋也是一个穷凶极恶之徒,他可以为当年的断指之仇血洗仇家满门,也会因看不惯晓星尘与宋岚的一身正气而设计让宋岚死于好友晓星尘剑下。但无论是薛洋还是金光瑶,这两个人物身上都有小善的一面:薛洋曾在晓星尘的感化下暂停过作恶,而金光瑶则将蓝曦臣的礼遇铭记了一生。

正所谓"人无完人",人性的矛盾与复杂造就了不完美的个体,是以每个人身上都有阳光与阴暗的一面。而《陈情令》中的人物形象之所以如此真实,正是因为其用精彩的人物故事,讲述了"恶人存小善,善人有小恶"的道理。

2. 倒叙与顺叙结合的叙事还原

原著中作者着重通过回忆的方式交代了每个人物的生平遭遇。碎片化的故事线索

与杂糅的叙事时间是小说主要的叙事特征。相比于原著，电视剧在梳理故事情节的时间顺序时，改动了原著中的主线故事。所谓牵一发而动全身，时间主线与主线故事的调整，同样影响了故事中的人物出场顺序与支线故事的发展。在保留原有故事核心的基础上，《陈情令》运用倒叙与顺叙相结合的叙事方式，层次分明地呈现了小说的故事内容。但与此同时，电视剧的情节改编也存在着一些瑕疵。

《陈情令》讲述的是云梦江氏弟子魏无羡因遭人陷害而死，却于16年后重生归来，揭开往事真相的故事。但电视剧在一开始并未按照因果叙事的时间顺序来安排故事情节，而是遵循小说中原有的时间设定，以魏无羡重生归来这一事件结果展开叙述，接着采用倒叙手法呈现16年前发生的故事。回忆部分结束之后，便进入16年后的现实部分。现实部分则是用顺叙的手法，以情节的层层推进来展现故事原有的悬疑效果。

在回忆部分中，电视剧还补充、润色了当中的许多情节，这样做不仅为16年后的故事发展做了大量的细节铺垫，同时也让前后情节的衔接显得更为自然。该剧改动最为明显的部分，莫过于将原著中寻找聂明玦尸首的主线故事替换成了寻找阴铁的下落。为了增强回忆与现实部分的联系，电视剧在回忆部分添加了许多关于阴铁的线索。例如，在"舞天女噬魂"篇中，电视剧将单纯的石像作祟改编成石像因失去阴铁而作恶，并由此触发魏无羡的回忆，进而实现了现实与回忆部分的自然过渡。同样，在"蓝家求学"篇中，原著中并未有寒潭洞的相关内容，而电视剧为了引出阴铁的线索，故意铺设了蓝家前家主蓝翼在寒潭洞镇守阴铁的情节。这样一来，小说中的蓝翼这一支线人物也在电视剧中提前出场。遗憾的是，对于16年后现实部分的故事主导者聂怀桑，电视剧却并未铺设适度的线索来暗示他的真实身份，因而在电视剧结尾部分披露他的身份显得有些突兀。

从第2集结尾部分进入回忆内容，再到第33集回忆结束，该剧用了超过一半的篇幅展示前尘往事，导致回忆与现实部分的篇幅比例分配不均。因而16年后的故事发展其实远不如小说中写得那般精彩，甚至显得有些仓促，尤其是"义城"篇中的故事内容过于单薄。而不同于小说的开放式结尾，又给人一种意犹未尽的感觉。但就原著粉而言，电视剧中的不夜天大战、屠戮玄武、射日之征、魏无羡被丢乱葬岗、蓝忘机醉酒后写下"蓝忘机到此一游"等众多名场面的重现，以及"滚滚滚，滚就是了，我

最会滚了""羡羡三岁啦""不知道一岁的羡羡够不够得到灶台呀"等大段俏皮台词的保留，都在很大程度上满足了他们对影视化改编的要求。

二、美学与制作

《人民日报》在评价该剧时这样写道："在跌宕起伏的剧情中，《陈情令》融入不少国风元素与传统礼仪，兼具娱乐性和观赏性，满足了观众的审美需求和精神需求。"[1] 的确，国风元素的引入为该剧增色良多。无论是人物角色、道具服饰，还是美术置景、主题配乐，无一不呈现出雅致的东方韵味。

（一）国风之雅的彰显

国风，一种意胜于形的审美风尚，即以传承传统文化精神为主旨，借助文化符号的有机组合所造就的文化风景。近年来，国风已扩散至游戏、影视、时装、音乐等领域，开始形成一种独树一帜的文化现象。以影视为例，《妖猫传》《琅琊榜》《延禧攻略》《知否知否 应是绿肥红瘦》等均含有国风基因。电视剧《陈情令》中所蕴含的古风遗韵同样有迹可循。

姑苏蓝氏的卷云纹、云梦江氏的九瓣莲花纹、兰陵金氏的金星雪浪牡丹纹、清河聂氏似犬似龅的兽头纹、岐山温氏的太阳纹，都由传统纹饰演化而来，极具古风韵味。而五大世家的纹饰花样实则与其仙府有着密切的关联。举例来说，蓝氏居于姑苏城外的一座深山之中，常年有山岚笼罩，故其仙府名唤"云深不知处"。"云深不知处"原为唐朝诗人贾岛的《寻隐者不遇》中的一句诗，用它来形容姑苏蓝氏的居住环境相当贴切。素淡清雅的卷云纹不仅与姑苏的地理环境相呼应，也同样象征着蓝家人雅正端方的行事风格。岐山温氏长居不夜天城，城中每日灯火通明，不见黑夜，因而温氏的太阳纹还有"与日争辉，与日同寿"之意。

[1] 胡鑫：《〈陈情令〉：书写国风之美》，《人民日报（海外版）》2019 年 6 月 28 日（http://paper.people.com.cn/rmrbhwb/html/2019-06/28/content_1933057.htm）。

图 8-7　兰陵金氏的金星雪浪牡丹纹

需要说明的是,蓝氏内门弟子所佩戴的白色抹额,也有相当久远的历史。其在敦煌壁画、《金瓶梅》、《续汉书》中均有记载,但最为人所熟知的还是老版《红楼梦》中贾宝玉所系的那根红色抹额。只不过抹额原本的作用是束发、保暖,而其出现于该剧中不仅是为了营造主人公蓝忘机的仙气,更是为了强调抹额本身所具有的"规束自我"的效用。此外,电视剧中出现的虚左礼、揖礼等礼仪姿势,也给人一种风雅之感。

与此同时,民族乐器也在剧中担任着重要角色。魏无羡所持的"陈情",是一支发音婉转清脆的竹笛;蓝忘机的"忘机"琴,则具有优雅沉稳的特质。剧中出现的乐器不仅具备东方气质与民族特色,且与角色性格相匹配。此外,电视剧的配乐也多以竹笛、箫、古琴等乐器来演奏。

至于剧中对于许多诗句的化用,又独有一番意境。宋代词人张炎的一句"紫英犹傲霜华",便可以视作晓星尘"霜华"剑名字的一处由来。唐代诗人孟郊的诗句"朔风劲裂冰",也可以看作蓝曦臣的兵器——"裂冰"箫名字的一个出处。至于剧中人物的名字,同样借鉴了诗句中所蕴含的悠远意境。以江澄为例,"晚吟"二字也可以说是对"松韵晚吟时"这一诗句的妙用。但无论是"霜华""裂冰"还是"晚吟",现

存诗篇中用到这几个词的远不止上文所提及的这几句。同样，在电视剧主题曲《无羁》的歌词中，也能看到诸多诗词的化影。可以这样说，对于诗词的巧妙运用，不仅为电视剧增添了几分古意，更为原本简约典雅的视觉风格注入了深厚的文化底蕴。

（二）修仙宇宙的落地

粗略估计，《陈情令》的场景搭建面积达十几万平方米，场景300多个，纯戏用道具200多件，图纸2 000多张。从前期概念设计、实景拍摄，再到后期的制作与包装，一个修仙宇宙的落地具备完善的制作流程。

主创团队首先将整部剧的基调定为风雅、潇洒、侠义，据此展开整体世界观的构建。参与《陈情令》世界观设定的是北京花田概念艺术发展有限公司（简称花田影视）团队，2018年的热播剧《香蜜沉沉烬如霜》也是该团队参与制作的项目之一。所谓世界观架构，主要是为剧情故事构建一套包括世界起源、自然环境、历史、社会结构、信仰、文化等完整的认知逻辑，这是电视剧故事与设计的基本发源点。为了做到对该剧国风元素的差异化处理，花田影视团队做了一本104页4万多字的世界书，包含五大世家所处的地理位置、人文风情、发展历史、人物设定等。[1] 以云梦江氏为例，由于云梦多湖，江氏所居住的莲花坞便是依湖而建。从莲花坞的码头出发，有一大片莲塘，叫作莲花湖。江氏先祖游侠出身，素来推崇疏朗磊落的家风，做事讲求坦荡潇洒，所以莲花坞不似别家仙府般大门紧闭，码头前时常有各式小贩的叫卖声，热闹非凡。

前期构建的世界观贯穿于电视剧的整个制作流程，为美术置景、服装造型及后期剪辑、特效制作等提供了概念指导。接下来，主创团队便敲定了"晋风唐韵"的视觉风格。在后续的设计中，《陈情令》从魏晋、五代的元素中摘取出了典型元素来构建五大家族所涉及的场景、人物以及各类道具兵器。[2] 例如，姑苏蓝氏是五大世家中最具魏晋风度的家族，所以仙府中便设有卧松飞瀑、轻烟逐月的景致，所用瓷器则呈现出汝窑、定窑的风格。

场景方面，《陈情令》以山貌元素为呈现主体，五大世家以"五色体系"划分：

[1] 符琼尹、张娜：《〈陈情令〉：新武侠"归来"》，毒眸，2019年7月8日（http://app.myzaker.com/news/article.php?pk=5d22c3338e9f0929bf0a6a3b）。

[2] 同上。

图 8-8　云梦江氏的仙居所在地莲花坞

岐山温氏为赤红暗银，姑苏蓝氏为太白玄青，兰陵金氏为赤金橙黄，云梦江氏为血青淡紫，清河聂氏为橙棕黛金。除此之外，其他门派分支根据主色系单独设列分布。这样的色彩，在五大世家居住的场所，以及各门派子弟的衣物上均有呼应。[1] 根据五大世家各不相同的美学基调，剧中的建筑也随之呈现出不同的气质风格。美术指导姬鹏引用了老子的空间概念——"凿户牖以为室，当其无，有室之用"，着重强调虚实结合：云深不知处的山是交错式的层层上拔，而莲花坞则是借助一面镜子所形成的物理空间。

《陈情令》的人物造型主要由陈同勋设计完成，他曾参与过《梅兰芳》《太平轮·彼岸》《妖猫传》等多部影视作品的人物造型设计，并于 2018 年凭借《妖猫传》获得第十二届亚洲电影大奖最佳造型设计奖。就人物服装而言，《陈情令》摒弃了华丽厚重的风格，转而采用宽衣博带的飘逸风格，在服装设计上大量使用长线条，以此增加线条感与运动感来凸显"仙气"。同时，电视剧还巧借服装色彩意指人物角色的性格特征：魏无羡重生后的服装以黑色为主，黑色在文化色彩上与玄学相关，但在视觉上显得有些沉闷，所以又加以红色调和；蓝忘机的服装主要使用的是偏蓝的云烟色调。黑白色彩对比直观地反映出两者互补却又极具反差的性格特点。

[1] 符琼尹、张娜：《〈陈情令〉：新武侠"归来"》，毒眸，2019 年 7 月 8 日（http://app.myzaker.com/news/article.php?pk=5d22c3338e9f0929bf0a6a3b）。

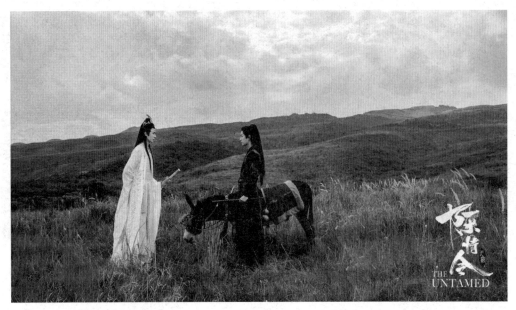

图 8-9　魏无羡与蓝忘机鲜明的服装色彩对比

另外，主创团队还邀请著名作曲家林海为电视剧配乐，主题曲《无羁》便是其中之一，舒缓且颇具古风韵味的曲调道出了少年行走江湖时的豁达胸襟。电视剧还特意给剧中的主要角色打造了人物主题曲，如魏无羡的《曲尽陈情》、蓝忘机的《不忘》、蓝曦臣的《不由》、温宁的《赤子》等，其词曲皆围绕人物的生平进行创作，故而从听觉层面勾勒出了剧中的人物群像。

三、"爆款"网剧的出圈之路

点开《陈情令》的官微，置顶的微博中有这样一句话："这是属于我们的夏天。祝愿所有人，夏天快乐，来日方长。"在故事大结局的这一天，电视剧以此种方式向粉丝告别，然而该剧的营销之路却远没有画上句点。许多营销号常以"夏日限定"四个字来形容《陈情令》，但该剧的商业运营表现却呼应了剧中魏无羡对蓝忘机说的最

后一句台词："青山不改，绿水长流，后会有期。"凭借着出色的营销手段，《陈情令》做到了真正的"来日方长"。

（一）内容圈层化营销

客观地说，《陈情令》的营销宣传具备先天优势，其原著小说在耽美圈内小有名气，且拥有数量庞大的粉丝群体，这间接地为电视剧提供了粉丝来源。然而要想把原著粉转化为剧粉必须具备一个前提，那就是剧情的改编需要迎合原著粉的喜好，电视剧也恰好做到了这一点。在微博热搜的强势助推下，"血洗莲花坞 虐""师姐一声羡羡""蓝忘机修三千条家规"等剧情向的热搜话题开始发酵。当然，要想巩固第一圈层——耽美圈的受众，剧中蓝忘机与魏无羡的兄弟情无疑是最好的营销亮点。于是，"蓝忘机醉酒偷鸡""魏无羡摘掉了蓝忘机的抹额"等CP向的热搜开始应时而出。尽管这些热搜中的不少内容存在着打擦边球的嫌疑，但电视剧借此成功地引导了剧粉对于"忘羡CP"的话题讨论。

另一方面，热搜话题开始向艺人延伸，借助"肖战王一博互吹彩虹屁""肖战王一博花絮BGM""王一博在剧组最欢乐的事"等话题营销，将粉丝对电视剧中角色的迷恋迁移至真人层面。《陈情令》中的多位主演均为"爱豆"出身，并随着剧集的播出聚拢了大量人气。尤其是肖战与王一博两人，更是有一跃成为2019年顶级流量明星的趋势。这一切都为电视剧向饭圈的渗透打下良好的基础。就在电视剧播出一周之后，营销团队借鉴粉圈营销的经典模式，在微博发布了"陈情令101"的选秀活动。活动过程中，国内几位"爱豆"的积极参与和互动，也进一步扩大了《陈情令》在饭圈的影响力。

而《〈陈情令〉国风音乐专辑》的上线则说明，国风圈也是该剧主攻的营销阵地之一。作为音乐上线的平台方，在国风音乐领域中，腾讯音乐娱乐似乎早有布局。腾讯音乐娱乐旗下QQ音乐、酷狗音乐、酷我音乐三大平台新增了国风专区。[1] 三大平台所积累的乐迷也理所当然地成了该剧的潜在营销对象。为了增强与电视剧集的关联性，该专辑中还设有人物专曲部分，由剧中角色扮演者为人物曲献声，进一步促进了剧粉与

[1] 范志辉：《"影音+"深耕国风音乐，助力〈陈情令〉打造现象级原声大碟》，音乐先声，2019年8月3日（https://www.sohu.com/a/331431579_260616）。

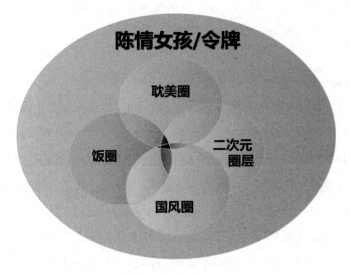

图 8-10 《陈情令》粉丝来源示意图

专辑乐迷的交流与转化。

除上述三大圈层外，《陈情令》还注意到二次元圈层的重要性。同电视剧播出后火力密集的物料宣发频率相比，该剧在播出前却几乎接近于"裸宣"的状态。但片方发布的海报中CV的出现，却暴露了该剧进军二次元圈层的野心。CV是"character voice"的简称，即通俗意义上所说的配音演员，在二次元圈层具有一定的号召力。在电视剧的后期制作中启用配音演员的做法极为常见，但在该剧中有着特殊的意义。因为《陈情令》与网络动画《魔道祖师》中的魏无羡一角均由同一CV配音，这一做法使得电视剧得以借助"IP + CV"的捆绑效应达到宣发目的。

至此，四大核心圈层的目标受众组建起了一个新的群体，并随之拥有"陈情女孩""令牌"等身份标签。不得不说，《陈情令》的营销逻辑十分缜密：其在综合考量电视剧营销热点的基础上进行全方位营销，主动寻找突破口来实现圈层联动的效果；不仅如此，它还精准定位了粉丝心理，并顺应圈层用户习性与粉圈运营规则，吸引不同圈层用户主动加入同一阵营；但最为重要的一点是其对时间节点的正确把握，为其之后的商业变现提供了足够的渠道来源与流量储备。

（二）用户社群化运营

《陈情令》于 2019 年 6 月 27 日起在腾讯视频上线，每周一、周二、周三晚上 20∶00 更新两集。在该剧的播出时段内，《陈情令》官微于每日上午 10∶30 发布幕后花絮，下午 14∶00 发布剧集看点与剧照，晚上 20∶00 同步更新剧集精彩短视频，重在以视频解读"名场面"。其中，名为"我想带一人回云深不知处"的短视频播放量达 4.93 亿次，名为"蓝忘机背魏无羡"的短视频播放量达 2.23 亿次，名为"血洗不夜天"的短视频播放量达 2.19 亿次。据统计，在《陈情令》播出期间，其在微博全站的短视频播放量达 8 439 万次，短视频播放量超 165 亿次。[1]

作为电视剧内容宣发的主阵地，《陈情令》官微以定时投放宣发物料的方式来培养用户的内容消费习惯，并由此获得"史上粉丝最多的剧集官微"的称号。而在每周剩余的四天时间里，电视剧官微则以多领域的内容话题衍生、独家花絮的发布、线上线下的花式互动等片段式营销战术来维持该剧的热度。在官方与粉丝的合力运作下，"陈情令沙雕运营"话题冲上热搜，并在随后提出"夏令营""共情式看剧""军训式追剧"等专有名词概念。"夏令营"形容的是《陈情令》不间断营销运营的状态，而"军训式追剧"则是指该剧海量的内容输出，从这两个词中也能看出电视剧官方运营的两大特征——连续性与丰富性。而这也意味着，一个稳定的用户社群正在逐步形成。

从某种程度上来说，用户社群之于电视剧营销的作用，如同生物链之于自然界一样重要。用户社群的良好运营不仅能够增强电视剧的粉丝黏性，还能为后续的变现环节蓄能。在电视剧官微与腾讯平台的联合运营下，该剧粉丝开始自发加入宣传阵营，进而为剧集内容的二次生产打开了新的局面。一方面，该剧所吸引的核心圈层具有极强的创作能力，其创作范围涵盖文字、影像视频、图片、画作、音乐等各个领域，作品内容辐射 B 站、抖音、网易云音乐、网易 LOFTER 等多个垂直社交平台；另一方面，该剧官方平台也在积极鼓励用户的二次生产，并发起"用民乐乐器为古风音乐打call""陈情令涂鸦大赛"等相关活动。至此，《陈情令》的宣发渠道已完全铺开，甚至其中的部分渠道由粉丝主导。而活跃的用户社群所带来的附加值——社群用户的二

[1] 数据来源：电视剧官网微博（https://m.weibo.cn/5406006781/4405205531401447）。

次创作，不仅能反哺剧集内容，加大电视剧在各大平台的曝光力度，还能进一步为整个IP文化赋能。

复盘该剧的社群运营思路可以发现，其主要是通过专业内容生产（PGC）鼓励与带动用户内容生产（UGC），借此拓展电视剧的宣传途径。在官方稳定、持续的物料"投喂"下，《陈情令》的粉丝组建起一个功能齐全的用户社群。但若按照不同圈层划分，这个整体意义上的用户社群又可细分为几个小的群组，各自拥有不同的影响范围与活跃平台。因此，电视剧的宣发渠道便从原始的微博、腾讯视频两大主阵地扩散至各大平台，最终借助几大平台的联动作用成功出圈。

（三）新型商业模式探索

在积累了足够的人气之后，《陈情令》的营销也到了最为关键的商业变现阶段。2019年8月7日起，腾讯视频针对VIP用户推出"超前点播"服务，用户们可选择通过单点付费的方式购买《陈情令》未播内容。从平台方的角度来看，"VIP+超前点播"模式使其能对用户进行二次提纯，而这同时也是对用户心理的一种有意试探。最终结果表明，剧粉对二度收费这一做法的接受度较高。

于是，《陈情令》开启了它的有偿"售后"之路。就在大结局播出后的第二天，《陈情令》官微随即公布了举办泰国见面会与国内演唱会的消息，但具体时间仍然待定，这种卖关子的做法实则是在为活动预热。2019年9月21日，《陈情令》泰国见面会如期举行。然而，对于许多无法亲临现场的粉丝而言，他们想要收看直播的诉求仍未得到满足。因此，在同年11月的"《陈情令》国风音乐演唱会"上，腾讯视频开放演唱会独家直播通道，最终满足了粉丝的要求。这意味着主办方除了拥有门票收入外，还有额外的直播收入——观看网上直播需购买电子票，票价为：腾讯视频会员30元/张，非会员50元/张。截至直播结束时，线上直播间的观看人数达326.7万人，主办方收入近亿元。而粉丝在抢票时还发生了一幕小插曲：若想进入购票页面，粉丝须答对有关该剧剧情的三道题目，这种答题验证式抢票与NINE PERCENT[1]告别演唱会的购票方式十分相近，故被许多人戏称为"高考式抢票"。与此同时，粉丝一票难求、

[1] 参加爱奇艺选秀节目后出道的偶像团体，共有9位成员，该团体现已解散。

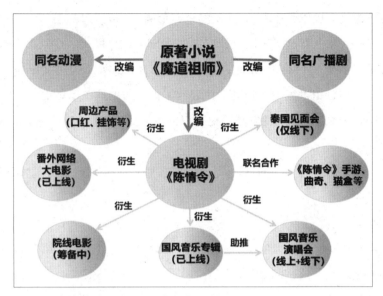

图 8-11 《魔道祖师》IP 开发思维导图

黄牛一票上万的情况，又为演唱会主办方招来一片骂声。

然而《陈情令》的吸金之路却还在继续：2019 年 11 月 7 日，该剧的番外电影《陈情令之生魂》于爱奇艺独家上线；与电视剧同名的正版手游也正式进入公测阶段；电视剧的周边衍生品与联名产品陆续上线，相关院线电影也在筹备开发中。凭借着出色的商业运作，《陈情令》成为 2019 年名副其实的"流量收割剧"与"网红带货剧"。

实际上，该剧的爆红与其幕后推手贵州新湃传媒有限公司（简称新湃传媒）有着密切的关联。除了大结局提前点播和卖版权至日韩等国家属于腾讯操盘以外，其余有关该剧的一系列线下衍生品的开发，包括同名 OST 音乐专辑、南京两场线下演唱会，均属于新湃传媒开发。[1] 从最初对《陈情令》品牌的部署，到番外电影与周边产品的开发，新湃传媒最终完成了对小说 IP 的全产业链开发；从线上延伸至线下的专场活动，不仅充分满足了粉丝与剧中主演同框的要求，还在一定程度上延长了 IP 的商业寿命。

[1] 胡洋：《〈陈情令〉的 C 端经济学——揭秘新湃传媒制造爆款背后的商业逻辑 | 专访 COO 杨夏》，一点剧读，2019 年 10 月 31 日（https://xw.qq.com/cmsid/20191031A0JSE900）。

新湃传媒的这种商业运作模式，也成了业内IP开发的经典范例。

需要注意的是，尽管从表象上看这是一次电视剧制作方与粉丝的共赢，但实质上却是一场制作方针对剧粉的"狙击行动"。因此，对制作方而言，其要承担过度压榨粉丝的风险。在该剧的宣发与营销过程中，粉丝群体起到了很大的助推作用。正所谓成也萧何，败也萧何，粉丝所制造的狂欢就像是一把双刃剑，这就为日后埋下了祸根。

四、意义与启示

《陈情令》是IP文化与粉丝经济合力催生的产物，这便意味着它必定拥有特定的受众群体。就短期内如何吸纳流量这一问题，该剧给出了一个漂亮的答案，为后来者提供了宝贵的经验。但伴随着粉丝经济的红利而来的，是其无法自控的副作用。无一例外，《陈情令》也陷入了这种尴尬的境地。于后来者而言，这无疑具有警示作用。

（一）"她经济"浪潮下的内容红利

随着女性经济的独立与社会地位的提高，一种专攻女性消费的独特现象开始出现，即所谓的"她经济"。从被消费对象变成消费主体，女性话语权得到了极大的提升，对应至内容生产领域，最为直观的表现便是"她内容"的出现。换个角度来看，"她内容"也算得上是"她经济"浪潮所带来的一种红利。

通俗意义上的"她内容"，就是专为女性群体定制生产的内容，具有极强的针对性。市场的趋利性使得女性题材在内容生产与消费领域具备巨大潜力。无论是《奇迹暖暖》《恋与制作人》，还是《花千骨》《延禧攻略》《楚乔传》，这些影、游产品问世的目的之一便是取悦女性。确实，较之男性用户，女性用户自带传播扩散功能，且具有强烈的消费意愿，能够将个人喜好落到实处。正因如此，大女主剧才得以爆红，并逐渐成为力扛电视剧收视率的主力军。这些剧集大多展现了女性群体的生存现状，着力塑造独立、勇敢的女性形象，且具有丰富的现实意义，因而吸引了女性群体的广泛关注。例如，《我的前半生》中对女性家庭、婚姻与个人幸福问题的探讨，以及《延禧攻略》中对当下职场文化的映射。

与此同时，由于个人审美取向的不同，女性群体逐渐裂变成不同的圈子。与此相对应，不同类型的剧集作品也随之诞生。2019年开春，一部低成本网剧《奈何BOSS要娶我》在众多剧目中杀出重围，一度登顶全网播放量日冠军。单就内容而言，该剧并未跳脱"玛丽苏"的人物设定及"霸道总裁爱上我"的老套情节，却凭借"甜宠"二字脱颖而出。纵观当前的剧集市场，主打"甜宠"路线的电视剧作品并不在少数，《微微一笑很倾城》《致我们暖暖的小时光》《亲爱的，热爱的》等均属此列，且大部分来源于小说改编。同样是对小说IP的开发，剧集市场还将目光瞄准了亚文化圈层，这也是《陈情令》《镇魂》等电视剧得以问世的原因。换言之，女性用户群体的圈层化分布，意味着"她内容"市场的再细分。为了避免审美疲劳，需着重突出内容的差异化与精致化。在这当中，圈层文化的力量不容小觑。

说到圈层文化，不得不提的便是B站。这个原本靠动漫、游戏起家的二次元自留地，正在逐渐成为圈层文化的聚集地。其旗下的内容分区从原先的动漫、游戏向鬼畜、时尚、番剧、影视等领域拓展，演变成一个包含多个内容板块的泛文化生态圈。作为爆款内容的集中输出地，其包容的文化属性与社区黏性给不同圈层的用户提供了一个和谐共存的良好氛围。2019年，一场与众不同的跨年晚会登上热搜榜首，同时也让B站顺利出圈。这场带有二次元属性的跨年晚会以集体记忆为切入点，吸引了不同年龄层观众的共同关注。从圈地自萌到反向破壁，圈层文化正在从小众群体向大众领域扩散。

然而就圈层文化本身而言，仍有许多值得探讨的空间。2020年，一场由肖战粉丝举报AO3网站而引发的"2·27事件"，让原本低调的小众群体暴露在大众眼前。事情的起因是肖战与王一博的CP粉发布的一篇以两人为原型的同人文，因其中的人设而招致肖战粉丝的反感。于是，自2020年2月26日起，肖战粉丝开始集中火力攻击同人文作者，并向国家网信办举报相关平台，最终导致许多平台内容的下架，由此波及其他众多圈层。此举破坏了圈层间既有的微妙平衡，自此，同人圈、欧美圈、电竞圈等众多圈层开始联合抵制肖战粉丝，将他们对肖战粉丝举报行为的厌恶上升至明星个人。受此影响，肖战参演的众多影视剧的豆瓣评分均在下跌，《陈情令》也在其中。更可怕的是肖战粉丝为了反击所做出的过激行为，让一场圈层内斗的恶果最终蔓延至整个社会。

归根结底，这一事件的爆发是饭圈内部理性话语秩序的缺失所造成的排他性结果。实际上，《陈情令》的粉丝与肖战粉丝皆以年轻女性为主，两者间有很大的重合度。作为反面教材，"2·27事件"间接地体现了"她内容"红利所带来的负面影响。尽管该事件暴露的是饭圈文化的弊端，但这也为"她内容"的创作与开发提供了经验与教训：在内容生产领域垂直化发展的大趋势下，更应尊重多元文化的存在。

（二）网剧时代的C端经济学

随着网络视频的崛起，腾讯视频、爱奇艺、优酷等视频平台相继推出自制剧，试图在这一领域占得一席之地。当网剧的工业化制作流程渐趋成熟，于平台方而言，探索一种合理且有效的商业模式便成了当务之急。恰巧，《陈情令》的成功经验能给予其启发。

目前，网络自制剧正逐渐呈现出井喷的态势，但内容生产过剩的事实并未缓解优质内容短缺的问题。这一方面是由于优秀创作人员的缺乏，另一方面却是因为平台方还未精准定位用户的心理。在一个内容消费时代，用户不再是被动的内容消费者，反之，其享有主动的选择权。总而言之，用户的审美意趣对内容生产具有一定的指导作用。因此，细分用户圈层便显得格外重要。

但若只是从内容生产角度为用户打造专属剧集，平台方还是无法从根本上解决用户流失的问题。唯有培养用户群体对平台的忠实度，才能为后续的商业运作打下良好基础。毫无疑问，许多平台方也意识到了这一点。为了增强粉丝用户黏性，爱奇艺的泡泡圈、腾讯视频的doki、芒果TV的芒果圈等粉丝社区应时出现。然而在《陈情令》的出圈之路上，剧粉的二次创作发挥了极大的作用，这也反映出用户自身的巨大潜能。因此，用户社群的功能应该进一步升级，在维护群体日常社交的基础上吸引用户进行深度互动，从一个单纯意义上的社交平台转变为内容产出基地，进而为平台方赋能。

坚实的粉丝基础同样让"文化+消费"的商业模式变得更具有可行性。需要注意的是，由于现有网剧大多改编自网络小说，因而建构这一商业模式的关键便是为线上IP扩展多种收益渠道。在这方面，腾讯视频、爱奇艺等视频平台进行了深入探索：《从前有座灵剑山》《庆余年》的VIP提前点播模式，对平台用户进行了二次过滤；《盗墓笔记》《古董局中局》《将夜》等剧集的系列化开发，则延长了IP的商业寿命。而《陈

情令》番外电影及其周边衍生产品的开发，不仅巧妙捆绑了原生剧集的品牌效应，更是完整衔接了原著从二次元到三次元的产业开发链条，充分挖掘出 IP 文化的潜在价值。

除此之外，该剧的线下演唱会与粉丝见面会还为 IP 线下市场的开拓提供了新的思路。在此之前，影视 IP 的线下市场常以实景开拓为主，例如，《知否知否 应是绿肥红瘦》《长安十二时辰》通过商场快闪、密室逃脱的活动为用户提供一种沉浸式情景体验；再如全球六大迪士尼主题乐园本就是迪士尼动漫 IP 的线下拓展。尽管已有许多经典案例在先，但影视 IP 的线下市场仍是一片新兴的蓝海。

未来，影视 IP 的泛娱乐化趋势将越发明显，与其相对应的是影、视、音、游等各行业围绕核心用户所提供的个性化内容服务。换言之，专业内容的细分构筑起高高的行业壁垒，但"文化 + 消费"的商业模式又有助于各行业间的融合。但若无法吸引足够的用户群体，那么这种商业模式也只能是一个伪命题。

五、结语

应该说，《陈情令》是一个相当经典的 IP 营销案例。它的成功首先得益于大 IP 的流量贡献，其次是对原著的还原与创新，最后才是在关键的流量变现环节借力粉圈营销，凭借完整的商业闭环打造出了一部现象级网剧。但在这个过程中，其实也存在着过度压榨粉丝的风险。对于今后的电视剧而言，《陈情令》的营销策略或许具有一定的可复制性，但它的成功并不具有普遍的借鉴价值。

（徐怡）

专家点评摘录

胡鑫：在跌宕起伏的剧情中，《陈情令》融入不少国风元素和传统礼仪，兼具娱乐性和观赏性，满足了观众的审美需求和精神需求……这个夏天，《陈情令》通过书写国风之美，传递文化自信，树立正能量价值观，为观众带来了一部有内核、有深意、有价值的精品剧集。

[《〈陈情令〉：书写国风之美》，
《人民日报（海外版）》2019年6月28日]

附录:《陈情令》制片人杨夏专访

澎湃新闻:为何想要打造《陈情令》这部作品?

杨夏:这部作品是我在刷微博时无意发现的,比较偶然,但之后也是有一定的必然性让我们公司来做这个剧。首先原著偏向于群像式、全景式地讲述人物命运,挖掘人性,里面所有的人物性格都很丰满,支线也很精彩,我记得我是通宵把它看完的。我们一直都很希望能在古装仙侠题材里找到更多方向,不只局限于讲言情。我相信这部小说除了打动我,还能打动现在的很多年轻人,所以就很希望有机会能把这样一部作品展现给观众。

澎湃新闻:《陈情令》的影视项目是何时启动的?原著作者是否对翻拍给出了意见与建议?

杨夏:正式启动是在 2016 年 6 月份左右,也就是小说本身刚完结就开始做剧本,做了快两年,其中穿插了做世界观和概念美术等。开机是在 2018 年的 4 月,然后拍摄了 128 天。后期是从 9 月拍摄完成之后开始,大概用了 8 个月。

我们很尊重原著,在所有的工作中,会从官方的各种角度尊重作者的意见,包括作者在微博上公开发表的一些见解。基于原著世界的一些想法、小的人物细节,我们会收集起来纳入素材,希望尽可能地把作者的想法还原。我们不敢"盖章"自己是原著粉,但确实大家都很喜欢原著。

澎湃新闻:原著拥有非常高的人气,原著粉对《陈情令》项目也给予了空前的关注,有给你们带来压力吗?你们怎样看待原著粉提出的想法?

杨夏:我不想挺虚伪地说,我们一点都不希望这部作品火,我们当然希望这样一部商业作品,从一开始就能有比较大的声量。而从筹拍到开播一直到现在,大家对这个 IP 的期待和关注给了我们很大的压力,这份压力一直没有卸下。

从内容创作者的角度来说,我们不仅要尊重原著的细节和设定,还要在改编时遵

循影视剧本身的创作逻辑和普通观众的观看习惯。这确实是众口难调的过程，我们的团队其实很难满足所有人的期望，但线上网友给我们的留言、评论，我们都有关注，尽可能地提炼出他们在意的点，然后在再创作的过程中尽量做到尊重他们的想法。

澎湃新闻：为何给剧版命名"陈情令"？

杨夏：取剧名的时候我们提出了好几个名字，最后用了"陈情令"，首先因为"陈情"是魏无羡最重要的一品灵器，也是他人生中很关键的转折点的象征。然后这个"令"其实还有"陈情一曲令天下"的含义。我们觉得对于剧中的每个角色，他们都是在通过他们的经历，陈述他们的情感与心声。所以最后我们挑来挑去，觉得"陈情令"可能不是最完美的，但确实是最能表达我们想法的名字。

澎湃新闻：在剧版开播前，原著的动画、广播剧等 IP 衍生品已经拥有了一定的人气，你们关注到了这些改编形式吗？

杨夏：肯定会有，我们都看过动漫，听过广播剧，我觉得对于 IP 改编来讲，它们都是在其领域很优秀的作品。所以，就算不是由同一个 IP 改编的，我们也会关注到。

澎湃新闻：在两位男主知己感情的尺度拿捏，以及一些名场景、名台词的还原上，做剧时您是怎么想的？

杨夏：因为我们喜欢这部小说，所以基于这份初心，肯定要尽可能地把原著的剧情，精彩的名台词、名场面等都还原出来。现在观众越看越觉得还挺惊喜的，可能是之前对我们的预期比较低吧。

澎湃新闻：剧版的主线、节奏为何跟想象的有点不太一样？

杨夏：就像我刚才说的，我们最初的思路是希望尽可能还原原著，在剧情细节和人设上真的没有过多纠结过。但改编中最大的难点就是您说的节奏，也就是剧本架构的问题。我们做分集大纲就花了很长时间，一直在磨、在改，很纠结。

因为原著是以 16 年后为背景展开，而 16 年前的故事也非常精彩，对人物整体的塑造起到非常重要的作用。但我们做剧的话，又很难按照原著这种插叙的写作方式去

走,这样不太符合普通观众的看剧习惯,所以我们增加了在16年前寻找阴铁,然后魏无羡炼成阴虎符这样一条主线。从刚开始联手对抗温氏,然后叛离所谓的正道,到最后在不夜天城掉下悬崖,这是从魏无羡、蓝忘机这两个人物为视角出发的一条通顺的时间线。我们是希望这种程度的改编能让原著粉接受,也能让一些没看过原著的观众没有障碍地进入剧情中去。

澎湃新闻:您怎么看待"义城"篇的改编?如果为了迎合观众的习惯,是否会损伤剧情本身反转递进的悬疑感?

杨夏:我个人觉得不会存在这样的问题。关于"义城"篇,本身作者烘托的气氛,还有它的悬疑度都特别好,我们在做剧本架构时,很注意保证它的完整的逻辑性。然后有一些关键人物,其实我们也没有说想要他们过早地出场。相信观众可以看到,《陈情令》完全增加的新情节是比较少的,可能加的都是角色出现的场次。只是部分人物可能在原著里面是一笔带过的,我们更希望能把这些一笔带过的人和话,都在剧集里面通过可以视觉化的场景表现出来。

澎湃新闻:《陈情令》可能是第一部把配音演员的名字也打在宣传海报上的影视剧,这个操作感觉还挺少见的。

杨夏:可能我们整个团队确实是比较年轻,我觉得也不用去遮掩什么,年轻人在经验上确实会有不足的地方,需要其他老师帮我们补足。而且该剧作为一部古装仙侠剧,会有大量吹风机这样的在现场营造气氛的道具,所以也存在现场收音的困难。基于这些原因,我们最后还是用了配音,请边江老师来当配音导演,帮我们整体把控对声音表演的处理,配音演员们也都是强强联手。

澎湃新闻:筹备《陈情令》的过程中,遇到的困难体现在哪些方面?

杨夏:其实每个项目遇到的困难都很多,因为要完成一个项目,确实需要太多人为同一件事情,向着同一个方向去努力。对于我们来讲可能压力最大的是观众对《陈情令》的期待,甚至我们在拍摄的过程中,会有很多的热心网友来到片场,通过各种各样的方法进入剧组,拍到一些画面发到网上。这的确给我们的内容创作和拍摄制作

带来了一些麻烦。

我们在剧本创作过程中就一直在改,而拍摄期间,甚至也一直都在不断地修缮。编剧每天都会与导演、主演不停地沟通,根据具体操作对可能遇到的困难做或多或少的调整。这在影视剧创作中很正常,我感觉不应该被拿出来当成事件来讨论,所以当时流出的一些东西确实给我们造成了困扰。有些人还认为是官方的营销手段,其实我们根本不会也没精力做那么没品的事。我们只想努力让这个剧变成大家更期待的更好的样子。如果未来还有机会的话,我希望大家能在内容还没有成为作品、还在创作期的时候,尽可能多地给予创作者耐心。播出期间,大家提出的意见和建议我们也都会虚心接受,相信50集播完观众会给予这个剧应有的客观评价。

澎湃新闻:林海老师操刀的音乐为《陈情令》增色不少,尤其是主题曲《无羁》备受好评。他本人对这个剧也是十分喜爱,跟他的合作是怎样敲定的?

杨夏:林海老师的作曲风格非常多样,也能驾驭很多不同类型的音乐,特别是在古装剧的古风音乐这块林海老师绝对是大师级的人物了,所以从最开始他就是我们的不二人选。而且我也是从小听着林海老师的歌长大的,所以对他一直都抱有崇敬的心态,不管是前期沟通还是后面一起听DEMO,再到原声音乐集上线,我们的合作都非常愉快。

《无羁》对《陈情令》来说是比较点睛的一首主题曲,我们在音乐的设计处理上是希望有接近《笑傲江湖》的感觉,当然要用到魏无羡的笛子和蓝忘机的琴。和林海老师沟通时,我们表达了这首曲子要包含几乎所有人物的恩怨情仇、是非曲直,整体风格要偏向于潇洒肆意、江湖豪情的想法,最后林海老师交上的成品相信大家也都很喜欢。

(夏奕宁:《〈陈情令〉制片人杨夏:用东方美学,讲风骨侠义》,

澎湃新闻,2019年8月8日)

2019年
中国影响力电视剧分析 案例九

《老酒馆》
The Legendary Tavern

一、基本信息

类型：年代
集数：46 集
首播时间：2019 年 8 月 26 日
首播平台：北京卫视、广东卫视
网络播放平台：腾讯视频
收视情况：截至本剧收官（2019 年 9 月 19 日）收视率为 1.46（以 CSM59 城北京卫视为准）；腾讯视频播放量截至 2020 年 6 月 15 日突破 15.1 亿次

二、主创与宣发信息

出品公司：上海儒意制作、北京吉翔剧坊影视、北京完美蓬瑞、天津蓬翔文化
编剧：高满堂、李洲
导演：刘江
总制片人：方芳、袁缙村、王彤、韩轶
监制：韩志杰、曹力宁、曾映雪、盖成立等
主演：陈宝国、秦海璐、冯雷、刘桦、程煜、冯恩鹤、王晓晨、巩汉林等
摄影：刘昶君
剪辑：张大朴
美术：余强
造型：何茜
发行：李芸、王涛

三、获奖信息

1. 第 26 届华鼎奖中国电视剧满意度调查百强榜第二名
2. "TV 地标"（2019）中国电视媒体综合实力大型调研年度优秀剧集
3. 第八届中国大学生电视节最受大学生瞩目电视剧
4. 2019《综艺报》年度影响力评选中获年度剧集
5. 2019 第四届指尖移动影响力高峰论坛最具影响力电视剧作品
6. 影视榜样·2019 年度总评榜评选获年度最佳剧集

年代故事的当代表述

——《老酒馆》分析

作为著名编剧高满堂"老"字三部曲的最后一部力作（前两部为《老农民》和《老中医》），电视剧《老酒馆》在开拍之初就备受瞩目，正如导演刘江所言："这是高满堂老师压箱底的宝贝。""老"字三部曲延续了高满堂作品一贯的平民史诗的风格，同时又都由陈宝国主演，在剧作呈现上颇有些一脉相承的味道。另外，不同于前两部剧作以"农民""中医"为名的个体聚焦，从《老酒馆》的名字即可看出，这是着眼于一个"酒馆"的人物群像叙述。《老酒馆》以1928—1946年的辽宁大连为背景，讲述了以陈怀海为首的关东山淘金者来到日本殖民统治下的大连好汉街开酒馆谋生的故事。老酒馆恰似一方戏台，各色人物轮番登场，正如掌柜陈怀海所言"来的都是客"，他们在这儿迎来送往，以"酒、菜、人"待八方客，见证了一个动乱年代的恩义江湖。

《老酒馆》是2019年度电视剧引导扶持专项资金剧本扶持项目之一，还是献礼新中国成立70周年的重点剧目，也是"优秀电视剧百日展播活动"的开局之作。值得注意的是，《老酒馆》作为一部年代剧，开播之初豆瓣评分就冲上8.4，目前在腾讯视频网站内评分为8.7，该剧除了吸引中老年受众群体的目光，还打入年轻受众的圈层，这与该剧意蕴深长的人文内涵和颇具当代气息的叙事手法不无关系。2014年，习近平总书记在文艺工作座谈会上的讲话中指出："应该用现实主义精神和浪漫主义情怀观照现实生活，用光明驱散黑暗，用美善战胜丑恶，让人们看到美好、看到希望、看到梦想就在前方。"而《老酒馆》恰是以现实主义的创作态度、浪漫化的创作手法，来呈现一方酒馆中的百态人生。目前该剧的豆瓣评分稳定在7.3左右，市场对该剧主要的争论集中于剧情的高开低走，认为剧情过半之后故事节奏开始拖沓，影响观剧体

图 9-1　陈怀海一行来到好汉街

验,事实上,这与女性角色的介入不无关系。女性角色打开了陈怀海柔情的一面,使得主角陈怀海的人物形象更为完整丰满,但同时,这也与观众观剧以来的情感体验产生错位。剧作的前半部分以各路好汉与陈怀海等人的过招推动剧情,因而人们更倾向于将该剧视为一部"男人戏"。而女主角谷三妹在16集才姗姗登场,加之小晴天、小棉袄、棉袄娘这几位女性与陈怀海的情感纠葛,使得该剧发生了叙事上的情感转向。本剧虽在后半段逐渐加重抗日元素的比重,但偏重着墨于情感叙事,使得传统意义上所体认的抗日英雄豪气始终难以上扬,这既是本剧使部分观众产生困惑之处,却也体现了编剧着力刻画抗日背景下小人物生存状态的价值取向,展现了不同于以往抗日题材宏大历史叙事的别样视角。

从产业来看,《老酒馆》由上海儒意影视制作有限公司(简称上海儒意)、北京吉翔剧坊影视制作有限公司(简称北京吉翔剧坊)、北京完美蓬瑞影视文化有限公司(简称北京完美蓬瑞)、天津蓬翔文化传播有限公司(简称天津蓬翔)联袂推出。其中完美蓬瑞影视是刘江导演创办并以其为创作核心的影视公司,团队整体配合默契。完美蓬瑞影视出品的作品以现实题材为主,刘江导演曾执导过的作品包括家庭剧《媳妇的

美好时代》、谍战剧《黎明之前》《誓言今生》、都市爱情剧《咱们结婚吧》、留学生题材剧作《归去来》等，都渗透着浓烈的时代气息，这也使得其导演团队能够较好地挖掘并展现《老酒馆》的精神内核。另外，已经投拍的高满堂编剧作品业已获得的较好的市场口碑，使得高满堂作为编剧在电视剧的生产中具有极大的话语权，并形成了以"高满堂作品"为标签的品牌效应。这是高满堂与刘江自 2009 年《满堂爹娘》以来的第二次合作，更是高满堂与陈宝国的第六次合作，同时，秦海璐、冯雷、刘桦、巩汉林等一众戏骨的加盟使得该剧真正成了"一出好戏"，对于当下国产电视剧的创作具有不容忽视的范本意义。

一、历史语境与时代气息的缝合

近年来，现实主义作品的回归成为影视剧创作的一大趋势，这一现象引起了学者们对于"现实题材影视剧"与"现实主义影视剧"的探讨。从类型来看，《老酒馆》作为一部年代剧，自然并不属于现实题材影视剧，但我们不能忽视这部作品中积极的现实主义面向。法国电影理论家安德烈·巴赞在谈论"现实主义"的时候通过对新现实主义电影作品的赞扬，将"现实主义"与"人道主义"联系在一起。"在一个已经受过现在仍然经受着恐怖和仇恨困扰的世界中，几乎再也看不到对现实本身的热爱之情，现实只是作为政治的象征，或者被否定，或者得到维护，在这个世界中，唯有意大利电影在它所描写的时代中，拯救着一种革命人道主义。"[1]他认为，电影应当重视并反映社会现实，赋予影视作品一种社会意义。由此，就《老酒馆》来讲，其作为一部年代剧，自然当讲述人物的传奇故事，与那个年代的历史事件进行互动。但与此同时，《老酒馆》也是直面当下的，"我们应该回顾一下我们走过的路程，这一段对我们年轻观众尤其重要。勿忘历史，无非是说勿忘那段历史，也勿忘那些人"[2]。2019 年是新中国成立 70 周年，作为一部重要的献礼剧，《老酒馆》回溯了东北土地上那段中华

[1] ［法］安德烈·巴赞：《电影是什么》，崔君衍译，北京：中国电影出版社 1987 年版，第 277 页。
[2] 江来：《〈老酒馆〉双网收视破 1，打响百日展播头炮！年代剧如何做出新味道？》，搜狐网，2019 年 8 月 28 日（https://www.sohu.com/a/337182405_211289）。

民族惊心动魄的抗战历史，对家国大义和个体生存状态进行了深刻的文化反思，并通过当代人们更乐于接受的话语体系，将历史语境与时代气息缝合起来。

（一）抗战的个体叙事与文化反思

一直以来，我们的影视剧在表现抗战这段历史时，受特定的战争观念和意识形态的影响，抗战叙事常常将宏大的家国叙事置于前景，以被记录的历史进程为线索，通过影像的方式再现曾经的家国之难与先辈的奋勇抗争，帮助民众完成对民族精神的体认。"毋庸讳言，这种为应对异族侵略而被动保卫的抗战电影，从一开始就无条件认同了抗战的必要性和正义性，并明确设定了敌我二分、善恶立辨的人物框架。"[1]作为民族的整体记忆被不断强化，作为个体的生命体验却面临失语。在这一过程中，影像完成的仅仅是文化记忆功能，而缺乏作为人所创造的文化作品对于历史的再思考。在这一点上，《老酒馆》作为一部年代剧，既有对宏大历史时代的呈现，同时又不拘泥于对战争状况缺乏新意的单一刻画，而是通过群像式的叙事策略，切入普通民众生活的一角，展现鲜活个体的抗争与创痛。

1. 家国情怀的显隐

电视剧《老酒馆》对于抗战的表现并不是激烈的打斗和战争场面，而是将抗战的历史事件隐退为背景，通过细节来展现日本侵略者对中国的不断蚕食以及在多重压榨迫害下奋勇抗争的人民。

（1）字幕式的时间更迭。本剧从1928年的春天开始写起，到1945年抗战胜利，大连获得解放。本剧出现表现时间进程的字幕之时，常以花香鸟语为背景，而熟悉这段历史的人，会将这些时间点与中国正在发生的抗战进程勾连起来，外面炮火连天与日据之下大连街的"岁月静好"相映照，显得何其魔幻。在重要的时间节点，剧作以黑底白字的字幕阐明所发生的事情，如第十一集开头便打出："一九三二年三月一日，日本帝国主义侵略者公布了伪满洲国建国宣言。三月九日,清朝末代皇帝爱新觉罗·溥仪就任'执政'，年号'大同'，定都长春，改称'新京'。"虽个体在故事中被推至前

[1] 李道新：《抑制的精神创伤与断裂的历史记忆——中国抗战电影的身心呈现及其文化征候》，《当代电影》2015年第8期。

景，但沉甸甸的历史与家国依旧对个体命运产生统摄性的影响。

（2）以传闻或间接叙述的方式带出隐藏的线索。剧作刚开场的时候就通过人们的议论来展现日本侵略者压迫下老百姓生活的真实情况。"这税涨得也太多了，这不是朝令夕改吗？"还有，为日伪服务的老警察在走的时候朝陈怀海丢下一句："闯关东回来路过此地的人，警察局都要雁过拔毛，让你们光溜溜地回关里去，这钱不是我要的，是上头要的，明白吗？"再有，杜先生在说书时以金小手为例，讲他劫富济贫、惩恶扬善，带出金小手偷了日本人大华金店的侠肝义胆之举。日本人在街上张贴布告下令捉拿老北风，以老三在和陈怀海的讨论中引出老北风连杀六个鬼子，还把他们的首级放在父母坟前的英勇事迹。

（3）以隐性叙事展开的抗战行动。在谷三妹到来之前，虽说平民百姓都以自己的方式在抵御日本人，但没有一个人正式加入抗战队伍。而谷三妹作为地下共产党员，深入敌后战场，潜入陈怀海的老酒馆并以此作为据点展开抗日情报工作。在剧中，对于谷三妹的抗日工作，无论是带领游击队烧日本人的仓库，还是其他传递情报的过程，都是暗暗展开的，哪怕是在叙说马旅长杀敌打仗之时，也没有呈现其与日本军队正面对抗的场面。

在日本侵华的历史中，大连具有极其独特的位置。1906年，大连成了日本的"关东州"，开始遭受压迫和侵略，而直到1945年大连被解放，这里的人们遭受了日本侵略者近40年的重压。《老酒馆》给予日本侵略者的镜头并不多，而事实上，只有了解这段历史的人才能深切地感受到，这些大时代下的芸芸众生，背负了多少家国的痛楚。

2. 群像式的叙事策略

编剧高满堂说："我们的历史剧大多是写帝王将相、才子佳人的，即使是年代剧，也大多写名人、商人、老爷、小姐，年轻观众很难了解在那个时代底层人民的生活状况，这不能不说是一种忧虑。"[1]《老酒馆》塑造了大量个性鲜明的人物，不但有坚持抗战的革命志士，还有一些重情重义的普通群众，展现了大时代之下的众生相。在导演刘江看来，"抗日"只是这部剧的时代背景，而不是全剧唯一的主题。

"他是北方爷们儿，一个仗义的男人，一个重情义的男人，在大连好汉街是主心骨，

[1] 杨文杰：《"闯关东"编剧高满堂一席谈　底层人的历史不能湮没》，《北方音乐》2008年第3期。

图9-2 老酒馆中的恩义江湖

"在小酒馆里是掌柜,在家是爹,要护好一家妻儿。"[1]陈宝国在塑造陈怀海这一角色时这样说。《老酒馆》围绕陈怀海展开,但并不仅仅着眼于对陈怀海这一角色的传奇叙述。在本剧中,从横向上看,围绕中心人物陈怀海有三对人物关系:一是陈怀海与老酒馆的一众伙计之间的兄弟情谊,这份情谊是在他们闯关东的时候结下的。他们不仅是掌柜与伙计的关系,更是生死与共的兄弟。即便在最后,老蘑菇一时糊涂背叛了陈怀海,陈怀海也依旧记着老蘑菇当年在关东山对自己的救命之恩,将欠他的这一条命还上,放老蘑菇走了;二是陈怀海与来来往往的酒客之间的江湖情谊;三是陈怀海与妻子、儿女以及谷三妹、小晴天之间的私人情感。从纵向上看,依旧是以陈怀海为核心,涉及全剧的贯穿人物和过场人物:贯穿人物包括陈怀海和他的一众伙计、贺义堂、老警察丛队长、那正红等,而过场人物中的老二两、老白头、杜先生、金小手等也都十分鲜活生动。"陈怀海相当于一把伞的伞柄,主控权掌握在伞柄手里,来往的酒客就是伞里的一根根骨架,这些人物有进有出,有开有合,收放自如。"[2]本剧无论是对

[1] 新华网:《为拍〈老酒馆〉陈宝国破了十年酒戒》,《北京青年报》2019年8月26日。
[2] 传媒柯南:《"煮酒论剧王",〈老酒馆〉用口碑征服了中国最严格的一批观众》,一点资讯网,2019年9月17日(http://www.yidianzixun.com/article/0NF7Ap3Q)。

主心骨陈怀海，还是对一些戏份并不多的人物，都刻画得十分出彩。这种群像式的叙述策略，充分展现了人性的复杂与多面，构成了抗战叙事的丰富性和多样性。

3. 切入普通民众的文化反思

随着《老酒馆》时代画轴的慢慢展开和谷三妹的到来，故事在进行情感转向的同时也逐步迈入了以抗战线索为引领的剧情转向。全剧在情感基调上并没有走入狭隘的民族主义，而是将家国大义与大时代下的普通民众放在一个层面上进行探讨，并做了深入的反思与批判。

首先，剧作以欲抑先扬之姿呈现末代皇帝溥仪之妻婉容的生活片段。在那正红的一手操办之下，观众的心也被这位神秘贵客吊到了嗓子眼儿。可随着时间的推进，剧集缓缓将家国悲情以婉容的悲剧性命运倾托而出。婉容看似依旧保留着王公贵胄的做派，实则被日本人以保护为名监禁起来，与亲人相见难，甚至连选择吃什么的权利都没有。她是那正红眼中高高在上的"主子"，却也是日本人的玩物，历史长河下的小民。直到最后，那正红恭送婉容时准备一跪，而婉容却弯腰一扶——"不必行老礼了，世道变了，用不着了。"——接着起身离开，画面中缓缓打出"郭布罗·婉容（清逊帝溥仪妻）"。在哀婉凄切的乐声之中，王公贵胄与其曾经的百姓一样作为普通民众，承受家国之痛、殖民之殇。

其次，刘江导演在对剧本进行二次创作时，舍弃了原来剧本中对于中日之间矛盾冲突的呈现，而抓住几个有代表性的日本民众进行剖析：

第一个出场的日本人是贺义堂的媳妇美沙纪，为着贺义堂会给自己好生活的承诺来到中国，陪着贺义堂三番五次折腾，最后带着儿子失望地离开。在这一过程中有过贺老爷子对日本媳妇的不满，多次折腾着想让两人离婚，而事实上一直以来主导这对跨国夫妻关系的是二人之间的感情聚散，与国别无关。

第二个呈现的是陈怀海一行与村田一家之间的纠葛，被政府骗到中国来的村田一家是在不明真相的情况下被迫卷入了旷日持久的中日战争。虽然讨厌日本人，陈怀海秉承"来的都是客"的原则对他们礼貌招待，而村田也爱上了中国酒，在离开时夫妻俩以跪拜大礼，将生病的女儿小尊托付给陈怀海一家，而陈怀海也将她"当自个儿闺女养着"。剧作中对于小尊与棉袄和桦子的关系刻画是值得玩味的，他们从"不打不相识"成为朋友，到桦子与小尊相爱约定要"互相等到死"，这种超越国界的友情和爱情填补

图 9-3 郭布罗·婉容（清逊帝溥仪妻）

了抗战叙事中普通民众相处状况的空白。而小尊在经过警察学校的秘密培训后，为了所谓的"不能背叛祖国"却背叛待她如亲姐妹的小棉袄，将她的"国"置于"家"前；桦子知道真相后在最后一刻都依旧苦苦询问小尊："你是爱我的，对不对？""那你为什么要嫁给我？"他将自己的"家"置于"国"之前，两人的选择产生了断裂与错位，小尊最后的跳海是对自我身份认同产生强烈质疑之后的悲怆选择。剧作在刻画这几个孩子的时候，不仅聚焦于抗战背景下他们的言谈举止，更关注他们内心世界的转变。一开始缺少父母之爱而桀骜不驯的小棉袄，在谷三妹的引导下，选择成为手刃日本敌寇的抗日青年；一直跟在姐姐后面为小棉袄所照顾的桦子，选择不顾外界的眼光与日本女孩小尊相恋；一开始重人情讲道理的日本女孩小尊，最终却成为秘密特务，使得棉袄被抓牺牲。这三人之间的纠葛在叙事上构成一种互文的关系。该剧通过展示人物从开始到结束时的不同选择，挖掘人物的转变轨迹，呈现出鲜明的文化反思和批判意识。

（二）传统精神的引领：从"乡土社会"出发

20世纪三四十年代的中国，不但遭受着炮火的洗礼，更面临着从打开国门之始便

图 9-4　小尊（右）与桦子的初识

不可避免的现代文化对传统文化的冲撞。在费孝通看来，中国的社会是乡土性的，人们从土里长出，以农为生，世代定居成为常态，而迁徙则是变态。由此，即便《老酒馆》中的抗战叙事以隐性线索展开，但事实上，好汉街这条盘龙卧虎之街的形成，恰是抗战引起的大规模人口流动而造成的"变态"结果。走南闯北的人在好汉街会聚，使得好汉街的人们并不完全相互熟悉。但好汉街这一场域并不构成所谓的"陌生人组成的现代社会"，人们在突如其来的迁徙过程中依旧保留了乡土社会中习得的礼俗，在经过短暂的碰撞磨合之后，便展现出不假思索的信任，既表现在对"规矩"的尊崇，也表现在喝酒时的酒品、酒德，更表现在处理自我与外界关系时呈现出来的侠义、情义与大义，而这些恰是从"乡土社会"出发，根植于国民性的传统精神。

1. 礼俗社会的"规矩"

在《老酒馆》中，每人都有自己的"规矩"，这种"规矩不是法律，规矩是'习'出来的礼俗。从俗即是从心"[1]。好汉街是一个靠人情维系起来的小社会，在这里到处

[1]　费孝通：《乡土中国》，北京：生活·读书·新知三联书店 2013 年版，第 7 页。

都是盘龙卧虎的高手，硬碰硬的道理行不通，"是龙得盘着，是虎得卧着"，各自守住自己的规矩，不轻易触碰他人的领地，凭着人情相互往来才是维系这一条街安宁的法则，可以说这是好汉街的人们无数次试探性的碰撞与摩擦陶冶出来的结果。

金小手的规矩是"一炷香的工夫就走"；老白头喝酒坚决不赊账，"赊账那叫喝的啥酒啊，那喝了不心里堵得慌？"万家烧锅的老万头，追求酒的品质而不肯多卖酒；高先生的规矩是看破不说破；甚至连流浪汉都有自己的江湖规矩，带无处容身的贺义堂回来的流浪汉对大家说："各位江湖兄弟，按咱们江湖规矩，贺大哥就是我大哥，也就是你们的大哥，咱们以后就跟着大哥混。"在这一众人物中，对于老二两坚守规矩而不逾矩的刻画最为精致。老二两刚进酒馆还没坐下，就先和陈怀海有商有量地说出自己的"规矩"："掌柜的，如您不嫌弃，我每回来打二两酒。占您一角，小菜我自备，人多了我就站那喝，人少了我就坐下，您看这样行吗？"而此后，老二两便时刻践行着自己的规矩：人多了就立刻起身到窗边独酌；老三给的酒多了就偷偷在瓶子底下压上打多的酒钱；在陈怀海宴请大家给自己端来小菜的时候，坚持无功不受禄，"说好的事，别坏了规矩"；老二两最后一次在雨夜里"迎着屋里的热乎气儿"赶了十几里路来到老酒馆，他责备老酒馆不守规矩提前关门，却在陈怀海悄悄把钟拨慢半小时想让他多待一会儿的时候，准时在11点离开。

在这里，陈怀海的"规矩"是在与来来往往的酒客们的碰撞中呈现出来的。他守住底线，能忍则忍，秉承"来的都是客"。在面对贺义堂开始的胡搅蛮缠时，可以对老三淡然一笑："贺掌柜是个直肠子，挺可爱的，这年头这么耿直的人不多了。"面对高先生话里有话的"讽刺"的时候也能笑脸相迎不气恼，最后在知道真相后对着高先生留给自己的那坛子酒深深一拜。陈怀海从好汉街的外来者成为扎根者，凭的就是"对于一种行为的规矩熟悉到不假思索时的可靠性"[1]，由此兄弟们敬陈怀海一声大哥，街坊邻居也常请陈怀海做主拿主意，他们信得过陈怀海的"规矩"。

2. 以酒见人的侠义、情义与大义

古语有云："百里之会，非酒不行。"(《汉书·食货志》)酒在中国传统文化中占有重要地位，甚至有"无酒不成礼，无酒不成俗，无酒不成宴"[2]之说。本剧以"老酒馆"

[1] 费孝通：《乡土中国》，第 7 页。
[2] 王绪前：《舌尖上的酒文化》，北京：中国医药科技出版社 2017 年版，第 16 页。

图 9-5　坚守规矩的老二两

为名，名字中便带一"酒"字，将中国传统的"酒文化"作为切入口，以酒见人，从中呈递出中华民族的侠义、情义与大义。

众所周知，中国是世界上最早开始酿酒的地域之一，远在数千年前，当各式佳酿在人们的生产生活中被制造出来之时，"酒"作为一种物态产品便逐步渗入中华民族的传统民俗、文学艺术等精神领域之中，与祭祀礼俗、信仰崇拜、伦理道德等民族文化心理紧密勾连在一起。酒作为人们日常生活和人际交往中的一个重要组成部分，使得人们能够从中窥见礼俗社会不同的时代状况、社会形态、身份等级以及人们的心理状态、思想风尚和行为规范。《老酒馆》在进行角色塑造的时候，将酒的品性与人的情致融为一体，在酒中阐发饮酒人的"酒品""酒韵""酒德"。

老酒馆从开馆之始便坚持以"诚"待客，酒馆门口挂着老酒馆的经营之道——"满怀生意春风福，一点诚心秋月明"。贺义堂带着日本酒来老酒馆闹腾，陈怀海让三爷把剩下的日本清酒放在酒架上，认为："文不分国界，武不分国界，酒也不分国界，天南地北世界各国，只要是酒，老酒馆就能装得下。"这是陈怀海身上体现出来的中华民族的气度。在开酒馆的过程中，陈怀海坚持的经营理念就三个字——"酒、菜、人"，

图9-6 重情重义的陈怀海

他在其中融入做人做事的理念:"若人要是不行,前两项都得扔了。"有欺软怕硬的酒客往老二两的酒里兑水,陈怀海直接撵人,表示老酒馆不欢迎无酒德之人,对于老酒馆来来往往的人,陈怀海坚持"来的都是客,一钱酒也是情谊,一斤酒也是情谊",并不对客人厚此薄彼。

再者,本剧也刻画了来老酒馆的一众酒客。老白头坚持喝酒不赊账,酒缸裂了一条缝,他都能从中品出个滋味儿来;老二两面对他人在酒中兑水的行为也不恼,隐忍大气,在来老酒馆的一众酒客中,老二两是将酒德保持得最为讲究体面之人;村田因为贪杯险些被岳父赶出家门,却又因为和岳父一起品中国酒化解了矛盾,他告诉岳父在酒馆里喝酒和在家里不是一个氛围。事实上,每个酒客来到老酒馆,都不仅仅是奔着酒来,而是如老二两"迎着屋里的那热乎气儿"。好面子却又没钱请客吃饭的说书先生杜先生,被陈怀海识破后留在老酒馆中说书,他感念这份恩情,铆足了劲儿为老酒馆招揽酒客,这是酒馆中的情义。陈怀海明知金小手就在自己店里蹦跶却不报官;在算命人和老警察的再三提醒之下,冒着生命危险都要藏住义匪老北风,这是老酒馆中的侠义;陈怀海的闺女小棉袄为了打鬼子牺牲了,他认定自己的闺女不会招供,没

有怪谷三妹将小棉袄引上抗日道路，认为闺女对得起国家，对得起中国人民，这是大义。《老酒馆》对于人性的价值进行了深度的挖掘，也正是因为陈怀海对于传统文化价值的坚守，老酒馆才成为无数酒客口口相传的神往之地。

（三）传奇故事的当代表达

不同于历史剧对于历史的严格呈现，年代剧虽以历史为题材，但也借鉴中国古典小说中的"传奇叙事"的特色，以"传奇"之笔刻画"传奇"人物，描摹世态人情。《老酒馆》以陈怀海为核心人物叙述其传奇人生并讲述那个年代人民抗日的艰辛历程，但正如戴锦华所言："电影的意识形态体现，不是影片中故事所发生的年代，而是制作、发行放映影片的年代，影片的制作者选择某个历史年代作为被讲述的年代，将他们的人物故事安放在某些历史场景之中，其重要依据，无疑是他们所置身的社会现实。"[1] 电视剧也是如此。无论是从剧作核心的精神取向，还是创作方式来看，《老酒馆》都包含着对历史的当代表述，是对新主流意识的当下表达。这种表达既体现在剧本创作过程中，编剧有着从生活现实出发的地域性创作面向，又表现在结合流行元素的年轻化处理。另外，剧作在进行女性角色的塑造和家庭关系的建构过程中，也呈现出鲜明的当代价值取向。

1. 地域性的创作面向

《老酒馆》是从现实的视角生发而成的历史创作，是编剧高满堂以自己父亲的真实经历改编而成的。当年他的父亲闯关东来到大连，来到兴隆街，也开了一家老酒馆。"我从小就听他讲这些故事，我崇拜父亲，也崇拜那些来老酒馆喝酒的平民百姓和英雄好汉。这些故事一直吸引着我，这些人物一直在我心里栩栩如生。"[2] 从高满堂的作品序列来看，他长久地关注着东北这片土地上的百姓，关注着他们的生死歌哭。纵观他的作品，像是书写着一部一以贯之的时代画卷。这一方面固然是创作者对故土的眷恋之情，对家园的展呈之意；而另一方面，这种对东北的描摹已成为其创作中不可割舍的地域性追求，《老酒馆》也呈现出这种鲜明的创作特征。许多人把《老酒馆》看

[1] 戴锦华：《电影理论与批评》，北京：北京大学出版社2007年版，第226页。
[2] 影视毒舌：《〈老酒馆〉今晚开播，高满堂写的是你我虽不能至、心向往之的那个父亲》，搜狐网，2019年8月26日（https://m.sohu.com/a/336410040_116162）。

作《闯关东》的续曲,关东山成为《老酒馆》在叙事过程中不可忽视的人文背景。在《老酒馆》中关东山只在陈怀海为桦子找由麻子报仇的时候短暂出现,但其作为画外空间始终存在于人们的记忆里并常常被提起,关东精神也恒久地贯穿于《老酒馆》中人物的行事作风之中。

陈怀海一行在剧作中刚登场时,戴着厚厚的皮帽,穿着沉甸甸的毛皮大衣,身上背着大袋的沙金。剧作通过看热闹人群的窃窃私语,来交代这些人物的"关东"特性:"这都是闯关东下来的老客,那地方冷,看他们的行李,多沉哪,我估计啊,都是沙金拽的。""千万别招惹这些人,他们走过南闯过北,跟阎王喝过酒,搂着小鬼儿睡过觉,那皮糙得刀都割不动,故事深了去了。"半拉子刚出场的时候对贺老爷子那鞭子的挥手一砍,还有老蘑菇动不动就想玩命的冲动,呈现的是关东客的血性;陈怀海对于老警察的威胁毫不畏惧,"好汉街的风硬,能硬得过关东的刀子风啊","我们这一身皮是拿命玩出来的,只要命还在,这身皮,扒不掉",体现的是关东客的刚烈。当金小手询问陈怀海是如何识破自己的时候,陈怀海说:"咱俩都是同一个师傅,关东山……"在这里,关东旧事常被提起,成为人们不可割舍的精神家园。

2. 叙事段落的喜剧化处理

在当下的影视剧创作过程中,我们可以看到很多作品都是以黑色幽默的方式去呈现社会现实,努力将喜剧元素与其他元素嫁接在一起,这也体现出市场对于喜剧题材的偏好。在谈及创作方式时,导演刘江表示:"民国题材固有的受众群不会变,我首先得保证这是一个好看的东西,但我希望通过这些努力和尝试,让更多的年轻人也喜欢看。"[1] 而这种年轻化的表达,正表现在《老酒馆》对于部分叙述段落的喜剧化处理之中。

剧作刚开场,贺义堂的声音"救命啊,杀人啦",伴随着他一只脚穿了鞋,另一只脚只穿了袜子,在沙尘飞扬的地上狂奔,一个仰拍的镜头追随着贺义堂的脚摇,贺家老爷子拿着一根鞭子追着贺义堂打。老警察一话两说,既教育了贺义堂又教育了贺老爷子,令人捧腹,在这一过程中,富有喜剧感的音乐一直循循跟进。贺义堂这个角

[1] 传媒柯南:《"煮酒论剧王",〈老酒馆〉用口碑征服了中国最严格的一批观众》,腾讯网,2019年9月17日(https://new.qq.com/omn/20190917/20190917A0DRBA00)。

色作为本剧中笑点的承担者,贡献了许多喜剧性的场面。例如,贺义堂被陆家两口子骗的脱鞋子又脱裤子的场景,他以为陆家有个生病的女儿,而实际一直是这对夫妻在里应外合进行角色扮演。在这一段落中,导演先将镜头对准陆老头,再以孩子哇哇直叫的声音入画,接着将镜头缓缓拉开,原来是他妻子模仿孩子的声音。在观众明白了一切,而贺义堂还被蒙在鼓里的时候,夫妻俩继续相互应和,设计再骗一点贺义堂的东西,而全知视角下的观众也由此感受到贺义堂为人可爱天真。再有,金小手未现身之前,三番五次捉弄陈怀海,偷了他的帽子、鞋子,并让人拿来换钱,最后还搬了几坛子酒放在街头,让陈怀海请全街人喝酒,令陈怀海等人又好气又好笑。谷三妹在正式进入老酒馆之前,与陈怀海比试喝酒,要是赢了她就能留下;剧中设计了一个荡秋千的桥段,夕阳下,两人边喝酒边聊天,有着英雄惜英雄的豪气;谷三妹撒下一把针,要比谁捡得多,老眼昏花的陈怀海自然甘拜下风,最终谷三妹留了下来。这里有着喜剧性的浪漫。剧作中这些活泼与严肃并存的悲喜,贴近了平民生活的本质,消解了传统历史剧中过于严肃的叙事处理,借由悲喜的反差加深了对人物气质的渲染和时代氛围的营造。

3. 女性角色的当代塑造

在《老酒馆》中,女性角色被放在十分重要的位置。"这可能是我在叙述时的一种天性。我一写女人的时候就特别有激情,相对而言,我就一直想给她们一个好的归宿,在苦难和挫折之后给她们一个好的归宿。心疼女人,我是有这种东西的。所以我下笔是特别小心的。"[1] 女性角色打开了男主角陈怀海的柔情一面,使得主角陈怀海的人物形象更为完整丰满,但同时,这也与观众观剧以来的情感体验产生错位,剧作的前部分以各路好汉与陈怀海等人的过招推动剧情,因而人们更倾向于将该剧视为一部"男人戏"。而女主角谷三妹在第16集才姗姗登场,加之小晴天、小棉袄、棉袄娘这几位女性与陈怀海的情感纠葛,使得该剧发生了叙事上的情感转向。女性角色在剧作中并不仅仅承担着推动故事叙述走向的功能,事实上,她们身上承载着的是当代女性的精神价值。

首先是女主角谷三妹。在剧中,她作为抗日角色的重要承担者,一开始就是作为

[1] 王子泗:《在境界与情怀的召唤下快意叙述(下)——专访著名编剧高满堂》,《当代电视》2013年第4期。

图9-7 敢爱敢恨的谷三妹

地下共产党员潜入老酒馆。相较而言,《老酒馆》着力刻画的传奇人物陈怀海一开始却并没有被赋予抗日的重任,而随着谷三妹的到来,《老酒馆》中关于抗战的叙事比重逐渐加强。她的出现,不仅让老酒馆显得更为生机勃勃,还为陈怀海逐渐走上革命之路埋下了伏笔。谷三妹性格泼辣豪爽,颇有几分女中豪杰的味道,这与当下颇受欢迎的女性独立精神是相互映照的。谷三妹刚来到好汉街的时候,被好事者认为是做皮肉生意的,而老警察在看了谷三妹的酒壶之后才认定,这个豪爽能喝的女人,大概是个不凡之人。她的身上兼有温柔与豪气两种特质,胆大心细。这种女性并不唯唯诺诺,其独立自主、敢做敢当的精神特质,也颇为符合当下市场对"爽剧"模式的追求,引起观众对这一独立女性形象的广泛共鸣。

小棉袄这一角色也具有鲜明的人物弧光。刚出场的时候,她是一个满身戾气的泼辣姑娘,动不动就打打杀杀,而在陈怀海的照顾下,慢慢长成了一个会心疼爹的懂事女儿;在谷三妹的感染下,她走上了打鬼子的道路,最后光荣牺牲。小晴天这一角色是情感表达最为直接的一位女性,她喜欢陈怀海,就能直接跟着陈怀海回家,赖在老酒馆不走,并直接和陈怀海表示:"你是我男人。"这种直接固然源于她在山野中长大

而无所畏惧的胆儿，也映照了当下社会所珍视的女性应当具有独立选择权利的价值观，有爱就说出来，不爱了就潇洒离开。另外，剧中还有一位有着传统女性美好精神品质的女性形象——棉袄娘，她品性温良淑德，传统而不保守，在意识到自己不行的时候，能放平心态，仔细判断哪一位女人更适合陈怀海，并真诚地向谷三妹嘱托，宽和而温柔。纵观《老酒馆》里几个主要的女性人物，性格特点都与当代社会价值观中所认同的敢爱敢恨的独立女性颇为契合，是借现代女性形象构建的"女性认同"。这种女性形象的塑造与其说是符合剧情走向的巧妙设置，不如说是剧作对于当下女性这种精神价值的赞颂与肯定，呈现出一种鲜活的当代表达。

4. 家庭关系的重构

不同于过去高满堂擅长的对家族的叙事表现，《老酒馆》通过酒馆这一场域，以群像式的叙事和对众生相的描摹，实际上是对中国传统的家庭关系进行了重构，传统的"家族"被"家庭"，甚至现代意义上的"社群"，即一定区域内所发生的社会关系取代。

以陈怀海为首的老酒馆里的六个人，他们因事业和兄弟情谊聚在一起，可被视作一个同呼吸共命运的"家庭"；棉袄和桦子回来找陈怀海，棉袄娘出现，一家人短暂的团聚，这是一户伦理意义上真正的家庭；而当棉袄娘察觉自己不行了，将陈怀海托付给谷三妹，棉袄认谷三妹为娘，感谢她带领自己走上抗日道路；桦子的婚礼上，谷三妹以母亲的身份为其张罗，成为两个孩子事实上的新母亲，与他们及陈怀海共同组成了一个新的家庭；剧中还有雷子每天在老二两来的时候，默默守在他旁边，读着他嘴里念念叨叨的话，在看到别人往老二两酒里兑水的时候上前出头，他把老二两当作自己的父亲；亮子死的时候，陈怀海读懂了亮子嘴里的话，愤而起身去为亮子报仇，这是因为亮子也把陈怀海当作了自己的父亲。在老酒馆中，人与人关系的构建，依赖的是相处而得的情感，这是剧集切合时代的文化创新，是一种"因为社会发展变化导致的文化变异，因为我们社会的家庭结构已经从过去的家庭、宗族逐步过渡到核心化、小型化的家庭，相应的文艺作品的表达核心也在进行转向"[1]。

[1] 张子扬、贾佳：《一次现实主义精神的创作践行——关于电视剧〈老酒馆〉的对话》，《当代电视》2019年第11期。

二、封闭空间的悬疑叙事

"封闭空间"一词,严格来讲并不能被认为是一个限定性的专业术语,而是一个常识性的空间概念,指的是一种与外界切断交流的空间状态,即"具有围合形态,并与外界相对隔绝的空间环境"[1]。《老酒馆》的故事被设置在一个相对封闭的空间中,它以大连好汉街这一场域为主体的叙事空间,而好汉街又是以陈怀海的老酒馆为其主体的叙事空间,在这种双重的空间限定之下,剧作对悬念的设置和处理变得十分重要,如何在这种限定的空间结构中构建起能引发观众兴趣的戏剧冲突,同时又将其与巧妙严谨的故事逻辑糅合在一起,成为剧作叙事的关键。《老酒馆》中,不同环节出现的悬念性事件带动着故事走向一个个小高潮,支撑起多线叙事的内部结构,限制性的视角强化了故事的悬疑感,使得封闭空间更具戏剧张力。另外,本剧中台词的艺术化处理也辅助推动了剧作的悬念发展。

(一)封闭空间的悬念营造

剧作刚开场,镜头在一片雾气中缓缓下摇,展现苍茫山水中的神州大地。镜头不断聚焦,最终落在一条人声鼎沸的街上,名为"好汉街"。置景对于好汉街的处理,还原复制了这条街的原型"兴隆街"的年代风貌。在呈现街道全貌的俯拍中,北方平顶房的屋顶上还晾晒着玉米棒子,随着贺义堂在整条好汉街上与贺老爷子的一场追逐戏,好汉街的整体风貌便呈现在观众眼前:灰瓦青砖的中式居民楼之间是颇具西方风情的现代化商业街,街上不但有老酒馆,还还原了当年的东北菜馆、张记豫菜、贝莎点心店、丝琪美发店,街口的大红灯笼高高挂起,墙壁上贴着些许泛旧的民国都市丽人照片。与整条街的热闹相比,陈怀海刚到铺子时,店门口冷冷清清。作为全片最重要的故事发生空间,全剧用了两段长镜头来展现搬迁前后的两处老酒馆。导演巧妙地通过陈怀海为伙计们发红包的方式,让他从后屋绕过后厨,一路走向大堂,以平缓的跟镜头,呈现整个酒馆的空间布局。

这里我们可以与 2018 年谈及较多的谍战剧《和平饭店》进行对比分析。其剧作

[1] 孙建业:《绝境求生:电影中的"封闭空间"叙事》,北京:中国电影出版社 2017 年版,第 4 页。

的整个故事发生空间基本集中在和平饭店内部，而饭店前街等几个镜头仅作为有限的过渡场景。《老酒馆》也与之相似，除了陈怀海前往关东山报仇的段落，故事空间被设置在关东山的丛林间，其故事主线场景基本围绕好汉街以及老酒馆展开，两者都可以被视为在封闭空间内通过悬念设置进行的悬疑叙事。"悬念是一种情绪，这一情绪是由两种不同的情绪合成的，或者说这种情绪具有两个要素：紧张和疑问，这两种情绪要素合二而一的情绪便是我们所说的悬念。"[1] 电视剧《和平饭店》的第一集就铺设下悬念：王大顶和陈佳影在迫不得已的情况下必须假扮夫妻留在危险重重的和平饭店内，由此埋下了一条故事主线，也就是男女主人公如何安全走出和平饭店，于是整个故事便围绕这个疑问在和平饭店这个封闭空间展开。对于封闭空间来说，叙事的难度在于如何在被限定的人物活动范围内，通过矛盾的设置激发人物之间的关联性，使不同人物在有限的空间内产生碰撞，并通过悬念的设置强化戏剧冲突，营造审美趣味。不同于和平饭店内险象环生的暗流涌动，各方势力展开生死角逐的紧张较量，《老酒馆》中的悬念设计多了一份大局在握的轻巧，开端先是以老潘头意外死亡破题，将陈怀海一行与老警察串联起来，抽丝剥茧之后观众却发现这是陈怀海为老警察设的一个局。而后剧作中又环环相扣设置了大量悬念，上演了金小手步步施巧计、杨家少爷离奇失踪等悬疑故事，极大调动了观众的追剧兴趣。

（二）多线索的交错叙事

《老酒馆》叙事的时间跨度长达 20 多年，但是全篇并没有一条贯穿其中的主要故事线索。不同于《和平饭店》中短短 240 个小时内数起案件的连环交错，高潮迭起，通过封闭空间紧凑的故事设置营造令人窒息又刺激的叙事体验。《老酒馆》通过贯穿始终的角色人物以大量细节连缀成多线索的交错叙事，来持续吸引观众，即在叙事上通过传奇人物的活动来带动情节的发展，使其成为推动叙事的手段和增强戏剧性的主要策略。这种叙事结构，与以老舍原作改编的电视剧《茶馆》颇为相似，《茶馆》并不刻意营造戏剧冲突，而是通过来来往往的人物，展现出一个小茶馆背后的历史天地。《老酒馆》中，以陈怀海为首的主线人物与三爷、雷子、亮子、老蘑菇、半拉子一道，

[1] 聂欣如：《电影悬念的产生》，《世界电影》2004 年第 5 期。

将老警察丛队长、侠盗金小手,还有贺掌柜、贺义堂等人的故事缝合起来,其他过场人物也成为这幅民国世俗风情画中的亮眼彩线。

老酒馆就像是一个戏台子,是该剧中最为重要的故事舞台。这一限定性的空间承载着历史时间的流逝,而每个进门的酒客都在这儿消磨一点儿时间,或是留下一点儿故事,在陈掌柜这儿存上一坛酒,又匆匆离去,使得老酒馆成为时空的重要会聚点。许多故事线索在这里会聚发芽,或是在老酒馆的助力下得到升温,最后又悄然消散。在《老酒馆》中,每集几乎都有两条主要线索交错并行,并为之后的故事开展埋下细节铺垫。例如,在第一集中,一条线索是陈怀海一行人来到好汉街,便碰上了老潘头离奇死在店里这一诡异之事,与此同时,另一条副线呈现对面店铺的贺义堂,正苦苦为难于贺老爷子不肯接受自己带回来的日本媳妇。第一集通过展现老警察的什么都管的人物形象,以及老警察撂下一句"有动静不怕,别让我听见",暗暗埋下了下一集他将与陈怀海等人展开正面交锋的伏笔。在第二集中,主线故事集中在陈怀海与老警察的斗智斗勇上,贺家这条副线持续跟进,老爷子吃药上吊不得安宁,逐渐将这条叙事线索中的冲突强化;同时,说书先生杜先生也出现在了故事里,为接下去陈怀海识破杜先生的伎俩并真诚邀请他来老酒馆说书做了铺垫;而之后,又是通过杜先生的说书引出了侠盗金小手。可以说在每集中,所有的线索都在老酒馆这一限定的封闭空间如螺旋状相交而下,老酒馆作为承载着家国叙事的空间,以这种日常性的场域,将家国情怀缝合进酒客的百态里,按照主轴的时间在这里展现时代变幻、家国浮沉与人物离合。

(三)限制性的叙述视角

《老酒馆》采用了一种限制性的叙述视角,对封闭空间的悬念感进行了强化。这种限制性既表现在对故事中大量人物前史的省略,也表现在对悬疑情节的事后揭秘。观众在刚开始处于被遮蔽的状态,而在事后才恍然悟出前面段落中演员表演细节处的滋味。

1. 人物前史的省略

《老酒馆》以生活流为故事的走向,随着时间发展变化推进,而并不通过创作者的主观视角去呈现人物的前史,哪怕是主心骨陈怀海,其人物经历的构建也是通过抽丝剥茧的方式层层呈现的。第一集,人们知道他是闯关东的老客,到了第二十集,子女出场,大家才知道他有过家庭,第二十九集,他的妻子出场,才构成陈怀海整个的

人生历程：一双儿女失散，媳妇为了找他被骗走，与兄弟几个去关东淘金，在山里结下了过命交情，淘了沉甸甸的沙金回来之后，准备一起开个酒馆过上求"顺"的安生日子。剧中的女主角直到第十六集才出场，观众只知道她会谈情，很能喝酒，看起来有点本事。直到最后两人感情渐深，陈怀海也没问过谷三妹的身世，而是直接将自己的钥匙递给她，谷三妹这时候才将自己的身世和盘托出，丈夫是上战场杀敌牺牲的，自己离开梨园前去抗战，以报家国之仇。

至于其他支线人物，如老二两，雷子问他住哪儿时，他只回答"天边"；陈怀海想多问一句老白头之前经历的时候，老白头摇摇头表示不愿多说；再有，在后来的故事中，剧作借陈怀海与贺义堂的交谈告诉大家，老三有媳妇了。这其中也传达了剧作者的人生态度，每个人大多数时候都是别人生命中的过客，"别人不说就不问，听了也就一只耳朵进一只耳朵出了"。这种人物前史的叙事模式保证了整部剧作的叙事节奏，使得老酒馆成为一个真正的戏台，各色人物在老酒馆这个空间中登台演出，离开后各自奔向自己的人生。

2. 事后揭秘的策略

《老酒馆》主要以陈怀海的所见所闻作为叙事主线，陈怀海既是戏中人，同时在面对各种悬疑事件的背后又有一种看戏的心态，甚至自己亲手搭起一台好戏，这就成了一个双重的叙述视角，往往是陈怀海已然明白事情的来龙去脉，而观众却还在戏中不明真相。刚开场第一场戏，剧作通过老潘头的离奇横尸店中，小个子突然闯入表示不会说出去却又在第二天前来讹钱，老警察威胁说"你们怕是不能带着命走"，逼着陈怀海等人交出沙金等事件不断升级悬疑气氛。正当观众为陈怀海等人的命运走向而紧张时，陈怀海自己早已偷偷设了局，给老警察"下了个套儿"。直到雷子、亮子背着假死的老潘头出现，观众这才意识到，一开始不见了的雷子、亮子，是在陈怀海的安排下把老潘头藏起来了。老三是这群人中最先明白陈怀海想法的："您这话，是把事儿给看明白了。"陈怀海对老三，也是对观众说："把腰杆子挺直了，等着看戏吧。"再有，"谁是金小手之谜"，直到金小手从酒缸中一个腾跃而出，观众才明白金小手到底所为何人，这时候通过金小手向陈怀海的询问，为观众进行揭秘。直到这时候，观众才恍然明白之前陈怀海看到金小手第二次来酒馆的时候不露声色的微笑。这种通过画面中的戏剧性焦点引导观众视线并将细节铺设在暗处的方式，能够避免观众被镜头

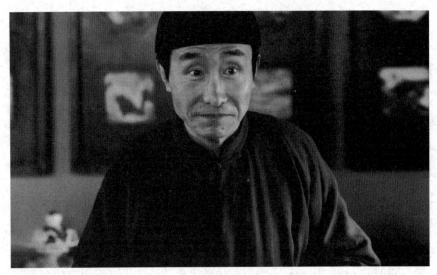

图9-8 说书人杜先生

刻意引导而造成出戏,揭秘的过程出乎意料又在情理之中,使得在悬念被揭破的时候令人回味无穷。

另外,《老酒馆》还借鉴了中国传统文艺中"说书人"的叙事视角,将说书人杜先生作为揭秘过程的重要一环。这种说书的策略使得剧作能够以全知的视点呈现悬疑事件的全貌。例如,杨家少爷的失踪悬案,这是两个悬疑案件的叠加,杨家老爷子吃坏肚子的事情还没查明白,杨家少爷又突然失踪。而陈怀海与老警察相配合,共同找出真相,是通过杜先生在老酒馆为大家说书的方式展现的:"醒木一响,评书开讲。杨老爷子吃坏了肚子病还没好呢,可是屋漏偏逢连夜雨,一波未平一波又起啊……"这种叙事策略能够合理地省略中间的过场时间,将老警察与陈怀海和二姨太的几段交锋与杜先生为大家说书的场景,以交叉蒙太奇的方式剪辑在一起,使得观众成为杜先生说评书释疑案时实际上面对的听众。

(四)台词的艺术处理

"对白是影视片中直接的戏剧因素,它是剧中人物行为不可缺少的组成部分,是

表达人物思想情感的重要手段。"[1]在《老酒馆》中，人物的台词或者说人物之间的对白，占据了本剧看点的半壁江山。"当前电视剧很难让人感到台词的魅力，而我认为，一部剧，台词是半壁江山。我们的台词应该讲究个性，讲究是从心底发出来的声音，充满真情实感，要有听觉的魅力和享受。一句话，浸心入骨，听而难忘。"[2]在剧作结构上与《老酒馆》颇为相似的作品《茶馆》，在根据老舍的原作进行电视剧创作的过程中，也保留了老舍在文本中颇具特色的对话处理，使得剧作呈现出一种为观众所熟悉的老舍风格。"到了适当的地方必须叫人物开口说话；对话是性格最有力的说明书。"[3]一方面，影视剧作为视觉媒体更多地通过画面而非声音来唤起观众的情感波动；另一方面，也正是由于台词作为听觉元素并不如视觉元素那样引人注意，所以剧作者才能够在人们的台词对白中暗藏线索。《老酒馆》中的对白设置不仅能够反映人物的性格，还通过人物之间的话语交锋，展现那些并不为画面所清晰表现的潜藏信息，成为观众切入故事、拆解悬念的关键。

陈怀海准备前往关东山找由麻子为桦子报仇那一段，临行前陈怀海与老白头的对话颇具意味。老白头："这把刀可有年头了。"陈怀海："杀鸡宰羊可用了好些年了。"老白头："那后来咋又不用了呢？"陈怀海："让它歇歇呗。"老白头："这闻着不光是鸡血羊血的味儿。"陈怀海："也杀过猪。"老白头："猪血的味道，我闻得出来。"到这里，事实上，两人已经对此次陈怀海的出行心照不宣。这是对陈怀海前史的细节交代，这把刀实际是陈怀海在关东山闯荡的时候，险境中搏命的一把刀，让它歇歇是指他们下了关东山之后，开了老酒馆，求个安身立命，就再没动过这把刀，而此次为桦子复仇，意味着这把刀要重新启用。陈怀海："赶紧磨吧。"老白头："这满刀的事儿啊，都在这铁锈里，磨掉可就没了。"陈怀海："旧的不去新的不来，更出彩的还在后面呢。"这里老白头对陈怀海暗暗规劝，想劝其打消只身前往关东山的念头；而陈怀海去意已决，并坚信自己必然会杀了由麻子给桦子报仇。于是，老白头便不再阻拦，他对着刀喷了一口酒"壮壮它的胆子"，借酒壮行，为陈怀海鼓劲儿。最后两人约酒惜别，老白头：

[1] 傅正义：《电影电视剪辑学》，北京：北京广播学院出版社1997年版，第434页。
[2] 传媒内参：《著名编剧高满堂直指"电视剧通病"：情节列车狂奔 人物还在始发站》，搜狐网，2019年9月17日（https://www.sohu.com/a/341434921_351788）。
[3] 老舍：《戏剧语言》，见《老舍论剧》，北京：中国戏剧出版社1981年版，第4—5页。

图 9-9 老警察丛队长

"陈掌柜,我这儿还有好酒呢。"陈怀海:"留着,等我回来喝。"老白头:"这可是你说的。"陈怀海:"省不下你的酒。"老白头:"路上小心。"陈怀海:"借您吉言。"两人言语之间,不着一个"别"字,却以简短的台词承载起劝解、壮行与盼归之意。

还有老三拿沙金去警察局赎陈怀海的时候,老警察以"吃螃蟹"作比,暗示陈怀海得交点钱出来。"吃螃蟹可有讲究的啊,先卸八个小腿,再卸两个大钳子,腿和钳子都卸干净之后,再掀蟹盖……蟹肉算什么呀,蟹黄才是好东西。"在老警察的暗示过程中,一边穿插了老警察两次收沙金,以及刚开场的时候望着他们一行背着沉甸甸沙金的镜头,使观众意识到"这事儿没完",悬念继续升级,老警察这到底是下了个什么套儿?剧中诸如此类富于潜台词的人物对白比比皆是,辅助推进了剧情的悬念发展。

三、产业与市场运作

2019 年适逢新中国成立 70 周年,一批将个人命运与家国情怀联系在一起的献礼

剧在本年度的电视剧市场大量涌现，这其中既有书写伟人、英雄的史诗作品，如《伟大的转折》《外交风云》《可爱的中国》《共产党人刘少奇》，也有聚焦大时代中小人物的作品，如《光荣年代》书写第一代公安战士，《激情的岁月》展现"两弹一星"科研人员的奋斗精神，《奔腾年代》讲述电力机车人的生活。而年代剧因其表现内容和时空的特殊性，具有强大的唤起民族情感和家国共同记忆的作用，在一众献礼作品中脱颖而出，其中尤以高满堂编剧、刘江导演的这部《老酒馆》为其代表。

（一）台网联动，领跑献礼剧

《老酒馆》于2019年8月26日在北京卫视和广东卫视双台首播，并采取台网联动的播出策略，腾讯视频每晚同步更新，取得了不俗的收视成绩，领跑同期播出的剧集。

从收视来看，播出期间《老酒馆》在CSM35城、CSM55城、CSM59城三网单天总收视率居高不下。截至收官，《老酒馆》位居省级卫视和央视晚间所有电视剧CSM35城和CSM95城收视年度排名双第一，播出25天收视率破1，CSM35城平均收视率1.65，CSM55城平均收视率1.48，CSM59城平均收视率1.46。全网播放量单日最高达6 200万次，单集最高达1.1亿次。从骨朵指数、播放量、微指数、百度指数来看，整体较为活跃。

从播出轮次来看，《老酒馆》在北京卫视、广东卫视双台首播之后，山东卫视采取1.5轮跟播的方式持续跟进，随后在天津卫视、河北卫视、辽宁卫视、山西卫视、黑龙江卫视、吉林卫视等8家卫视相继播出，至2019年11月28日登陆内蒙古卫视，《老酒馆》在95天的时间里先后登上10家卫视黄金档，创下了"一剧两星"的历史纪录。相较于互联网平台，传统卫视对于剧作的挑选更为谨慎，门槛更高，而从《老酒馆》的播出情况来看，无论是两家省级卫视的双台首播，还是之后各卫视无缝衔接的轮番播出，都可以看出《老酒馆》的市场热度之高，尤其是对传统电视的受众来说具有非常大的吸引力。

而从互联网端来看，近些年来传统电视行业与社交平台、视频网站之间的跨界合作屡见不鲜，优秀剧作基于热门话题与观众展开多屏互动，能够为传统电视剧带来更大范围的曝光。《老酒馆》在播出期间多次登上微博热搜，"电视剧老酒馆"相关话题阅读量超200万次，而"小晴天出山""牛犇泪目""陈怀海单挑日本浪人""亮子死了"等剧情相关话题累计阅读量超250万次。在剧集播出期间，观众还从腾讯视频端

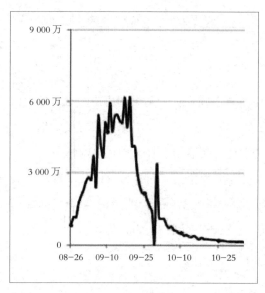

图 9-10 《老酒馆》全网播放量统计
（2019 年 8 月 26 日—10 月 25 日）
数据来源：骨朵数据。

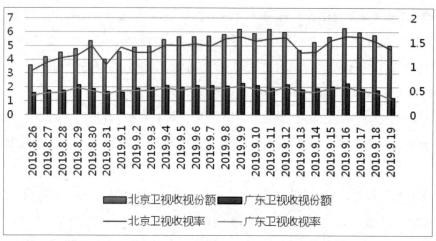

图 9-11 《老酒馆》北京卫视和广东卫视首播收视率和收视份额
数据来源：CSM59 城收视。

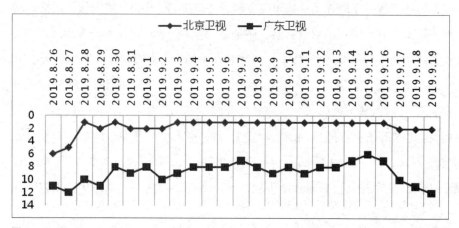

图 9-12 《老酒馆》北京卫视和广东卫视首播收视排名
数据来源：CSM59 城收视。

图 9-13 《老酒馆》综合趋势对比（2019 年 8 月 27 日—9 月 20 日）
数据来源：CSM59 城收视。

口进行弹幕互动，最高超 10 万次。《老酒馆》中的参演人员陈宝国、秦海璐、王晓晨等人多次登上骨朵热度指数排行榜的前几位。在剧集首轮播出期间，剧集微博指数高达 30 万。这种微博话题与腾讯视频平台中的评论互动能够与电视形成互补，使得剧集在观众的持续讨论中形成二次传播。另外，截至 2020 年 6 月 15 日，《老酒馆》在腾讯视频上仍有日均 20 万次左右的播放量，台网联动成效显著。

台网互动营销策略也对《老酒馆》的传播起到了助推作用。《老酒馆》中除了有酒文化，还有猪头肉拍黄瓜、酱牛肉拌萝卜皮、蒜泥肚条、清拌海蜇丝、凤尾鱼脆炸卷煎饼、松蘑肉片溜白菜帮等东北名菜，引起了观众的注意。平台结合用户群体的弹幕与评论中出现的美食类热词，以"美酒美食＋温情故事"的宣传策略，将《老酒馆》与年轻观众熟知的日剧《深夜食堂》做对比，推出了"中国版《深夜食堂》被这部 8.3 分的抗战剧拍出来了"的微信公众号文章，引发用户热议。另外，平台还通过有秦海璐参加的综艺节目《中餐厅》进行导流，将《中餐厅》的观众导流到《老酒馆》，吸引了一大批年轻综艺用户。正如高满堂所说："我不信打不透与年轻人之间那堵墙。"[1]《老酒馆》无论是在文本的精神取向上，还是在影视呈现上，甚至是在剧作宣发上，都积极与年轻观众进行互动，让看似老旧的年代剧在新的时代熠熠生辉。

[1] 影艺毒舌：《高满堂：我不信打不透与年轻人之间那堵墙》，搜狐网，2019 年 7 月 23 日（https://m.sohu.com/a/329033411_505759）。

图 9-14 《老酒馆》相关微博趋势（2019 年 5 月 9 日—10 月 26 日）
数据来源：骨朵数据。

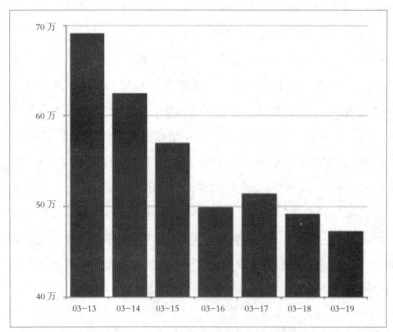

图 9-15 《老酒馆》播放量趋势（2020 年 3 月 13—19 日）
数据来源：骨朵数据。

另外，作为"优秀电视剧百日展播活动"中的精品之作，《老酒馆》以较好的品质赢得了不俗的口碑。至2020年6月15日，在《老酒馆》的独播网络平台腾讯视频上，该剧的用户评分保持着8.6的高分。在豆瓣社区中，共有5万名用户给出评分，剧集开播8.3，但是在后期呈现高开低走之势，目前维持在7.3左右，这与剧集的受众性别和年龄构成密切相关。就百度数据来看，在观剧人员的性别分布中，男性观众占63%，女性观众占37%，男性观众占观剧人员的多数。就骨朵数据来看，在该剧观剧人群的年龄分布中，30岁至39岁占47%，40岁至49岁占33%，中年群体占观

图9-16 《老酒馆》观众性别分布
数据来源：骨朵数据。

图9-17 《老酒馆》观众年龄分布
数据来源：骨朵数据。

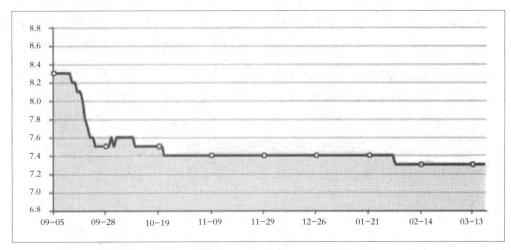

图9-18 《老酒馆》豆瓣历史评分（2019年9月5日—2020年3月13日）
数据来源：骨朵数据。

剧人员的多数。从数据来看,《老酒馆》的观影人群以中年男性群体居多,而相较于后半部分的感情戏,这部分受众更倾向于前部分以众多人物推动的悬疑性叙事,由此造成了该剧在后期剧情出现感情转向时口碑下跌。不过,从总体来看,该剧的匠心品质还是获得了主流媒体的认可与肯定,《光明日报》《文艺报》《北京日报》等多家主流媒体争相撰文报道,肯定《老酒馆》立足当下,根植人民,通过现实主义的创作态度,深入挖掘中华民族优秀传统文化中的人文精神。在国家广电总局主办的创作研评会上,与会专家充分肯定了《老酒馆》在播出后产生的广泛积极的社会影响。

(二)"高满堂作品"的品牌效应

在所有高满堂编剧并制作成电视剧播出的作品中,人们很难忽视其作为编剧的重要存在,他的作品被深深地打上了个人烙印。有人称他为"平民作家",他长于描写大时代下的小人物,以寻常百姓的悲欢离合,折射出家国的时代变迁;也有人称他为"金牌编剧",他的作品涉及工商农等各类题材。在电视剧市场竞争日趋白热化的当下,"大IP+小鲜肉"一度成为电视剧市场普遍的投资策略,而就是在这样的市场环境下,高满堂的作品却能逆势而上,受到市场和资方的追捧。高满堂从1983年起开始其电视剧编剧生涯,至今已编剧1 000余(部)集,目前由高满堂编剧的电视剧作品播出已达50多部,代表作品有《闯关东》系列,以及《家有九凤》《大工匠》《北风那个吹》《钢铁年代》《雪花那个飘》《温州一家人》《老农民》《最后一张签证》《爱情的边疆》《老中医》《老酒馆》等。回望这些备受欢迎的高满堂作品,现实主义的精神一以贯之,在这种创作面向之下,高满堂以自己的作品记录了时代社会的变迁,也形成了独特的美学风格和品牌效应。

高满堂的电视剧作品生产有这样几个特点:

(1)编剧选择导演。高满堂视自己的作品为生命,每次在选择合作对象的时候都十分谨慎。他与《老酒馆》的导演刘江在2009年的《满堂爹娘》中就有过默契合作,此次二度合作,高满堂表示:"我信任他,首先是他的人品,其次是他的艺术成就。原来他在拍别的戏时我都会经常去探班,我非常欣赏他的艺术品位,这么多年也一直在关注他的作品。"[1]

[1] 猫眼电影:《高满堂十年沉淀再造经典:〈老酒馆〉每一个人物都流淌在我血液里》,网易新闻,2019年9月3日(http://mp.163.com/v2/article/detail/EO629Q610517A6VE.html)。

（2）编剧和导演共同选择演员。从《钢铁年代》《大河儿女》《老农民》《最后一张签证》《老中医》，到现在的《老酒馆》，这已经是高满堂和陈宝国的第六次合作。在《老酒馆》的创作过程中，高满堂脑海中的陈怀海形象便是陈宝国。"我这次写父亲，我想让陈怀海这个角色'活起来'，在我的感受里，就一定要陈宝国来演。"[1]

（3）高满堂可以全程参与电视剧的生产，并与制片方和导演形成良性互动。事实上，在2011年，高满堂工作室便在大连广播电视台挂牌成立，这之后，高满堂携手来自全国各地的优秀导演和编剧，形成了自己的创作团队。在政府资源的倾斜和支持下，高满堂工作室与业界影视剧创作生产公司多方展开合作。在《老酒馆》的拍摄现场，刘江一直和演员强调："大家一定要认真啊，这是高老师手工打造的剧本，谁都不许改。把文字转换成视觉，他的准确度最高，也最熟练。"[2] 由此可见，高满堂剧作本身的品质深得创作者信任，这种以工作室尤其是以高满堂本人为核心的电视剧生产创作模式，一方面能够最大限度地保证剧作原汁原味的呈现；另一方面，由于剧本本身的优质性，在这一过程中"高满堂作品"这一品牌才被不断强化，得到资方和市场的认可。

四、结语

国内国产剧市场"注水"的问题由来已久，引起观众的普遍不满。2020年2月，国家广播电视总局发布了《关于进一步加强电视剧网络剧创作生产管理有关工作的通知》，内容涵盖完善申报备案公示、反对内容"注水"、演员片酬比例等内容，引导规范电视剧行业。"把电视剧集数基准定为40集，是通过行业协会广泛调研而来，主要是为了引导电视剧创作挤掉水分，给观众更好的观感。"[3] 由此可见，随着当下电视剧创作市场日益规范，观众的审美素养提高，IP和流量逐渐失效，"内容为王"的时代

[1] 影艺毒舌：《高满堂：我不信打不透与年轻人之间那堵墙》，搜狐网，2019年7月23日（https://m.sohu.com/a/329033411_505759）。
[2] 影艺毒舌：《36年59部作品，高满堂妙评众家导演》，腾讯新闻，2019年10月19日（https://new.qq.com/omn/20191019/20191019A0MH8200.html）。
[3] 郭冠华、韦衍行：《40集封顶、"限薪令"升级，如何看广电总局新规？》，人民网，2020年2月24日（http://sh.people.com.cn/n2/2020/0224/c350122-33824708.html）。

已经到来，而坚持将优质内容作为电视剧生产的根本，就是要坚持现实主义。

近两年，电视剧市场已经出现了现实主义的创作转向，深耕现实主义成为当下电视剧市场的创作潮流，而《老酒馆》无疑有着这种现实主义的创作面向。纵横跨越几十年，《老酒馆》回溯了东北土地上那段中华民族惊心动魄的抗战历史，对家国大义和个体生存状态进行了深刻的文化反思，从小人物的视角切入动荡的时代风云，通过酒文化展现了东北土地上热血的国人，他们或是热情而豪迈，或是忠诚且睿智，展现出一幅平民的世俗画卷，这种群像式的叙事策略，切入普通民众生活的一角，展现了鲜活个体的抗争与创痛，体现了当下时代价值观中对于个体的认同和珍视。与此同时，《老酒馆》也积极与年轻观众进行互动，通过叙事段落的喜剧性处理、封闭空间的悬疑化叙事和镜头处理，将历史语境与时代气息缝合起来，将中华民族优良的精神特质以年轻化的表述方式传达给当下电视剧市场的受众。《老酒馆》面向市场，以当代表述呈递传统精神，对于正处于深度调整的影视行业无疑具有重要的参考价值。

（蒋蝉羽）

专家点评摘录

仲呈祥：《老酒馆》创新性的主题和艺术表达，符合习近平总书记提出的文艺作品要有精神高度、文化内涵、艺术价值三个方面的要求，对于新时代中国电视剧创作具有一定的标志性意义，极具研究价值。

（《〈老酒馆〉创作研评会在京举办》，
《中国广播电视学刊》2019 年第 11 期）

附录：戏剧性是年代剧能够吸引观众的法宝
——专访《老酒馆》导演刘江

年代剧讲述的是关于家族与个体在历史、时代洪流中的故事，有些或许不是当代的故事，但其中展现的精神风貌和时代气质应当是能够照拂当代的。

而相较于古装、谍战、情感等类型剧集的浮沉，年代剧在中国电视荧屏上是个情绪稳定的常客。长期以来，国产年代剧兼具家国情怀、文化格调和历史内涵，同时又有着浓厚的民族色彩，极富感染力。

"年代剧容易产生很强的戏剧性，都市剧离大众生活比较近，太戏剧化可能大家不信了，但是年代剧有着更戏剧性的创作空间，戏剧性是能够吸引观众的一个法宝。"在接受《电视指南》杂志专访时，著名导演、完美蓬瑞影视总经理、年代剧《老酒馆》导演刘江点出了年代剧的最大看点。

一、坚守现实创作品格，传承优秀传统文化

由高满堂、李洲编剧，陈宝国、秦海璐领衔主演，程煜、冯雷、刘桦、冯恩鹤、巩汉林、方清平、牛犇、石兆琪、白志迪、曹可凡、岳红、屠洪刚、陈月末、姬他主演，王晓晨、袁姗姗友情出演的近代传奇剧《老酒馆》，主要讲述了 1928 年到 1950 年间，大连好汉街上山东老酒馆的掌柜陈怀海和他开办的老酒馆中发生的故事。

《老酒馆》以小酒馆为舞台展现时代变迁，依托图卷式的剧情结构和群像叙事的手法，以中国积贫积弱的时代为背景，上演了一幕"天下兴亡，匹夫有责"的传奇大戏。

陈宝国饰演的陈怀海重情重义、傲骨凛然，是老酒馆里的主心骨。陈宝国在形容这个角色时曾说："一个男人的一生肯定有故事，在陈怀海身上则是传奇，他那股子韧劲儿最能反映出中国人的精气神儿。"陈怀海除了有家国大义之外，也有儿女情长。剧中秦海璐饰演的谷三妹与王晓晨扮演的小晴天都对他情深义重，三人之间的感情戏也浪漫诙谐，让人忍俊不禁。

"一直处在一种兴奋当中，因为高满堂老师写的《老酒馆》，它的厚度、文学性非

常强，里面意蕴无穷。"谈及创作《老酒馆》的感受，无论从前期剧本沟通，还是到近半年时间的拍摄，再到后期制作，刘江始终沉浸在故事当中，意犹未尽。

"我在创作的时候，经常会沉浸在故事人物里面，想着怎么能把它完成得更好，一直处在这种状态中。这部剧的故事吸引力特别强，完成度也非常精彩，包括每一个人物都在加分，从文学作品到影视化呈现，是一个更加饱满的状态。"刘江说。

年代剧的现实主义创作往往更聚焦于宏大历史背景下平凡小人物的不平凡人生，洞察故事背后的精神力量，用主流价值观引领时代发展的潮流。而不同年代的文化潮流和博大精深的文化遗产，也给了年代剧丰富的创作素材，传承优秀传统文化、书写平凡人的传奇故事是年代剧最大的着力点。

"从过去到现在，'老酒馆'几经更名又改回'山东老酒馆'的背后，象征着一种不忘初心的传统文化精神传承。"对于这部剧的现实意义，在刘江看来，《老酒馆》的故事告诉观众，简单来说就是要做一个好人，做一个有原则的人，不仅有情，还要有义，这个"义"其实就是讲如何做人，就是传统文化中的仁义礼智信，观众会通过这部剧感受到这种力量。

再恶的人有时也会表现出善良的一面，我们常说他是良心发现了。其实这种时候，往往就是他人性中善的一面在主导。《老酒馆》的故事也试图表现出人性的多面性。正如刘江所说："人有恶的一面，但是再恶的人，在这部剧中，你也能够看到他光辉的那一面。"

二、塑造有血有肉的人物，以情动人

年代剧的叙事逻辑遵循的是"家国同构"，将个人、家族的命运与整个国家的命运交融在一起，以小见大，从个体的"小我"升华到历史的"大我"，具有浓厚的家国情怀和民族情怀。而在遵循"家国同构"叙事逻辑的基础上，更注重细致入微地塑造有血有肉的人物，以情动人。

在特殊年代里，"老酒馆"既是邻里间的周旋地，也是各方人物的"斗兽场"。剧中呈现的每个角色都有血有肉，个性鲜明，每个人物都有自己的闪光点。

编剧高满堂笔下的《老酒馆》体现着一种魂牵梦绕的情怀与真挚深沉的情感，剧中的主人公陈怀海的原型就是他的父亲。刘江形容陈怀海是"中国传统文化的一个集

大成者,他身上集中了仁义礼智信,他又是好汉街的主心骨,是一个有情有义的侠士"。

"这部剧有一条非常强劲的主线,就是陈怀海这条线,他像一个穿冰糖葫芦的扦子,串联起所有的事件。"作为全剧的灵魂人物,陈怀海串联起了多重情感关系,比如与三爷、贺义堂之间的兄弟义气,和谷三妹相互扶持的夫妻情分,跟闺女子血浓于水的骨肉亲情,层次丰沛的情感融入,不仅使得陈怀海这个人物在凝聚了理想主义人格之后得以落地,同时以他为圆心,以酒为半径,投射出丰富的人物群像。

《老酒馆》以最真实的笔触再现了不同时空跨度下小人物的生存状态、情感世界、生活境遇等,贴近生活却不流于表面地表现现实生活,深刻折射出沧桑巨变下的社会现实和人心所向,使之与当下的时代精神同频共振,具有激励人心的感染力量。

在不同时代背景下,细腻刻画、真实呈现复杂情境里的人物和人性往往让人记忆犹新,时空的跨越并不会阻碍观众去靠近剧中每一个人物角色。只有从现实生活出发,偏重展现人生百态,观照人间情暖,反映他们的心理嬗变和情感波澜,才能抒写出有筋骨、有深度、有温度的故事。正如刘江所说:"每个人都会带着不同的故事,每个人都有着不同的色彩,每个人也都会带来不同的力量。"

三、细节彰显工匠精神,还原时代质感

一部高品质的年代剧往往可以通过对集体记忆的唤醒触发观众的时代共鸣感,而这一共鸣感就需要这些剧作在制作上体现工匠精神,在细节上下功夫。

由于年代剧一般横跨几十年的时间,如何利用场景、美工、服装、化装、道具等元素,真实还原当时的时代氛围,就显得尤为重要。真实的细节往往比虚构的情节更容易打动人,或许剧中的一句台词、一个道具、一个动作等细节,都能够唤起观众的怀旧情结,这有益于年代剧增强代入感,让观众在细节中追忆往日的时光,去体味那个时代的真实并产生共情感,这也是拍摄年代剧的难点。

"年代剧比较大的挑战就是要熟悉那个年代,不允许有任何一个穿帮镜头。"刘江表示,拍摄年代剧对不同年代的考究非常重要,甚至包括每位群众演员的台词也得是那个时代的东西。

"根儿还是那个根儿,但是在包装上我们给它一种新颖的东西。"而相较于传统年代剧,"后年代剧"有继承与坚持,也有创新与突破,在年代剧原有特色的基础上,

注入新的活力和元素。

在《老酒馆》一幕幕的精彩故事中，有传奇色彩也有悬疑元素，有喜剧维度也有魔幻现实主义味道，有浪漫的情感更有人生百味与民族大义。刘江表示，《老酒馆》有着新颖的戏剧情境和人物冲突，多层结构的叙事方式，充满悬疑感、神秘感的民间传奇，可看性、命运感都很强。

"从表面上看，《老酒馆》也有抗日与复仇的情节，但是没有渲染仇恨，表达的是爱与宽容。所以，《老酒馆》不但是'抗日'的，更是'呼唤和平'的，是用民族传统核心价值观辉映当下的时代精神。"

在当前政策、市场环境等影响下，年代剧迎来了新一轮求新求变的好时机，这一类型剧也将被赋予更多新的特质、气质和品质。2019年是中华人民共和国成立70周年，"献礼"仍然是各大卫视排播剧目的重点命题，这为讲述岁月变迁、沧海桑田的年代剧提供了难得的机遇。

目前，《老酒馆》已被列入北京卫视、东方卫视的预播剧单，同时也是国家广播电视总局"献礼"重点推荐剧目，期待年代剧能够为观众带来更多的中国好故事，为我们留下真实鲜活、振奋人心的时代影像志和历史备忘录。

（王朝明：《专访〈老酒馆〉导演刘江：戏剧性是年代剧能够吸引观众的法宝》，《电视指南》2019年第11期）

2019年
中国影响力电视剧分析 案例十

《奔腾年代》
The Galloped Era

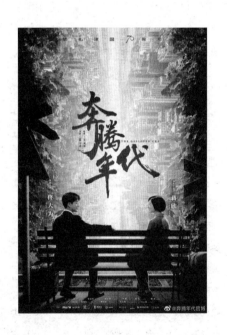

一、基本信息

类型：行业、年代、主旋律

集数：46 集

首播时间：2019 年 10 月 24 日

首播平台：东方卫视、浙江卫视

收视情况：东方卫视平均收视率为 1.34，平均市场份额为 4.78；浙江卫视平均收视率为 1.40，平均市场份额为 5.02；线上累计播放量为 8.1 亿次

二、主创与宣发信息

出品公司：愚恒影业、威克传媒、腾讯影业、红珊瑚传媒

编剧：王成刚

导演：徐宗政

制片人：王颖、陈菲、邵成武、周与闳

主演：佟大为、蒋欣、赵达、梁爱琪、徐小飒、李解

摄影：张伟、李晓东、周扬、徐炳洋、陈孟奇、郭良岩、朱昊、曹孟琦

剪辑：李冀、徐善杰、梁起珩、杨林林

美术：李栗、鞠凯

灯光：王培红、李明哲

发行：聂珊、陈颖

三、获奖信息

入选"2019 中国十大影响力电视剧排行榜"

时代的讴歌和历史的反思

——《奔腾年代》分析

作为庆祝中华人民共和国成立70周年国家广播电视总局"优秀电视剧百日展播活动"的展播剧之一,《奔腾年代》首次聚焦于新中国火车工业的发展,讲述了中国第一代电力机车人攻坚克难、共同奋斗的故事,展现了中国电力机车事业从"跟跑"到"领跑"的飞跃式发展历程。故事围绕天才工程师常汉卿和战斗英雄金灿烂的事业发展和感情生活展开,通过记录个人成长来展现中国电力机车事业的发展,进而投射出中国工业的时代变迁,在"大国小家"的叙事中尽显热血与温情。

《奔腾年代》突破了行业剧的既有类型样式,对多元化的类型元素进行巧妙的糅合。以年代剧跨度扩展时空视野,以家庭剧视点勾连专业科研题材和大众接受视野,以情感剧要素设计意识形态言说机制。该剧的创作者还试图破解长期存在于影视文本中的家国叙事的悖论,反思社会整合的文化逻辑,在经典的戏剧母题上生发出了新意。《奔腾年代》巧妙地为每个角色赋予了象征寓意,他们被嵌在一个隐喻网络中,共同讲述了一则意蕴深远的政治寓言。这些有益的艺术探索为类型化创作开拓了全新的空间。而剧中涉及艰难岁月和敏感历史时,恰到好处的拿捏与处理,以及创作者紧扣时代脉搏的当下意识,都对行业实践有着独到的启发意义。该剧的创作者以"苛刻"的艺术态度打磨故事情节和历史影像,通过大量案头工作储备了丰厚的文史资料和专业知识,并在此基础上打造出贴近历史原貌、具有年代质感的戏剧场景和人物形象,显现了一种雕刻时光的艺术旨趣。此外,作为一部主旋律剧,《奔腾年代》在谱写时代华章的同时,依然保留了对历史和现实的反思,这使它超越了一般主旋律影像的歌颂式表达,而具有了历史的深度与厚度。无论是对家国情怀和科学精神的辩证思考,还是隐含在人物

图 10-1　蒋欣饰演的金灿烂

情节中对历史与现实的批判锋芒,都显现了这种可贵的艺术品格。

正是借助过硬的剧作品质,《奔腾年代》获得了不俗的市场反响,在全年龄段掀起了追剧热潮。良好的市场反响同样也离不开有效的产业运作和市场营销。《奔腾年代》联动线上线下的播出渠道,全线触及各类收视群体。轻喜剧的艺术风格也适应了年轻观众群的文化口味,实现了主旋律文本的"破圈"传播。

本文将从类型突破与程式创新、人物设定与象征寓意、现实意义与行业启示、市场表现与产业运作四个方面对《奔腾年代》展开分析,试图解读其艺术旨趣,总结探索经验,把握行业动向。

一、类型突破与程式创新

近年来行业剧成为异军突起的类型样式,一批优秀的行业剧涌现在各大卫视的黄金档,成为电视观众的新宠。然而,当行业剧成为一个可以不断重复生产的类型时,

如何突破既有程式，寻求新的创作空间就成为一项关键命题。《奔腾年代》在类型突破与程式创新上做出了卓有成效的努力，主要体现在两个方面：一是借助类型元素的创新和重组构建新的类型化叙事模式；二是结合历史脉络和现实境遇，对家国关系和社会整合这两个经典命题进行反思和破题，超越了既有的叙事逻辑和艺术程式。

（一）重组再生的类型元素

《奔腾年代》无疑是一部标准的行业剧，它保留了行业剧的典型特征，以行业事件、职业行为和职场关系作为构筑情节的基本要素。全剧围绕着中国机车电力化迭代的行业事件展开，以机车研发过程中涉及的组织协调、资源调配和技术攻关等职业行为作为主要的表现对象，并借由姚怀民和常汉卿之间的冲突和协作，展现特殊行业领域中的职场关系。剧中姚、常二人的理念冲突几乎贯穿全剧，悬置的总工程师职位也作为职场名利的显性符号，影响着情节走向。

然而，该剧的创作者并不满足于重复经典行业剧程式，在保留行业剧类型特征的基础上，《奔腾年代》又糅合了"欢喜冤家"式的言情桥段、门第差异下的家庭伦理和跨年代的历时叙述。这些不同的类型要素各具功能又相辅相成，共同支撑起全剧的情节架构。通过对这些类型要素的创新和重组，创作者构建了全新的类型化叙事模式。

首先，该剧化用了"欢喜冤家"式的经典叙事套路，在火车工业的场景里讲述了一段"秀才遇上兵"的爱情故事。剧中的男女主人公技术专家常汉卿和战斗英雄金灿烂，由于出身、文化乃至性格上的巨大差异，在相遇、相知、相爱的过程里，产生了许多充满喜剧性的碰撞与误会。在电视剧的开头，创作者别出心裁地设计了人物的出场和相遇，在一节火车上，西装革履的常汉卿遇上了晕车不适的金灿烂，两人围绕着换位置、开窗户和服晕车药发生了争执，双方的身份、观念和性格被集中而鲜明地呈现出来，伴随着误会的加深，金灿烂更是将常汉卿当作特务，将他随身携带的机车元件当作炸弹。这种"火星撞地球"式的相遇制造出不俗的娱乐效果，并在连续的冲突和碰撞中，将观众的兴趣提升到一个高点。相爱双方社会身份的差异，是人类审美中具有永恒意义的母题，"不般配"的婚恋关系也广泛地存在于既往的电视剧中。不过，在经典程式里，往往是男主人公有着粗粝而真诚的草莽气质，女性则通常被赋予温婉

图 10-2　战斗女英雄金灿烂

知性的品质。而《奔腾年代》则反转了这种经典搭配,使女性成了更具草莽气质的一方。这种反转成功地制造了一种意料之外的新鲜感,为剧情增加了额外的戏剧性与趣味性。

其次,该剧以年代剧的跨度扩展了作品的时空视野。近年来的行业剧普遍将故事背景设定在当代都市,展现特定时间断面下行业的静态特征,而忽视了行业发展这一重要的历时性维度。《奔腾年代》则突破了这种固定程式,在广阔而强烈的时代背景下展现了中国电力机车事业的发展,使行业剧的视点从当下的时间断面进入大跨度的历史序列中。《奔腾年代》的故事从20世纪50年代后期一直延续到世纪之交,时间跨度超过50年,其间发生的一系列重大历史事件都被纳入叙事文本的历史时空中,成为影响情节走向的关键因素。这使《奔腾年代》兼具了年代剧的类型特征,将个人成长、家庭传承、行业发展和国家复兴交织在时代的滚滚洪流中,既观照了个体命运,又书写了国家历史,显现出一种别样的史诗品格。

此外,该剧还尝试以家庭剧视点勾连起专业科研题材和大众接受视野。《奔腾年代》聚焦于中国电力机车事业的发展历程,将行业剧的创作对象从贴近社会生活的各行各业,扩展到关系国家命运又疏离于日常生活的专业科研领域,从而突破了行业剧既有

的创作空间和想象边界，并由此产生了行业剧的一个特殊子类——专业科研剧。专业科研剧尝试在电视剧这样日常化的叙事语境下讲述一个非日常的故事。如何打破故事与观众之间的天然隔阂，使陌生领域进入日常视野，进而在专业性和戏剧性之间谋求平衡，成为创作者首要面对的问题。创作者通过糅合家庭剧的类型要素，创设了一个贴近日常的视角，将家庭故事作为中介，连接起陌生化的叙事文本和观众日常化的接受视野。电视是一个典型的家庭媒介，家庭成员在这个场域中共同接受媒介内容。让观众通过荧屏中的家庭故事，唤起对自己现实家庭的参照、认同和体验，使屏幕内外的家庭构成一种心理互动空间，这向来是中国电视剧创作最重要的特征之一。[1]《奔腾年代》几乎囊括了家庭伦理剧的所有典型要素：家族存续、血缘纠葛、门第差异、婆媳矛盾、代际冲突。这些经典的家庭剧叙事原型被合理地嵌入行业剧的类型情境中，与之深度融合，成为引导观众进入陌生领域的线索。创作者对故事原型株洲电力机车厂的历史进行了改写，将机车厂从解放后接管自民国政府的国有企业，改写为接受社会主义改造的民族资本家企业，从而在公私合营的历史情境下产生了"守家"与"传家"的家族故事。观众得以在家庭剧的经典想象中窥见共和国早期的工业体制。私生子周铁锤的人物设计也成为展现锻钢工人生产生活的合理视点。观众追随熟悉的血缘纠葛线索，在对人物命运的忧心体验中，进入工业生产车间，一览机车钢材器件的生产工艺。而门第差异则创设了一个认知冲突和沟通阐释的合理情境。"草莽"出身的金灿烂和海归专家常汉卿之间的知识鸿沟，亦存在于观众和叙事者之间。观众借由金灿烂的视角，在人物彼此交流和调解冲突的过程中，建立起关于电力机车领域的基本认知。婆媳矛盾则常常被投射在常汉卿职业发展的不同选择上，使科研工作者的内心冲突外化于家庭人际关系。代际冲突在国际技术竞争的语境下展开，为观众提供了一个日常化的入口，进而理解技术迭代和技术扩散的国际竞争逻辑。

创作者还着力开掘了这些类型要素在主旋律表达上的潜力，将意识形态的言说机制合理地接入多元的类型化叙事中。一方面，在行业剧的表层情节张力下，职业伦理成为一项深层议题并贯穿始终。该剧探讨了在一个特定的行业中，面对利益冲突与价值选择，如何采取正当的行动？这类议题的设置不仅为情节发展提供了充足的戏剧冲

[1] 尹鸿、阳代慧：《家庭故事·日常经验·生活戏剧·主流意识——中国电视剧艺术传统》，《现代传播》2004年第5期。

图 10-3 天才工程师常汉卿

突,也成了主旋律叙事接入行业剧文本的理想通道。创作者往往会在主流意识形态中为职业伦理寻求正当性资源。《奔腾年代》对科学伦理和工程师伦理的探讨贯穿始终。然而,无论求真务实、大胆创新,还是开放合作,这些带有工具理性意味的伦理准则都需要在国家复兴和民族崛起的话语中寻求价值理性的补充,进而在目的层面确立正当性。而这种伦理整合的意图也成了推动整部剧的核心动力。另一方面,在年代剧这种特有的视点下,主流意识形态的言说机器也得以运转起来。它通过对历史时空的建构和解释,界定了行业发展与历史变迁的关系,定位了个体在宏观结构中的位置,从而传递出特定的价值取向和行为规范,使一种被主流意识所期待的社会秩序得到表现。除此以外,围绕金、常二人的阶级差异、人格特质和社会身份所构建的隐喻逻辑,也揭示了科学精神和革命理想之间的辩证关系,这段"不般配"的婚姻也因此承担了全剧最核心的主旨表达功能。

(二)家国同书的叙事逻辑

在影视剧的历史叙事中,"家"与"国"之间,"单数的人"与"复数的人"之间,

总是产生一种内在而隐蔽的紧张关系。在经典年代剧《激情燃烧的岁月》和《父母爱情》中，共和国的军人在战争结束后回归家庭，从一个超越性的历史神话回落到日常生活。石光荣和江德福不再是影响历史进程的英雄，而是时代洪流中平凡度日的普通人。角色的转换要求他们重新审视自己的生活境遇和价值追求。于是，发现平凡的意义、追求个人的幸福、寻找自我的归宿就成为这些故事的核心主旨。与《奔腾年代》同期播出且题材相近的《激情岁月》则属于另一类历史叙事。尽管它也观照了个人情感和家庭生活，但故事主要表现为个人牺牲家庭情感投入国家建设。主角王怀民的妻子离世，儿子由他人照料，亲子间产生隔阂。而新来的情感也一直被压抑，直到他因核辐射身患绝症将要离世时，才回归个人情感，但已然是不可挽回的人生遗憾。相近的情节也出现在传记电影《邓稼先》和《钱学森》中。邓稼先的妻儿承受了无法言说的精神磨难，而钱学森的妻子则牺牲了自己的歌唱事业和艺术生涯。在这些故事中，家庭生活和国家使命被呈现为有待取舍的冲突关系，而个体在超越性价值的感召下，不得不牺牲日常生活的意义。同样展现了中国核事业发展的电视剧《国家命运》则代表着第三种历史叙事逻辑。该剧以全景视角展现了"两弹一星"的民族奇迹，讲述了一个群像式的英雄史诗。人民领袖运筹帷幄，专家学者攻坚克难，在一个宏大的历史秩序下共造奇迹。日常生活和个人命运被历史的宏观视野遮蔽，个体被嵌入目的论式的历史秩序中，成为抽象的"复数的人"的代表。

纵观这些影视剧文本，无论是表现从历史神话中的大家回归日常生活中的小家，探寻个人的意义；还是讴歌在超越性价值的感召下，舍弃小家投入大家的集体主义精神；抑或是将个体置身于整体秩序中，用宏观视野展现历史的决定性作用："家"与"国"之间，"单数的人"与"复数的人"之间，在历史叙事中总是存在着难以消解的悖论。雅奇的英雄色彩和俗韧的常人品质[1]，在创作者眼里成了一道非此即彼的"选择题"。观照日常生活和复活人性总要在"去崇高"和"去神圣"的叙事逻辑下进行；书写英雄史诗则必然要走向日常生活的彼岸，将生活世界抽象为大写的真理。

《奔腾年代》给出了第四种破题思路。该剧以"许国以梦、许爱以恒"为主题，试图展现个体与集体、小家与大国之间相互成就的平衡关系。

[1] 王一川：《主旋律影片的儒学化转向》，《当代电影》2008年第8期。

"造出比螺旋桨飞机还快的机车,和心爱的人共度一生",是常汉卿和金灿烂共同许下的人生誓言。电力机车是常汉卿的毕生梦想。他热爱科学探索,有很强的好奇心和过人的创造力。他对电力机车研发的热情根植于个人的性格特质和成长经历。而对于金灿烂,电力机车则是弥补人生遗憾的方式。她的哥哥因为蒸汽火车跑不过敌军的螺旋桨飞机而身死战场。让火车跑得更快从而挽救战友生命、实现军人使命是兄长的遗愿,也是金灿烂对他的承诺。在这个意义上,"造出比螺旋桨飞机还快的机车"不仅是个体所背负的国家使命,也是在偶然的私人史中产生出的个体诉求。常汉卿的"阶级成分"在那个特殊的年代里成为他获信于人的阻碍。而超出常人的知识与眼界,也使他的言行往往不为人所理解。金灿烂则恰好给予了他所需要的信任、理解和支持。金灿烂出身"草莽",只有通过支持常汉卿的科研事业,才能造出电力机车,实现兄长的遗愿。她为试验机车"掌舵",既是承继兄长的使命,也是为常汉卿保驾护航。二人相互倾心、彼此成就,构筑了一个温情而圆满的小家。这个小家在时代的风雨中为他们提供庇护,亦在历史的洪流中激励他们前行。正是这种微观的社会活力,驱动了电力机车事业的发展,为强国战略的实现和民族宏图的展开打下坚实的基础。因而"和心爱的人共度一生"便不再只是一句爱人间的温情诺言,更饱含了在时代的震荡中风雨兼程、共同书写历史的热血激情。

在剧中我们依然可见超越性的感召力和英雄回归日常的人性复活,但其叙事逻辑已经发生了转变。超越性的感召力不再试图消解家庭生活和个人意义,反而成了一种积极的因素。信心动摇的常汉卿在离行的火车站上遇到了金灿烂的战友,正是他们身上所负有的革命主义精神将他留了下来,而这也成为常、金二人情感关系的转折点,也使他们的结合成为可能。另外,家庭生活被塑造成了超越性感召力发挥效用的中介。剧中对负罪者的救赎往往就是通过家庭的中介力量而实现的。冯仕高重新投入母亲的怀抱,才放下恨意,结束偏执的迷途;白曼宁和周铁锤组成了真正的家庭,才走出狭隘的个人欲望所编织的命运囚笼。而英雄回归的历程,则在复活人性的同时也保留了历史神话的维度。金灿烂先后放弃了晋升机会和干部身份,成了一名普通工人。这意味着她与过往荣光逐渐剥离,从神话的光晕中走出,进入现实的日常生活中。然而这种日常生活并没有脱离历史的进程,也并非被动地卷入其中。随着革命神话的终结,历史转入了发展的轨道,她以新身份进入新的历史征程,以常人的姿态书写个体视点

图 10-4　变成普通工人的金灿烂

里的历史神话新篇章。

　　《奔腾年代》所描绘的国家愿景与个人理想的结合，不是前者对后者的感召，不是一种超越性力量对凡人生活的启示，它没有使人发现某种超越日常的意义和价值，并召唤人们奋不顾身投入其中，反而尝试着在二者间进行有机整合，使自我实现和超越价值追求之间产生一种朝向一致的平衡。这种平衡被塑造为自我实现、家庭美满和国家发展的必要条件，任何偏倚一端的取向，都会带来具有悲剧意味的后果。剧中只有金灿烂和常汉卿的婚姻家庭是圆满的。大姐常汉坤只顾及家族命运，为小家付出了青春而孤独终老；白曼宁和周铁锤只渴求私人的安定生活，却遭受了更多挫折；冯仕高为个人情感走向了革命理想和科学精神的反面，最终失去了生殖能力和健全的右腿，终生没有获得幸福。而常家白楼被侵占和归还的情节也成为社会失范和秩序重建的象征符号。在这一系列的政治寓言中，"家"与"国"之间，"单数的人"与"复数的人"之间的关系被重新审视，一种平衡的关系得到彰显。

(三)多元整合的文化愿景

存在于历史和现实中的社会差异成了影视创作者构造戏剧冲突的不竭源泉。影视剧关注社会差异引发的社会冲突，也通常会为冲突的消解提供合理的戏剧情境，进而阐发某种社会整合的逻辑。在既往的影视剧创作中，一元化的整合逻辑相对突出。无论是迷途者向正途回归，还是抱残守缺者被激流清退，最终都试图在社会成员之间构建一种奠基于真理启示的同一性，通过消除异质性来实现社会整合。在经典剧集《无悔追踪》里，潜伏半生的国民党特务冯静波在肖大力的人格感召下，认同了他和他的信仰。幡然悔悟的冯静波写下自首信，请求肖大力宽恕"昨天的敌人"。跨越40年的追踪与逃避在一方的救赎和另一方的皈依中结束，"昨天的敌人"成了今日的同志。电视剧《特赦1959》，则将救赎与皈依的叙事逻辑置于更宏大的历史维度上，并在"君子赦过，强国宥罪"的主题中将其推向极致。在另一类故事里，冲突的消解所依靠的不是异质组分的同化，而是特定组分的消亡。在《大工匠》里，消亡的是陈旧体制和陈腐观念。固守工人阶级荣光的肖长工在社会转型的阵痛里饱尝人生下沉的悲苦，而思想活跃的杨老三则顺利地融入了时代变迁的激流。在生命的最后时刻，肖长工同意了杨老三和肖玉芳的感情。二人间的和解不是肖对杨的认同，而是将逝者面对现实的无奈之举。随着制造割裂的旧观念的消亡，社会生活被统合在新的思潮中继续向前。而在更多的影视剧里，消亡的则是道德上被判定为恶的组分。坏人被打倒，乱局被扭正，崩解的力量被重新聚合起来共赴正义和光明的前程，这已然成了一种典型的剧作程式。

然而，社会差异并不是总能够被置于一个价值序列中进行排序并据此裁定优劣，予以取舍。任何形式的同一性都寓于多元性之中，共识的达成也难以抹去社会的复杂肌理。一元整合的叙事逻辑往往遮蔽了那些"并列的"、不可通约的异质性，忽视了这些社会差异间的冲突与整合。《奔腾年代》便从这样的关切点着手，展开了一幅多元整合的图景。在剧集中，冲突的根源被解释为傲慢与偏见。冲突的消解依靠彼此的理解和对话，也奠基于对多元生活方式和不同个人选择的尊重，更出于对普遍的、超越阶级属性的人性本真的坚守。常汉坤最终依然保留着文明体面的生活方式，在故事的尾声，她选择回到法国，这一方面是出于对已故恋人的追思，而另一方面则表现了她在经历半生的风风雨雨后，依然青睐着记忆中的异域文化与生活习惯。她改变的，只是从拒斥和否定金灿烂的生活方式，变得尊重和接纳对方的选择。同样的叙事逻辑

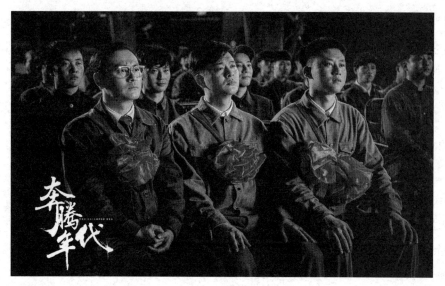

图 10-5　一代电力机车人攻坚克难

也出现在《父母爱情》中——没文化的农民军官江德福和资本家出身的大小姐安杰,在双方原则性立场面前,没有用爱作为筹码强迫对方改变,而是彼此尊重。甚至江德福开始爱上了咖啡,安杰与左邻右舍的关系也变得融洽。安杰和小姑子江德华的冲突也是如此,安杰感受到了江德华身上那种超越阶级属性的善良人性。而江德华也在安杰身上感受到文明的美好。两个水火难容的人通过彼此的理解和尊重变得相知相亲。

《奔腾年代》还试图在更深的层次上谋求多种时代话语的整合。一生致力于蒸汽机车研发的姚怀民没有被塑造为陈腐的守旧者。他所代表的稳健而务实的保守主义话语,与常汉卿所抱有的变革创新思想,形成了一股合力,维系着中国的机车研发事业。在既往表现中国科技事业的影视剧里,科学精神往往被置于次要位置,被突出的更多的是艰苦奋斗和民族崛起的发展话语。在《奔腾年代》里,科学精神被推向了前台。在常汉卿和金灿烂具有象征意味的婚姻关系中,这种科学精神实现了与革命理想主义的整合。王胖子将"我是群众"挂在嘴边,他总是逃避纷争,力图保全个人利益的想法。在剧中他并没有受到指责,反而,隐含其中的健全个人主义受到了某种程度的认可,那枚火车头勋章就是在表彰他对正义的平凡坚守。多元的时代话语和谐并存,有

赖于开放的社会结构和宽适的主流意识,同时也需要一种积极调和的秩序性力量。在剧中吴厂长就是这种力量的具体表现。在他的维系下,具有不同身份、心怀不同观念的工厂成员彼此和解,形成合力,共同推动了机车事业的发展。

二、人物设定与象征寓意

《奔腾年代》的角色都在某种意义上是时代的政治符号,他们被嵌入一个彼此关联的隐喻网络中,成为支撑表层情节的内在结构性力量。这些人物汇集起来,共同讲述了一则鲜活生动的政治寓言。

(一)常汉卿和金灿烂:科学精神与革命理想的耦合

常汉卿代表了单纯的科学精神,他理性严谨,求真务实,但也不免有高傲的精英色彩和疏离现实的书生气质。金灿烂则代表了朴素的革命理想主义,她善良正直,热情宽容,却也有时会鲁莽冲动,盲目乐观。常汉卿和金灿烂的结合象征着科学精神和革命理想的结合,两种原初而朴素的观念在这种结合中逐渐走向成熟。科学技术被嵌入整个社会系统中,并不是一个孤悬的理性部门。科技从业者不仅要探求真理,也要通达人情,在复杂的社会关系中积极行动。金灿烂以身体力行的方式将群众路线写进了常汉卿的科学精神里。常汉卿因田长工计算数据出错,在艰难时刻责令他退出项目组。离开项目组意味着物资配额的减少,这使田家本就紧张的生活雪上加霜。更关键的是,常汉卿对一个兢兢业业的老军工所采取的不念人情只问是非的处置方式,难以为众人所理解,这使他陷入了非议。金灿烂到田长工家里说了一段快板,为常汉卿辩白,向田长工致歉,这才逐渐平息众议。事后金灿烂要常汉卿"多读读中国这本书,多读读手上有老茧、身上有弹片的中国人"。这种扎根乡土的同理心正是常汉卿抽象的数理知识结构所匮乏的。常汉卿在金灿烂的影响下,不再做闭门科研的知识精英,他开讲座解释自己的主张,用广播在全厂直播机车实验,让科学精神走进了大众文化。而面对宝成线试车过程中失责的巡道工人,常汉卿也一改往日的"铁面无情",他注意到了巡道工人所承担的超负荷工作和制度安排的不合理性,于是为他们请愿开脱。正

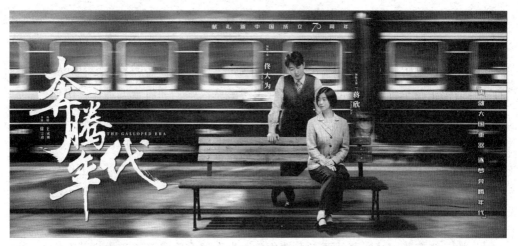

图10-6 相守一生,奔腾一生

是在金灿烂的引导下,常汉卿逐渐显示出一位成熟科学家所应有的人文关怀和社会担当。而革命精神如果一味地扎根于乡土情感,在目的正当性的遮蔽下忽视理性精神和现实问题,不免走上民粹主义的歧途,陷入天真幼稚的泥沼。价值理性与工具理性不应该被割裂开来,什么是有意义的生活和如何实现这样的生活,是人类面对的同样重要的问题。金灿烂刚到机车厂时,是一个相信"只要主义真,问题都能化解"的革命英雄,她进厂的第一件事就是打快板为科研工作加油鼓劲。然而科研工作所需要的"燃料"并不单是天真的理想和朴素的热情,它更需要冷静思考的空间和社会大众的理解与信任。在常汉卿的指引下,金灿烂越来越理解科学精神。她担负起为科研工作保驾护航、协调社会关系的重任,并在这个过程中具备了日益成熟的政治智慧。最终,金灿烂成了一名合格"驾驶员",为科研事业乃至社会发展引领航向。

象征科学精神和革命理想的常、金二人所处的阶层背景也具有特定的代表性。中国的新民主主义革命发端于社会底层的劳苦大众,在军事斗争中实现了民族独立和人民解放,这种独特的社会历程使革命精神原生地包含了一种"草莽英雄"的气质。金灿烂出身贫寒,身世坎坷,后来在战场上建功立业,成为受人尊敬的战斗英雄。她是革命队伍中最有典型意义的代表。而常汉卿则出身富贵,留洋海外并获得博士学位,崇尚自由,品位高雅,是那个时代典型的知识分子。他们之间的阶层差异使他们的爱

情似乎是一桩不可能的事情。然而，使不可能的爱情成为可能的，正是解放的社会情境。解放的话语消解了社会阶层的隔阂，平等的关系提供了一种相爱的可能性。而这种相爱也意味着中国社会正在从割裂走向整合，一种更加成熟的意识形态和更加稳健的社会结构正在孕育之中。部队首长到常家考验常汉卿，并将金灿烂托付给他，正意味着，肩负救亡和解放使命的军人将纯真的革命理想托付给维持社会常规运转的专家系统。具有"草莽英雄"气质的军事逻辑已然无法满足国家治理和社会发展的需要。革命军人完成了历史的使命，将接力棒交到了更合适的人手上。正如剧中反复提及的"一代人有一代人的际遇，一代人有一代人的使命"，正是在这样的历史接力中，社会的变迁与发展才得以实现。

与常汉卿有着感情纠葛的两名女性角色，也在这个隐喻系统中承担着特定的言说功能。冬妮娅代表了无国界的科学精神，她倾力协助常汉卿展开研发工作，甚至在撤离时不惜赌上自己的大好前程也要留下关键资料。她也因此在回国后受到处罚，不得不离开故土到异国他乡发展。她在与常汉卿共事的过程中萌生爱意，多年后在SD公司重逢时，她更是表露爱意并试图挽留常汉卿。然而，他们之间的感情终究没有实现的基础。在某种意义上，无国界的科学精神是人类对于知识扩散的理想追求，然而在现有的国际秩序下，缺少国家力量的支撑，科学研究往往难以展开，冬妮娅在异乡漂泊和被边缘化的处境便很好地印证了这一点。她一身才学无法得到施展，令人惋惜之余，也揭示了家国情怀和科学精神之间无法割裂的辩证关系。而廖一梅则有着自由新潮的气质，她天赋卓然，不拘小节，有着不俗的艺术品位和游戏人生的不羁态度。然而，她将科学视为一种私人的趣味，一种圈禁在自我世界中的个人追求。这使她无法理解常汉卿所抱有的人生理想和生活态度，她的追求也因此难以得到对方的回应。冬妮娅和廖一梅在某种意义上，是常汉卿人格的两个侧面。常汉卿所持有的纯粹的科学精神应该也是超然于政治纷争和民族隔阂的，是一种根植于人性的求真欲，更是普惠人类的理性工具。在这一点上冬妮娅与他别无二致。另外，常汉卿也是一个具有浪漫气质的科学家，热爱诗歌与音乐，感情热烈而鲜明，这与廖一梅也有着诸多契合。然而正如常汉卿所说的："在情窦初开的时候，都想找一个像自己一样的人，结果找来找去就越来越孤独。后来慢慢发现，相似的人适合一起打打闹闹，互补的人才适合一起慢慢变老。"廖一梅和冬妮娅都无法成为那个与他"互补的人"，她们是常汉卿人格

的片面投射。这两个被外显的人格维度既不能代表完整的常汉卿，也不能与他的人格特质相互补足。常汉卿的情感观念和科学理想已然更加成熟。他明白，科学与爱情一样，都不是自己与自己的游戏。科学家需要跨出专业共同体的疆界，与更广阔的社会展开互动，科学精神亦需要一种异质的理念来填补它原生的缺陷。

（二）"代父"吴厂长：主流意识形态的拟亲表征

在人类社会的关系结构中存在着仿拟家庭或家族关系而组织起来的因素，这种因素对个人的成长产生重要的作用。在中国的泛家族文化中这种拟亲关系有着深厚的历史传统，而"子辈如何成人"便是根植于这个传统的核心命题。在《奔腾年代》中，子辈成人的命题超越了人际伦理的表层逻辑，被转换为朴素的科学精神和天真的革命理想如何成熟的问题。中国古代还存在着一种"代父"传统。[1] "代父"就是替代父母行使养育职责的人。而在《奔腾年代》的隐喻系统中，"代父"也获得了一种非人格的意义，他既是现代社会机构中的组织力量，亦是宰制性的意识形态。在剧中，厂长吴学谦便是这种"代父"的人格化表征。他拥有老一辈创业者伟大而崇高的理想，对祖国的未来充满希望，兼具科学知识和革命信仰，是能够洞察下级内心并为其提供保护的父亲般的角色。正是在他的引领下，常汉卿和金灿烂才得以结合，并成为独当一面的社会建设者。而他们所代表的科学精神和革命理想也走向了成熟。他也是社会主义建设时期成熟政治智慧的集中表现，是秩序的象征。在剧中，他维系着机车厂的运转，为异质性力量的协同合作提供秩序性的保障。吴厂长在故事中的显与隐便标示着秩序的立与破。他向冯仕高妥协，便为事故埋下祸端；他一旦不在场，混乱便随之而来；而他的回归，则意味着混乱的终结和秩序的重建。

在人物设定上，常汉卿和金灿烂的父亲都处于不在场的状态。常汉卿的父亲早年去世，只在常家姐弟的言谈中偶然出现。而金灿烂的父亲则自始至终未被提及，相依为命的兄长在某种程度上扮演着父亲的角色，然而却也殉身沙场，只在回忆的片段中存在。父亲在金、常二人的精神世界里以一种极其模糊的面目存在着。在金灿烂那里

[1] 王一川：《励志偶像与中国家族成人传统——从〈士兵突击〉看电视类型剧的本土化》，《天津社会科学》2008年第1期。

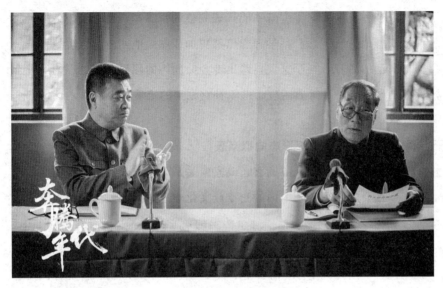

图 10-7 秩序的象征——吴厂长

父亲式的意志是兄长留下的机车理想和革命信仰，而在常汉卿那里父亲留下的则是一份机车事业。它们都极度抽象而空泛，但这种隐约显现的父辈意志成了他们人生路径的起点。在某种意义上，他们所笃定的人生实践便是一场"寻父"之旅。"寻父"就是让父辈意志由抽象变得具体化，由空泛变得充实化。吴厂长的存在就起到了这样的作用。他在一个又一个的具体事件情境中，对常、金二人予以帮扶、引导和教育。他填补了常、金二人在情感和人格上的缺失，更拓宽了他们在精神和信仰上的境界。这段拟亲关系在剧集的尾声以一种极富仪式感的方式被推向了前台。即将退休的吴学谦给金灿烂和常汉卿做了一道铁锅炖鱼，而这道菜也是金灿烂的兄长常常做给她吃的。兄长和厂长，两个"代父"的形象在这里交叠，拼合成一个完整的精神父亲。她的"寻父"旅程也在此完成。常汉卿拿出了入党申请书邀请吴厂长做他的介绍人，随后又引用了陆游《示儿》中的千古名句："王师北定中原日，家祭无忘告乃翁。"由此常汉卿也完成了认父仪式。在这个家庭化的政治仪式里，作为主流意识形态表征的"代父"吴学谦得到了正名，获得了"示儿"的权利，成了真正的精神父亲；而象征朴素科学精神和天真革命理想的常金夫妇则完成了他们的成人礼，正式接过了父辈的事业。

(三)"反派"冯仕高：隐含的现实主义批判锋芒

总体而言,《奔腾年代》是一部具有浪漫主义色彩的电视剧。无论是明快的影调、理想化的戏剧情境，还是极富热血的叙事格调，都体现着浪漫主义气质。然而在这副浪漫主义的躯体内，还同时涌动着一种异质的美学元素。这种隐含的美学元素被集中安置在一个人物的设定上，那就是剧中的"反派"冯仕高。顺着他的情节线，观众可以显著地感受到其中隐含的现实主义批判锋芒。

冯仕高在剧中的人生经历展现了一个有着理想抱负、良善意志和爱情追求的人被扭曲和异化的过程。在那个时代政治话语中所有负面的因素几乎都在他身上得到了印证。他被推入科学精神和革命理想的对立面，冒进、教条、偏执、狭隘、机会主义……而这一切的根源，在主观意义上，是一份错位的爱。他所迷恋的并非是金灿烂身上纯真的革命理想，而是战斗英雄的神话光晕。他几乎没有与金灿烂以常人的身份相处过。在他眼里，金灿烂永远是那个站在舞台中央接受嘉奖的"最可爱的人"，而他也一向以"政治生涯"的引路人的角色面对她。对冯仕高而言，他似乎能够在英雄的光晕中共享这份荣光。他渴望持久地分享它，以满足潜意识里浮动的虚荣心和空泛的信仰，他在想象中建构出来的金灿烂隐喻着他所怀有的革命信仰。金灿烂身上打动他的是虚浮的荣光，而革命信仰感召他的也无非是某种政治上的优越感。为了满足这种错位的欲求，他在那个时代的政治话语中寻找着各种机会，以使这种欲求获得"合理性"。在时代特殊的话语场里，留苏归来的冯仕高有着更纯正的红色血统，而作为政治部主任的他亦获得了超越常人的政治地位。在当时社会的一般期待里，他似乎才是那个配得上战斗女英雄的佳偶。个人的欲求一旦披上一种具有公共色彩的虚假合理性，就可能陷入失控的境地。他慢慢地将追求演化为以爱为名的胁迫，而这种逻辑再进一步便是以善为名的暴力，这也是人类历史上所有政治灾难中最核心的微观逻辑。冯仕高的恶并非是混沌的恶，他的内心依然存有良善的意志，他只是缺少对自我的真诚，在错位的欲求中他失去了私欲和理想的平衡，正如剧中常汉卿所评价的："他就是这样一个很矛盾、很偏执的人。"

在某种意义上，冯仕高也是观众窥见那个时代结构性问题的"潜望镜"。社会治理借由非制度化的手段展开，连续的非常态成为机会主义滋生的土壤，使"讲政治"成了"讲风向"，"觉悟高"变成"嗅觉灵"。正如在中苏关系破裂却被高层按而不表

图 10-8 恩怨纠葛的三人

之际,冯仕高敏锐地嗅到了政策转向的气息,于是他从相框中取下了留学苏联时的合影。他将曾引以为傲的经历和奉为圭臬的教旨,一时间全部抛弃,其中的讽刺意味不言而喻。而另外,法制的缺位和意识形态的过度封闭,为个人窃取公权力提供了便利,也使公权力获得了无限侵入个人生活的可能。政治工作几乎无孔不入地渗透在那个时代的生产生活中,以致一个政工干部可以随意阻碍一桩你情我愿的婚姻。而在那个时代的语境下,体制通过意识形态机器赋予人们身份,这个身份成为个体命运的基点。剧中,周铁锤和白曼宁半生所渴望的便是一个正当的身份。体制所塑造的这种欲望结构为冯仕高这类人提供了搅动时局的可能性,政工岗位上丰富的意识形态资源成为诱逼个体的资本,在那个特定时代的社会互动结构里积攒着疯狂的能量。

冯仕高因为偏执冒进,在一次违规的机车实验中失去了正常的右腿,更丧失了生育功能。这则政治寓言式的情节无疑揭示了创作者所持有的批判立场——任何违背社会发展规律的政治话语,都必将失去"生育繁衍"的能力,而那些滋生他的土壤终将被历史的激流冲散。

三、现实意义与行业启示

《奔腾年代》的创作者对艰难岁月和敏感历史恰到好处的拿捏与处理,以及他们紧扣时代脉搏的当下意识,都对行业实践有着独到的启发意义。此外主创团队以"苛刻"的艺术态度打磨故事情节和历史影像,通过大量的案头工作储备了丰厚的文史资料和专业知识,并在此基础上打造出贴近历史原貌的、具有年代质感的戏剧场景和人物形象,显现了一种雕刻时光的艺术旨趣。

(一)探索艰难时期的艺术表达

《奔腾年代》没有回避敏感话题和艰难岁月,而是通过有技巧、有尺度的拿捏,分辨出那些可被言说的历史记忆,使这股奔腾的热血能够穿越当代历史,呈现了一个在时间序列上完整连贯的故事。这种有益的艺术探索为年代剧和历史剧的创作提供了可资参考的经验。这些探索主要表现在以下三个方面:

一是突出艰难时期的人性光辉,以坚守和乐观的积极面向来抵消现实的残酷性。《奔腾年代》在表现三年困难时期时,没有过多地着墨于物资紧缺所造成的生存困境,而是着重地表现了艰难岁月里人与人之间守望相助的美好。无论是匀出配额物资给乡下家人的王胖子,还是给所爱之人送去地瓜干的许凯,都象征着人性的温情战胜了生理欲求所驱动的越轨冲动。而金灿烂开垦花园种菜、在仓库里发蘑菇、教王胖子打田鼠,这些积极的应对行动,都将希望存留在了艰难岁月里,消解了人在面对不可抗力时的无力感,从而抚慰了精神层面遭受的创伤。而该剧在涉及"文化大革命"时期的情节时,有意识地回避了暴力冲突和失序混乱,而是通过展现不同人物的内心挣扎,来揭示良善意志的存续。同时剧中人物对背叛者和越轨者的嫌恶也显示出道德秩序的韧性。这些积极因素真实地存在于历史时空中,创作者将它们挑选出来,以戏剧化的方式呈现给观众,有效地缓释了揭开伤痕所带来的阵痛。

二是将政治问题推入后台,以伦理审视替代政治反思。《奔腾年代》中复杂的社会冲突和权力斗争以不在场或间接在场的方式展现。代表反动势力的冯舅一直都只通过电话传声,而从未真实露面。吴厂长被卷入政治斗争的情节也大都用他的"离场"来象征,或是赴京学习,或是到部里开会,或是接受"劳改"。这些剧情设计都将复

杂而宏大的历史问题背景化，政治风波作为一种"外在的"搅动因素影响着机车厂的运转和身处其中的人物关系。此外，创作者有意将政治风波和社会冲突降格，以人际伦理的视角来展开叙述。"文化大革命"在机车厂引发的混乱，被解读为公权力失控下的个人恩怨。在剧中，冯仕高带头造反的最大动机就是想要把"受到的侮辱还给他们"。个体欲望被推到前台，成为历史阐释的基础。而暴力冲突也被有意回避，以孩子之间过火的打闹来隐秘地指涉动乱岁月里的人性阴暗。而家庭剧要素引入后所铺设的人物关系，也为这种降格化处理提供了有力的情节支撑。正是在这样的处理中，政治性的主题批判在人际伦理中被道德化和情感化。此外，与破坏性力量的隐去相对的，是建设性和秩序性力量的显现。党的初心和正确领导始终都以其人格化的形象在场，吴厂长和杨部长便是这样的形象。

三是采取喜剧化的表达策略，在语言幽默中缓解历史伤痛。《奔腾年代》用轻喜剧的方式开启历史叙事，诙谐幽默的台词和逗笑打趣的情节，与伤痛的历史记忆之间形成一种戏剧张力，形塑了笑中含泪的审美品格。无论是常汉卿在天台和金灿烂嬉闹着晕倒，还是常家姐弟得知自己吃下鼠肉时的窘态，都十分精准地维持了悲喜之间的微妙平衡。

（二）立足当下的历史书写

一部影片的产生是一次话语事件，而这一事件并非凭空产生，它根植于现实话语组合所形成的话语场，受其规范，又加以突破。[1]艺术创作中的历史书写都必不可少地需要具备某种立足当下的现实观照。《奔腾年代》的题材选择、破题思路和剧作风格都体现着这种观照当下的文艺品格。

1958年湖南株洲电力机车厂研制出中国第一代电力机车，成了中国早期工业建设的里程碑。在随后的数十年里，中国铁路完成了多次大提速，在2007年迈入了高铁时代。如今"复兴号"高铁时速达到350公里，这已然让"中国速度"享誉世界。火车工业可谓中国经济社会发展最具代表性的领域，自主研发的机车也成为中国制造的典范和名片。中国的火车工业从迟到的起跑，到跟跑，再到如今实现领跑的过程，是

[1] 王一川：《叙事裂缝、理想消解与话语冲突——影片〈黄河谣〉的修辞学分析》，《电影艺术》1990年第3期。

整个国家工业建设的一个缩影。回顾这段奔腾岁月，可以让我们更深刻地理解当下的社会情境，把握中国现代化事业的演进理路，从而凝聚社会共识，提振发展信心。《奔腾年代》作为中国首部聚焦火车工业的电视剧，不仅填补了市场空白，也更生动地回应了这样的时代背景。

创作者在破题时将关切点首先放到这样的一个命题上——面对新一轮科技革命，中国人应该秉持何种精神风貌，做出怎样的思想准备，以迎接它的到来。对这一命题的探讨贯穿了整部剧，成为形塑情节的深层意旨。无论是破解家国叙事的悖论，还是反思社会整合的文化阐释，都不单是一种对类型突破和程式创新的追求，还包含了这种立足当下的现实意义。立足革命初心，弘扬科学精神，正是创作者就这个命题所阐发的文化期待。创作者进入历史时空，搭建起一个精巧的隐喻系统，在具体的戏剧情境中演绎和论述着他们构想的合理性。

此外，创作者还敏锐地关注到当代社会同时存在着的"向心"和"离心"两种趋势。一方面，高度分工和深度链接的社会系统产生了强大的同质化力量，促使社会生活一体化；另一方面，人们通过个性的表达和社会差异的制造来抵御这种一体化压力，从而产生了多元化倾向。在中国，伴随着社会转型和经济发展，曾被具有高度整合性的救亡图存话语遮蔽的社会异质性得以显现，个体欲望得到释放，社会分层和分群的趋势也逐渐凸显。在这样的情境下，对社会差异的承认和再整合就具有了现实的迫切性。大众文化需要关切当代人所处的社会境况，为大众提供借以思考其社会体验和生活意义的文化资源。影视剧作为当代大众文化的典型样式，必须在其言说机制中妥善地回应当代生活的这种内在张力，为社会的多元整合提供一种文化图示。正是在这种语境下，《奔腾年代》尝试重新阐释历史，为曾经冲突的社会力量构建一种和谐共存的戏剧情境，以促成不同阶层或不同立场间的相互和解。这种历史书写投射了当代中国社会的现实境况，也包含着当代人对历史的心理想象，贴合了当下观众的接受情境和文化需求，更契合了主流意识形态自我调适的趋势。

（三）雕刻时光的艺术旨趣

2009年中国研制出运载功率高达9 600千瓦、可挂载300节车厢的重力电力机车，创造了世界奇迹。在那时，编剧王成刚就萌生了创作《奔腾年代》的念头。进入创作

阶段后，他花费了三年时间精心地打磨剧本，采访了上百位中国火车工业发展的亲历者，查阅了大量文史资料和专业文献。这些丰富的创作资源为人物设计和情节展开提供了扎实的素材基础。编剧在广阔的历史时空中寻找与电力机车事业相关联的人事物，并在合理的戏剧情境中将他（它）们编织在一起。几乎所有的主要人物都能在历史的舞台或角落里找到对应的原型。

金灿烂和她的兄长的角色取材于抗美援朝战争中组建的中国人民志愿军"钢铁运输线"。志愿军入朝后，由于美军的破坏，可以就地筹措的物资十分有限，而美军又借助空军对志愿军的补给线展开了"绞杀战"。这使得物资运输举步维艰。志愿军铁道兵在恶劣的条件下与敌机赛跑，艰难地进行着抢修、抢运工作。这些鲜为人知的故事在纪实文学《钢铁运输线》中被记载下来，王成刚正是根据这段历史设计了金灿烂的身份背景。而用朝鲜战场上抓获的战俘换留美人才归国也取材于真实历史，其中广为人知的便是钱学森归国的故事。彼时中美交恶，美国移民局下令禁止理科、工科、医科专业的学生出境，有近5 000名中国留学生无法归国。在多方斡旋和屡次交涉之下，仍有一部分被指称掌握核心技术机密的学生被扣留美国。在当时的局势下，羁押在中国境内的美军军事人员和间谍成为谈判的筹码，并最终通过人质交换的方式换回了留美人才。常汉卿归国的故事便是根据这段历史创作出来的，并因此与金灿烂建立了一重命运的羁绊。

《奔腾年代》的故事发生的主要场景——江南机车厂，原型是株洲电力机车厂。其前身是创始于1936年的株洲总机厂，曾为粤汉铁路、浙赣铁路和湘黔铁路承修机车。1949年后被新政权接管，并在1958年研制出中国第一台干线电力机车，奠定了它在中国火车工业中的地位。而常汉卿的人物设计综合多位奋战在株洲电力机车厂的科技人才，他们或在宏观层面影响国家战略，或在微观层面引领技术方向。其中具有代表性的原型人物有三位：第一位是中科院院士程孝刚，他曾赴美深造，归国后主持修建了株洲总机厂。新中国成立后，他担任科学院学部委员，参与了国家高层次的科技决策。他也曾明确指出电力机车代表着未来的发展方向，应尽早在这个方向进行科研部署。第二位是技术专家蒋之骥，他曾任株洲电力机车研究所的副总工程师，后来被调入铁道部。在他的极力主张下，中国电力机车全部采用硅整流器技术取代传统的

引燃管整流技术。第三位是刘友梅院士,他于1961年从上海交通大学毕业后被分配到株洲电力机车厂。第一代电力机车在引燃管整流和牵引电机等关键部件上可靠性较差,在刘友梅的带领下技术团队成功研制出第8号原型车并成功定型为"韶山1型",这就是剧中"奔腾1号"的原型。剧中常汉卿的一些人格特质和职业经历便取材于刘友梅院士。刘友梅擅长文娱活动,曾当过厂里大型歌舞的导演,而这也与颇具文艺气质的常汉卿相吻合。此外,刘友梅记忆力超群,被称为"电力机车的活字典",而剧中的常汉卿也被冠以这个称号。刘友梅在机车厂经历了"十年动乱",先后担任过"韶山1型"的总设计师、机车厂副总工程师,这也与常汉卿的职业经历多有重合。编剧在设计角色时,出于降低观众认知负担的考虑,将多位科研工作者的经历糅合在常汉卿一个角色中,尽管在某些程度上使这个形象带有"超人"色彩,但在一种戏剧化的叙述中,这种夸大依然在合理范围之内。

而为了增进故事的戏剧性,强化艺术角色的象征寓意,编剧把一向都是公立性质的株洲电力机车厂改编为接受了社会主义改造的民族资本家企业。尽管这种改编存在某种程度的失真——民国时期并不可能存在兼具技术能力和资本储备的私营机车厂,但这样的改编也确实成就了整个故事的基本冲突结构,而且呈现了一段贴近真实的公私合营的历史,无论是定息、特供,还是董事身份,这些不为观众所了解的历史细节都扭正了他们关于历史的认知偏差。

《奔腾年代》不仅在剧作层面尊重历史,注重考究,在人物形象和戏剧场景上也怀有近乎"苛刻"的艺术态度。为了展现时代质感,剧组从全国各地搜寻、调运了符合拍摄要求的各类火车,包括蒸汽火车、内燃机车、电力机车近20种。还根据历史资料制作了多个1∶1的机车模型和CG动画。《奔腾年代》的主要取景地在衡阳,与机车厂原型所在的株洲同属湖南省。剧组选定了衡阳木材厂和建湘机械厂等老工厂作为江南机车厂的取景地,生动地再现了那个时代的特有风貌。而演员也深入了解了那个时期人物的精神面貌和生活习惯。蒋欣通过生动的肢体语言——特别是叉腰和背手——准确地表现了金灿烂的军人气质。而为了贴合革命军人的身形,她还特地去增肥,让自己看起来更为壮实,更有魄力。

《奔腾年代》创作团队对历史细节的拿捏,对时代风貌的还原,对既往事实的尊重,

图 10-9 富有年代感的场景

体现了他们对艺术品质的执着追求和对历史书写的虔敬态度。该剧将创造性的美学理念植根于真实的历史时空,编织动人的故事情节,进而基于对现实问题的有所观照、有所阐发,这样的创作真正地展露出雕刻时光的艺术旨趣。

四、市场表现与产业运作

(一)台网联动的市场表现

《奔腾年代》采取台网联动的播出策略,于 2019 年 10 月 24 日在浙江卫视和东方卫视联播,并同步登陆爱奇艺和腾讯视频。开播之后,《奔腾年代》取得了不俗的收视成绩,在同期播出的剧集中稳站前排。

根据 CSM59 城收视数据,《奔腾年代》在浙江卫视和东方卫视的合计单日收视率全部破 2,其中有 4 天突破 3。与同期卫视播出的剧集相比,《奔腾年代》的收视表现十分亮眼,六度问鼎同时段卫视收视榜,在两大卫视累计 31 天次跻身同时段前三甲。

《奔腾年代》的线上表现也十分不俗，全网累计播放量达 8.1 亿次，单日网播量在爱奇艺和腾讯视频两大平台稳居同期剧目前三甲。根据云合数据统计，在 11 月播出的剧集中，《奔腾年代》的正片有效播放市场占有率达 3.71%，仅次于《谍战深海之惊蛰》。《奔腾年代》在网络平台的表现，总体呈现低开高走的趋势，这一方面是网络点播市场的固有规律所致，另一方面也显示了该剧在早期播映阶段所积累的良好口碑，在中后期有效地实现了市场引流，而这也从侧面证明了该剧过硬的艺术品质。

《奔腾年代》积累了一定的网络热度，曾五度登上微博热搜榜单，最高历史热搜排名达到第六名。尽管还不能被称作爆款剧，但它在主旋律剧中已然算得上佼佼者。就百度热搜指数而言，《奔腾年代》与同期参与"优秀电视剧百日展播活动"的《谍战深海之惊蛰》和《光荣时代》基本相当，资讯指数落后于作为头部剧的《谍战深海之惊蛰》，但没有显示出明显的劣势。

优秀的品质也为《奔腾年代》赢得了不俗的口碑。目前该剧的豆瓣评分为 7.2，共计 9 055 名用户给出评分。其中，54.1% 的用户给出 8 分以上的高分，给出 2 至 4 分的低分段用户仅占 11.5%。在一向以品位严苛著称的知乎社区，《奔腾年代》拿下了 7.5 的高分，而在腾讯视频平台，该剧的评分高达 8.5，跻身平台全年前十。除此

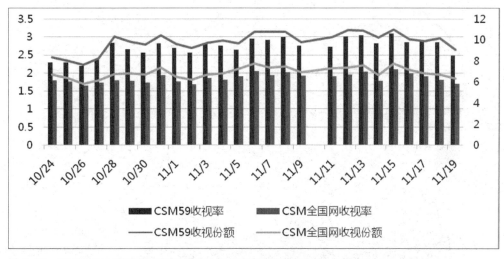

图 10-10 《奔腾年代》卫视首播收视率和收视份额（浙江卫视和东方卫视合计）
数据来源：CSM59 城收视。

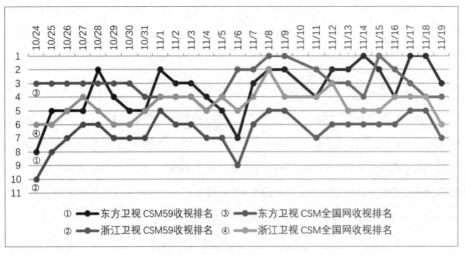

图 10-11 《奔腾年代》浙江卫视和东方卫视首播收视排名
数据来源：CSM59 城收视。

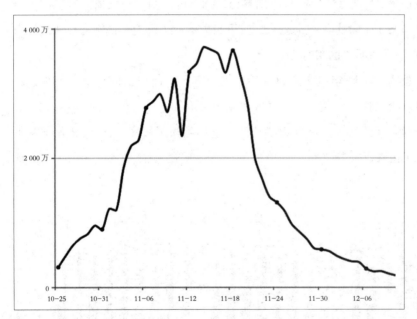

图 10-12 《奔腾年代》全网播放量统计（2019 年 10 月 25 日—12 月 6 日）
数据来源：骨朵数据。

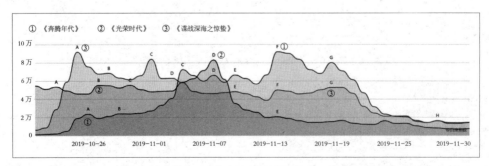

图 10-13 《奔腾年代》《谍战深海之惊蛰》《光荣时代》百度搜索指数对比（2019 年 10 月 20 日—11 月 30 日）
数据来源：百度指数。

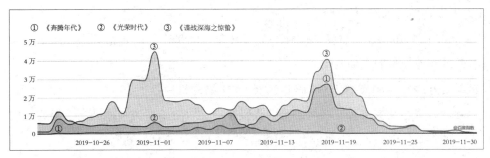

图 10-14 《奔腾年代》《谍战深海之惊蛰》《光荣时代》百度资讯指数对比（2019年10月20日—11月30日）
数据来源：百度指数。

图 10-15 《奔腾年代》豆瓣历史评分（2019年11月8日—2020年3月2日）
数据来源：骨朵数据。

之外，多家主流媒体对这部优秀的电视剧予以肯定，新华网、人民网、光明网、广电时评、《北京日报》和《文汇报》等都撰写了评论文章，盛赞《奔腾年代》的艺术品质、思想深度和现实意义，尤其是剧中对火车工业和铁路工作者真实细腻的表现，抓住了行业剧的创作精神，突破了行业剧长久以来令人诟病的"悬浮"现象。在国家广电总局主办的创作研评会上，与会专家也对《奔腾年代》予以了高度评价，充分认可了主创团队的创作能力和艺术追求。

（二）联合助力的产业运作

《奔腾年代》在收视、热度、口碑上全面开花，既是作品的艺术魅力使然，也离不开有效的产业运作和市场营销。

联合助力，多方运作。参与《奔腾年代》制作出品的机构超过30家，其中猫眼娱乐、腾讯视频和爱奇艺三家头部互联网平台的强强联合在宣发阶段为该剧起到了保驾护航的作用。近年来猫眼娱乐开始将电影"上游化"的成功经验复制到剧集领域中来。《奔腾年代》是猫眼娱乐业务拓展的"桥头堡"。猫眼娱乐从内容、渠道、物料等多个层面给予了该剧营销支持，并借助自己的行业智库和检测系统为该剧量身定制了宣发策略。截至开播之日，在猫眼娱乐的助推下，《奔腾年代》的微博阅读量达到了1.33亿次，在电视剧官方微博粉丝增量排名中位居第二，全网短视频的映前播放量也达到了3 129万次。而腾讯视频和爱奇艺则借助平台优势，进行多渠道的映前造势和映期推广，先后投放的剧情短片、娱乐花絮和资讯视频超过700条。此外，《奔腾年代》的多家出品方都有着深厚的行业资历和不俗的业务实力。作为主要出品方之一的上海愚恒影视投资有限公司（简称愚恒影业），曾出品过《招摇》《推手》等多部热播剧。该公司的业务范围遍布行业上下游，在综艺、电影、艺人经纪等领域均有布局，出色的营利能力也为该剧的制作发行提供了有力保障。全权负责《奔腾年代》发行的红珊瑚传媒，就是愚恒影业旗下的子公司。而多家行业经验丰富的出品方对政策导向和社会发展趋势有着准确的判断力，在投资和创作的早期阶段就为《奔腾年代》积累了丰富的政策资源，使该剧入围中宣部2018年度中央文化产业发展专项资金"推动影视产业发展"转移支付资助项目、国家广电总局"2018—2022年百部重点电视剧选题片单"以及中共北京市委宣传部及北京市广电总局精品项目。而这也是该剧能够在主流媒体争取到一块宣发阵地的原因所在。

把握节奏，制造热点。电视剧的宣传推广需要遵循传播规律，根据影视剧在映前的不同阶段和放映期的焦点游移来调整节奏、设置话题、制造热点。腾讯视频电视剧运营中心主编孙宏志曾提出剧集营销的"361黄金法则"，即当剧集播出前三分之一时，已锁定六成的核心用户，此阶段应完成至少一个剧集或营销层面的爆点。[1]《奔腾年代》

[1]《腾讯视频年度指数报告发布：节目口碑不佳，用户三期就弃》，澎湃新闻，2019年12月28日（https://m.thepaper.cn/yidian_promDetail.jsp?contid=5368603&from=yidian）。

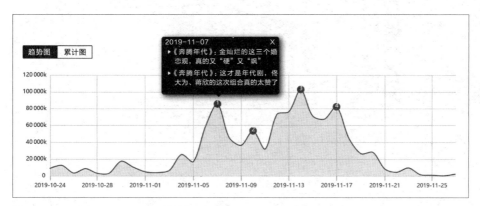

图 10-16 《奔腾年代》头条热搜指数（2019 年 10 月 24 日—11 月 25 日）
数据来源：头条指数。

在剧集设计中预置了多个潜在的话题点，如开篇蒋欣的反转造型，以及常、金二人"火星撞地球"的相遇，剧情中段常汉卿移植桃树、清理毛毯的甜宠桥段，二人在车间的火车头上举行婚礼，以及剧情后半程的冯仕高黑化等情节，都兼具了戏剧性、话题性和娱乐性。营销团队需要深度挖掘文本中潜在的话题点，结合时下热点共同确定传播焦点，进而通过充足的宣传物料，引爆话题，吸引观众，使其时时都能体会到新鲜感。通过分析头条搜索指数和百度搜索指数的趋势，我们可以发现《奔腾年代》的热度有着节律性的节奏起伏，峰值点都出现在预期的剧情爆点附近，而同期的宣发物料也被及时投放到各大娱乐和资讯平台，成功地实现了多次热点制造。

有点有面，对接需求。《奔腾年代》的收视群体主要以 20 岁至 39 岁的青壮年群体为主。剧作团队和营销团队都较为精准地击中了这一核心群体的收视偏好。他们一方面将沉重严肃的话题转化为轻松的人生喜剧，贴合了当代青年群体在喜剧中体验人生、在幽默中消解烦恼的心理特征；另一方面将颇受青年观众青睐的甜宠言情的桥段嫁接到父辈婚姻表现中，新颖而富有趣味的同时，也激发了他们去了解父辈生活的兴趣。在精准对接核心群体之余，也应该努力使宣发"破圈"。该剧的题材对大龄群体有着天然的吸引力，通过还原具有年代质感的生活情景，触动他们的集体记忆，也是剧作者和宣传团队贯彻始终的发力点。剧中随处可见的人伦情感也往往能够获得跨越年龄层的共鸣，陪长辈共历奔腾岁月也是该剧的核心卖点之一。此外，工业题材向来

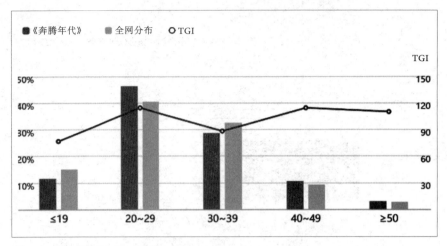

图 10-17 《奔腾年代》观众年龄分布
数据来源：百度指数。

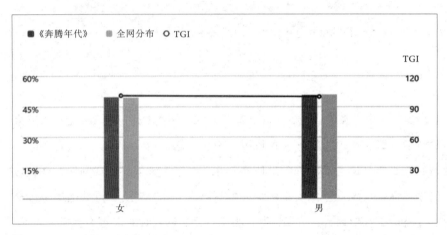

图 10-18 《奔腾年代》观众性别分布
数据来源：百度指数。

图 10-19 《奔腾年代》头条热搜关联词
数据来源：头条指数。

都更为男性观众所偏爱,但该剧以浪漫主义色彩和清新明快的影调对这一偏向进行了调节,抹去了工业剧粗粝沉重的气质;增添了幽默愉悦的成分。因而在该剧的受众群体中男女比例保持了大体平衡,这在当前中国的电视剧行业中并不常见。

五、结语

聚焦特殊行业,观照时代命题,是近年来中国影视剧创作的重要特征之一。当行业剧成为一个被重复生产的类型时,如何突破既有程式,寻求新的创作空间,依然是影视行业亟待关注的重要议题。《奔腾年代》的创作者以创新的行业实践给行业带来了新的启示。无论是填补市场空白的选题方向、重组再生的类型要素,还是对经典命题的重新解读,都体现出一种可贵的创新品质和开拓意识。一部优秀的影视剧离不开精巧的创作构想,也不能缺失对社会现实的深刻观照。《奔腾年代》通过人伦关系构建了一个独具深意的隐喻系统,深刻地探讨了科学精神与革命理想的辩证关系,兼具艺术性和思想性。而这种主旨探讨也深深地根植于中国社会的现实情况,新一轮科技革命的到来,给中国社会提供了转型发展的关键机遇。中国社会应该秉持怎样的科学精神和发展战略以把握这一机遇,成为时代最关切的命题。火车工业作为中国科技攻关和工业建设最具代表性的成果,回顾其奔腾历程,必然有助于理解当下,把握未来,进而凝聚社会共识,提升发展信心。《奔腾年代》的创作者巧妙地将有关家国关系、社会整合、科学精神、革命理想和民族崛起的探讨融入生动具体的戏剧情境中,尝试就时代命题给出自己的回应。《奔腾年代》的艺术探索为行业积累了宝贵经验,也为创作实践提供了新的空间,这应当受到充分肯定。然而,需要注意的是,这部剧依然存在着一些问题,不论是在人物设定上存在的功能化和符号化倾向,还是在少量历史细节上不经意的失真,都是影视创作中最常见的问题。如何进一步在创作过程中避免这些不足,有待影视行业的从业者在未来的探索中进行破题。

(周江伟)

专家点评摘录

赵娟:《奔腾年代》不仅见证了一个行业的成长,更是见证了一代中国人的追梦历程与热血青春。这集中展现了第一代电力机车创业者生活中有热情、心中有理想、平凡中孕育伟大的精神风貌。他们用汗水浇灌青春,用行动诠释初心,他们所经历的激情岁月与坚守信仰的拼搏精神,在当下依然具有强大的感染力。与此同时,该剧还力争还原故事发生时空的真实感和专业性。在剧本创作中,无论是剧中人物还是故事情节都融入了真实生活中的典型案例。

(《〈奔腾年代〉:工匠精神的继承与发扬》,
光明网,2019年12月11日)